国家级一流本科专业"影视摄影与制作"建设成果
浙江省本科高校"十三五"特色专业"影视摄影与制作"建设成果

影视剪辑实务教程

李琳 编著

图书在版编目(CIP)数据

影视剪辑实务教程/李琳编著. —北京：北京大学出版社，2021.1
全国高校广播电视专业规划教材
ISBN 978-7-301-31703-7

Ⅰ.①影⋯　Ⅱ.①李⋯　Ⅲ.①影视艺术—剪辑—高等学校—教材　Ⅳ.①J932

中国版本图书馆 CIP 数据核字（2020）第 188259 号

书　　　名	影视剪辑实务教程
	YINGSHI JIANJI SHIWU JIAOCHENG
著作责任者	李　琳　编著
责 任 编 辑	郭　莉
标 准 书 号	ISBN 978-7-301-31703-7
出 版 发 行	北京大学出版社
地　　　址	北京市海淀区成府路 205 号　100871
网　　　址	http://www.pup.cn　新浪微博：@北京大学出版社
电 子 信 箱	zyl@pup.pku.edu.cn
电　　　话	邮购部 010-62752015　发行部 010-62750672　编辑部 010-62767857
印 刷 者	天津中印联印务有限公司
经 销 者	新华书店
	787 毫米×1092 毫米　16 开本　12.5 印张　300 千字
	2021 年 1 月第 1 版　2021 年 12 月第 2 次印刷
定　　　价	59.00 元

未经许可，不得以任何方式复制或抄袭本书之部分或全部内容。
版权所有，侵权必究
举报电话：010-62752024　电子信箱：fd@pup.pku.edu.cn
图书如有印装质量问题，请与出版部联系，电话：010-62756370

内 容 简 介

本教材基于作者多年教学经验，涵盖了影视剪辑的基础理论、镜头的选择与裁剪、镜头的匹配与组接、声音的剪辑、影视剪辑综合技巧、剪辑塑造结构等实务性内容。

本教材是一部融理论、实践、影像资源、教学资源为一体的立体化教材，在文字内容的基础上，融入了大量的视频案例、丰富的拓展学习视频，还为师生准备了成套的课件资料，形成了较完备、实用且使用便捷的教材特色资源库，让使用教材的师生能够立体化地开展教学活动，让学生和其他读者能够充分调动视听感官沉浸式地学习。

本教材既适合高等院校广播电视相关专业师生教学和研究使用，也适合影视剪辑爱好者学习和参考。

作 者 简 介

李琳，浙江传媒学院电视艺术学院制作系主任，副教授，国家级一流本科专业"影视摄影与制作"负责人，浙江省精品在线课程"电视剪辑"负责人，浙江省重点网络剧评审专家。

执教二十多年来，一直致力于影视剪辑相关课程的教学，主持及参与多个国家级、省部级科研教学课题，指导的学生作品在国际、国内屡获大奖。

本 书 资 源

扫描右侧二维码标签，关注"博雅学与练"微信公众号，获得本书专属的在线学习资源。

一书一码，相关资源仅供一人使用。

读者在使用过程中如遇到技术问题，可发邮件至 guoli@pup.cn。

任课教师可根据书后的"教辅申请说明"反馈信息，获取教辅资源。

影视剪辑实务教程
31703

本码2025年12月31日前有效

前　言

这部新形态教材《影视剪辑实务教程》能够成书，得益于两个契机：一是在此前出版的影视剪辑相关教材的基础上，申报了浙江省普通高校"十三五"新形态教材规划，为这部教材的创作与出版提供了动力；二是北京大学出版社的约稿，为这部教材提供了一个优质的出版平台。

从事影视剪辑教学二十余年，受到周传基、周新霞等理论、实践方面的大师多次指点，获益良多，同时，和业界剪辑师们的多种形式交流，也积累了大量的剪辑实践案例。

一直以来都希望能出版一部融理论、实践、影像资源、教学资源为一体的立体化教材，为师生的教学活动、为学生的实践与成长提供更有力的帮助与支持。今天，在技术变革的支持下，这个愿望终于实现了。这部教材在文字内容的基础上，融入了大量的视频案例、丰富的拓展学习视频，还为师生准备了成套的课件资料，形成了较完备、实用且使用便捷的教材特色资源库。

"予人玫瑰，手有余香"，新媒体时代是知识分享的时代，能通过《影视剪辑实务教程》将我多年来的教学心得和资源积累分享给广大师生，为老师们提供便利，为同学们提供帮助，这让我感到欣喜。

诚然，本教材一定还存在着诸多不足之处，希望能得到各方的批评指正，以期不断进行完善，让更多热爱剪辑的人能从中获益。

李　琳

目 录

前言	……………………………………………………………………………………	1

第一章	认识剪辑	章前导言 ………………………………………………	2
		第一节　剪辑的概念 ……………………………………	2
		一、剪辑是什么 ………………………………………	2
		二、剪辑的发展历程 …………………………………	3
		三、如何成为合格的剪辑师 …………………………	5
		第二节　影视剪辑的意义 ………………………………	6
		一、剪辑明确表意重点 ………………………………	7
		二、剪辑揭示作品主题 ………………………………	8
		三、剪辑构造自由时空 ………………………………	9
		四、剪辑形成作品风格 ………………………………	9
		第三节　影视剪辑的流程 ………………………………	10
		一、准备阶段 …………………………………………	10
		二、剪辑阶段 …………………………………………	15
		三、检查阶段 …………………………………………	17
第二章	镜头的选择与裁剪	章前导言 ………………………………………………	21
		第一节　对象的选择 ……………………………………	21
		一、影视作品中的对象 ………………………………	21
		二、对象元素选择的基本规则 ………………………	22
		第二节　光线的选择 ……………………………………	26
		一、影视作品中的光线 ………………………………	26
		二、光线元素选择的基本规则 ………………………	28
		第三节　色彩的选择 ……………………………………	30
		一、影视作品中的色彩 ………………………………	30
		二、色彩元素选择的基本规则 ………………………	34
		第四节　构图的选择 ……………………………………	35
		一、影视作品中的构图 ………………………………	35
		二、构图元素选择的基本规则 ………………………	37

　　　　　　　　　　　　第五节　镜头的裁剪 …………………………………… 38
　　　　　　　　　　　　　一、镜头有效内容的选择 …………………………… 38
　　　　　　　　　　　　　二、确定镜头的时长 ………………………………… 39
　　　　　　　　　　　　　三、特殊的镜头裁剪技巧 …………………………… 42

第三章　镜头的匹配与组接　　章前导言 ………………………………………………… 49
　　　　　　　　　　　　第一节　剪辑中光线的匹配 …………………………… 50
　　　　　　　　　　　　　一、光线匹配原则 …………………………………… 50
　　　　　　　　　　　　　二、光线不匹配的解决策略 ………………………… 51
　　　　　　　　　　　　第二节　剪辑中色彩的匹配 …………………………… 52
　　　　　　　　　　　　　一、色彩组合关系 …………………………………… 52
　　　　　　　　　　　　　二、色彩匹配原则 …………………………………… 53
　　　　　　　　　　　　第三节　剪辑中景别的匹配 …………………………… 54
　　　　　　　　　　　　　一、景别概念解析 …………………………………… 54
　　　　　　　　　　　　　二、各类景别的特点 ………………………………… 56
　　　　　　　　　　　　　三、景别的作用 ……………………………………… 63
　　　　　　　　　　　　　四、景别匹配原则 …………………………………… 63
　　　　　　　　　　　　第四节　剪辑中轴线的匹配 …………………………… 64
　　　　　　　　　　　　　一、轴线概念解析 …………………………………… 64
　　　　　　　　　　　　　二、轴线的分类 ……………………………………… 66
　　　　　　　　　　　　　三、轴线匹配的原则 ………………………………… 68
　　　　　　　　　　　　　四、合理利用越轴 …………………………………… 70
　　　　　　　　　　　　第五节　运动镜头的匹配与组接 ……………………… 71
　　　　　　　　　　　　　一、运动镜头的功能和表现力 ……………………… 72
　　　　　　　　　　　　　二、运动镜头剪辑的基本规则 ……………………… 75
　　　　　　　　　　　　　三、运动镜头剪辑的常见技巧 ……………………… 76

第四章　声音的剪辑　　　　　章前导言 ………………………………………………… 86
　　　　　　　　　　　　第一节　声画匹配 ……………………………………… 86
　　　　　　　　　　　　　一、声画的时空关系 ………………………………… 87
　　　　　　　　　　　　　二、声画的情感关系 ………………………………… 87
　　　　　　　　　　　　　三、声画的节奏关系 ………………………………… 88
　　　　　　　　　　　　第二节　有声语言的剪辑 ……………………………… 89
　　　　　　　　　　　　　一、有声语言的作用 ………………………………… 89
　　　　　　　　　　　　　二、有声语言的剪辑 ………………………………… 92
　　　　　　　　　　　　第三节　影视音乐的剪辑 ……………………………… 104
　　　　　　　　　　　　　一、影视音乐的作用 ………………………………… 105
　　　　　　　　　　　　　二、影视音乐的剪辑 ………………………………… 107

　　　　　　　　　　第四节　影视音响的剪辑 …………… 108
　　　　　　　　　　　一、影视音响的作用 ……………… 109
　　　　　　　　　　　二、影视音响的剪辑 ……………… 110

第五章　影视剪辑综合技巧
　　　　　章前导言 …………………………… 117
　　　　　第一节　剪辑重构时间 ……………… 118
　　　　　　一、影视时间的特点 ……………… 118
　　　　　　二、影视时间的分类 ……………… 121
　　　　　　三、影视时间的剪辑 ……………… 122
　　　　　第二节　剪辑构造空间 ……………… 127
　　　　　　一、影视空间的特点 ……………… 127
　　　　　　二、影视空间的分类 ……………… 128
　　　　　　三、影视空间的剪辑 ……………… 130
　　　　　第三节　叙事剪辑 …………………… 132
　　　　　　一、影视叙事的特点 ……………… 133
　　　　　　二、影视叙事剪辑的主要任务 …… 134
　　　　　第四节　表现剪辑 …………………… 139
　　　　　　一、表现剪辑的特点 ……………… 139
　　　　　　二、表现剪辑的技巧 ……………… 140
　　　　　第五节　影视节奏剪辑 ……………… 147
　　　　　　一、影视节奏的概念 ……………… 147
　　　　　　二、影响影视节奏的元素 ………… 148
　　　　　　三、影视节奏的形成 ……………… 156
　　　　　　四、影视节奏剪辑的技巧 ………… 158

第六章　剪辑塑造结构
　　　　　章前导言 …………………………… 164
　　　　　第一节　影视结构调整的意义 ……… 165
　　　　　　一、明确叙事的意义 ……………… 165
　　　　　　二、增强作品的艺术表现力 ……… 166
　　　　　　三、有利于人物形象塑造 ………… 166
　　　　　第二节　线性时空结构 ……………… 167
　　　　　　一、线性时空结构的概念 ………… 167
　　　　　　二、线性时空结构的特点 ………… 168
　　　　　　三、线性时空结构的剪辑要领 …… 168
　　　　　第三节　串联式时空结构 …………… 169
　　　　　　一、串联式时空结构的概念 ……… 169
　　　　　　二、串联式时空结构的特点 ……… 170
　　　　　　三、串联式时空结构的剪辑要领 … 170

第四节　交错式时空结构 ………………………… 171
一、交错式时空结构的概念 ………………… 171
二、交错式时空结构的分类 ………………… 171
三、交错式时空结构的剪辑要领 …………… 173

第五节　套层式时空结构 ………………………… 176
一、套层式时空结构的概念 ………………… 176
二、套层式时空结构的特点 ………………… 176
三、套层式时空结构的剪辑要领 …………… 177

第六节　重复式时空结构 ………………………… 178
一、重复式时空结构的概念 ………………… 178
二、重复式时空结构的特点 ………………… 179
三、重复式时空结构的剪辑要领 …………… 179

附录 ……………………………………………………… 183

后记 ……………………………………………………… 187

第一章

认 识 剪 辑

本章聚焦

1. 剪辑的概念
2. 影视剪辑的意义
3. 影视剪辑的流程

学习目标

1. 掌握剪辑的含义。
2. 理解影视剪辑对于作品创作的意义。
3. 了解影视剪辑的一般流程。

知识点导图

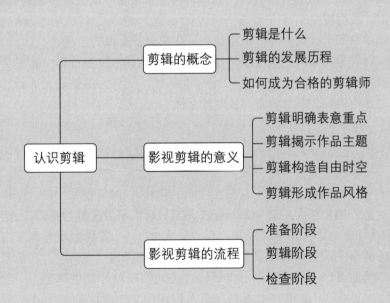

章 前 导 言

在学习具体的剪辑技巧之前，让我们先认识我们即将面对的这个名词"剪辑"。影视剪辑，是眨眼之间的魔术，是各类影视节目后期制作阶段的重要环节，是影视作品的二度创作环节，是作品主题风格得以呈现的关键。通过剪辑，影视作品创造了新的时空，塑造出动人的人物形象，呈现出跌宕起伏的剧情，表达出丰富多变的情绪与情感。本章将解释剪辑的完整含义，阐述剪辑的重要性和必要性，同时本章将介绍剪辑工作展开的一般流程，告诉大家如何开始这项影视创作中非常重要的工作。

第一节 剪辑的概念

"剪辑"这个名词对于现代人，是一个熟悉的陌生人。我们会在很多影视理论文献中、影评中看见这个名词。业余的影视艺术发烧友可能还用"爱剪辑"之类的软件处理过自己拍的影像素材，通过剪辑恶搞过名家作品。2005年12月28日，自由职业者胡戈，通过重新剪辑电影《无极》、中央电视台"社会与法"频道栏目《中国法治报道》以及上海马戏城表演的视频资料，创作了网络短片《一个馒头引发的血案》，并引起了社会热议，在网络上，《一个馒头引发的血案》的点击率甚至远远高于《无极》本身。这部作品的问世让更多非影视从业人员认识到了剪辑的力量。

近年来，随着短视频的迅速普及，越来越多的人开始接触剪辑，通过剪辑创作出形形色色的短视频作品。网络上曾经流行的"鬼畜"视频大都是通过剪辑手段对名家作品进行再创作而走红。那么剪辑到底是什么呢？

一、剪辑是什么

"剪辑"一词，对应英文中的"edit"，即"编辑"；对应德文中的"cut"，强调的是"裁剪"之意；对应法文中的"montage"，这一词汇原为建筑学术语，意为"构成、装配"，后来才用于电影，音译成中文，即"蒙太奇"，可解释为对有意义内涵的时空作人为拼贴的剪辑手法，我国电影理论界把这个词翻译成"剪辑"，非常准确。"剪辑"二字意即剪而辑之，既可以像德文那样直接同切断胶片发生联想，同时又保留了英文和法文中"整合""编辑"的意思。而人们在中文中使用外来词语"蒙太奇"的时候，更多地是指剪辑中那些具有特殊效果的手段，如平行蒙太奇、叙事蒙太奇、隐喻蒙太奇、对比蒙太奇等。

从剪辑的工作特性，可以这样给剪辑定义：剪辑，即将影视制作中所拍摄的大量

素材，经过选择、取舍、分解与组接，最终形成一个连贯流畅、含义明确、主题鲜明并有艺术感染力的作品。

二、剪辑的发展历程

影视剪辑的诞生是影视创作理念和影视创作技术共同进步的结果。最初的电影是不存在剪辑的，如法国的卢米埃尔兄弟最初所拍摄的影片，都是单镜头作品，作品什么时候结束由胶片长度控制，胶片用完了，作品也就结束了，因此，很多作品的结尾是很仓促，甚至是不完整的。如《工厂大门》结尾处，一个工人匆匆跑来，大门关到一半，影片就突然结束了。这些作品只是生活片段的记录，单一的镜头也不具备剪辑的基本特征——裁剪与重新排列组合。

《工厂大门》

图1-1　卢米埃尔兄弟合影

随着分镜头拍摄技术的出现，一部作品由多个镜头组成，剪辑的前提条件具备了。分镜头拍摄技术的出现是一次巧合，法国人梅里爱在一次放映从巴黎歌剧院广场拍摄的影片时，发现一辆公共马车突然变成了一辆装着灵柩的马车，后来发现，原来是拍摄时胶片挂住了，而后来再拍时，装着灵柩的马车刚好来到胶片挂住时公共马车的那个地方。"停机再拍"的技巧，就通过这种方式被梅里爱发现了。电影最初的剪辑由此开始。第一部具有剪辑意识的作品应该算是梅里爱的《贵妇人失踪》，长度只有一分十一秒的长度，它运用停机再拍的手段，展现了魔术一般的幻觉。

之后，英国布莱顿学派发现了景别的意义。他们发现摄影机并不一定要固定在一个位置上，可以把摄影机摆到被拍对象跟前，表现它的细节，也可以使摄影机远离被摄对象，展现广阔的空间。照相师出身的阿尔伯特·史密斯，发现摄影机和主体之间距离的改变可以获得不同视觉效果的不同景别，于是发展出一套从"特写"到"全景"的镜头景别系列，并且灵活地运用到创作实践之中。最早的一部具有景别概念的

《贵妇人失踪》

《老祖母的放大镜》

作品是《老祖母的放大镜》（Grandma's Reading Glass），用特写表现了放大镜中看到的物品。这部作品不仅具有景别变化，同时还具备了主客观两种拍摄视点。

在此基础上，电影才慢慢进入了剪辑时代。在美国，摄影师爱德温·鲍特完成了一个电影史上的创举，利用已经拍摄出来的素材，制作完成了一部故事片。这部名为《一个美国消防队员的生活》（Life of an American Fireman）的片子，据称是鲍特受卢米埃尔兄弟描写消防队员生活的四部短片所启发，他在旧片库中找到了一批反映消防队活动的胶片，同自己设计的母亲和孩子被火围困的画面剪辑在一起，构成一部引人入胜的影片：开始是一个消防队员在做梦，梦见了妻子和孩子，火警铃惊醒了他，然后是消防队员们紧急集合的一系列动作，随后奔上消防车，消防车在大街上奔驰，着火的房子，消防车到达火场，然后是室内（等待救援者的视点）和室外（救援者的视点）的交叉切换，最后那个消防队员把自己的妻儿救了出来。这部片子的意义在于，它证明了一个镜头并不需要表达完整的内容，不完整动作的镜头是构成影片的基本元素，通过剪辑可以使这些不完整的动作构成内容完整的影片。另一方面鲍特第一次把事件时间和银幕时间区分开了，把一个需要相当长时间才能完成的营救工作压缩到一部片子的范围内。鲍特在《火车大劫案》（The Great Train Robbery）中对剪辑技巧的使用更趋向成熟。

《火车大劫案》

最终，美国导演格里菲斯在实践层面完成了剪辑，他创造了电影的句法和文法，我们今天用到的剪辑技巧，在格里菲斯时代基本创建了雏形。雷纳·克莱尔甚至说："自格里菲斯以后，电影艺术再也没有什么实质性的进展。"① 格里菲斯在他的代表作也是成名作《一个国家的诞生》（The Birth of a Nation）中采用了分镜头叙述技巧，由镜头构成场景，若干场景形成段落，段落组成影片。他最伟大的贡献在于确立了段落在电影叙事中的地位。同时他会根据镜头的情绪内容决定画面的选择，包括构图、光线、景别，以及剪辑节奏。尤其难能可贵的是，他已经有意识地用剪辑来控制画面的情绪节奏。如《一个国家的诞生》中"林肯遇刺"这一段，情节并不复杂，林肯总统在警卫员擅离职守时，在剧院里被暗杀了。在这一段落中，格里菲斯充分运用了不同景别在意义表现上的作用，用全景镜头交代剧院的环境和氛围，用中景镜头表现林肯在包厢内的形体动作，用近景表现人物脸上的细微表情，用特写镜头交代了刺客手中的左轮手枪。格里菲斯的镜头还出现了拍摄角度的不同，它使观众从最理想的地方看到了整个剧情的发展，既可以在剧场后面看全场观众的欢呼，又可以贴近了看刺客的手枪。观众不是被固定在观众席上的一员，而是随着摄影机自由地全场运动，选择最佳位置观看。格里菲斯还在剧情顺序的进展过程中插入观众和林肯的镜头，大大加强了影片的悬念效果。从《一个国家的诞生》的这一片段中，我们还可以看到导演如何通过镜头时间的长短交替造成一种节奏，在影片接近高潮时用快速剪辑来制造一种紧张的效果。

《一个国家的诞生》片段

在较为成熟的创作基础上，苏联蒙太奇学派形成了完整、成系统的剪辑理论。苏联的导演们通过"库里肖夫效应"发现不同镜头并列能创造出不同含义的效果，从而

① 郑洞天. 电影导演的艺术世界 [M]. 北京：中国电影出版社，1993：172.

形成完整的蒙太奇理论，自此电影成为一种能改变现实、拥有自己语言和表意方式的独立艺术，而不再是复制或记录现实影像的工具。以爱森斯坦为首的苏联蒙太奇学派在创作中不断地实践印证蒙太奇理论，其中最著名的当数《战舰波将金号》。1925年，年仅27岁的爱森斯坦，仅用了六七周时间就摄制完成了这部以俄国1905年革命为题材的影片。爱森斯坦在这部影片中对蒙太奇的运用达到了炉火纯青的地步。蒙太奇创造了动作，蒙太奇创造了节奏，蒙太奇创造了时空，蒙太奇创造了思想。这部影片在当时引起国内外的强烈反响。在苏联，《战舰波将金号》被誉为"苏联电影业的骄傲"。在世界其他各国，特别是在欧洲，这部影片同样受到观众和评论界的好评。《柏林金融时报》评论说："这是一桩震惊世界的重大事件！从这部影片起，开始了可以列入近年来人类精神的伟大创造的电影时代。"法国萨杜尔在他的《世界电影史》中写道："除了卓别林的作品以外，没有一部影片能赶得上这部影片的声誉。甚至反布尔什维克的头子戈培尔，在几年以后也不得不对这部影片表示钦佩，命令他统管的希特勒化了的德国电影界给他拍摄一部类似《战舰波将金号》的影片。"这部影片的蒙太奇组接充分显示了电影镜头剪辑的巨大艺术功能，成为后人的楷模。法国新浪潮电影导演戈达尔、特吕弗等欧洲前卫导演都曾反复学习研究过这部电影，汲取营养，运用到自己的创作实践中去。

《战舰波将金号》片段

蒙太奇理论的出现和被广泛接受，确立了剪辑在电影中的地位和作用。普多夫金曾经说过："电影不是拍摄成的，而是剪辑成的，是由它的素材，即一段一段的胶片剪辑而成的。"维尔托夫认为："剪辑才是电影真正发挥创作性的场所。"①

而在电视领域，录像技术诞生之前，电视采用的是直播的方式，类似于舞台剧的再现。一直到20世纪70年代，录像技术成熟并广泛应用后，电视才进入了真正意义上的剪辑阶段。

影视剪辑的诞生是影视艺术发展的必然结果，有了剪辑的影视作品才真正进入了艺术的殿堂。剪辑既是影视制作工艺过程中一项必不可少的工作，也是影视艺术创作过程中所进行的最后一次再创作。戈达尔甚至认为：剪辑才是电影创作的正式开始。

如果说摄影师是导演的左手，那么剪辑师就是导演的右手。作为控制整个电影节奏的人，剪辑师通过镜头组接把导演的创作意图和艺术构思完美地呈现出来。剪辑师是用"剪刀"释放电影的灵魂。相比于导演、演员们镁光灯下的亮相，剪辑师们最完美的亮相都在作品里。幕后工作的他们，是观众们最熟悉的"陌生人"。从最初的剪接胶片，再到如今的电脑剪辑，剪辑师们一直在大量的素材里，精准定位，深耕细作！

三、如何成为合格的剪辑师

剪辑到底剪什么？如何才能成为一个好的剪辑师？前辈们对此的理解可以帮我们找到发展的方向。

周新霞老师在谈到这个问题时说："现在的素材是海量的，怎么剪其实是对剪辑师

① 傅正义. 电影电视剪辑学［M］. 北京：北京广播学院出版社，1997：59-60.

的艺术修养以及对电影叙事语言的全面考验。好与不好关键是创作者怎么理解剧本，怎么使用素材，想将故事引向何方。技巧很重要，但影片是什么样的故事情节，怎样的气质，呈现怎样的样貌，这些预设才是最重要的，有了这些理解和预设才有技巧的使用。对剧本立意的解读是剪辑师创作的起点。一个剪辑师去看今天的电影或者欧美剧，表面上是在看它的故事，其实是在感受今天的叙事语境。在感受的同时，会情不自禁地用那样的语境去进行你的表达。所以，像这种学习是坚决不能放松的，放松就等于你放弃了今天的叙事语境。做剪辑，大家觉得好像很容易，只要会操作电脑就可以剪片子，但是我剪到今天，觉得越剪越难，越剪胆子越小。你要是喜欢电影剪辑，那么就把它当作一辈子要走的一条路，坚忍不拔地往前走，在走的过程中，用文学、电影、音乐、绘画等各种艺术形式修炼你的眼力和审美，当你的眼力、审美出来了，你才能看得见，体会得到。"①

著名剪辑师战海红老师提出："我觉得剪辑师并不是单纯地将画面连接起来，那只完成了'剪'，'辑'意味着你要把你自己对于人物以及影片的理解在剪辑的过程中赋予到影片中，这就需要更深层次的文化，对构图、表演、戏剧、音乐等各方面的知识的理解，才能完成一部好的作品。"在胶片时代，想要学会剪辑这门工艺需要一两年的时间。虽然科技的进步方便了年轻一辈学习剪辑，但基本功的扎实是一定要注重的。相比于胶片时代，现如今剪辑已经没有了以前的束缚，思维都是跳跃的、立体的，但这并不排斥在基本功的支持下运用全新的剪辑思维以及多样的剪辑技巧。"作为剪辑师，还要具备视听感觉，对于声音要敏感。"声音是一个不可缺少的元素，在剪辑的过程中一定要考虑声音为电影带来的效果，如人物的心理反应等。电影、电视剧都是声画艺术，可能就在于此。②

从前辈们对剪辑的理解我们可以归纳出要成为一名合格的剪辑师必须具备的条件：具有导演思维，能够理解剧作，具备较高的艺术修养和驾驭视听语言的能力。

第二节　影视剪辑的意义

从上文对剪辑概念的阐述，我们可以认识到剪辑在影视创作中具有不可或缺的地位。作为影视艺术的重要组成部分，剪辑是在影视的发展过程中应运而生，并逐步完善的。同时剪辑艺术的进步，又极大地影响和推动了影视技术的发展。影视剪辑的功能和作用，用一句话就可以概括，即：准确、合理、有丰富蒙太奇思维的剪辑，能够增强影视作品的艺术表现力和感染力。反之，不准确、没有蒙太奇思维、随便的剪辑，

① 剪辑到底剪辑什么？周新霞老师送给剪辑师的大实话［EB/OL］.（2017-12-03）.［2017-12-04］. https://107cine.com/stream/97090/886.（引用时个别文字有调整）.

② 一"剪"钟情——访国家一级剪辑师战海红［EB/OL］.（2017-09-29）.［2017-10-31］. https://mp.weixin.qq.com/s/sqhynLl0omPGVzvCcvOoMQ.

就会削弱甚至破坏影视作品的艺术表现力和感染力。众多电影理论家之所以对剪辑推崇备至，是因为有了剪辑，影视才进入了一个广阔的创作天地，从单纯的对现实的再现进入了对社会生活的再创造。

一、剪辑明确表意重点

影像符号构成复杂多变，剪辑是一个选择镜头并通过镜头的排列组合明确表意重点的过程。和传统的单一介质媒介不同，运用视听语言进行叙事的影视作品从本源上就具有信息构成的复杂性，视觉元素和听觉元素构成的表现对象以及将视听元素再现于荧屏的表现手段共同构成了完整的影像符号，进行信息的传递。在影视作品的创作过程中，视听元素的再现方式可以千差万别，当同一表现对象采用不同的表现方式再现于观众眼前，由于形成的视觉、听觉刺激具有差异性，观众心理上会获得不同的意义结论。在文字表意的过程中，字体、字号以及文字的色彩差别几乎不会对文字的本意造成影响，而影视作品中，构图的差异、光线的明暗、色彩的冷暖以及饱和度的差异、不同的声画组合、不同的画面组合方式甚至镜头的长短都是构成影像符号的重要元素，任何一个元素的改变最终都可能导向观众理解的偏差。由此可见，影视作品意义的表达是一个极其复杂的过程，影像意义的构成涉及影视创作的每一个元素、每一个环节。

蒙太奇理论把镜头作为影视表意的最小单位，强调镜头之间组合的随意性以及由此带来的影视表意的不确定性。更深一步地探究影视表意的特点会发现：影像由表现对象、光线、色彩、构图、声音共同构成，影像构成的复杂性使得影视有最小的时间单位——一个画面，但没有最小的信息单位。因为即使在最小的时间单位——一个画面里（当然一个画面也是一个镜头，从理论上说镜头最短可以是一个画面，最长可以是无限，只要有足够长的存储介质），也包含了表现对象、光线、色彩、构图、声音五个元素。要说明的是，由于听觉的感知特性，一个画面中的声音由于太过短促，往往无法辨认，也就不具备表意的功能，声音必须在足够长的镜头里才能进行意义的表现。在上述元素中，除了表现对象本身是固定不变的，其他元素都可以在人为作用下发生变化，而每一种元素的变化都会影响意义的表达。不同的光线、色彩、构图、声音组合会引起个体不同的视觉、听觉反应，从而形成不同的心理反应，影响最终理解的意义。而且由于程度上的差异，光线、色彩、构图、声音本身还可以有很多的变化，根据排列组合的原理，其意义生成的可能性绝对是一个天文数字。因此，在影视中，如何表现比表现什么更为重要。例如同样表现"月亮"这个"所指"，文字的意义是固定的，不管是用什么颜色、什么字体来写这两个字，它们所指向的意义只有一个。但就影像表意而言，即使在表现对象一致的情况下，当其他四种元素发生改变，意义就会产生变化。而除了表现对象是一种客观存在之外，其他四种元素都是可以人为控制的。因此影视不单纯是"物质现实的再现"，特别是在今天，影视剪辑已经进入了数字时代，由于数字技术的发展，对影像的后期处理几乎可以到达随心所欲的地步。如果加上声音元素的变化，镜头的情况更为复杂，意义的变化可能性就更多了。因此剪辑

环节中镜头的选择以及声画的组合显得尤为重要。

大家可以尝试做这样一个实验：一个朦胧的画面，什么都看不清，只有悠扬的琴声和渔歌互答的声音，观众的联想可能是夕阳西下，丰收而回的渔民们的渔舟唱晚；一旦变成虎啸狮吼，狂风中树枝摇晃、断裂的声音，观众联想到的可能是恶劣天气下的荒山野岭。著名的电影理论家周传基教授曾经做过一个实验，选取吕克·贝松电影《碧海蓝天》（*Le Grand Bleu*）中的一段镜头，一个女子在海中游泳，配上不同的声音。一种是美妙抒情的音乐，让人觉得那女子似乎是海中的精灵，在翩翩起舞；另一种是配上悲哀、不祥的音响，观众的感觉是那个女子即将溺水而亡。这种现象不可思议，但却是客观的存在，影像表意的复杂性是造成上述现象的根本原因。在剪辑过程中，忽略了任何一个因素都可能使意义的表现出现偏差。

声画组合实验

二、剪辑揭示作品主题

影像表意具有主观性和不稳定性，剪辑则是体现创作者意图、揭示作品主题的重要环节。影视作品由连续出现的影像进行意义的表达，随着时间的推进，意义随时会发生变化。影视中的一个镜头可以由多个画面构成，其意义是什么，必须等这个镜头结束才能有定论。就像写字，不到最后一笔就无法判定是个什么字。当然，镜头表意的动态性和写字又有区别，因为笔画是不具备意义的，而组成镜头的一个个画面本身就具备丰富的信息量。文字的书写过程是意义从无到有的过程，而镜头表意的过程是一个意义变化、新意义不断出现的过程。在一个镜头里，主体可以出现或者消失，懦夫可以变成英雄，朋友可以成为致命的仇敌。随着镜头的展开，一切都有可能。一个镜头的意义在动态变化中形成，而这个意义仍然是不确定的，单个镜头不具备独立的意义，镜头意义的最终生成必须结合前后镜头才能明确。因为同一个镜头在和不同的镜头连接组合后，其原始意义会发生变化；同样的几个镜头由于排列顺序不同甚至会产生相反的意义。苏联蒙太奇学派代表人物之一的库里肖夫做了一系列实验来证明这一点。

《千与千寻》
改编1

笔者曾经让学生以电影《千与千寻》为原始素材剪辑一个新的故事短片，有三个学生都选择了"无脸男"在桥上看千寻、千寻低头走过这个镜头，但在改编后的故事一中"无脸男"是一个三角恋中的失败者，这个镜头给人的感觉是他被拒绝后，站在桥上看千寻，千寻不忍心看他，低头走过。故事二讲述的是千寻和"无脸男"有情人终成眷属的故事，镜头表达的是两人初次相遇，千寻不好意思。故事三中"无脸男"是学校的教师，千寻是学生，镜头给人的感觉是一个学生看见老师下意识地躲避。可见，同样的镜头在不同的镜头组合关系下，意义会大不相同，单一镜头意义的不确定性可见一斑。

《千与千寻》
改编2

《千与千寻》
改编3

在这个剪辑实验中，学生用同样的素材剪辑出了多达二十余种故事。没有添加新的镜头，只是对镜头进行了重新裁剪和排列，意义就完全改变了。能进行这样的实验是因为，影视是由一个个独立的画面构成的，虽然观众看到的是连续出现的活动影像，但这种连续极不稳定，随时可以被打破。

三、剪辑构造自由时空

影视作品是现实的渐近线,它们再现了物质现实,但这种再现是一种再造式的再现。通过剪辑,影视作品可以打破现实时空的界限,重新构造新的时空,比如实景空间和模型空间组合形成的作品空间、实拍场景和数字合成场景组合形成的作品空间等。即使都是实拍的场景,通过剪辑形成的空间也可以是现实中并不存在的。比如这样一组镜头:

镜头一:天津某步行街全景。
镜头二:北京王府井全聚德烤鸭店的大门。
镜头三:全聚德烤鸭店杭州分店的部分内景。

这样一组镜头组接在一起,虽然三个镜头属于不同的空间,但由于这些空间意义上的接近性,再加上观众对于前后出现的镜头会习惯性地认为其彼此有关联这一心理特征,在观众心目中,三个镜头是属于同一空间的,也就是说,这三个镜头构成了一个在现实中并不存在的新的空间。

现实时间是一条直线,没有头,也没有尾,在现实生活中我们既无法回到过去,也无法提前进入未来,但在影视作品中,时态的组合是极为自由的,未来事件可以先于现在事件出现,过去时间可能在作品最终才呈现,如《终结者》(The Terminator)系列,现在、过去、未来三个时间坐标存在于同一个作品中。克里斯托弗·诺兰导演的《记忆碎片》(Memento)、非行导演的《守望者:罪恶迷途》,都采用了追溯式的时间结构,每一个先出现的段落其时间点都晚于后一个段落,是一种"3、2、1"式样的时间结构。在关锦鹏导演的电影《阮玲玉》中,阮玲玉临终和朋友聚会这一段落,将聚会场面和丧礼场面交替进行剪辑,时间上呈现出现在和未来的交织,这在现实中是不可能出现的。在影视作品中通过剪辑,可以自由地构建时空,创造新的时空形态,而这也正是影视艺术的魅力所在。

《阮玲玉》片段

四、剪辑形成作品风格

所谓节目的剪辑风格,简而言之,就是剪辑师对影视作品后期剪辑的整体构思。它体现了剪辑师对导演创作意图的理解,对影视作品内容、结构的把握。

同一个剪辑师、同一类影视作品往往会具有较为接近的剪辑风格。比如汤姆·提克威导演的《罗拉快跑》(Lola rennt)和《香水》(Perfume: The Story of a Murderer),都采用了超短镜头的剪辑,在不知道导演是谁的前提下,观看这两部电影,观众会产生这样一个疑问:"两部电影是不是同一个导演、同一个剪辑师?"

同一类型的电影由于内容和主题的需要,其剪辑率会比较接近,镜头的选择原则、镜头的裁剪以及组接方式也会相近,最终通过剪辑形成的作品风格也就较为接近。而不同类型的作品由于剪辑各个环节理念的差异,最终形成的风格会迥然不同,如同一

时期的电影《过昭关》《少年的你》，一个以长镜头为主，一个以快节奏剪辑为主，风格迥异。

影视节目的类型、内容、制作方式上的差异，会对剪辑工作提出不同的要求。如MV（音乐短片）、电影故事片、电视剧这类节目要求剪辑师按照分镜头本进行剪辑，不能随意改变镜头；而纪实类新闻节目，如专题片、新闻报道等，则要求剪辑者根据剪辑大纲进行创造性的工作；当前热播的各类综艺节目更是需要剪辑师从零开始，通过剪辑重组来塑造人物、建构故事。采用电子新闻采集（ENG）方式拍摄的节目，如常见的影视剧、影视专题、MV等，无论现场是单机拍摄还是多机拍摄，都必须经过后期制作才能完成。其剪辑量较大而且比较复杂，要求也高。而另一些节目，如各种国内外重大事件和体育赛事现场直播，采用现场制作方式（EFP），利用多机拍摄，即时切换，现场录制，这些节目的后期制作和前期拍摄是同步的，剪辑工作通常由现场切换导演来完成，要求思路清晰，动作敏捷，准确无误。《中国好声音》《非诚勿扰》等大型演播室综艺节目的制作，机位众多，多机位剪辑成为常态。《极限挑战》《奔跑吧兄弟》等户外真人秀节目，在后期剪辑阶段要从海量素材中选择素材，梳理线索，完成故事的建构以及人物形象的塑造。

现代剪辑中，随着作品类型的不断丰富，剪辑方式不断创新，剪辑的分工也越来越细，除了传统的影视剧剪辑、新闻节目剪辑外，综艺节目剪辑、预告片剪辑、新媒体短视频剪辑等在行业中的地位也越来越重要。只有不忘初心，在掌握扎实基本功的同时，与时俱进，不断创新，才能适应新时期的行业发展，做一个成功的剪辑师。

第三节 影视剪辑的流程

不同类型的节目虽然在剪辑上有很大的差异，但剪辑基本流程是一致的。作为一种主要创作手段，剪辑面对的是一大堆七零八碎的原始素材，剪辑师要以此来谋篇布局，挑选合适的镜头，以合适的方式组接在一起，还必须兼顾视听节奏和声画关系。剪辑的过程是一个包括了准备阶段、剪辑阶段和检查阶段的系统工程。

一、准备阶段

准备阶段是在剪辑中容易被忽视的一个重要阶段，有道是"磨刀不误砍柴工"，准备工作做得充分仔细，会使后面的剪辑工作得心应手，省时省力，反之则事倍功半。准备阶段的工作主要包括以下一些内容。

第一步：案头工作

在案头工作阶段，剪辑师要为导演和作品号脉，明确作品风格，决定用什么样的剪辑方式和剪辑技巧，并在此基础上形成剪辑提纲。

在开始剪辑之前，要分析剧本或拍摄提纲，前者针对剧情类作品，后者针对纪实类作品，要明确作品要表达什么内容，立意是什么，作品的内核是什么。对于有情节的作品要理清作品的情节走势，明确整体的"起、承、转、合"的大致过程，做出人物关系图。要在和导演、摄影交流沟通的基础上确定作品的大概风格。因为一个作品的风格很大程度上由怎么拍决定，和摄影的沟通十分有必要。和导演的沟通就更不必说了，导演确定了作品的整体基调，通过对表演的调度、对剧作的把控奠定了作品的风格基础。对于非虚构的纪实类作品，尤其是新闻事件报道或新闻深度调查，则要在和编导沟通的基础上明确作品的表达意图，确定表达层次，以便在剪辑阶段找到合适的素材。

无论是拍摄提纲还是剧本都只是导演对未来片子的一种设计，在动手剪辑前必须认真地熟悉拍摄完成的素材，根据实际拍摄情况确定剪辑方案，以使得素材更好地与作品的主题、内容、形式、结构等方面相结合。

认真审视前期所拍的每一段素材和主题的关系，以及素材之间有可能形成的各种关系，这是我们在熟悉素材、确定剪辑方案时应考虑的问题。事实上这个过程也是一个发现的过程。很多时候工作人员在现场是无法对素材做出判断的，只是想着拍下来再说，而剪辑师在看素材时就要冷静地分析、选择和处理。素材是前期所有工作人员的劳动成果，看素材的时候不能图省事，只挑最后一条或导演说"OK"那条，不同素材条中的不同部分可能才是最佳的。周新霞老师曾经提到她剪《天狗》时，常常会从不同素材条中截取不同的部分合成一个过程。

又如2007年中央电视台拍摄的纪录片《消失的古格王朝》结尾，镜头呈现在观众眼前的是一只小鸟在飞过古格人的旧居时凭空消失，空留下那一座洞窟，正如曾经辉煌却又莫名消失的古格王朝，只留下遗址供人凭吊。据该片的编导汪英来介绍，这样一个让观众无比感慨、惆怅，如神来之笔的结尾，事实上是两个原本废弃的镜头经过剪辑的魔法棒点石成金的结果。他在剪辑纪录片《消失的古格王朝》结尾部分时，在所有素材中都找不到一个具有合适感觉的镜头，只好又重新审阅所有素材，最后在废弃的素材中发现了这样一个镜头：无意中拍到洞窟前小鸟飞来，但没等小鸟飞过洞窟就提前关机。这实际上是正片拍完后，延迟关机拍摄到的内容。这下，灵感来了，他找到了一个同一机位拍到的没有小鸟的空镜头，将两个镜头组接起来，用特技手段让前一个镜头中的小鸟如烟雾般散去，然后和没有小鸟的空镜头叠化而成一个画面。简单的特技以及同机位的两个镜头合成，构建了一个无比贴切的隐喻。

《消失的古格王朝》片段

由于纪实类作品在拍摄时具有随机性，因此，在熟悉素材时要注意对照拍摄大纲对前期素材的摄制情况作出整体上的判断：

① 拍摄大纲所规定内容的完成情况如何？
② 能否按栏目的要求完成成片？
③ 拍摄中有无重大技术问题（如偏色、无同期声、拉带等）？有无补救方法？
④ 是否需要资料带？
⑤ 是否有补拍的必要？

同时，纪实类作品虽然拍摄大纲比较简单，但一般在电视平台播出，这一特点就

对后期剪辑提出了更为具体细致的要求。以纪录片《中国影像方志》为例,其节目操作手册中提出了非常具体的"后期注意什么"。

① 专家采访:必须要核实身份和舆情,必须是知名文化、历史学者。采访总量不少于3分钟,出镜不少于3段。

② 周期控制:严格按照和项目组约定的制作周期执行,超期必须填写说明,请相关负责人签字后备案。具体周期如下:结束拍摄后2个月内交片。

③ 镜头处理:过去式再现段落,画面尽量用遮罩等特技方式处理,以区分时空。画面抖动、没有特殊意义的推拉摇移的晃动镜头不能采用。

④ 画面要求:镜头组接时,应该以唯美特效剪辑为主,辅助大景,减少中景和平视角度,不可出现万能空镜头和平庸的画面。

⑤ 排版格式:凡是引用的文本,需把正文文体内容放在中间,出处放在内容以左,打破折号,注明作者、朝代、书名等内容。出处最多包含三个信息。

⑥ 地名信息板:控制在4~5行字,信息不要重复。注意审核地图信息,沿海地区注意必须包含九段线和出现在地图范围中的岛屿。

⑦ 开头结尾:每一季的开头结尾文稿必须仔细斟酌。开头要点题,结尾需要总结陈述。

⑧ 剪辑范围:请各团队把握剪辑风格及解说词、音乐和画面的关系。请剪辑时注意剪辑节奏,务必把握解说词入点,注意控制气口长短。

⑨ 注意每个记录下来的镜头之间的时间逻辑顺序,处理好各个记录下来的镜头的前后关系和长短详略的不同。

⑩ 历史资料处理:首选真实老照片和历史影像资料,以及对真实文物、画作、雕塑和历史遗迹的实景拍摄。

⑪ 尽量避免再现,尽量不要用影视剧段落(偶尔用个别特写除外),可以与历史图片相结合使用。

⑫ 各团队请安排专人到台里音像资料馆进行本团队影像方志节目的历史资料查询。请尽快将负责查询的人名单汇总到项目组。

关注这些内容也是剪辑案头工作的一部分。

第二步:与有关人员协调

以电视节目为例,在这一阶段,剪辑师主要应和编导、栏目的责任编辑以及撰稿者进行协调。一般情况下,一个节目总是分属于某一具体的影视栏目。如果说编导是某一节目的负责人的话,责任编辑则是栏目的总把关人。我们常会发现这样的情况:编导全身心地投入创作时,有时也会偏执于个人的想法。这时,责任编辑就可以从旁观者兼领导的角度对节目的主题、导向与栏目定位和本期其他节目关系等方面提出要求或者修改意见,同时剪辑人员也可以根据拍摄的实际情况和责任编辑商量片子的长度。有话则长、无话则短是不错的,但是栏目化的最基本要求是定时定量,所以剪辑师加长或缩短片子都应征得责任编辑的同意。

如果片子的剪辑和撰稿不是由同一个人完成,那么剪辑师和撰稿者的沟通是十分

必要和关键的，剪辑师得告诉撰稿者这个节目的主题，哪些是用同期声来表述的，哪些是用解说词来完成的，节目的风格是什么样的，等等。撰稿者需要了解剪辑师的风格，剪辑师也要熟悉撰稿者的套路。这种沟通有时是十分困难的——在无比丰富的图像、声音面前，语言总是显得苍白、力所不逮，所以很多电视节目的剪辑师索性自己写稿。但是这一方法并不可取，因为这一矛盾在摄像、剪辑、撰稿三者之间都存在，我们总不能让剪辑兼摄像又兼撰稿（虽然不乏这样的先例）。影视和其他艺术一个重要的区别就是后者往往是个人行为而影视是集体创造，分工合作是影视创作的一个规律。所以在这个环节上除了多沟通之外，似乎没有其他捷径可走。

第三步：整理素材

整理素材是剪辑过程中一项很重要的工作，素材整理得越有条理，剪辑的效率就越高。同时，这也是一项非常艰巨的工作，如果是一部篇幅比较大、拍摄周期比较长的影片，素材量会非常之大。当下的综艺节目机位众多，素材更是达到海量级别。在对原始素材进行分类和整理时，不同剪辑设备的处理方法有所不同。胶片剪辑通常将镜头剪断，然后分类排列。磁带剪辑只能把镜头序号、内容、长度记在场记单上供编辑时使用，如表1-1所示。

表1-1 场记单示例

磁带编号	镜头序号	拍摄方法	内容	出入点	声音	备注
磁带1	5	从下向上摇	一棵参天大树	2分10秒到2分50秒	感伤的音乐	

数字非线性剪辑的素材整理则采用文件管理模式，大致包括以下工作：

① 设定完备的素材采集信息。素材采集信息一般包括：素材名、节目类型、磁带号、标识等。有特征的信息能极大方便素材寻找和节目编辑。

② 素材的剪裁。有时已经采入的原始素材太长，包括的镜头信息复杂，寻找和编辑不方便，这时可以利用系统的"素材剪裁"功能，将大段素材分成几个片段，分别处理。同时可去掉无用素材段。

③ 素材窗口的管理。素材窗口是系统根据用户需要对素材库信息设立的映象。对素材的操作，非线性编辑系统一般都提供了添加、删除、排序、查找等功能。对于不同的故事板文件，我们可以使用同一个素材窗口；对于同一个故事板文件，也可使用多个素材窗口。如果素材内容多，我们可以用节目的自然段落来划分，把素材存入多个素材窗口，分段编辑，这样操作起来也很容易。

④ 将故事板上的几段素材合成一个素材。利用系统提供的素材重采功能，可将一个已确定的故事板段落重新采集于硬盘，而将有关的原始素材删除。在大段原始素材只用其中一小部分时，这样可释放不少空间。

⑤ 保留故事板引用素材。在一段节目制作完成后，我们保存故事板文件素材采集信息，全部释放原始采集素材，然后按照采集信息重采素材。这样故事板引用素材就按使用长度或采集长度保留下来，而将多余素材删除，这样可节约硬盘空间，还可保

留对完成节目修改的灵活性。

⑥ 节目素材的备份。非线性编辑设备的记录媒介主要是硬盘。过去因为移动硬盘价格比较昂贵且容量有限，因此，节目成品片仍是录制在磁带上保存并播出的。而素材和成品片在非线性编辑系统中已被删除。当我们修改节目时，如果简单省事地直接将成片上载，就会发现，这种级联的压缩和解压缩会使图像信号严重劣化。因此一般会录两盘节目带，当需要做大段修改时，可以利用一盘作为工作带上载素材。现在随着技术的发展，用于存储电子资料的移动硬盘的价格越来越低廉，容量越来越大，稳定性也不断提高，因此素材的备份以及成品的留存一般会选择硬盘存储的方式。

如果素材中有较长段的访谈或对话，为了不分散对节目的整体把握，可把对白用录音机录下来另行处理，如找速记公司或者通过专业的声音转换软件把声音转成文字，然后将文字整理出来，对照素材，仔细研究，标出比较有价值的段落，注明时码及发言对象的身份、表情等，以备后用。

《复仇者联盟3》剪辑师杰弗里·福特的剪辑经验是：

我通常会尽可能地以拍摄时间为顺序来把素材看一遍，这样更有利于我感知导演当天是如何一点一点雕琢演员的表演的。另外，在看素材的时候，我也会记笔记。如某个镜头的某个瞬间是我想要放在这场戏里的，可能是某个视觉元素，也可能是某句台词。我的助理会把所有镜头的"action"部分（这里指的是喊"action"之后和喊"cut"之前的有效部分）在时间线上串起来给我看。之后我会把时长较长的场次分解成三幕，这样我就可以从每一幕开始下手然后再把它们拼起来，而对于较短的场次我通常就不作分解了。

对我来讲，通篇浏览素材十分重要，这样在一些特定的瞬间我就可以将素材与演员的表演联系起来。也就是我要清楚演员通过表演想要表达的内容。因为在剪辑的时候，剪辑师可以任意操控一场戏的走向。如果这场戏只阐明了基本故事情节，并未包含很多细节和情感的内容，对于观众而言十分容易理解，但观众不会为之感动，同时故事中的任务也不会生动。所以我非常需要弄清楚，演员在试图传递什么。当然更重要的一点，是你必须了解整个故事的需求是什么，因为每场戏其实都是在为整个故事服务。

挑选出我喜欢的素材后，第一，我会将这些素材以剧本的时间顺序排列并放进时间线，这样在看的时候就可以明白大概的故事情节。即使这个时候的素材并不是连贯的，但情节点的先后顺序还是可以看出来的。第二，我就会开始进行一些"塑形"工作，把剪辑节奏变得更加紧凑，直到我满意为止。通常情况下，几小时后我就可以完成一版粗剪的版本（这里指的是剪一场戏/Scene）。第三，我会隔几个小时甚至是第二天再来重新审视这个粗剪的版本，因为太累的话是不会出好活儿的。这样做的话也会更加客观地去作调整。之前我也尝试过剪完马上就给导演看，但每次都很失败。《复仇者联盟3》和《复仇者联盟4》一共拍摄了890个小时的素材，每天会收到大量的镜头，对于我们来说确实是不小的压力，而你不得不加快脚步以跟上进度。有时三个组

会同时开机,你唯一能做的就是不断地剪啊、剪啊、剪啊、剪……①

从杰弗里·福特的剪辑经验我们可以理解熟悉素材这一环节在剪辑准备阶段的重要性,同时也可以借鉴一下大师们是如何熟悉素材的一些技巧。

二、剪辑阶段

第一步:纸上剪辑(编辑设想)

这是剪辑工作最关键的一个环节。通过前一阶段对素材的整理,剪辑师对手头的影像资料实际上已经有了一个比较整体的认识,所以应该通过纸上剪辑的方式把这种认识再具体化,进一步深入地思考那些比较有价值的段落中间的意义,以及潜于每个段落之间的逻辑联系,在这一过程中逐步地发展出影片的构架设计。完成纸上剪辑的过程也是对节目进行分析研究的过程,这其中决定节目成败的两个关键性因素是提炼主题和确立结构。

主题是一个节目内容的价值取向,主题一般在创作过程中或多或少都存在一些不确定性,有的是逐渐明晰,而有的一直悬着,直到撰写剪辑提纲——这时就必须明确主题了。

如周浩导演的纪录片《棉花》,在拍摄过程中积累了大量素材。在后期创作阶段,周浩导演一度苦于素材太多、剪辑线索太复杂而无从下手。最后导演选择与法国剪辑师合作,通过"纸上剪辑"的过程找到了串联影片脉络的方法,通过一株棉花的命运,记录了从棉花种植到纺纱到批发至美国的过程,以此展现了"中国制造"下各个经济环节上的个体命运。作品大致以棉花种植、棉纺厂、牛仔裤生产公司三条主线交叉剪辑而成。其中棉花种植部分以时间为线,一株棉花依次经历了种植、摘顶、纺纱、运输等环节进入纺织厂,展现了农民的辛劳与对生产技术进步的憧憬,令人感动。

和提炼主题同样重要的还有谋篇布局的问题,通过纸上的剪辑,我们对各段素材按叙事的逻辑进行重新排列,并相应地对其长度予以考虑。

如果是剧情片,因为对白是推动剧情发展的主要因素,因此习惯上是对整理成资料卡片的对白段落按各种蒙太奇方法进行拼贴,从而确定整部电影的结构格局。对于没有经验的新手来说,可先从线性结构入手,理出影片的整体发展脉络,再运用其他蒙太奇方法(平行、交叉)对局部时空进行调整。

如果是带有访谈的纪录片和专题片,纸上剪辑可按下列思路展开:

① 对资料卡按叙事的逻辑排列,梳理出作品架构和发展的主轴线。
② 考虑用访谈还是用动作来作为架构的主体材料。

① 黄烁. 剪辑师剪片全看心情?《复联3》剪辑师 Jeffrey Ford 告诉你答案 [EB/OL]. (2018-06-07). [2018-06-08]. https://mp.weixin.qq.com/s/tg1Gw6g3uQ2kuELl0PgIDQ. (引用时个别文字有调整。)

③ 根据作品的架构考虑：何时插入访谈？访谈的内容有哪些？由谁发言？
④ 最后根据作品的时长，调整作品整体布局的均衡。

纸上剪辑主要是对节目的整体格局进行蓝图式的探索，许多具体的细节只有到剪辑台上真正看到镜头时才能最后落实，所以不要搞得过于琐碎，只要有一个大体的结构走向就可以了。

事实证明，纸上剪辑可以给剪辑工作带来方便，让剪辑工作少留遗憾：其一，可以使结构完整、匀称，各部分内容比例得当；其二，可以保证选用最好的镜头；其三，可以提高剪辑效率，并保证节目时间长度的精确无误。

第二步：粗剪

在完成纸上剪辑之后就可以开始粗剪了。粗剪相当于我们写作时的草稿，它是根据剪辑内容的要求，对原始素材进行筛选并按照剪辑提纲设计的顺序进行松散排列。每个镜头都会留得稍长一些，一时难以决定取舍的镜头也尽量留用，因此粗剪片子的总长度要比精剪片长。粗剪的目的是用视听语言搭起节目的框架，看它是否能像预计的那样传达节目的主旨，同时也为下一步修改提供母版。

当粗剪的样片出来后，我们首先可以从时间长度上去认识它，以便从节目许可的长度（电视台栏目化的播出方式对时间长度的要求很高，电影也有时间限制）出发，对各段落的长度进行更加精确的安排。

在审视粗剪结果时，我们最好能对照纸上剪辑的文字记录，把新的想法和存疑的地方随时标注在文字记录中。

任何有疑问的地方都不要轻易放过，要设法找出其中的原因：是不是这个地方提供的信息量不够饱满？或者重复了别处已经传递过的信息，而没有任何实质性的递进，以至于不能引起观众足够的注意？

要记住剪辑是牵一发而动全身的，局部的修改调整都有可能影响到整体的均衡。

还必须反复审视和斟酌的是，影像中所呈现的事物与所要揭示的主题之间是否存在着一种有机的联系？

当然也有特殊的个案，美国纪录片大师怀斯特（《医院》的编导）的剪辑方法是，先完成段落动作的剪辑，然后再考虑各段落之间如何结构。"我把每一个段落看作一个个孤岛，然后按照内在的联系把它们连接起来，形成群岛式的段落群。这时，我要做的就是找出段落群之间的联系，将它们组合成影片。我的剪辑速度也加快了，这个过程一般只需要两三天时间，但这绝对是在对单个段落进行了五六个月的剪辑之后才能做到。"[1] 而澳大利亚纪录片工作者罗伯特·康纳利和罗宾·安德森（《第一次接触》《乔和他的邻居》的编导）的剪辑工作一般都是从他们俩自己最感兴趣的段落开始的，在对这个段落的处理中去发现问题，进一步寻找影片的架构的可能。

在对粗剪的结果进行反复审视后，还需要对第一次的纸上剪辑进行修改。

[1] 单万里. 纪录电影文献 [M]. 北京：中国广播电视出版社，2001：476.

第三步：精剪

粗剪的结果通常给人的印象就是它们在整体上的松散，镜头之间往往缺少一种流动而活跃的节奏。精剪就是在粗剪版的基础上，根据作品内容表达、风格表现的要求，对原来的镜头排列组合进行调整，主要包括结构顺序的局部调整和去掉多余的镜头——确认是多余的，哪怕是忍痛也要割爱。如《我和我的祖国》之《相遇》中，周冬雨扮演的护士发现高远偷偷出院后，原始素材中有一个表情惊讶的近景镜头，在剪辑环节，剪辑师发现空空的病床已经很清楚地表达出了叙事的信息，虽然全片周冬雨只有这样一个正面的近景镜头，剪辑师还是忍痛割爱，把这个镜头给删除了。

精剪还有一项重要工作是选择镜头的剪辑点，它将决定镜头链中每个镜头的长度，以及它们连接处的状态，比如是动接动还是静接静等。在剪辑点选择时，剪辑师既要确保镜头内容表达的准确完整，同时还要考虑视觉的流畅和作品的风格等问题。如周新霞老师谈到《白云之下》的剪辑时说，她是在作品粗剪之后才接手该作品的剪辑的，原始的粗剪镜头切得较碎，和作品艺术化的风格不匹配，破坏了导演的意图。在精剪阶段，她采用长镜头，表达一种隐忍的感觉，最终实现了导演的表现意图。应该说剪辑是一项既需要耐心又需要想象力和创造力的工作。

电影《二代妖精之今生有幸》的剪辑师戴宗回忆这部影片的剪辑过程时提到，第一阶段是粗剪，保留所有的戏剧点、导演所有的设计和尽量多的台词，然后监制和导演、剪辑指导才能作判断，哪些拿掉哪些收紧。《二代妖精之今生有幸》第一个版本差不多有三个半小时以上。第二阶段肖洋导演与剪辑师一起精剪，在尽量不剪掉一场戏的情况下把影片剪到两个半小时，对每场戏进行关键信息的提炼和戏点的精准强化。在精准有效地完成粗剪、精剪阶段的创作诉求后，才能进入第三个阶段，这时，监制、制片人一起加入审片，再将影片剪辑到两个小时以内，调整这个故事的结构框架，一点点打磨创作。①

如果导演自己动手剪片子，到一定的时候，对影片的直觉判断多半会被反复的修改而弄得有点迟钝，这个时候可以请身边从未看过片子的人来做第一批观众，仔细观察他们的反应，并认真地听取他们的意见而不要急于作解释。剪辑应该代表观众的利益和视点。"这个时候观众最想看什么？"这是必须时刻萦绕在导演心中的一个问题，也是决定节目最终能否吸引观众的关键。

三、检查阶段

第一步：检查意义表达

① 是不是较好地实现了创作意图。

① 戴宗——剪辑师，就是站在影片前不断向观众提问的人［EB/OL］.（2019-07-12）.［2019-07-15］. https://mp.weixin.qq.com/s/F0irFHPLALwWu_57SdAjSA.

② 意义的表达是否清晰、通顺、连贯。
③ 剪辑有没有破坏作品的真实性和逻辑性。
④ 各部分的结构比例是否匀称得当。

第二步：检查画面质量

① 视频信号是否符合播出要求。
② 剪辑中有无断磁现象。
③ 有无夹帧或跳帧现象出现。
④ 视觉效果是否流畅。
⑤ 剪辑点选择是否合理。
⑥ 场与场之间过渡是否得当。
⑦ 色调和影调是否匹配。

第三步：检查声音质量

① 音频信号是否符合技术标准。
② 是否有国际音频。
③ 各种声音混合的比例是否合适。
④ 声画是否协调。

在检查阶段有一个经常会出现的问题，即创作团队自己的检查往往会因为对素材、剧情过于熟悉而出现视觉、心理上的盲区，发现不了存在的问题。因此，在检查阶段，自查后最好再找一个专业的，但又是第一次看该作品的人作为观众对作品进行检查。《奔跑吧兄弟》栏目在节目最后一次调整前，会组织特定的观众对节目进行测试，从观众的反应，如疑惑不解、捧腹大笑等，检查节目在叙事、意义表达上是否存在问题，根据观众的直接反应对节目作最后的调整。

经过上述步骤，一个影视节目的剪辑工作就基本上完成了。无论节目是长是短，其中任何一个环节的缺省都可能导致一连串的错误。现代工业制度中流水线的优越性在于确保质量和效率。事实上在剪辑中，质量和效率也是最重要的。这是我们必须要按剪辑工作流程的要求来操作的理由。

本章练习

1. 如何理解普多夫金所说的"电影不是拍摄成的，而是剪辑成的"？
2. 请思考：一个优秀的剪辑师需要具备哪些素质？

观摩作品推荐

1. 电影：《工厂大门》《火车到站》《出港的船》《婴儿喝汤》《水浇园丁》《贵妇人失踪》《玛丽珍妮的灾难》《火车大劫案》《一个国家的诞生》《战舰波将金号》《记忆碎片》《罗拉快跑》《阮玲玉》《过昭关》。
2. 纪录片：《龙父》。

阅读书目

1. 周星，王宜文，等. 影视艺术史［M］. 桂林：广西师范大学出版社，2005.
2. 李停战，周炜. 数字影视剪辑艺术与实践［M］. 北京：中国广播电视出版社，2006.
3. 姚争. 影视剪辑教程［M］. 杭州：浙江大学出版社，2007.
4. 周新霞. 魅力剪辑：影视剪辑思维与技巧［M］. 北京：中国广播电视出版社，2011.
5. 沃尔特·默齐. 眨眼之间：电影剪辑的奥秘［M］. 夏彤，译. 北京：北京联合出版公司，2012.
6. 傅正义. 影视剪辑编辑艺术［M］. 北京：北京广播学院出版社，2003.
7. 卡雷尔·赖兹，盖文·米勒. 电影剪辑技巧［M］. 郭建中，译. 北京：中国电影出版社，2008.

本章拓展学习资源

1. 绪论：如何学习剪辑
主讲教师：李琳

2. 绪论：为什么需要剪辑
主讲教师：朱怡

3. 绪论：认识剪辑——剪辑的思维
主讲教师：朱怡

第二章

镜头的选择与裁剪

📷 本章聚焦

1. 对象的选择
2. 光线的选择
3. 色彩的选择
4. 构图的选择
5. 镜头的裁剪

📷 学习目标

1. 掌握对象元素在影视作品中的意义以及对象元素选择的基本规则。
2. 掌握光线元素在影视作品中的意义以及光线元素选择的基本规则。
3. 掌握色彩元素在影视作品中的意义以及色彩元素选择的基本规则。
4. 掌握构图元素在影视作品中的意义以及构图元素选择的基本规则。

📷 知识点导图

章 前 导 言

剪辑的第一个基本任务是镜头的选择。那么如何才能选择到最合适的那个镜头呢？镜头选择的依据又是什么？

镜头选择是否恰当决定了作品是否能将合适的信息呈现在观众面前，剪辑时的选择由剪辑师决定，最终却由观众来判断剪辑师当初的选择是否正确。影视作品作为工业化的艺术产品，其成功与否取决于观众是否认可，具体体现在票房和收视率上。镜头选择是否恰当直接影响到剪辑的成败。

在第一章关于剪辑意义的阐述中，我们已经明确，影视表意具有构成元素上的复杂性。根据罗兰·巴特的影像符号学理论，影像符号由对象、光线、色彩、构图、声音等元素共同构建，因此，剪辑师在选择镜头时需要从构成影像符号的元素入手，从主题表达、情绪表现、节奏呈现等角度综合考虑，选择最合适的镜头进行剪辑。

选择出来的镜头处于原始状态，包含了很多多余的信息，还必须经过裁剪才能加以使用。本章我们就将学习如何进行镜头的选择及裁剪。

第一节 对象的选择

一、影视作品中的对象

（一）对象的概念

影视作品中的对象可以是一个人，一朵花，一个场面，一个特定的空间，等等。对象属于内容范畴，是构成影像符号的重要元素之一。

（二）对象的分类

1. 日常生活对象

最常见的对象是日常生活中的人或物，这些对象提供的信息是不需要加以分析就能直接获取的，如一张桌子，只要是正常的社会人，不论中外，无分老幼，都能明白它的意义。

2. 具有符号性的对象

有些对象是具有符号性的，如基督教的标志十字架、犹太教的标志空心六角星、

纳粹的卐字符和佛教使用的卍字符等。这些对象虽然能被观众看见，但因为其中蕴含了特殊的文化信息，就不是所有人都能理解了，在影视作品中往往结合特殊的表达意图进行使用。如电影《巴顿将军》（Patton）片头部分，巴顿将军的头盔特写（图2-1），表明他是第一集团军的四星上将，这个特写所展示的对象必须是对军事知识有一定了解的观众才能理解。

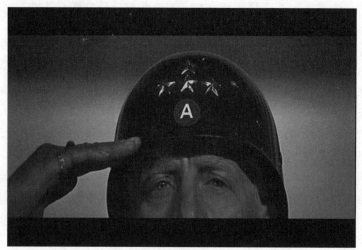

图 2-1　电影《巴顿将军》画面：头盔特写

3. 集合意象

还有一类对象可以称之为"集合意象"，是通过镜头的选择与组合形成的聚合性对象。这些对象单个来看，并没有什么特殊意义，集中性地出现，就形成了具有隐喻性的意象。对这些对象的理解不能独立进行，必须将之视为一个整体才能准确把握其中隐含的信息。如英国航空公司的一则获奖广告中，出现了各种各样的空间，如海洋、雪地、草原、城市、高原等，还有各个国家男女老幼的乘客。不难理解，各种空间的集合影射的是英国航空公司的航线范围广，遍布全球；不同国家、不同年龄、不同性别的乘客，表明其服务对象广泛，深受乘客的喜爱。另一则阿迪达斯的广告也有异曲同工之妙，在城市的各个角落，不同年龄、不同职业、不同性别的普通人和明星一样快乐地踢球，传递出这样一个主题：阿迪达斯产品每时每刻都能给所有人带来快乐。广告中的对象单独来看都很普通，但集合在一起就传达了特定的象征意义。

英国航空公司广告

阿迪达斯品牌广告

二、对象元素选择的基本规则

（一）根据影视作品主题选择对象

同一个事件、同一个空间环境，可以拍的对象很多，在剪辑阶段，可供选择的对象也很多。比如《舌尖上的中国》第一季的第一集《自然的馈赠》，讲到松茸这种稀有的食材时，作品几乎没有表现食客如何品尝松茸的镜头，而是大量地选择了表现卓玛这个采

松茸女孩艰苦采摘松茸的镜头以及表现她担心松茸无法卖出应有价格时的忧心忡忡的镜头,这样的剪辑取舍,使得《舌尖上的中国》不再只是单纯的美食节目,美食与人的结合,提升了作品的人文内涵。又如一个关于旅游景点的节目,可以表现自然景观如何秀美,也可以表现游人对环境的破坏,不同的镜头选择由不同的作品主题来决定。

剪辑师马修谈范俭导演的纪录电影《吾土》的剪辑时提供了一个经验:大量使用主人公自己拍的影像素材。作品的主人公一家在北京,导演离他们大概两个小时的车程。如果有突发事情发生的话,导演自己赶过去就太晚了,可能事情已经结束了。而且这个被拍摄的家庭,常常会发生外人闯入或者有人来赶他们走的情况,所以导演给他们一个小 DV(数码摄像机),让他们自己拍自己的生活细节。除了记录突发事件,他们还拍了自己小孩成长的点滴:从一个小宝宝,慢慢变成能爬能走的小孩儿。主人公自己拍的这些素材,都很有意思,非常具有生活的质感。在成片中,这些素材成为动人的细节,对于表现主题发挥了很好的作用。

(二) 选择能暗示剧情、揭示作品内涵的对象

很多镜头,看似普通,放在特定的镜头语境中却能暗示剧情,揭示作品的内涵。如影片《全民目击》当中特意插入了周莉翻看儿子照片的镜头,看似突兀,却让人物不止于平面,给了周莉一个"感情用事"的基础。她在面对视频这一"真相"时决定背叛林泰帮助童涛,但面对父爱这一真相时却尊重林泰的选择不采取任何举动,可见她在情感面前屈服了,止步于真相而放弃正义。在外人看来(客观视角)周莉是个讲求战略、足智多谋的实力派律师,在童涛看来她跟林泰是一丘之貉,而事实上她是个追求真相、视社会伦理高于职业伦理的感性代表。

电影《辛德勒的名单》(*Schindler's List*)片头部分,被关入集中营的犹太人在排队登记,一个个鲜活的生命最终物化为打字机键盘敲打出的没有生命的一个个字符(图2-2),战争年代中生命的卑微与无奈尽显其中。男主人公辛德勒第一次出场,穿戴整齐后在衣领处佩戴上了纳粹党徽(图2-3),表明了他的政治身份。但这样一个纳粹党徒,一个投机商人,在面对异族被残杀的场景后,人性中的善被激发,最终他散尽家财,帮助1100多名犹太人逃脱被屠杀的劫数,作品表现出超越民族、超越政治的人性。

图 2-2 电影《辛德勒的名单》画面:打字机打出的人名

图 2-3　电影《辛德勒的名单》画面：纳粹党徽特写

《情归巴黎》片段 1

《情归巴黎》片段 2

　　《情归巴黎》（Sabrina）中男主人公吩咐经纪人购买股票的镜头之后，插入司机倾听的特写，为影片结尾司机揭示自己有 200 多万美金财产这一结果作了铺垫。如果没有这样的一个镜头，那么剧终司机说自己有 200 多万美金财产就显得很突然，会让观众觉得很生硬。

　　再如电影《我和我的祖国》之《相遇》中，为了表现 20 世纪 60 年代那种火热的情绪，大量选择了那个年代的标志——红旗这一对象。剪辑师在表现男女主人公在人流中被冲散的那场戏中，大量选择了红旗招展的镜头（图 2-4），表现了原子弹发射成功后举国欢庆的时代背景。在情绪转换时，则会用到几格红旗充满画面的镜头。这些镜头不传递具体的叙事信息，但形成了影片的质地，表现出特定的年代感。

图 2-4　电影《我和我的祖国》之《相遇》画面：红旗招展

（三）选择具有象征意义的对象

尽管由于影像呈现方式的特殊性，影视作品中的对象具有具体直观性，但很多对象本身具有象征意义，选择这些具有象征意义的对象，用精炼的镜头就能构成隐喻，扩展作品的内涵。如电视散文《母亲》中，解说词提到父母时画面会出现大树，解说词提到孩子离开家乡，画面选用的是微风中的蒲公英，一朵朵在空中飘扬的蒲公英的白色绒花对应了子女离开父母这一意境。

影像语言虽是世界通用语言，但还是会受到不同文化圈层的制约和影响。如《阿甘正传》（*Forrest Gump*）通过影像合成，让阿甘和美国总统尼克松握手，在美国引起了观众极大的反响，而国内观众对此却没有什么特别感觉，但国内观众对阿甘参加中美乒乓球对抗赛则会产生较大的兴趣。不同的生活背景决定了观众的兴趣点的差异，因此，剪辑师在进行镜头内容选择时，必须考虑节目是做给谁看的，这样镜头的选择才会有针对性，才能满足观众的需要，从而获得较高的票房或收视率。

（四）根据演员的表演效果选择对象

人物是非常重要的一类对象，带有表演的人物能传递大量的信息。根据演员的表演效果选择镜头对于建构人物关系、塑造人物性格十分关键。电影《七月与安生》的剪辑师李点石在分享剪辑经验时就提到如何根据演员的表演来挑选镜头："电影的核心故事是七月和安生由感情深厚再到相爱相杀，最直接的原因就是她们都爱上了同一个叫家明的男人。安生明知家明已是好友的男朋友，却又无法克制地与他相互吸引。在剪辑过程中，该如何在构建这三角关系的同时避免人物被观众讨厌？该如何找寻表演上那种克制又无法克制的微妙感觉？在看完初剪版本之后，我认为第一个挑战就是如何从众多素材中挑选合适的演员表演。以周冬雨的表演举例，周冬雨是个天才型的演员，她的爆发力和感受能力总能给每一条表演带来截然不同的诠释。而不同形态的表演的组合，也会在戏里表现出完全不同的意味，对影片情节的推进作用产生不同的效果。"安生与家明在酒吧的对手戏、在山顶小庙旅行等场次，都是经过对素材反复的对比筛选，最终形成最佳排列组合，呈现给观众的。[①]

以人物为主的影视剧，人物是镜头内容的核心，演员的表演是推动剧情、展示人物性格的关键，根据演员的表演效果选择镜头无疑是恰当的。

不同对象的镜头选择将影响作品的内容与主题。对象的选择一方面要依据脚本的设计，另一方面也需要灵感，需要进行有创意的选择。在众多素材中选择具有审美性和艺术性的镜头，将提高作品的艺术价值。

① 《七月与安生》剪辑师李点石创作分享［EB/OL］.（2017-03-07）.［2017-03-09］. https://mp.weixin.qq.com/s/0Ajjyfi3iL2h88INaM_prw.（引用时个别文字有调整。）

第二节　光线的选择

一、影视作品中的光线

光线是视听语言的重要组成元素之一。光线不仅是影视拍摄的必要条件，它在影视的表意以及时空的表现过程中都具有十分重要的意义。在笔者和著名电影理论家周传基教授就影视剪辑问题深入交流的过程中，周教授曾经这样定义影视剪辑："影视剪辑是用光波、声波重新结构时空的过程。"

（一）光线明暗形成的影调差别

影视作品通过画面的明暗层次、虚实对比表现，会形成不同的影调，一般分为高调、中间调、低调三大类。不同的影调组合能使欣赏者感到光的不同类型的流动与变化，是造型处理、画面构图、烘托气氛、表达情感的重要表现手段。在影视创作中，影调的形成与各个造型部门之间有着密切的关系，它是由影片的题材、类型、情节、人物、美学倾向等要求综合决定的，还需要考虑画面运动时影调的细微变化，以及镜头之间衔接时的色彩、影调和节奏关系。

1. 高调画面

高调画面的基本影调为白色和浅灰，其面积可能占画面的80%甚至90%以上，给人以明朗、纯净、清秀之感，适合表现宁静的雾景、雪景、云景、水景等，也常用于表现女性与儿童，以充分营造纯净的氛围。

2. 中间调画面

中间调画面是指明暗反差正常、影调层次丰富，并且在画面中包含由白到黑、由明到暗的各种层次影调的画面。不同于高调和低调画面，中间调画面有利于表现色彩、质感、立体感以及空间感，在作品中的运用最多、最普遍，效果也最真实、自然。

3. 低调画面

低调画面的基本影调为黑色和深灰，其面积可能达到画面的70%以上，整体画面给人以凝重、庄严、含蓄、神秘的感觉。可用以表现夜景或日出之前和日落之后的环境。表现人物时，多用于表现老人和男性，以强调成熟的气质。

（二）光线效果随着时间变化而变化

一天中，不同的时间段，日出前、日出后、上午、中午、傍晚、晚上，光线的方向、强度以及光线和地平线的夹角都是不同的。在不同的气候条件下，光线给人的感觉也会产生很大的差异。这是日常生活中光线的自然变化，是我们通过肉眼就能感觉到的。摄像机镜头作为人眼的仿生产品，也能捕捉到光线的这种变化。

日出前
光线效果

同时，摄像机镜头的光学特性决定，光线色温不同还会造成所拍摄镜头光线色彩上的差异。光源色温不同，光色也不同，色温在3300K以下是带红的白色，有稳重的气氛，会产生温暖的感觉；色温在3000～5000K为中间色温，显示为白色，有爽快的感觉；色温在5000K以上显示为带蓝的白色，有冷的感觉。如阴天，天空的色温在7000K左右，光线效果呈现明显的蓝白基调。

日出后
光线效果

（三）光线效果随着空间变化而变化

在不同的空间中，光线效果会具有很大的差异。

1. 空间环境本身的差异

不同的空间由于空间内物体的差别以及反光率的差异，会有不同的光线效果。比如：森林，多植被，阳光一般会被遮挡，形成斑驳的光影效果；水面，随着水的波动，光会有闪动的感觉，所谓波光粼粼；沙漠，空气干燥，光线的穿透力强，光源无遮挡，光照感觉强烈；城市，一方面建筑物多并且高，对阳光有遮挡作用，另一方面，建筑物的材质以及玻璃幕墙又有很强的反光作用，同时城市存在大量的人工照明。这些差异最终都会在镜头中表现出来。

白天
光线效果

2. 被摄物反光率的差异

反光率是描述被摄物表面对光线反射的程度的参数，反光率的差异也会导致镜头光线效果的差异。

自然界中的物体反光率介于0%～100%之间。根据人眼的机能，反光率在40%以上的物体，给人的印象是白色或浅色的；反光率在10%以下的物体，给人的印象是黑色的；介于二者之间的是中等反光率的物体。其中刚下的雪反光率最高，可达到95%，其次是光亮的瓷器，反光率为90%，黑色织物的反光率较低，只有1%左右。

傍晚
光线效果

3. 镜头和光源之间距离的远近

镜头和光源之间距离的不同，会影响抵达镜头的光线的强弱，也会影响镜头的光线效果。光线的强弱不同，镜头画面中显现出来的明暗也就不同。离光源近，光线效果就明亮一些；离光源远，光线效果就暗一些。同样一个被摄物受光面和背光面的光线效果也是截然不同的，甚至会出现一边十分明亮、一边很暗的效果。

阴天
光线效果

光线的上述特性使得在影视剪辑中可以用镜头光线的变化来表现时空的变化。任何一个空间环境在特定的时间里、在特定的光源照射下，会产生特有的光线效果。特定环境的不同空间部位，光线的结构是不同的。

例如：只有一扇窗的房子，白天在直射阳光照射下，房间里各部分的光线各不相同。人在房间里走动，在不同位置与光源距离不同，光线效果是不同的。这种不同体现出一定的光线逻辑关系，因此一个空间的各个镜头由于拍摄方向、位置、角度、焦距的不同，画面的光线结构应该是不相同的。这种差异正确反映了环境光线的整体感觉。这就要求镜头组接中各个镜头的结构要和环境光源保持正确的逻辑关系，环境的整体光线感觉是由一个个镜头组合而成的，每一个镜头都体现出一定局部光线的特征。

二、光线元素选择的基本规则

（一）根据时空表现需要选择特定的光线效果

冰淇淋广告

麦当劳广告两则

不同的时空条件下，光线是不一样的。先说时间，早、中、晚，光线的方向、强度都是不同的，而由于色温不同，还会带来光线色彩的差异。早晚的光线较暗，会偏红橙色，中午的光线明亮，有时会偏蓝色。用光线可以表现出时间的变化。在镜头选择过程中，所选镜头的光线效果要和需要表现的时间相一致。如一则冰淇淋广告，选择了不太常用的正午光线，充分表现出初夏午后明媚的视觉效果，试想一下，在这样的时刻，吃上一杯冰淇淋是多么的惬意！表现这样的产品，正午的光线无疑是最好的选择。一则麦当劳的早餐广告选择的则是清晨的光线，另一则是表现麦当劳作为雅典奥运会合作伙伴的广告，其内容是一个奥运选手回到了家乡的小镇，通过选择一组具有光线效果变化的镜头来表现镜头之间时间的变化。从空间来看，不同的空间，光线条件不同，距离的远近也会影响光线的强弱，镜头的选择要和内容所表述的空间变化相一致。

（二）根据心理、情绪表达需要选择特定的光线效果

影视是对人视听经验的模拟，而人在面对不同的光线效果时，其心理反应是不同的。一般明亮、温暖的光线会给人愉快、温暖、温馨等感觉；暗淡的光线会给人阴冷、悲惨等感觉，或者是优雅等感觉。当用不同的光线表现人物心理时，可以使观众产生和影视中人物类似的心理，形成共鸣。

高调画面给人以光明、纯洁、轻松、明快的感觉，有时也传达空虚、肃穆、素淡、哀怨的感觉。内容不同，它所传达的感情色彩也不同。如前文所述，高调画面比较适合表现女性与儿童，同时也适合表现风光的恬静，以及在商业性作品中表现素雅洁净感。高调摄影一般采用较为柔和、均匀、明亮的顺光。

低调画面的感情色彩强烈、深沉，既能表现具有坚毅、稳定、沉着等情绪的内容，也适宜表现具有黑暗、沉重、阴森等特质的内容。低调画面表现的对象通常是长者和性格深沉的年轻人，如用于表现建筑物则适宜于表现雕塑、纪念碑、古建筑、庙宇等。此外，低调通常采用侧光和逆光，使画面产生大量的阴影及少量的受光面，增强物体的体积感、分量感和反差效应。

中间调画面层次丰富细腻，往往由画面的形象、动势、色彩光线的不同而传达不同的感情色彩。中间调擅长模糊物体的轮廓，造成柔和、恬静、素雅的意境。

在一部作品中，随着情节、情绪的变化，画面的影调也会相应地变化，以更好地为表现主题服务。以电影《寻枪》为例，影片前半段以低调为主，这是为了暗示枪丢失与寻找过程中一种潜在的犯罪动机。影片运用了大量的快速推镜头表示马山的思维速度，为影片设置了重重悬念。一个特写（手和脚）和环移（从脚到头）显示出马山的焦急。同时影片中大量采用了低调画面来显示马山心情的低落与彷徨。马山在镇里面的小巷小道里穿梭徘徊，都是沉、暗的色调，表示出枪的隐秘性与寻枪困难度，有

悬念增加的效果。低调画面还体现了马山家庭关系的冷淡。有一个画面是黑夜中，只有几户人家的灯火在微弱地亮着，这体现了马山家庭关系的冷淡和心灵的寂寞。家里面妻子与孩子的生活描述也都用了低调画面，体现出马山对家庭的不闻不问和对妻儿的冷落。低调画面还体现了犯罪心理。马山寻枪的过程中，人们的活动都是在比较暗的地方，这是为了设置悬念和暗示犯罪心理。影片后半段逐渐升亮度，这暗示枪的下落一步步水落石出。马山追偷包的小偷，是从黑暗的隧道冲至田野路边，黑到亮的转变是一个悬念，影片运用升格处理，节奏加快，给观众以心理冲击。最终，枪是假枪。影片又回到低调。但这时的马山发觉了生活带给他的压力，进行了对自己没能尽职尽责的反思。影片以马山的主观视角，看到孩子与妻子、妹妹与妹夫，这都是对生活的反思。他逐渐重拾生活的信心。有一个画面仍是黑夜中，但升起了很多盏孔明灯，这是表现枪的下落逐渐明朗、马山的信心开始充沛的一个意象。影片最后有一个拍摄蓝天的镜头，表示悬念终于揭开。马山最后一边走路，一边露出久久不见的笑容，这里采用了大量顺光拍摄，体现马山找到枪后的喜悦之情。

浙江传媒学院学生获奖作品《四时五十四分》运用了不同的光线来表现时空的差异和情绪的不同。在表现教室这样一个比较阳光的空间时，采用了明亮温暖的光线效果，回忆"父亲吸毒"的段落，则用昏暗的光线来表达。

浙江传媒学院获奖学生作品《四时五十四分》

（三）根据特定时间段光线的象征作用选择特定的光线效果

光线的剪辑不但应该通过光线的变化来表现镜头之间时间的变化，而且要和需要表现的时间以及情绪气氛相一致。在人类漫长的发展历程中，人们对不同时间段的光线形成了约定俗成的理解。早晨的光线表明一天的开始，有着积极向上、朝气蓬勃等含义，常常用来表现儿童这一类对象；傍晚的光线表示一天即将结束，有着回家、老年生活、黑暗来临前最后的辉煌等寓意。

如电影《泰坦尼克》（*Titanic*）中男女主人公定情那一段，镜头选择傍晚的光线，整个画面呈现橙红色的基调，一方面显得十分浪漫唯美，另一方面也用"夕阳无限好，只是近黄昏"预示着短暂的甜蜜之后灾难即将来临，和影片后半部分海难发生后夜晚蓝黑色的光影基调形成了鲜明的对比。

很多作品会选择能够表现一天内不同时间段的镜头，表明从早到晚的时间变化，从而突出全天候这一概念。如上一节中提及的阿迪达斯的品牌形象广告，依次出现表现日出前、日出后、日中、日落等时间段的镜头，结合画面的内容，传递出"阿迪达斯产品每时每刻都能给所有人带来快乐"这一主题。宣传片《美在广西》也选择了类似的光线效果能表现特定时间段的镜头，表现出广西无处不美、无时不美。浙江卫视的综艺节目《人生第一次》中"嵩山少林寺"这一集，选取了不同时间段少林寺某个角度的全景镜头，镜头的影调能显示出从日出到日落再到天黑的时间变化，从而表现出时间的流逝，展现出同一空间在不同时间段的差异性。

（四）根据人物形象选择光线

因为不同的光线效果可以引起观众不同的心理反应，在处理人物形象时，光线成为了重要的造型手段。很多影视作品都会采用不同的光线造型方式来塑造人物形象。

如伯格曼的影片中经常会用到半明半暗的脸部光效，表达处于矛盾中或者人格分裂的人物状态。科波拉导演的《现代启示录》（*Apocalypse Now*）中对三位主要的男性角色的用光表现出他们受战争异化的程度。库尔兹上校是完全被异化的杀人狂魔，在剧中始终处在黑暗中；威尔德上尉作为良知犹存、在善与恶之间挣扎的角色，其脸部光线经常是百叶窗式的明暗相间；初上战场、视战争为游戏的基尔则基本采用较亮的光线表现，即使是夜晚，也会将演员安排在篝火边。电影《影》中，用光线的明暗表现出人物的善恶，如子虞和境州在地牢里那场戏，境州明显是背光，但是境州的脸比子虞的还要亮，而且面部没有太多的阴影，子虞脸部则明显阴影很重，明明直面光源，还是显得很阴森。还有就是杨平父子在境州城墙上第一次谈话时，虽然光线依然很弱，脸部也比较黑，但是两人脸上都没有明显的人造光阴影。作为整部剧中为数不多的正直的角色，杨平父子的光线处理和人物的形象定位相吻合。

第三节　色彩的选择

一、影视作品中的色彩

　　和光线一样，色彩也是构成视听语言的重要元素。色彩在影视中的作用不仅仅在于使得影视对现实的再现更为真实、准确，不同的色彩还具有不同的心理引导作用，可以产生不同的审美效应。色彩的艺术化运用还可以表达出丰富的意义，形成各种节奏，帮助镜头的衔接。对现实世界色彩的再现可以是原色再现，很多时候也运用非原色再现。有意识地运用色彩，可以更好地表现主题和思想，抒发感情。

　　色调通常会赋予画面诗一般的情怀，可以激发一个人内心深处丰富的思想情感。所以，在电视节目中常让画面偏向某种色调。当然，不同的色调能造成不同的意境，通常来说黑白、棕色的画面有一种历史的怀旧感，绿色的画面有一种生机勃勃感。有时同一色调也会有不同的表意效果。例如，同是绿色调，一片新绿容易使人感受到万物复苏的初春气息，一片浓绿又可使人感受到南国夏日万物竞长、郁郁葱葱的旺盛生趣，而初秋林间的黄绿色，那飘散着的片片带黄的绿叶，就容易让人产生一种淡淡的哀愁情绪了。就是初春的新绿，在不同人的眼里意境也大不相同，"春草碧色，春水绿波，送君南浦，伤如之何"，这里的春绿就不是一派生机，而是深深的离愁了。色彩元素的选择，对于影视作品意境的表达十分重要。

（一）色彩的构成

　　色彩由明度、色调（色相）、色饱和度（又称为彩度或色纯度、色度）三要素构成。明度是色中的光度，即明暗程度。色调是呈现于光谱中的色的种类。饱和度由一定色调的色中灰色的含量来决定，完全不含灰色的称为饱和。饱和度影响色彩的鲜艳程度和纯粹程度，饱和度越高，色彩越鲜艳。

色彩的本质是波长不同的光,有光才有色。影视作品中的色彩是由三原色光的混合形成的。合成方法采用加色效应,红、绿、蓝三原色光等量相加呈现白色,不等量则形成各种色彩。

(二) 色彩的审美与心理

不同波长的光信息(即色彩)在作用于人的视觉器官,通过视觉神经传入大脑后,经过思维活动,与以往的记忆及经验产生联想,从而引起一系列的色彩心理反应。

1. 色彩的心理感觉

(1) 色彩的冷、暖感

色彩本身并无冷、暖的温度差别,但能引起人们对冷、暖感觉的心理联想。暖色如红、红橙、橙、黄橙、红紫等色,会让人联想到太阳、火焰、热血等物象,产生温暖、热烈、危险等感觉。冷色如蓝、蓝紫、蓝绿等色,则让人很易联想到太空、冰雪、海洋等物象,产生寒冷、理智、平静等感觉。中性色指的是黄、绿等色,使人联想到草、树等植物,产生青春、生命、和平等感觉。紫色也是中性色,使人联想到花卉、水晶等稀有、贵重物品,产生高贵、神秘等感觉。

(2) 色彩的轻、重感

色彩的轻、重感主要与色彩的明度有关。明度高的色彩使人联想到蓝天、白云、彩霞及花卉、棉花、羊毛等,产生轻柔、飘浮、上升、敏捷、灵活等感觉。明度低的色彩易使人联想到钢铁、大理石等物品,产生沉重、稳定、降落等感觉。

(3) 色彩的软、硬感

这种感觉主要也来自色彩的明度,但与纯度亦有一定的关系。明度越高,感觉越柔软,明度越低则感觉越硬,但白色反而柔软感略弱。明度高、纯度低的色彩有柔软感,中纯度的色彩也呈柔软感,因为它们易使人联想起骆驼、狐狸、猫、狗等动物的皮毛,还有毛呢、绒织物等。高纯度的色彩都呈硬感,如它们明度又低则硬感更明显。色调与色彩的软、硬感几乎无关。

(4) 色彩的前、后感

不同波长的色彩在人眼视网膜上的成像有前后,红、橙等光波长的色在后侧成像,感觉比较迫近,蓝、紫等光波短的色则在前侧成像,感觉就比较靠后。这实际上是视错觉的一种表现。一般暖色、纯色、高明度色、强烈对比色、大面积色、集中色等给人以前进感,相反,冷色、浊色、低明度色、弱对比色、小面积色、分散色等给人以后退感。

(5) 色彩的大、小感

暖色、高明度色等有扩大、膨胀感,冷色、低明度色等有减小、收缩感。

(6) 色彩的华丽、质朴感

色彩的三要素对华丽、质朴感都有影响,其中纯度关系最大。明度高、纯度高的色彩,丰富、强对比的色彩,感觉华丽、辉煌;明度低、纯度低的色彩,单纯、弱对比的色彩,感觉质朴、古雅。但无论何种色彩,如果带上光泽,都能获得华丽的效果。

(7) 色彩的活泼、庄重感

暖色、高纯度色、丰富多彩色、强对比色,感觉跳跃、活泼、有朝气;冷色、低

纯度色、低明度色,感觉庄重、严肃。

(8) 色彩的兴奋、沉静感

带来影响最明显的是色相。红、橙、黄等鲜艳而明亮的色彩给人以兴奋感,蓝、蓝绿、蓝紫等色使人感到沉着、平静。纯度的影响也很大,高纯度色给人以兴奋感,低纯度色给人以沉静感。最后是明度,暖色系里高明度、高纯度的色彩给人以兴奋感,低明度、低纯度的色彩给人以沉静感。

2. 色彩的心理联想

色彩的联想受年龄、性别、性格、文化、教养、职业、民族、宗教、生活环境、时代背景、生活经历等各方面因素的影响。色彩的联想有具象和抽象两种。

(1) 具象联想

人们看到某种色彩后,会联想到自然界、生活中某些相关的事物。

(2) 抽象联想

人们看到某种色彩后,会联想到理智、高贵等某些抽象概念。

3. 色彩的性格

色彩与人类的心理体验相联系,从而仿佛有了复杂的性格,简称色性。

(1) 红色

红色的波长最长,穿透力强,感知度高。它易使人联想起太阳、火焰等,感觉温暖、兴奋、活泼、热情、积极、希望、忠诚、健康、充实、饱满、幸福等,但有时也被认为是幼稚、原始、暴力、危险、卑俗的象征。红色是我国传统中的喜庆色彩。深红及偏紫的红色给人的感觉是庄严、稳重而又热情,常用于欢迎贵宾的场合。含白的高明度粉红色,则有柔美、甜蜜、梦幻、愉快、温雅的感觉,几乎成为女性的专用色彩。

(2) 橙色

橙与红同属暖色,橙色具有红与黄之间的色性,它易使人联想起火焰、灯光、霞光、水果等物象,是最温暖、响亮的色彩,让人感觉活泼、华丽、辉煌、跃动、炽热、温情、甜蜜、愉快,但也可能引起疑惑、嫉妒、伪诈等消极倾向性感受。

(3) 黄色

黄色是所有色相中明度最高的色彩,给人以轻快、活泼、光明、辉煌、希望、功名、健康等印象。但黄色过于明亮则显得刺眼,并且与他色相混极易失去其原貌,故也有轻薄、不稳定、变化无常、冷淡等含义。含白的淡黄色让人感觉平和、温柔,含大量淡灰的米色则是很好的休闲色,深黄色却另有一种高贵、庄严感。由于黄色极易使人想起许多水果的表皮,因此它能引起富于酸性的感觉,诱发食欲。黄色还被用作安全色,因为它极易被人看到,如室外作业的工作服往往带有黄色。

(4) 绿色

在大自然中,除了天空和江河、海洋,绿色所占的面积最大,草、树等植物,几乎到处可见。因此绿色往往用于象征生命、青春、和平、安详、新鲜等。绿色最适于注视,有消除疲劳、调节视力等功能。黄绿带给人以春天的气息,颇受儿童及年轻人的欢迎。蓝绿、深绿是海洋、森林的色彩,有着深远、稳重、沉着、睿智等含义。含

灰的绿如土绿、橄榄绿、墨绿等色彩，给人以成熟、老练、深沉的感觉，是得到广泛选用的制服色。

（5）蓝色

与红、橙色相反，蓝色是典型的冷色，有沉静、冷淡、理智、高深等含义。随着人类太空事业的不断发展，它又有了象征高科技的强烈现代感。浅蓝色系明朗而富有青春朝气，为年轻人所钟爱，但也有不够成熟的感觉。深蓝色系沉着、稳定，为中年人普遍喜爱的色彩。其中略带暖意的群青色，充满着动人的深邃魅力，藏青则给人以大度、庄重印象。靛蓝、普蓝因在民间广泛应用，似乎成了民族特色的象征。当然，蓝色也有其另一面的性格，如刻板、冷漠、悲哀、恐惧等。

（6）紫色

具有神秘、高贵、优美、庄重、奢华的气质，有时也显孤寂、消极。尤其是较暗或含深灰的紫，易给人以不祥、腐朽、死亡的印象。但含浅灰的红紫或蓝紫色，却有着类似太空、宇宙的深幽、神秘之时代感，为现代生活所广泛采用。

（7）黑色

黑色为无色相无纯度之色，往往让人感觉沉静、神秘、严肃、庄重、含蓄，另外，也易让人产生悲哀、恐怖、不祥、沉默、消亡、罪恶等消极印象。尽管如此，黑色的组合适应性却极广，无论什么色彩，特别是鲜艳的纯色与其相配，都能取得赏心悦目的良好效果。但是不能大面积使用，否则，不但其魅力大大减弱，还会让人产生压抑、阴沉的感觉。

（8）白色

白色给人以洁净、光明、纯真、清白、朴素、卫生、恬静等印象。在它的衬托下，其他色彩会显得更鲜艳、更明朗。大量使用白色也可能产生平淡无味的单调、空虚之感。

（9）灰色

灰色是中性色，其突出的性格为柔和、细致、平稳、朴素、大方。它不像黑色与白色那样会明显影响其他的色彩，因此，作为背景色彩非常理想。任何色彩都可以和灰色相混合，略有色相感的含灰色彩能给人以高雅、细腻、含蓄、稳重、精致、文明而有素养之感。当然滥用灰色也易显出乏味、寂寞、忧郁、无激情、无生趣的一面。

（10）土褐色以及含一定灰色的中、低明度的各种色彩

如土红、土绿、熟褐、生褐、土黄、咖啡、咸菜、古铜、驼绒、茶褐等色，性格都显得不太强烈，有亲和性，易与其他色彩配合，特别是和鲜艳色相伴，效果更佳。土褐色等色也易使人想起金秋的收获季节，故均有成熟、谦让、丰富、随和之感。

（11）光泽色

除了金、银等贵金属色以外，所有色彩带上光泽后，也都有华美的特色。金色富丽堂皇，象征荣华富贵、名誉、忠诚；银色雅致高贵，象征纯洁、信仰，比金色温和。金、银色与其他色彩都能配合，几乎可达到"万能"的程度。小面积点缀，具有醒目、提神的作用，大面积使用则可能产生负面影响，显得浮华而失去稳重感。如若巧妙使用、装饰得当，不但能起到画龙点睛作用，还可产生强烈的高科技现代感。

观众对色彩的感觉有一定普遍性，但又会因为时代差异、民族文化差异、地域差异、性格差异等的不同而有所区别。在影视剪辑过程中，选择色彩时要考虑观众的差异。

二、色彩元素选择的基本规则

（一）根据内容和主题选择色彩

电影《英雄》
画面 1

电影《英雄》
画面 2

选择符合作品整体情绪基调的色彩，能从整体上将人们的情绪和感受带入预设的意境中。从前面的色彩介绍中可知，不同的色彩具有不同的视觉效果，同样的内容用不同的色彩来表现，可以引起观众不同的心理反应。因此，在剪辑中可以有针对性地选择一些具有特定色彩效果的镜头来突出主题。如电影《英雄》用不同的色彩表现出了不同的主题。如以红色表现热烈和刚毅以及鲁莽：赵国书馆中，面临大军围攻，不惧生死的赵国师生，非红色不足以展现其刚烈悲壮。以蓝色表现高贵和悲伤：流水死后，高山和无名在一片蓝色背景下的决斗让人心碎。以白色表现纯真和对真相的表白：当事实的真相展现时，一片白色昭示了一切。绿色是表现三年前的一个回忆段落的主色彩：高山为了天下的和平放弃了私人恩怨，绿色象征了和平。张艺谋导演是运用色彩的高手，在这部作品中用不同的色彩营造了不同的意境，从视觉上将观众引入了预设的意境中。

电影《英雄》
画面 3

当原始素材的色调和内容或主题不符时，可以通过调色获得合适的色调。如电影《前任3》中男女主人公分手后那场戏，原始素材的色彩偏暖调，从内容看，用暖调明显不合适。后期制作环节，调色师将暖调画面调整为冷调，和情绪形成了正确的呼应关系。①

（二）根据表达重点选择色彩

电影《英雄》
画面 4

影视作品的整体色彩一般应尽量简洁、单纯，又要注意形成色彩的重心，以助于主题内容的突出。如韩国的一则宣传片，作品中人物的服装只有红、蓝、白、黑四种色彩，而这四种颜色正好是韩国国旗的颜色，便突出了"韩国"这一宣传对象。一般情况下，要避免整体色彩过于杂乱，避免造成不必要的视觉干扰，同时，突出一个和主题相吻合的主色彩。就像人穿衣服，超过三种色彩会给人不清爽的感觉。而且色彩一多，主色彩也容易被其他色彩所淹没，无法突出色彩的重心，从而影响主题的表现。当然，艺术本身是多元化的，在表现某些特定的效果时，色彩的繁复也会起到特别的作用。

电影《前任3》
画面调色
前后对比

（三）根据作品风格选择色彩

电影《红高粱》
海报

作品的风格体现导演的审美取向。可以是清新淡雅，也可以是浓烈奔放。如张艺谋的电影《红高粱》和岩井俊二的《情书》，作品风格完全不同，色彩的运用也就大不相同。一个的色彩基调是热烈奔放的红色，表现黄土地上压抑后爆发的激情；一个的色彩基调是清新隽永的黑、白、蓝，表现少男少女间青涩朦胧的感情。如果这两部

电影《情书》
海报

① 《前任3》元旦档口碑、票房双赢家，幕后调色分享 | New Talk 分享会 [EB/OL]. (2018-02-05). [2018-02-05]. https://mp.weixin.qq.com/s/NH9NrMQyY26NE0huKj-dwg.

作品的色彩基调互换的话，它们都将成为失败之作，因为色彩的风格和作品的风格极度失调，作品所要表现的情境将被不协调的色彩所破坏。

第四节　构图的选择

一、影视作品中的构图

（一）构图的概念

构图在影视作品中是指对场景中的被摄物体进行选择，在空间关系上进行安排、组织、联系和布局，其目的是运用影视画面的各种造型元素与结构成分，形成具有较强的艺术感染力的画面形态，生动、有力地表现作品的主要内容，突出作品的主题思想。

构图本身具有一种强烈的表达能力，能帮助观众领悟被摄对象的外在形式、形象和内在品质，帮助观众由表及里地挖掘出深刻的内在感情，并展现作品的风格。

（二）构图的作用

1. 通过造型元素形成视觉冲击

影视创作在拍摄时会运用画面的各种造型元素如线条、形状、光线和色彩等一起参与构图，不同的造型元素有着各自的特点和作用。如线条就是画面构图的"主心骨"，具有很强的概括力和情感表现力，能够起到删繁就简、提纲挈领的作用，同时也能让人产生视觉上的韵律感和节奏感。如"O"形构图表示稳定与和谐；"⊥"形构图（倒T形构图）表示严肃与希望；"△"形构图表示稳定、安宁和庄严；"▽"形构图表示动感与不稳定；"S"形构图则是一种极富变化的曲线构图形式，可产生一种优美流畅、迂回曲折的意境。总之，不同的造型会让观众产生不同的艺术想象，将具有造型意味构图的镜头和主题、内容以及被摄主体的心绪和情感联系起来合理运用，能收获较好的艺术效果。

2. 产生强烈的感染力

合适的构图具有强烈的感染力，能强化故事情节，使观众产生共鸣。如电影《黄土地》的片头，采用高机位构图，一开场，映入眼帘的是占据整个屏幕的大片黄土地，天空只有窄窄的一线，不由让人产生沉重的压抑感，联想到这片黄土地上厚重到令人窒息的传统。当男主人公顾青出场，构图随之而变，低机位构图，大片的天空令人心境豁然开朗，让观众对顾青给这片黄土地带来的改变产生向往和期待。

电影《黄土地》画面1

电影《黄土地》画面2

3. 不规则构图产生特殊的艺术表现力

正常情况下，创作者会选择均衡和谐的构图。特殊情况下，不规则的构图与画面

内容有机地结合起来，更易表达深邃的含义。精心设计的不规则构图，能够引导观众陷入深深的思考中，产生特殊的艺术表现力。

电影《辛德勒的名单》中的"火车站营救"段落，辛德勒救下史丹后，一边沿着站台走，一边严厉地训斥史丹，此时的构图形式是辛德勒居于画面中央，仰拍的形象使辛德勒显得更加高大，而史丹却被"挤压"在画面的左下角，随着人物的行走移动，史丹甚至还会偶尔被排除在画面之外。此时表现的是两人之间地位和力量的悬殊，辛德勒是拯救了史丹生命的拯救者，而史丹只是一个刚刚捡回性命的可怜虫，一个"微不足道"的时刻会丢掉性命的犹太人。（图2-5）

图2-5　电影《辛德勒名单》画面

不规则的构图形式还能更深刻地揭示人物的心态，暗示人物的命运。如荣获亚广联国际纪录片大奖的孙增田导演的《最后的山神》中，当刻有山神的大树被砍伐后，画面中出现了一个非常不规则的构图。前景是砍伐过后的大树桩，突兀地占据了画面的绝大部分面积，角落里才是最后一位萨满——孟金福的小小的身影。这种不规则的构图仿佛在诉说孟金福是无助的，与被砍掉的"山神"一样，他注定也要成为最后的记忆。不规则构图使得这个镜头的含义没有止步于具象上的大树桩、角落里的孟金福，而是进而向我们揭示了孟金福孤独无助的内心，也是最后的萨满的内心。不规则的构图在无声地强调着《最后的山神》的主题：在现代文化的冲击下，传统文化正在逐渐消失。[①]

① 陈跃华. 影视画面中不规则构图的表现力 [J]. 影视制作，2011（12）：76-78.

二、构图元素选择的基本规则

（一）考虑画面的均衡感

画面均衡主要是指构成画面的各种元素在视觉上具有均势，画面呈现为稳定、完整、和谐的状态。由于影视画面具有运动性的特点，均衡也相应具有动态性的特征。影视画面的均衡体现为艺术上的均衡，也是画面动态的均衡及受众心理上的均衡，而绝不是简单的形式和数量上的对称和平均。在影视画面构图中，影响均衡的因素很多，如被摄物体在画面中的位置、数量、大小、形态以及运动趋势、影调明暗、色彩浓淡等。概括起来，可分为两类：一类是实体元素，如图形、图像、字幕、前景、后景、主体、陪体及环境等；另一类是"虚"的元素，如人或动物的视线、事物的动势或物体本身的方向性和指向性等。均衡的画面符合观众的日常观看习惯，易于为观众接受。大多数情况下，应尽量选择具有均衡感的镜头。

（二）考虑场景的空间感

优秀影视作品中很多堪称经典的镜头，就是巧妙地运用了绘画的透视规律，成功地表达出场景的空间感。影视画面构图除了用线条透视、影调透视和色彩透视这些造型艺术语言来表现深远的空间感外，还可利用影视画面的运动特性，借助于运动透视来加强画面场景的空间感。如通过摄影机或被摄主体的纵向运动可以强调场景的纵深空间，利用摄影机或被摄主体的横向运动可以展示画面的水平空间。同时，摄影机或运动主体运动的相对速度也会间接地影响观众心理上对画面空间距离的理解。如摄影机缓慢的横摇与快速的横摇，前者会让观众产生广阔的画面横向水平空间感，而后者会压缩横向水平空间。摄影机在运动的列车上拍摄窗外的景物时，不同景物相对于摄影机的运动方向和速度的不同，会表现出景物离列车远近的不同，从而也能间接表现出场景的纵深空间。

（三）考虑画面的层次感

画面的层次主要由画面的结构成分决定。画面的结构成分主要由主体、陪体、环境等因素构成。主体，也就是被摄主体，指的是影视画面中承载着主题表现意图、要重点突出的主要表现对象；陪体即指在画面中与被摄主体形成诸如呼应、对比、引导等特定关系，辅助说明主体特质，表现主题思想的次要表现对象；环境是指画面被摄主体周围的事物、景致和空间，通常有前景、后景及背景之分。镜头选择时要考虑画面中构图各结构成分之间的关系，特别是主体的位置关系和面积大小，同时考虑场景中光影的明暗变化和色彩的浓淡对比对形成画面层次感的影响。

（四）考虑画面中的动静

在影视画面构图时，常采用固定镜头来强化运动事物的动态效果，这是影视画面

构图中"动静结合"的直接表现形式,即用"静态"的镜头表现"动态"的被摄事物,这就是"表现运动"。而使用运动的方式来表现被摄事物是影视画面构图的又一种主要形式,即"运动表现"。运动表现就是用摄影机的推、拉、摇、移、跟、升、降等运动来表现被摄事物。动态性是影视画面的最大特点,与之对应的"动态构图"可形成多景别、多角度的画面效果,从而对一个空间进行多层次的立体表现。这与保持被摄对象和摄影机均处于静止状态的"静态构图"并不矛盾。镜头选择时,要注重动与静结合的构图,做到动中有静、静中有动、动静结合、动静相衬,才能呈现理想的画面效果。

第五节　镜头的裁剪

当完成镜头的选择后,需要对选择出的镜头进行裁剪。镜头的裁剪一是对镜头中有效内容的选择;二是根据镜头的内容以及表现方式确定合理的时长;三是对镜头在合适的剪辑点位置进行分切,以便于和其他镜头进行组合。由于影视剪辑时声画元素可以分离,因此镜头的裁剪分切涉及画面和声音两个元素。镜头的裁剪还包括对镜头所作的一些特殊处理。

一、镜头有效内容的选择

镜头有效内容的选择就是根据内容和主题的需要选取镜头的可用部分,把和内容、主题无关的部分删除,把不符合技术要求的部分删除。

在影视创作中有一个名词叫"耗片比",即拍摄的素材长度和最终成片的长度之比。耗片比有多有少。一个具备剪辑意识的新闻摄像在拍摄新闻消息时,耗片比可能只有1.5。而姜文执导的《阳光灿烂的日子》中马小军看见米兰家里挂着的一张照片而深陷其中那个镜头,短短几秒,足足用了4本胶片(约40分钟)来拍,耗片比超过100。当下的综艺节目,一个游戏过程有几十个摄像机进行拍摄,原始素材可以用海量来形容。

素材时长大于成片,是由技术和内容两方面造成的。影视创作在拍摄环节,为了保证镜头技术上的稳定,一般会在开机后延迟几秒钟再进行正式拍摄,在拍摄内容结束后,会延迟几秒钟再关机。同时,为了保证内容的完整以及主题的有效构建,往往会把相关的多侧面的内容都记录下来。面对原始素材,镜头的选择只是完成较为粗略的筛选。如《奔跑吧兄弟》在粗剪时,时长接近10个小时,而最终成片只有90分钟。又如案例中电视电影《盖世武生》的原始素材中,有拍摄失误的镜头,也有成片中用到的镜头,同一段对话拍摄了不止一次。镜头有效内容的选择是在镜头选择的基础上,对选出来的镜头作进一步的裁剪,选取镜头的可用部分。

《盖世武生》
原始素材

镜头的可用部分,一是内容上符合主题需要的。如采访镜头,很长的一段,可能

只有一句话是和主题相关的或者是主题需要的。又如主体的动作镜头，现在的影视作品中，一个完整的运动过程往往会用不同角度、不同景别的两个或两个以上镜头组合完成，这就意味着，在原始镜头中，只有部分是有用的，有一部分是需要删除的。又如综艺节目，在拍摄时会在各个角度放置大量的 GoPro 相机，这些相机拍摄到的内容可能只有一两个镜头会被采用。二是技术上符合标准的。摄影机刚开机的部分，可能因为各种原因导致镜头画面质量不符合技术标准。镜头的结尾部分，因为摄影师已经完成拍摄任务，延迟关机，所拍摄到的画面一般是不需要的。因此，一个原始镜头的开头和结尾部分都会有一些不符合技术标准或无效的内容，需要进行裁剪删除。其他一些因素如光线的方向、强弱，运动的不平稳，以及一些意外等，也都可能造成镜头内部分画面不符合技术要求，这部分画面在剪辑时首先需要删除。

二、确定镜头的时长

镜头裁剪的另一个任务是在保证内容表现的基础上，为了实现更好的艺术效果，对镜头的时长进行处理。有时镜头会比一般标准要长，有时镜头会比一般标准短。决定镜头最终长短的因素很多，从根本上说应根据观众理解认知镜头所需的时间来确定镜头的时长。

（一）控制镜头时长的意义

从理论上讲，最短的镜头可以是帧或格，即一个画面，最长的镜头可以是无限的。目前，镜头的最长值由素材存储介质决定，也就是说，胶片、磁带或数字存储介质能记录多长时间的素材，镜头最长就可以达到多少时间。和其他视听元素一样，镜头的时长也是构成影像意义的重要元素。普多夫金在分析著名的"库里肖夫效应"实验时提到："还必须控制和巧妙地处理这些片段的长度，因为把各种不同长度的片段结合起来，正如在音乐方面把各种不同长度的声音结合起来一样，是能产生各种不同的效果的；这是因为各种不同长度的片段创造出了影片的节奏并且对观众有各种不同的效果。例如，快而短的片段引起兴奋的感觉，而较长的片段则给人一种镇定、松缓的感觉。发现镜头或片段的恰当次序和把它们结合起来时所需要的节奏——这些都是导演艺术的主要任务。"[①] 当改变"库里肖夫效应"实验中的镜头长度后，观众发现他们的理解变了。比如莫兹尤辛的特写后面紧接着的是一张桌上摆了一盘汤的镜头，当镜头变长后，观众从莫兹尤辛的特写可以发现这是一个家境优渥的人，从汤的镜头会发现汤碗是粗糙的，于是，一开始的理解，即莫兹尤辛看见汤感到饥饿，变成了一个家境优渥的人面对粗糙食物难以下咽。

① 普多夫金. 论电影的编剧、导演和演员 [M]. 何力, 译. 北京：中国电影出版社，1980：118-119.

（二）决定镜头时长的因素

1. 信息传递

镜头的长短处理和很多因素有关，首先是要让观众能感知到创作者希望传达的信息。有些镜头内容没有实际的表意作用，仅仅是为了营造视觉的变化感或画面的纵深感，如果这些镜头过长，观众会对这些没有实际意义的内容产生兴趣，破坏观众对实际内容的完整感知。有些时候超短镜头的组合能营造出特定的情绪气氛，在叙事过程中实现内心的外化，如电影《罗拉快跑》《香水》中超短镜头的成组连接。这两部影片都出自德国导演汤姆·提克威之手，在影片中都反复出现几个或几十个仅几帧长的镜头形成的镜头组，这些镜头组中的单个镜头，因为时长偏短，不足以让观众建立视觉记忆，只留下模糊的光影印象，但成组后，则给观众造成强烈的视觉冲击，让观众感受到某种特定的情绪。其中最为极端的是《罗拉快跑》里，罗拉的男友在电话中叙述拿走他10万马克的拾荒者如何去周游世界的那个镜头组。从拾荒者出地铁口，到黑社会老大的特写出现并固定，这组镜头总长度不到13秒，镜头数为63个，平均一个镜头不到5帧，其中还有大量只有一帧或两帧的镜头，如此短的镜头，除了观众非常熟悉、画面构图相对简单的镜头外，观众根本无法看清其余镜头到底是什么内容。通过逐帧观看，能看清这组镜头包括拾荒者走出地铁口、世界各地著名景点的风景图片、天空的空镜头、黑社会老大的特写等内容。镜头采用交替闪切、不断缩短时长的方式进行组接。在这个镜头组中，单个镜头几乎是没有意义的，而不断缩短的镜头迅速提升了视觉节奏，对观众的视觉和心理造成了强有力的冲击，淋漓尽致地传递出这样的信息——那个捡到10万马克的拾荒者将如何快意，而丢失10万马克的罗拉男友则可能陷入死亡的境地。罗拉男友对拾荒者又羡又恨、对自己又悔又怕的复杂情绪通过这种非常规的剪辑形式表露无遗。

2. 景别

景别的经验时值为：全景——7～8秒；中景——4～5秒；近景——2.5～3秒；特写——1～1.5秒。这个数值是一条基准线，就像价格围绕价值波动一样，实际的镜头时长一般会围绕景别的经验时值上下波动。一般而言，景别不同的情况下，景别越大，镜头越长，这是因为大景别的主体范围比较大，信息量相对较多。同时，景别越大，运动的视觉冲击越弱，观众需要越多的时间进行感知。在景别相同的情况下，要考虑画面的复杂程度、构图的复杂程度以及特殊的表现目的等，来确定镜头的时长。复杂的画面观众需要更多的时间才能看清楚，镜头一般会长一些。当镜头具有抒情作用的时候，为了使镜头情绪能得到充分的展现，并给予观众共鸣时间，镜头会比正常情况下长，有时甚至会比基准值长很多。

3. 明暗

镜头的明暗效果决定了观众感知镜头所需时间的长短。根据日常的视觉经验可知，明亮的情况下，人们看清物体需要的时间短，昏暗的环境下，人眼需要适应的时间，感知物体需要的时间也就会偏长一些。因此，当镜头其他元素一致，如对象、构图等，

公益广告
原始效果

如果镜头本身比较明亮，剪辑时这样的镜头可以适当短一些，反之，当镜头比较暗时，镜头需要保留得长一些。大家扫码观看这两个公益广告视频案例，是不是感觉较亮的那个作品好像长一些，较暗的那个作品似乎短一些？其实，这两个作品的长短是完全一致的，是同一个作品调整了光线的明暗。

公益广告
调暗效果

4. 动静

根据人眼的感知特性，运动镜头比固定镜头给人眼的刺激更大，更易于让观众感知，同时，短镜头会使运动感更为强烈，因此，一般情况下运动镜头会比固定镜头短一些。但是，运动镜头又意味着随着镜头的运动，镜头内容不断变化，镜头内的信息量要比固定镜头更多，观众需要更多时间来接受、消化。这种情况下，镜头又需要长一些。似乎有些矛盾，其实是正常的，因为在一个镜头内，会有多个影响镜头时长的因素存在，在剪辑时，我们需要综合考虑，才能确定一个最为合理的镜头时长。同样是长镜头，《悲情城市》中这个两分钟左右的镜头会让人觉得很长，感觉不耐烦起来，而《大事件》片头这场戏长达六分多钟，却因为融合了监视、冲突、枪战等情节，让人觉得紧张、刺激，根本意识不到这是一个六分多钟的长镜头。

《悲情城市》
片段

《大事件》
片段

5. 情节

在观影时观众都会有这样的经验：当一个比较俗套的情节出现时，观众会抢着说出下面的情节和台词，一旦新的镜头内容出现并验证了观众的判断是正确的，一般情况下，观众就会失去对这一镜头的兴趣，镜头剩下的时长对观众而言就是无效的。而当一个陌生的内容出现时，观众会表现出更大的兴趣，同时也需要更多的时间来接受、记忆新的信息。

还有一种情况是剧情的发展出人意料，如电视剧《永不瞑目》的结尾，陆毅扮演的男主人公利用袁莉所演的毒枭女儿对他的感情，作为卧底，帮助警方成功地围捕了贩毒团伙，正当观众以为陆毅会和心仪的女主人公汇合时，陆毅却走向了袁莉所演的毒枭女儿，并死在了她的枪下。此时，观众首先感到的是意外，并会产生疑问："怎么会这样？"接着观众会思考为什么会这样，最后，部分观众理解了导演的意图，而另一部分则无法理解。这其中重要的是，观众感到意外，进行思考，最终得出结论这一系列过程是需要时间的，因此在这样的情况下镜头需要比一般情况下长一些。当观众的思维还停留在上一镜头的情节时，新出现的情节会被观众忽视，只有前一个镜头的信息被观众完全消化后再进行镜头的切换，才能保证叙事的连贯。

关于镜头时长确定的基本剪辑原则就是当镜头的情节内容是观众熟悉的，或在观众意料之中时，镜头可以稍短一些，而当镜头的情节内容是观众感到陌生的，或出乎观众意料之外时，镜头就需要保留得长一些，具体长多少则要根据情节对观众而言陌生的程度以及出人意料的程度而定。

镜头时长的确定看似简单，在实际剪辑过程中却往往很难把握准确，因为剪辑应基于观众的心理，而实际操作时却是基于剪辑师对镜头时长的感觉，两者往往并不一致。有一种情况是个人创作，对自己的素材充满了感情，看什么都顺眼，一不小心，镜头就长了；另一种情况是创作周期过长，剪辑师在反复修改过程中产生审美疲劳，同时因为

对素材过于熟悉，以致影响了对时长的正确感知，导致镜头偏短。因此，剪辑后的作品找一个和创作无关的人员进行审阅，可以获得镜头时长是否恰当的比较真实的反馈。

三、特殊的镜头裁剪技巧

镜头的裁剪，除了常规做法之外，还可以通过分剪、挖剪、拼剪等技巧来实现特殊的艺术效果。镜头的分剪、挖剪、拼剪不仅可以让镜头的长度更合理，还可以使镜头的叙事和表意更加完善，甚至获得镜头内容本身无法实现的效果。

（一）镜头的分剪

所谓镜头的分剪是将一个镜头分成两个或两个以上的镜头使用。如电影《罗拉快跑》中有这样两个镜头，一个镜头是罗拉的男友穿过马路准备去抢劫超市，另一个镜头是罗拉在路上跑。电影中把这两个镜头进行分剪并交替剪辑。

镜头一：罗拉的男友准备穿马路。
镜头二：罗拉在路上跑。
镜头三：罗拉的男友已经穿过马路。
镜头四：罗拉在路上跑。

《罗拉快跑》剪辑效果对比

如果不分剪，用罗拉男友完整穿马路的镜头接罗拉在路上跑，两种剪法效果上的差异是显而易见的。前一种分剪的方式明确地表示两个镜头之间是有联系的，即使没有前后镜头的情节交代，观众也会产生期待，想知道罗拉是否能及时赶到阻止男友的抢劫。后一种剪辑方式，如果不放到前后镜头的语境中看，观众很可能不会意识到两者是有联系的。而且，前一种剪辑方式通过镜头的交叉，营造了很强的戏剧效果，产生了戏剧张力，让观众不由自主地为剧中人感到紧张。

分剪的作用大致体现在以下几方面。

① 加强戏剧性和呼应关系。观众很容易对前后交替出现的镜头产生联想，默认它们之间是有特殊联系的。正是这种观看心理，让分剪加强戏剧性和呼应关系的作用十分明显。例如电视电影《盖世武生》中齐家班班主和花二郎的对话，原始素材有两个镜头。

镜头一：齐家班班主的一段台词："您是浪里白条，不管是在这儿，还是在上海，都任着您遨游啊！我们齐家班就不同了，一年四季就靠这一季，请您高抬贵手，让给齐家班一点戏份，您看……"
镜头二：花二郎的反应镜头。

如果不分剪，直接把这两个素材镜头进行组接，会显得镜头单调，节奏缓慢，缺乏呼应，人物形象的刻画也较为单薄。而采用分剪进行处理，将两个镜头一剪二用，就形成了这样的效果：

镜头一：齐家班班主说话："您是浪里白条，不管是在这儿，还是在上海，都任着您遨游啊！"

镜头二：花二郎抬头，很得意的表情。
镜头三：齐家班班主说话："我们齐家班就不同了。"
镜头四：花二郎眼神往下瞟，面带不屑的表情。
镜头五：齐家班班主继续说。

这样的分剪组接方式，使原来的两个镜头变成了五个镜头，对人物的内心活动进行了深入细致的刻画，较之原来单一、没有呼应的镜头，感染力大大增加了，观众的情绪也随着双方情绪的进展而变化。这场戏通过分剪，节奏变得明快，加强了表现力，强化了戏剧性，效果十分明显。

② 调整不合理的时空关系。如果表现两个同时发生的事件的镜头用依次剪辑的方式组接的话，那么同时发生的事件给人的感觉会是有先后的，而剧情又表明这是同时发生的，就会让观众产生时间上的混乱感。假设同时发生的事件是在一分钟内完成的，如果用了分剪，即使镜头组接后的时间超过一分钟，只要超得不多，观众是意识不到的。但如果把没有分剪的两个镜头直接组接，事件时间延长到两分钟，观众的时间感就大大不对了。因此分剪还能起到调整不合理的时空关系的作用。

③ 制造紧张的气氛。很多时候不采用分剪的话，镜头的表述是一览无余的，毫无悬念可言，但用了分剪就不一样了，穿插的镜头打断了叙事的进程，给观众留下了悬念，能让观众不由自主地紧张起来。

④ 增强节奏。分剪后，一个镜头被分为两个以上使用，单位时间内镜头个数增加，剪辑率提高，作品的外部节奏自然就增强了。同时，运用分剪加强了戏剧性和呼应关系，制造了紧张的气氛，作品的内在节奏也增强了。

在分剪时要注意的是：

① 剪辑点选择恰当。分剪其实是把一个完整的事件分成几个部分。剪辑点要选择在内部的停顿点如动作的瞬间停顿上，或是情节的段落点上。如果是静态镜头一剪二用或三用，那么切分后的镜头各自多长，也是要考虑的一个问题。剪辑点的选择决定了镜头的长度，要根据剧情的需要合理确定。

② 时空合理。若用于分剪的两组镜头反映的是同时发生的两个事件，当一个镜头在时间层面延续的同时，另一个镜头的时间也在流逝。举一个简单的例子，甲、乙二人同时各自从家出发到某地汇合。第一个镜头是甲从家出发，当镜头二转到乙时就不能是出发的内容，而应该是已经在路上了。因为当表现甲从家出发的时候，乙出发的内容虽然没有被观众看见，但事件仍然是在进行的。如果镜头二还是表现乙出发的内容，给人的感觉就是两人不是同时出发，而是甲先出发，然后乙再出发。

假设镜头一分为 5 个镜头使用，用 1、2、3、4、5 表示如下：

1	2	3	4	5

镜头二也分为 5 个镜头使用，用 A、B、C、D、E 表示如下：

A	B	C	D	E

这两组镜头用分剪的方式剪辑的话，最终的镜头组合基本应该是这样的：

| 1 | B | 3 | D | 5 |

分剪的作用是显而易见的，用分剪来剪辑的镜头组彼此之间建立起了明显的联系，戏剧效果也很容易形成，但分剪的难度也是明显的，镜头分解得是否合适，时空关系处理得是否合理，都会影响分剪的最终效果。

（二）镜头的挖剪

原始镜头和挖剪后的镜头

镜头的挖剪就是将一个完整镜头中某部分多余的内容删去。这多余的内容可以是几十秒的长度，也可以是几格或几帧的长度。挖剪成立的基础是完形心理学理论，即间歇运动可以形成连续的动作感觉，而视觉暂留的特点使镜头能保持流畅。因此即使一个完整的镜头中挖去一部分，给人的感觉仍可能是连贯的。这里提供的案例是表现眼睛睁开动作的一个原始镜头和这个镜头被挖去一部分后的对比，当原始镜头被挖去一部分后，给人的感觉是眼睛睁开的速度加快了，但仍然有动作完整的感觉。

挖剪在影视作品中不常用，只有在弥补拍摄时的失误或剧情有特殊需要的情况下才会运用。挖剪可以使影视作品在内部结构和外部结构上获得较为理想的效果。

挖剪有以下几种具体的情况。

1. 固定镜头的挖剪

作用：删除多余部分，营造节奏，弥补拍摄失误。

如这样一种情况：全景，外景，画面内容是一辆汽车停在公路上，有两人走向汽车，一个人进了驾驶室，当第二个人进入汽车后，汽车应该马上发动，开始行驶，但由于演员不熟悉车况，进车后汽车一直未动，停在原地有20秒之多。这样的镜头在剪辑时无法直接用来和其他镜头相连接，因为给观众的感觉很怪，而且违背生活逻辑，节奏感也很拖沓。在无法补拍的情况下，只能通过挖剪来进行弥补。具体处理方法是，在第二个人进入汽车、关上车门后把镜头剪开，再从汽车开动时用起，把汽车停在原地的20秒部分全部挖剪掉。同时，从听觉上加以处理，将汽车关门声和汽车启动时发动机的声音有机结合，转移观众的注意力，实现剪辑的流畅。

2. 运动镜头的挖剪

运动镜头的挖剪是把一个运动着的镜头中间不需要的部分挖剪掉。它不同于固定镜头的挖剪，在剪辑中比较难以把握。因为，固定镜头的挖剪只要主体不动，镜头不动，挖剪出来的画面就不会有跳动感，而运动镜头中镜头本身在运动，背景在不断变化，剪辑点选择不当就会给观众画面跳动的感觉。运动镜头的挖剪一定要注意画面造型因素的匹配，以及运动速度、韵律的一致。比如这样一个运动镜头，镜头从一片灌木丛慢慢横移，然后上摇经过一片空白，然后出现大树的枝叶，最后在镜头中出现月亮定格。本来编导是想用这个长镜头进行抒情的，但在实际应用中，发现镜头过于冗长了，但这个镜头又不得不用。最后是通过挖剪解决问题的。在这个长镜头中，灌木丛和大树的枝叶在色彩和造型上比较相似，因此镜头横移一段时间后，找到和大树的

枝叶在色彩和造型上最接近的部分，剪开镜头，挖去中间不需要的部分，然后和镜头的后半部分相连接。因为挖剪处的前后镜头在色彩和造型上比较相似，基本还能保证视觉的流畅。如果一个运动镜头前后运动速度不一致，或者镜头中找不到造型相似的点，就不适合用挖剪的方式删除多余部分。

3. 等距离挖剪

等距离挖剪指的是挖剪去的画面和保留的画面各自的长度相等，一般用于动作前后速度不匹配，或和其他因素不匹配，如音乐、音响、气氛等。如这样一个镜头：逃犯拿着一把桨去打警察，为了避免打伤演警察的演员，演逃犯的演员在桨快落到警察头上时，放慢了速度，结果，镜头的视觉效果是，抢起桨的速度急速又猛烈，而向警察头上砸去的时候桨的速度又极为缓慢，明显不符合现实逻辑。在不能重拍的情况下，只好通过后期剪辑来解决问题，运用等距离挖剪弥补这一镜头的失真。

具体剪法如下：从逃犯抢起桨往下打的第一个画面算起到桨落在警察头上的第一个画面为止，计算出这一段镜头画面有多长，结合本镜头前后动作的速度以及剧情的需要，利用间隔式的挖剪技巧进行处理，至于是隔一格（帧）剪一格（帧），还是隔两格（帧）剪两格（帧），则视实际情况处理。用这种方式对镜头进行处理，可以从任意一个点开始加快镜头内主体运动的速度，而且在视觉感受上十分流畅。

等距离挖剪建立在完形心理和视觉暂留原理的基础上，虽然运动过程因为挖剪变得不完整，但观众在心理上会将省略部分补充完整，并不会觉得运动是不连贯的，只是感觉运动速度加快了。

4. 固定镜头内主体动作的挖剪

这种挖剪方式不同于前面几种镜头的挖剪。固定镜头的挖剪只要主体不动，镜头不动，挖剪出来的画面效果就不会有跳动感；运动镜头的挖剪只要注意画面造型因素的匹配，以及运动速度、韵律的一致，组接起来会形成连贯的效果；等距离挖剪因为视觉暂留和完形心理，仍然会给人动作连贯的感觉。而固定镜头内主体动作的挖剪因为镜头不动、主体运动，主体动作不会有重复的画面出现，每一格（帧）都是不一样的，挖剪起来画面就容易产生跳动感。如果一定要对这样的镜头进行挖剪，剪辑点必须选择在动作最相似的地方。虽然衔接起来还会有细微的跳动，但只要动作幅度比较大，一般会转移观众的注意力。这样的挖剪在节奏方面会收到比较好的效果，让人感觉紧凑、明快，解决剧情拖沓的问题。傅正义老师曾经讲过这样一个案例，电视剧《三国演义》"宛城之战"一集中有这样一段情节：曹操指使典韦去将张绣婶娘带来，典韦领命，率部下前往，随后典韦报人已经带来。表现典韦报人已带来的这个镜头是固定镜头，透过众士兵的背影拍典韦从屋内走出，手指前方让曹操审看。由于曹操迟迟不见身影，画面处于停顿状态，典韦两次回头向曹操示意，节奏明显缓慢下来，产生了拖沓的感觉。为了弥补，采用挖剪的方式进行解决，即在典韦手指张绣婶娘后剪开镜头，再从典韦第二次回头处开始用，挖去第一次回头的动作。虽然挖剪后的画面有细微的跳动，但从整场戏的节奏来看挖剪是成功的，解决了剧情拖沓的问题，同时加强了节奏，使戏更为精炼。

挖剪是对前期拍摄工作的一种补充，合理运用挖剪还可以改变动作的快慢，节省节目的时间，尤其是在广告中，可以利用挖剪的方式在误差比较小的情况下调节节目的整体长度。

（三）镜头的拼剪

镜头的拼剪就是对一个镜头作反复拼接，一般用于镜头不够长，补拍又不可能的情况下。为了满足观众观看的需要和剧情的需求，通过镜头的反复拼接，达到延长镜头的目的。拼剪有两种情况，一种是固定镜头内主体不动，则既可以采用拼接，也可以采用特技定格的方式达到延长镜头的目的。两者的效果是一样的，尤其运用非线性编辑系统，定格的效果很容易做，要比拼接方便。另一种情况是固定镜头内主体运动，那么只能用拼接的方式来延长镜头。因为用定格的方式是无法体现运动的，而用拼剪一方面可以延长镜头的长度，另一方面也可改变镜头中主体运动的速度。如果说用等距离挖剪可以加快速度，用等距离拼剪则可以放慢主体运动的速度。每一格或一帧画面根据需要重复一次或两次或更多次，速度则相应地放慢了一倍、两倍或更多。拼剪和挖剪一样可以获得调节节奏、改变运动速度的效果，只是两者的效果正好相反。这里提供的案例是表现眼睛睁开动作的一个原始镜头和这个镜头做了等距离拼剪后的对比，原始镜头经过等距离拼剪后，给人的感觉是眼睛睁开的速度变慢了，但仍然有动作完整的感觉。

原始镜头和拼剪后的镜头

镜头的拼剪不但可以弥补拍摄的失误，而且可以创造新的艺术效果。用拼剪的方式改变镜头运动的快慢，几乎可以产生乱真的效果，和用改变速率的特技方式来制作快慢动作的效果完全不同。因此，虽然用拼剪方式改变镜头运动速度的操作比较麻烦，但它仍然具有很强的实际意义。

镜头的分剪、挖剪、拼剪不仅仅是对镜头进行裁剪，改变镜头的长度，往往还会影响镜头意义的表达。因此对镜头的分剪、挖剪、拼剪技巧的运用不仅要努力在技术上做到连贯，更要考虑镜头内在意义的表达是否合理。

本章练习

一、思考

1. 选择镜头时，从对象角度考虑需要注意哪些问题？
2. 选择镜头时，各个元素之间应该如何协调？
3. 影响镜头时长的元素和人对时间的心理感知之间有什么关系？
4. 比较通过挖剪、拼剪形成的运动速度改变和通过改变镜头速率形成的运动速度改变在视觉感受上有什么差别，并思考哪种情况下适宜用挖剪、拼剪，哪种情况下适宜用改变镜头速率的方式。

二、实训

1. 镜头中对象元素的选择

以某一抽象概念为主题，如"青春""旅途""温暖"等，根据对象选择的原则，在已有的影视作品中选择合适的内容进行剪辑，完成一个完整的混剪作品。时长在一

分钟左右，所选镜头组合应能明确反映特定主题。

2. 影视镜头的裁剪

拍摄两个人出门，各自经过一段路程然后相遇的两个长镜头。用分剪的方式对原始素材进行剪辑，并与不进行分剪、直接组接的效果进行比较。在原始镜头中选择一个合适的动作，根据镜头拼剪、挖剪的原则，对原始素材进行剪辑，并和原始动作效果进行比较。

观摩作品推荐

1. 电影：《七月与安生》《寻枪》《红高粱》《英雄》《情书》。
2. 纪录片：《最后的山神》。

阅读书目

1. 傅正义. 影视剪辑编辑艺术［M］. 北京：北京广播学院出版社，2003.
2. 卡雷尔·赖兹，盖文·米勒. 电影剪辑技巧［M］. 郭建中，译. 北京：中国电影出版社，2008.

本章拓展学习资源

1. 镜头的元素：影视画面的影调与色调
主讲教师：蔡滢

2. 镜头的元素：影视画面的运动性
主讲教师：蔡滢

第三章

镜头的匹配与组接

本章聚焦

1. 光线的匹配
2. 色彩的组合关系及匹配
3. 景别的特点、作用及匹配
4. 轴线的常识及匹配
5. 运动镜头的匹配及组接

学习目标

1. 了解光线的匹配原则,掌握光线不匹配的解决策略。
2. 了解色彩的组合关系,掌握色彩匹配的原则。
3. 了解景别的特点、作用,掌握景别匹配的原则。
4. 了解轴线的常识,掌握轴线匹配的原则。
5. 了解运动镜头的功能,掌握运动镜头剪辑的基本规则及常见技巧。

知识点导图

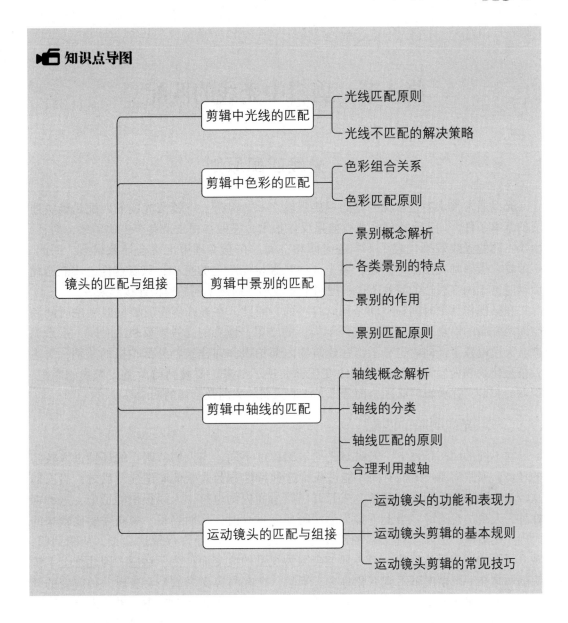

章 前 导 言

 在镜头选择和裁剪后，剪辑师需要按照一定的影视艺术创作规律把一个个散乱的镜头组接起来。镜头组接时要实现视觉上的流畅和心理上的平稳过渡，就必须从视觉和心理两个方面考虑上下镜头的匹配。视觉匹配的镜头组接不会造成视觉上的跳动感和不适感，符合逻辑的镜头组接不会造成观众心理上的不适应。当然，艺无定规，匹配有匹配的效果，不匹配在特定的情况下也能获得特殊的效果，具备独特的艺术价值。镜头的匹配涉及光线、色彩、景别、轴线、运动等元素。

第一节 剪辑中光线的匹配

一、光线匹配原则

光线通常被认为是影视创作的重要手段之一。保持上下镜头光线的匹配是镜头连贯的基本条件。如果上下镜头光线效果反差很大,不但在视觉上会产生跳动感,而且,由于不同的光线效果代表了不同的时间和空间,在意义理解上也会导致误会。因此,一般要求摄影师在拍摄片子时,要十分注意素材光线上的统一,只有这样,才能避免剪辑时出于内容表达的需要不得不把两个光线感觉迥然不同的镜头连接起来。

《花样年华》片段

在影视作品中时间和空间是同时存在的,因此,在光线剪辑时要同时考虑时间和空间两方面的因素。如电影《花样年华》的结尾,镜头的光线既反映出时间一点点流逝,天慢慢黑了,同时也显示出在建筑物内部拍摄和在建筑物外部拍摄的差别,男主人公从建筑物内慢慢向外走的光线变化都表现了出来。要做到前后镜头光线的匹配、影调的和谐,在剪辑时必须全面考虑光线的强弱、方向及影调的明暗等。

(一)光线明暗的匹配

在不同的明暗条件下,人眼对光的敏感程度不同。当人们从明亮的环境进入较暗的环境,人眼需要一定的时间才能适应,这种特性称为人眼的暗适应;反之,当人们从较暗的环境进入明亮的环境,或打开黑暗房间内的电灯,人眼很快能适应,这种特性称为人眼的亮适应。当上下镜头的明暗反差过大时,从明到暗,观众需要比较长的时间才能适应,但从实际节目的需要考虑,镜头一般不允许保留这么长。从暗到明,观众视觉的适应虽然很快,但心理上会因为视觉的突变而产生不适感。因此,上下镜头的明暗在一般情况下不宜变化过大。当然,在有内容支撑或是要表现一种突变的气氛时,上下镜头的明暗可以有较大的反差。如电影《罪恶迷途》中,男主人公试图杀害借宿的女大学生那场戏,因为电路不稳,电灯忽亮忽灭,夜晚的房间也就变得明暗不定,上下镜头的光线在明暗间突变,营造出紧张恐怖的气氛,加强了作品的戏剧张力。

《罪恶迷途》片段

《巴顿将军》片段

(二)光线方向的匹配

《惊情四百年》片段

不同的光线方向,主体和影子的位置关系不同,画面内不同明暗区域形成的视觉引导方向也不同。在镜头组接时,需要考虑画面内光线的方向,否则会因为影子方向的差异或者视觉中心点的变动而产生视觉不流畅感。在电影《巴顿将军》中,前一个镜头是德军统帅的办公室,后一个镜头是巴顿的卧室,前后镜头的光区位置几乎重合,利用视觉上光线明暗的统一顺利实现了场景的转换。而在电影《惊情四百年》(*Dracula*)

里，在德考拉伯爵的城堡中，前后镜头的主体和影子位置的不匹配强调了诡异的感觉。

（三）光线时间感觉的匹配

不同时间段拍摄到的镜头，其光线效果不同，因此，从镜头的光线效果，观众可以推断出镜头的时间段。镜头组接时，镜头光线效果的变化若符合内容中的时间变化，观众的心理感觉是舒适的，反之，当镜头组接时光线效果的变化不符合内容中的时间变化，比如前一个镜头的光线效果显示是傍晚，后一个镜头的光线效果显示是正午，再接一个镜头的光线效果显示是临近黑暗的时间，这样的镜头组接就会让观众感到无所适从，无法从逻辑上理解这种时间变化。因此镜头组接时要注意镜头光线时间感觉的匹配。

二、光线不匹配的解决策略

在剪辑纪录片或一些专题片时，由于素材来源复杂，有现场拍摄的，有使用资料镜头的，再加上不同的摄影器材由于技术上的差异，对光线的还原能力不同，在光线效果上往往难以统一，如何合理剪辑从而使上下镜头视觉流畅就成了一大难题。通常可以采用以下的策略来解决。

（一）集中使用

在内容允许的情况下，应尽可能地将光线效果相近的镜头相对集中使用，尽可能地降低剪辑带来的视觉差异。这里所说的光线效果相近是指镜头的光线强弱以及偏色效果接近。

（二）提供暗示

尽可能地使上下镜头之间光线效果的改变有依据或必要的暗示，比如时间的改变、空间的迁移。在剪辑纪录片或一些专题片时，可以通过解说词进行暗示，如加入"时间一点点过去""天黑了"，或"现在我们来到了什么地方"，这样一些说明时间、空间转换的解说词。

（三）转移注意力

利用剪辑技巧在镜头切换的瞬间把观众的注意力吸引到其他方面，比如镜头内外的强烈运动、景别的突然改变，从而弱化由于光线效果的骤变带来的视觉不适。根据人的视觉体验可知，人眼在捕捉外界信息的时候是有先后和选择性的，同时出现的内容，有的容易被人眼捕捉，有的容易被忽略。镜头内外的强烈运动、景别的突然改变，更容易吸引观众的注意力，在有限的镜头时间里，等观众的注意力从那些大的变化上转移后，往往一个镜头也就结束了，光线方面的视觉跳跃可能观众根本没有时间去注意。

（四）特效矫正

采用 AE 等软件对镜头的光线效果进行矫正。在数字剪辑时代，剪辑不仅仅是镜头

的裁剪和组接，也包括利用专业软件进行特效处理。通过光线矫正，可以使原来视觉效果不匹配的镜头获得指定的效果，从而顺畅地进行组接。

第二节　剪辑中色彩的匹配

一、色彩组合关系

画面的色彩在拍摄阶段已经基本成型，但色彩的组合可以使色彩的表现力更为丰富。而且，在数字剪辑普及的今天，在后期制作阶段，对色彩还可以作一些调整。因此，对色彩的表现能力以及色彩组合的规律要有明确的认识。色彩的剪辑上很重要的一点就是合理地处理镜头之间的色彩对比。色彩对比包括色相对比、明度对比、纯度对比等。通过色彩的对比还能形成不同的节奏关系。

（一）色相对比

两种以上色彩组合后，由于色相差别而形成的色彩对比效果称为色相对比。它是色彩对比的一个根本方面，其对比的强弱程度取决于色相之间在色相环上的距离（角度），距离（角度）越大对比越强，反之则对比越弱。色相对比的基本类型大致有如下几种。

1. 零度对比

（1）无彩色对比

无彩色对比虽然无色相，但它们的组合在实际应用中很有价值，如黑与白、黑与灰、中灰与浅灰，或黑与白与灰、黑与深灰与浅灰等。对比效果感觉大方、庄重、高雅而富有现代感，但也易产生过于素净的单调感。

（2）无彩色与有彩色对比

如黑与红、灰与紫，或黑与白与黄、白与灰与蓝等。对比效果感觉既大方又活泼。无彩色面积大时，偏于高雅、庄重；有彩色面积大时，活泼感加强。

（3）同种色相对比

一种色相的不同明度或不同纯度变化的对比，俗称姐妹色组合，如蓝与浅蓝（蓝+白）、橙与咖啡（橙+灰）或绿与粉绿（绿+白）与墨绿（绿+黑）的对比。对比效果感觉统一、文静、雅致、含蓄、稳重，但也易产生单调、呆板的弊病。

（4）无彩色与同种色相对比

如白与深蓝与浅蓝、黑与橙与咖啡等对比，其效果综合了以上（2）和（3）类型的优点，感觉既有一定层次，又显大方、活泼、稳定。

2. 温和对比

（1）邻接色相对比

色相环上相邻的二至三色对比，色相距离大约30度左右，为弱对比类型，如红色

与橙色对比、蓝色与紫色对比等。效果感觉柔和、和谐、雅致、文静，但也易感觉单调、模糊、乏味、无力，必须调节明度差来加强效果。

（2）类似色相对比

色相对比距离约 60 度左右，为较弱对比类型，如红色与黄橙色对比等。效果较丰富、活泼，但又不失统一、雅致、和谐的感觉。

（3）中差色相对比

色相对比距离约 90 度左右，为中对比类型，如黄色与绿色对比等。效果明快、活泼、饱满，使人兴奋、感觉有兴趣。对比既有相当力度，但又不失调和之感。

3. 强烈对比

（1）对比色相对比

色相对比距离约 120 度左右，为强对比类型，如黄绿色与红紫色对比等。效果强烈、醒目、有力、活泼、丰富，但也不易统一而有杂乱、刺激感，易造成视觉疲劳。一般需要采用多种调和手段来改善对比效果。

（2）补色对比

色相对比距离 180 度，为极端对比类型，如红与蓝绿对比、黄与蓝紫对比等。效果强烈、炫目、响亮、极有力，但若处理不当，易产生幼稚、原始、粗俗、不安定、不协调等不良感觉。

（二）明度对比

除了色相对比，还有明度对比。两种以上色相组合后，由于明度不同而形成的色彩对比效果称为明度对比。它是色彩对比的一个重要方面，是决定色彩方案感觉明快、清晰、强烈还是沉闷、朦胧、柔和的关键。

（三）纯度对比

两种以上色彩组合后，由于纯度不同而形成的色彩对比效果称为纯度对比。它是色彩对比的另一个重要方面，但因其较为隐蔽，故易被忽略。在色彩设计中，纯度对比是决定色调感觉华丽、高雅、古朴、含蓄与否的关键。

二、色彩匹配原则

从色彩组合的特点，我们可以总结出镜头组接时色彩元素匹配的一些原则。

（一）根据所传递视觉信息的要求确定色彩匹配关系

1. 对比色搭配

对比色指性质相反的色相，其光度明暗悬殊，如红与绿、黄与紫、橙与青等。每组中双方互为补色。在并列时，由于相互鲜明地衬托，引起了强烈对比的色觉，红的将更红，绿的将更绿。一般用于表现大开大合的情感、情绪，或用于调节节奏，形成

节奏重音。

2. 邻近色搭配

邻近色指性质近似的色相,如红与橙、橙与黄、黄与绿、绿与青、青与紫、紫与红等。它们对比弱,色反差小,组成的画面柔和、自然,色彩感觉和谐。大多数情况下的色彩剪辑都采用邻近色剪辑。

(二) 色彩位置和面积的匹配

形态作为色彩的载体,总有其一定的面积,因此,从这个意义上说,面积也是色彩不可缺少的特性。剪辑中经常会出现虽然色彩选择比较适合,但由于面积、位置控制不当而导致视觉跳跃的情况。比如上下镜头的色彩属于同类色,但色彩面积位置变化很大,就会产生色块跳跃的感觉。上下镜头色彩位置安排合理的话,可以获得巧妙的剪辑效果。如电影《毕业生》(*The Graduate*)中,就充分利用了镜头间的同色组接,形成了奇妙的视觉效果。

《毕业生》片段

镜头一:全景。本靠在旅馆床黑色的靠背上。

镜头二:特写拉成全景。本靠着,背景是黑色的,镜头拉开,本靠在家中的黑色沙发上。

镜头三:特写拉成全景。本靠着,背景是黑色的,镜头拉开,本靠在旅馆床黑色的靠背上。

镜头四:特写拉成全景。本靠着,背景是黑色的,镜头拉开,本靠在家中的黑色靠垫上。

电影利用了镜头里相同的黑色,自然地完成了家和旅馆空间之间的转换。在这组镜头的剪辑中,色彩成为剪辑流畅的最大影响因素。

第三节 剪辑中景别的匹配

从英国的"布莱顿学派"有意识地运用不同的景别进行表现,到今天景别的风格化运用,景别作为影视构图的重要元素,其运用越来越多变,作用也越来越多。

一、景别概念解析

景别是指被摄对象在画面上出现的范围和视觉距离的远近,反映了镜头表现被摄对象的细腻程度和观察距离的远近。景别的划分没有固定的标准,在不同的作品中可以有不同的划分方法。习惯上的景别划分是以人为标准的,一般分为特写—近景—中景—全景—远景,这五种景别反映事物的范围依次扩大,而表现事物的细腻程度逐渐下降。它们形成了一个阶梯状关系,就像音乐中的基本音阶,我们也把它们称之为景

阶，所以选择不同景别就像选择不同的音符，可以形成美妙的节奏。景别变化的最大意义在于它可以满足观众从不同视距、不同视角全面地观察被摄主体的心理要求。因为在看电影、电视时观众与电影、电视屏幕的距离是固定的，画面景别的变化却使观众从心理上感觉可以或远或近地观察事物。从这一点上来说，景别具有将被摄主体放大或者缩小的功能。

这种放大和缩小的功能可以通过改变拍摄距离和镜头焦距来实现。如果是通过改变拍摄距离实现，由于远小近大的视觉特点，当摄像机离被摄主体越近，被摄主体在画面中越大，主体在画面中的可视范围则缩小，摄像机镜头模拟了观察者走近被观察者进行观察的效果。反之，当摄像机离被摄主体越远，被摄主体在画面中越小，主体在画面中的可视范围则变大。如果是通过改变镜头焦距实现，用长焦距镜头可以产生近距离观察的效果，放大细节。用广角镜头则会产生远距离观察的效果，使主体在画面中被缩小。当镜头焦距变化时，视角范围会随焦距的增长而变小。因为摄像机离被摄体的实际距离并没有改变，只是通过压缩拍摄空间的方式让人以为视觉距离近了，因此利用镜头焦距改变来实现景别的变化一般适用于拍摄空间感不强的对象，或者在无法改变拍摄距离时使用，如拍摄文件、图片或拍摄球赛等。

影视创作者可以运用不同景别来有效地控制观众的视听注意力，赋予被摄主体以恰如其分的意义。比如电影《克莱默夫妇》（*Kramer vs. Kramer*），和一般影片大量使用全景不同，它大量运用适合表现情感交流的中景来表现一个家庭中不同成员之间的情感。因为作为一部家庭伦理剧，《克莱默夫妇》的表现重点是夫妻之间、父子之间、母子之间的情感。景别变化频率和变化强度也会成为影响作品视觉风格和导演艺术个性的重要元素。如陈凯歌在早期影片《黄土地》《大阅兵》中很喜欢用两极景别：以大远景、远景和近景、特写的交替运用来表达一种强烈的情绪。又如第72届奥斯卡金像奖最佳影片《美国丽人》（*American Beauty*），影片的景别运用别具特色。在男主人公被解雇的那场对话中，表现处于强势的老板始终用中景，表现男主人公的镜头景别则有三种。一开始，希望挽回老板的决定，态度较为谦卑的时候用大全景，广角构图使男主人公在和略显空旷的环境的对比中显得十分渺小。随着男主人公情绪的激动，景别一跃而变为半身景别，广角短焦也改成了标准焦距。然后，随着情绪的进一步发展，男主人公做了一个身体前倾的动作，和摄像机的距离更近了，景别也随之变得更小。常规的对话剪辑，对话双方的镜头景别大小一般是一致的，而在这一对话段落中，对话双方镜头景别的不对等表现出双方地位的差异。而表现男主人公镜头景别的变化充分利用了不同景别在情绪表现力上的差异性，和其情绪的变化合拍。这种充满暗示的非常规的景别运用，使剧情表现得更为充分，易于理解。

《美国丽人》片段

昆汀·塔伦蒂诺执导的影片《无耻混蛋》（*Inglourious Basterds*）中，专职追捕犹太人的纳粹军官和藏匿犹太邻居的法国农夫之间的那场对话同样采用了这种景别剪辑理念——通过对话双方景别不对等的方式强调双方在情绪上的差异。表现语气轻松、胸有成竹的纳粹军官用外反拍双人镜头，表现开始紧张、不安的法国农夫用内反拍单人镜头，双方情绪的强弱反差通过景别的对比表现得更为明显，在没有揭开谜底（受到追捕的犹太邻居一家正躲在谈话场景的地板下）之前，特殊的景别剪辑已经向观众暗

《无耻混蛋》片段

示了这一谜底。

景别在意义表达上一般具有两方面的功能：一是介绍功能，主要是将画面中的信息传达给观众；二是创造情绪的功能，即通过一定的视觉感受强度，调动观众的情绪反应。剪辑中，远景、全景等大景别镜头重在展示空间，以环境为主，以人为辅，强调画面的气势，有较强的抒情写意功能；中景、近景、特写等小景别镜头重在刻画动作，以人物为主、环境为辅，强调画面的质感，有较强的叙述和纪实功能。

二、各类景别的特点

（一）远景

远景是表现广阔场面的画面。（图 3-1）它是从远离被摄体的观察点上拍摄，包括极大的景物范围，主要是为了给观众一个较大的空间或一个事件场面的总体印象。画面中没有明显的主体，也看不清具体的活动状况，因此通常不具备介绍的作用。在一些比较注重营造意境的片子中，远景常用在一个段落的开始，能让观众置身于一种适当的气势和气氛中。

图 3-1 远景示意，出自电影《卧虎藏龙》

所谓"远取其势"，一些文艺片中常利用远景较强的抒情写意功能来表现某种情绪，或者通过强烈视觉对比获得一种节奏。一般认为，远景更适合电影，由于电视屏

幕太小，所以观众看远景会看得很费劲。随着大屏幕和高清晰度彩电技术日趋成熟，远景这种形式意味很浓的景别在电视中的用武之地会更大一些。

远景还可以结合某种镜头运动方式形成独特的镜头语境：比如和拉镜头组合造成视觉上渐离的终止感，和摇镜头组合增加视觉趣味等。

（二）全景

全景是指表现成年人的全身或场景全貌的画面（一般标准是长3.5米、宽2.5米以上面积的空间）。（图3-2）它所包括的景物范围比远景要小，但是也没有绝对的界线。全景主要表现主体人物活动的环境全貌，也可以表现气势，创造气氛。全景既可以用来抒情，也是电视中一种最基本的介绍性景别。在全景中，人物和环境中各元素的关系、空间位置、事件全貌都是十分明确的。在电视剧、纪录片等叙事作品中，全景是必不可少的，经常为情节确定特定情境。在拍摄中全景经常被用作某一场景的"定位镜头"。在剪辑中，定位镜头的重要性在于，它是这一段落色调、影调、人物运动及位置的总体基调，后面连接的画面都得注意在各种元素上与之相配，以保证视觉心理的流畅和环境空间的真实感。

图3-2 全景示意，出自电影《巴顿将军》

全景是一种较冷静的景别，常带有一种旁观者清的客观和理性，所以，一些强调客观和间离效果的影视作品会大量采用全景来表现内容。如侯孝贤的《风柜来的人》《悲情城市》等电影，在一些常规影片会采用小景别的地方，依然用全景来体现一种旁观者的视点。全景也是最安全的取景方式，既可展示人物的大动作如走路等，同时又可兼顾主体与环境、主体和其他人物之间的关系，并且可以随时改变景别捕捉细节。因此一些新闻和纪录片常选用全景或中全景进行拍摄。很多学生作品因为无法掌握场

景分切的关键点，也往往会采用全景来进行叙事，虽然不够精彩，但也不会犯错误。

张艺谋在谈到为什么影片《秋菊打官司》中以全景（大中景）为主时说道："《秋菊打官司》我们试拍了一些镜头，偷拍了一些东西之后，我们就定了。除了全片最后一个镜头是近景之外，我们所有的景别就都控制在巩俐腰以下，中景，全景，全都是这种效果，那为什么呢？我们就觉得，因为我们大量偷拍的镜头用这种景别比较合适。""大中景是纪录片最常用的万无一失的景别。"①

全景在一些大型活动的转播中也有着突出的作用。全景具有较强的现实感受性，因此常被作为文章中的句号反复使用，既展示了活动场面、规模的庞大，又强调了特定的气氛，既区分出明显的段落，又强化了视觉的连贯性。

全景最符合人的眼睛的日常观看习惯，较之于其他景别，全景并不带来过度的视觉紧张。因此，全景常用来过渡或变化节奏，或者营造一种舒缓平和的意境。当全景与特写（近景）组接在一起时，形成两极镜头，会造成一种强烈的视觉对比效果，这种视觉效果能引起人的心理感受的震动。美国影片《宾虚》（*Ben-Hur*）中那场著名的"竞技场战车比赛"就成功地运用了这一手法，将反映竞技场紧张气氛的全景、大全景与表现驾驭者神情的近景、特写交叉剪辑在一起，扣人心弦，让人如身临其境。

《宾虚》片段

纪录片《周恩来》中也有这样的精彩段落。周恩来在斯里兰卡冒雨向当地百姓发表演讲，用近景和特写表现周恩来脸上淌着雨珠，用全景表现撑着伞的当地群众，反复交叉剪辑，形成强烈的视觉对比，烘托气氛。

镜头一：中景。台上周恩来鼓掌。

镜头二：全景。台下群众鼓掌。

镜头三：近景。周恩来讲话。

镜头四：全景（反打）。周恩来讲话。

镜头五：近景。周恩来迎着雨讲话。

镜头六：全景。台下群众撑着伞。

镜头七：中景。台上班达拉奈克撑着伞讲话，周恩来迎雨站立。

镜头八：全景。周恩来迎雨站在台上，望着场内的人们。

镜头九：全景。台下群众撑伞。

镜头十：近景。周恩来鼻子上挂着雨珠。

镜头十一：全景。台下群众撑伞。

全景也是最容易失去视觉中心的景别，无节制地使用全景会使观众感到很无趣，造成视觉疲劳。一些电视新闻和纪录片的通病就是全景泛滥，重要的和不重要的，想看的和不想看的，都在画框之中，由观众自己去挑选。内容上无主次之分，节奏上缺少起码的变化，观众看得实在辛苦。这一方面可能是由于摄像人员在拍摄过程中缺乏剪辑意识，大量采用全景进行拍摄，另一方面可能是由于编辑在选择镜头时只考虑到

① 张会军，穆德远. 银幕创造——与中国当代电影摄影师对话［M］. 北京：中国电影出版社，2000：125-127.

安全性，而忽略了作品的节奏感以及给观众必要的视觉变化的需要。

（三）中景

中景表现的是成年人膝盖以上的画面。（图3-3）如果说全景主要表现的是人和环境的关系，那么中景表现的重点则是人——动作和表情。在中景中，环境展现已退到次要位置，一般处于后景，而且因清晰范围所限，多数会显得很模糊，处在前景的是人的动作，特别是手部动作，可以很好地表现。

除了动作外，中景中还能看清人物表情。半身取景，在画框里可以同时容纳两个以上的人物，用来表现人物之间的交流是十分有效的。因为用中景表现人物之间的交流既能给人物以形体动作和情绪交流的活动空间，又不与周围气氛、环境脱节，因此中景被认为是电视中使用最频繁的常规性镜头之一。相对而言，电视更多地展现了人与人之间的交流，而且中景的视觉距离感也比较适合电视屏幕的大小。

图3-3 中景示意，出自电影《克莱默夫妇》

（四）近景

近景表现的是成年人胸部以上部分或物体局部。（图3-4）主体一般占据画面的1/2面积以上。因此近景镜头一般为单人镜头，至多为双人镜头。在近景中，环境仅是背景，有的甚至只呈现为光斑和色斑状态，而无清晰的形状。这样正好突出了人物。所以近景又被称作"肖像景别"。世界各国电视台的新闻播音员几乎无一例外地采用近景画面播报。近景重在刻画人物的精神面貌和物体的主要特征，所谓"近取其神"。

图 3-4　近景示意，出自电影《我和我的祖国》之《相遇》

相对于中景而言，近景表现动作的能力减弱了，但是画面的指向性进一步加强，要表现的主体在画面中十分醒目。观众仿佛走到人物眼前观察、交流。因此近景能起到缩小观众与主人公的心理距离的作用，是电视引导观众走入特定情境的有效手段之一。

（五）特写

特写是表现成年人肩部以上的头像或某一重要细节的画面，是视距最近的景别，常用来从细微处揭示对象的内部特征、外部特点和质感。（图3-5）特写是所有景别中唯一的主观性景别，特写的使用必须十分慎重，因为特写具有很强的暗示和强调作用，一旦出现特写景别，观众就会形成心理期待——这个镜头中出现的内容是有特殊意义的。因此，必须在确实有必要的时候才使用特写景别镜头。有人把特写镜头比作惊叹号。匈牙利电影理论家巴拉兹认为，特写镜头"不仅是人脸空间上和我们距离缩短了，而且它可以超越空间，进入另一个领域，精神领域或叫心灵领域"[1]。的确，表现人物感情的特写镜头，能把人物心灵深处的思想感情揭示出来，具有寓意性和抒情性，使观众感受到许多用话语不能表达的微妙含义。比如说一只紧握拳头的手充满画面出现在电视屏幕上时，它已不是一只一般意义上的手，这手可能象征着一种力量，或者寓意着某种权力，代表了某个方向，反映出某种情绪。在造型上，特写画面中的形象呈现出一种突破画框向外扩张的趋势，仿佛将画内情绪向画外推出，从而创造了视觉张力。

特写画面是通过描绘事物最具价值的细部，排除一切多余形象，从而起到放大形象、突出细节、强化观众对所表现形象的认识的目的。在电视中，特写这一景别有着十分重要的作用，无论是揭示人物的内心世界，还是展现事物的内在特征，还是消除不确定性，都能提供最肯定的信息内容让人们明察秋毫。除此之外，还能让人们在接受基本信息的同时，感受特写细节所传递的感情信息。比如一些报道文物出土的消息，

[1]　贝拉·巴拉兹. 电影美学 [M]. 何力, 译. 北京：中国电影出版社，1978：143.

人们往往可以从特写画面中看到器物上斑驳的纹理、奇特的造型细节，从中感悟到历史步履的沉重等情趣。

特写由于主体几乎占据了整个画框，因此其空间感较弱，观众往往无法判断主体和周围环境的空间关系。特写的这种特性使得特写镜头在剪辑中常被当作过渡镜头使用。很多情况下，两个镜头因为方向和空间问题无法直接组接时，可以在镜头间插入一个相关的特写镜头来解决问题。

图 3-5　特写示意，出自电影《千与千寻》

特写分为切入特写和旁跳特写两类。

1. 切入特写

切入特写指后一个镜头是特写镜头，其画面内容包括在前一个较大景别的镜头之中。影片《巴顿将军》的一组切入特写镜头就非常有典型性。

《巴顿将军》
片段

镜头一：大全景。充满银幕的美国国旗，巴顿从正面走上舞台入画，行军礼。

镜头二：全景。巴顿行军礼。

镜头三：特写。举手敬礼。

镜头四：特写。左手握着军刀，无名指和小指上戴着戒指。

镜头五：特写。胸前很多勋章。

镜头六：特写。两枚勋章。

镜头七：特写。头部。

镜头八：特写。勋章。

镜头九：特写。象牙柄的手枪。

镜头十：大特写。深邃的目光，花白的眉毛，钢盔上四个五角星和大写的 A 字。

镜头十一：大全景。礼毕手放下，开始演讲。

在这 11 个镜头之中，切入特写镜头有 8 个，每个镜头画面内容单一，指向性强，比较完整地介绍了巴顿的个人基本信息。在这组镜头里观众可以获知这样的信息：巴顿是四星上将；年纪已经不轻；他属于第一集团军；他是名已婚的基督教徒（从他手上的戒指可知）；他的手枪是象牙柄的；他战功显赫（从两个勋章特写镜头可以发现他的勋章不仅有美国的，而且有多国政府颁发的不同勋章）；他的个性是桀骜不驯的（从他的眼神可知）。不需要语言介绍，用一组特写就把很多信息交代清楚了。

切入特写在剪辑中还常用来压缩时间，把那些重复的、纯过程性的动作除掉，又保证视觉上和心理上的流畅。比如表现一个人在等人的过程，可以用全景交代环境，用近景表现主人公焦虑的神情，再接特写看手表、特写脚边一地的烟蒂等镜头。这样就可以把漫长的等人过程大大压缩了。用切入特写镜头有时还可以分散观众的注意力，以掩护由于镜头不匹配或动作不连贯造成的跳接。

2. 旁跳特写

所谓旁跳特写，是指后一个镜头是特写，其画面内容与前一个镜头的场景有关，但并不是其中的一个部分。两个镜头之间是并列关系。使用旁跳特写的目的是通过剪辑把观众的注意力从一个场景转移到另一个场景或者从一个动作转移到另一个动作。比如一对情侣在站台上依依惜别，镜头转向火车汽笛，便是一个旁跳特写镜头。插入这样的镜头会使场景更加感人。

旁跳特写镜头最常见的用法是反应镜头。有时画面内人物的一个反应，比画面外重要人物的动作本身还重要。我们可以想象一下这样的情节：一位男子手提猎枪蹑手蹑脚地离开木屋；他的妻子站在窗口一脸疑惑；一条小狗在院子中奔跑；妻子惊愕的脸；男子装弹，举枪；枪响，妻子惊恐痛苦的表情；一股鲜红的血喷到白墙上。在这里，我们从妻子脸上表情的变化中不仅明白了这名男子的所作所为，而且接受了一种强烈的心理暗示。这种方法是引导观众接受创作者意图的最有效的技法。一些不适宜直接出现在画面中的内容可以用旁跳特写镜头替代。旁跳特写镜头还能够营造一种屏幕内外的交流。因为在镜头中出现的剧中人的反应往往和观众的反应是一致的，观众会产生身临其境的替代心理。

当我们发现上下镜头出现跳跃时，也可以选择用一个旁跳特写镜头使观众暂时避开有问题的场面，等再切回这一场面时，不匹配的东西便被人们忽略过去了。比如上下镜头中打电话的人的视线不一致，插入一个特写的钟作为他的主观镜头，画面就流畅了。

之所以说特写是所有景别中唯一的主观性景别，是因为通常一个观察者是不太可能采用特写那样的观察距离的。特写的暗示性很强，一般都是在强调某一细节的情况下才采用特写镜头。一旦采用特写镜头，就必须要给观众一个结论：突出细节的目的是什么。如果一个特写突出某一细节之后，又没有任何交代，观众就会觉得莫名其妙，甚至影响对作品的理解。

三、景别的作用

要选择具有合适景别的镜头，必须先了解景别在影像表意中的作用。景别在画面编辑中的意义主要有以下几点。

（一）不同的景别表意重点不同

不同的景别表现不同的主体范围，表意重点也就有所不同。大景别的表意重点在空间环境的展示，以及环境和主体之间的关系，小景别的表意重点在细节和情感交流。

（二）不同的景别情绪感染力不同

大景别的情绪一般比较舒缓、宁静，情绪感染力相对较弱。小景别的情绪一般比较热烈、刺激，情绪感染力相对较强。

（三）不同的景别节奏不同

大景别镜头一般比较长，再加上情绪感染力相对较弱，因此节奏感会弱一些。小景别镜头一般比较短，再加上情绪感染力相对较强，因此节奏感就比较明显。

四、景别匹配原则

剪辑过程中景别的匹配不仅关系到视觉是否流畅，还是影响意义表达、情绪表现、节奏形成的重要因素。

一个叙事段落中不同景别镜头的安排可以从不同的视觉距离完整地展现人物事件。整部作品中各种景别的变化可以和其他视听元素一起形成节奏。镜头景别的处理可以有很多方式，但都必须符合以下基本要求：叙事清晰、视觉流畅、情绪气氛合适。景别匹配原则有以下几点。

（一）用不同景别的镜头完整、有层次地表现事物

不同的景别有不同的表意重点，剪辑中经常通过景别的规律变化，来模拟人们对事物的观察途径：从整体到局部，或者从局部到整体。当然在现在的影视作品中，从全景到特写或由特写到全景这种标准的前进式或后退式剪辑因为过于机械，已经少见了，但这种思维方式还是被广泛使用的。它常和时间顺序剪辑的方法结合在一起使用，使得镜头的剪辑既符合事件的发展顺序，也符合人们观察事物循序渐进的特点。纪录片《故宫》中有这样一组镜头——

镜头一：大全景。蓝天下，红色的围墙，古铜色的大门缓缓打开。
镜头二：中近景。门上的铜钉。
镜头三：特写。上写"午门"二字的匾额。

用不同景别的镜头完整、有层次地表现了午门这一建筑。

（二）合理安排景别以实现视觉上的流畅

同主体、同机位的情况下，景别要有明显的变化，因为在同主体、同机位的情况下，如果上下镜头之间的内容过于相近而且画面形式雷同，就会造成视觉跳跃。

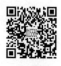

景别的
直接剪辑

如1934年的美国影片《一夜风流》（*It Happened One Night*）中男主人公和司机争执一段，对话镜头在同机位的中景和近景之间切换，这种景别组接方式称为景别的直接剪辑，因为上下镜头的景别变化不明显，给人的视觉感受是不舒适的。

景别的
间接剪辑

同样是同机位的前后镜头，电影《色戒》中易太太的中景接同机位的特写镜头，上下镜头的景别变化较为明显，视觉感受就较为流畅，这种景别剪辑方式称为景别的间接剪辑。

因此，一般情况下，在剪辑中同主体、同机位、同景别的镜头会尽量避免直接连接，因为这样的镜头连接大多数情况下会造成视觉的跳动感。但很多情况下，尤其是在一些纪实性的节目如新闻、纪录片中，由于内容的需要，这样的镜头又必须直接连接。如人物采访，拍摄时为了不干扰被采访者，镜头的机位一般是固定的。后期剪辑时有选择地使用采访内容，就会出现同主体、同机位、同景别镜头必须直接连接的情况。为了实现视觉的流畅，就要采取一些补救措施。

第一种方法，在上下镜头之间加一个5帧左右的闪白镜头。5帧左右的闪白镜头很短，易于被观众忽略，视觉的不流畅也被弥补了。

第二种方法，插入反应镜头，这样同主体、同机位、同景别镜头的镜头就不是直接连接的了。在观众的感觉中，插入的反应镜头正好是他们也会出现的反应，便显得很自然。

第三种方法，插入和上下镜头有关的空镜头。这样一方面在同主体、同机位、同景别的镜头间加了过渡镜头，避免了视觉的跳动，另一方面，和上下镜头有关的空镜头起到了补充说明的作用，形成了声画平行的效果，也增加了信息量。

当然，不管采用哪种补救措施，都会留下人为的痕迹。为了强调客观、真实，现在的很多新闻节目中，对同主体、同机位、同景别的镜头会直接组接在一起，不再采用任何补救措施，以给观众留下纯客观的印象。

第四节　剪辑中轴线的匹配

一、轴线概念解析

轴线是一条现实中不存在，但在影视中决定方向和位置的假想线。因为轴线是一条假想线，对它的感知和处理就必须经过后天的学习和训练。在这一节中，我们将学

习如何处理剪辑中出现的上下镜头的方向性问题。

在现实生活中,方向是十分容易判断的。我们总是能把运动物体放到一个有着各种各样参照物的环境之中,从而轻而易举地辨认物体的运动方向。一辆汽车驶过,街两边的人对汽车运动的方向不会存在任何异议,但是在屏幕上,问题却没那么简单。

"由于框架界定了人的视觉,失去了四周许多运动的参照物,而且运动体还受着平面的制约,所以观众对银幕上的运动常常会产生错觉。"[1] 在影视屏幕中,边框成了观察物体运动的最稳妥的参照物。如果屏幕上物体的运动是用一个不间断的长镜头连续拍摄的,不管运动的路线多么复杂,我们还是很容易辨清它的运动方向而不会搞乱,因为这时的摄像机就好像是人的眼睛。然而事实上影视中的运动经常是通过剪辑的方法来实现的,动作被分解并重新组合,因此屏幕上的物体的运动在方向上经常会产生不一致甚至矛盾。这样就会造成视觉上的不流畅并干扰观众对内容的理解,使他们在重重疑虑中失去观看的兴趣和耐心。所以影视创作者必须根据现场中人物所处的位置,处理好相邻两镜头之间的方向关系,也就是要熟练地掌握轴线的规律,使观众可以依据日常生活的经验对屏幕中的运动方向作出符合常理的判断。

轴线,又称之为关系线、运动线、180度线,是拍摄中为保证空间统一感而设置的一条无形的假想线,它直接影响着镜头的调度。轴线规律是指在用分切镜头表现同一场面的相同主体的时候,摄像机镜头的方向须限制在同一侧(如果轴线是直线,则各拍摄点应规定在这条线的同一侧的180度以内)。若组接镜头时使用了越过这条轴线所拍的镜头,将破坏空间统一感,造成如驶去的火车又回来了、相对坐着谈话的人不是互换了位置就是背对背或冲着一个方向说话等现象,这些现象就叫作"跳轴""越轴""离轴"。如图3-6,所有的机位都在人物关系线的180度以内,都是不越轴的。

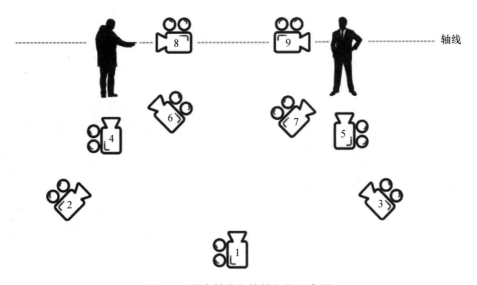

图3-6 符合轴线规律的机位示意图

[1] 朱羽君. 电视画面研究[M]. 北京:北京广播学院出版社,1989:102.

二、轴线的分类

影视作品中的轴线一般分为三种：动作轴线、关系轴线、方向轴线。

（一）动作轴线

动作轴线也叫作运动轴线，是指被摄主体运动的方向、路线或轨迹。按照动作轴线规律的要求，如果要保持运动主体在屏幕上运动方向的总体一致（包括相同方向、相异方向），各个分切镜头的拍摄方向须保持在这条轴线的同一侧。在图3-7中，1号和2号机位在轴线的同一侧，拍摄所得到的镜头中运动者的方向是相同的，而在轴线另一侧的3号机位拍摄得到的镜头中运动者的方向和1号、2号机位拍摄所得到的镜头中运动者的方向是相反的。

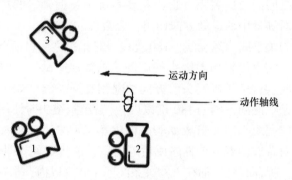

图3-7　动作轴线示意图

在图3-8中，1、2、3、4、7、8六个机位和5、6两个机位分处于动作方向轴线的两侧，1、2、3、4、7、8六个机位属于同轴关系，5、6两个机位属于同轴关系。在同一组画面的组接中，可以把1、2、3、4这四个镜头进行合理剪辑而不会产生越轴的错误，保证画面方向的一致性。7、8两个机位正好在轴线上，被称为"骑轴镜头"，从方向性来说属于"中性方向"，既可以表现汽车前行或远去这种在屏幕上表现为垂直方向的运动，又可以作为处理越轴时的缓冲镜头插入。

如果违背了轴线规律，如图3-8所示在轴线的两侧分别设置了机位用于拍摄运动，那么1、2、3、4号机拍出的画面中汽车是由右向左行驶的，而5、6号机位拍出的画面中汽车是由左向右行驶的，剪辑在一起，观众会纳闷这辆汽车到底是往哪里开。

动作轴线只是一条假想线，它可以是一条直线，也可以是一条曲线。两者都要求拍摄机位的拍摄方向保持在线的同一侧。

画面中主体运动的速度越快，动作轴线所起的作用越明显，越轴所造成的视觉跳跃也就更强烈。这是由于两个原因：其一，快速运动的事物很容易让观众产生一种视觉惯性；其二，无论是方向还是速度，都是以四框为参照的，主体运动的速度越快，四框的参照作用越大。

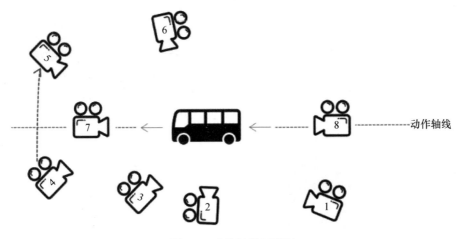

图 3-8　动作轴线示意图

(二) 关系轴线

关系轴线指两个以上静态主体每两者之间的假设连接线。关系轴线涉及的是"静态屏幕方向"。所谓静态屏幕方向是指虽然主体动作上没有明确的方向性，但是上下画面的关系中还有着逻辑上的方向性，这个方向性主要表现在人物视线的方向上。所以，关系轴线的核心是视线。如果屏幕上出现两个主体，那么只形成一条关系轴线。拍摄各个分切镜头的摄像机必须保持在这条线的同一侧 180 度以内。（图 3-6）

在图 3-9 中，1、2、3 号机位拍摄到的镜头都在由 A、B 两个拍摄对象形成的关系轴线的同一侧，而 1′号机位和 1、2、3 号机位拍摄到的镜头分居轴线两侧，一般情况下这两类镜头不能直接连接。

图 3-9　关系轴线示意图

(三) 方向轴线

方向轴线是指处于相对静止状态的人物视线与其能看到的物体之间构成的轴线。这里所说的"相对静止"是指人物没有离开所处位置的较大幅度的行动，并不排除人物肢体的局部动作。方向轴线不同于动作轴线，它必须是一条直线，要求摄像机的机位处于轴线的同一侧拍摄，只有这样，人物的视线方向才是连贯的。（图3-10）

图 3-10　方向轴线示意图

三、轴线匹配的原则

（一）30 度法则

剪辑过程中，遵循轴线原则进行剪辑时，还要遵循"30 度法则"，即当上下两个处于同轴关系的镜头间的夹角大于 30 度时，上下镜头的轴线就处于匹配状态。也就是说即使是属于同轴关系的镜头，也不是能够无条件组接在一起的，当前后镜头的夹角小于 30 度时，由于角度过于接近，画面构图变化不够，如果直接连接，会造成视觉的不流畅。前后镜头的夹角大于 30 度的同轴镜头，画面构图有明显变化，才能组接在一起。

（二）合理越轴的常用技巧

有些时候由于这样那样的原因，处于越轴关系的两个镜头必须组接在一起，为了不使观众产生空间混乱感，就需要采取一些手段合理地越轴。这种情况下，虽然上下镜头处于越轴状态，但因为提供了相应的越轴依据或进行了视觉过渡，观众心理上仍然觉得上下镜头的轴线关系是匹配的。

越轴拍摄会使观众对上下镜头中主体在画面中的位置、视线及背景的突然改变感到不可理解。如果插入解释式的过渡镜头，观众自然就能明白这其中的变化。

最常见的方法有如下一些。

1. 越轴前插入骑轴镜头

骑轴镜头也称中性方向镜头，它是指摄像机在轴线上正面拍摄或者背面拍摄。如果主体是运动物体，骑轴镜头表现为由上边框向下边框或者由下边框向上边框的纵深运动。在前期拍摄中注意拍几个骑轴镜头，是解决剪辑中越轴的最简单的办法。骑轴镜头的拍摄常用特写或者长焦，让主体充满画面，尽量排除周围的环境因素。这样的目的是使骑轴镜头可以在任何越轴的镜头中插入而不必考虑其他的视觉元素是否匹配。（图 3-11）使用骑轴镜头有时需要注意要和上下镜头取得运动速度上的一致，因为纵向运动的速度感最弱。

图 3-11　用骑轴镜头解决越轴示意，选自电影《情归巴黎》

2. 越轴前插入运动主体转弯镜头等自然改变方向的镜头

比如第一个镜头是汽车从左向右行驶，第二个镜头是从右向左行驶，中间插入一个汽车转弯的镜头，这样的连接就是合理的。有时主体运动不作改变而摄像机作过轴运动，也可以使上下镜头顺畅组接。

在图 3-12 中，2 号摄像机从初始的位置以不间断的运动越过轴线，向观众完整地展示了方向变化的过程。在电影《无耻混蛋》中，纳粹军官和农场主初次见面对话那场戏中就用到了这种越轴方法。而如果缺乏交代，直接越轴组接，画面空间感就会混乱。

《无耻混蛋》片段

图 3-12　摄像机运动越轴示意图

3. 越轴前插入交代环境的全景镜头

这样可以让观众看明白画面中主体和其他物体的相应位置关系，避免观众产生空

间位置的混乱感，一般来说这个主体应该是视觉兴趣中心。如图 3-13，2、3 号机位拍摄到的镜头如果要和 3′号机位拍摄到的镜头连接，中间可以插入 1 号机位拍摄到的全景镜头。

图 3-13　全景镜头解决越轴示意图

4. 越轴前插入与运动主体有关的事物的局部镜头

这种镜头一般采用近景或特写，空间感较弱。比如上下镜头的汽车运动方向相反，插入一个高速旋转的车轮镜头或者后视镜之类的镜头，就可以使组接流畅。

5. 越轴前插入大动作镜头

大动作镜头是指画面动作幅度较大的镜头，容易转移观众的注意力，从而帮助两个原本有明显视觉跳跃感的镜头的连接。比如说警察追逃犯，警察在左逃犯在右，接一个拔枪示警的动作，下一个镜头警察持枪站在右边，逃犯站在左边，这样剪辑就是合理流畅的。

6. 越轴前插入主观镜头

主观镜头是指摄像机模拟画中主体的视线的镜头，它可以起视觉缓冲过渡作用。比如一个人手持电话脸朝着右画框打电话，接一个主观镜头，秘书小姐拿着文件走进门，再接这个人朝左画框打电话，这样的连接就被认为是合理的。

四、合理利用越轴

在剪辑中，大多数情况下我们需要遵循轴线规律，尽量不越轴，即使越轴也要让观众意识不到越轴的存在，但在一些特殊情况下，剪辑师会有意识地利用越轴造成特殊的艺术效果。

（一）通过有规律的越轴形成节奏感

在一些作品的剪辑中，有时会以一定的频率重复切换，连接一系列的越轴镜头，以获得强烈的节奏感。如纪录片《意志的胜利》（*Triumph des Willens*）中，表现纳粹的阅兵式反复出现越轴镜头的连接，形成了强烈的节奏感。同样的处理在陈凯歌的电影《大阅兵》以及其他一些作品中也有所体现。

《大阅兵》片段

（二）利用越轴镜头暗示剧情

一般情况下越轴镜头不能连接，即使因为各种原因需要连接在一起，也必须加入过渡性镜头，以保证观众视觉和心理上对空间的认知不产生混乱。以表现人物关系的镜头为例，越轴镜头直接连接，会造成很怪异的感觉。以屏幕的四边为参照，当镜头处于越轴关系时，双方靠近的是同一条边框，视线方向也不对接，让人感觉双方是疏离和无交流的。在电视剧《温柔的背后》中，当被女主人公逼得无路可走的男主人公前去找女主人公算账时，两人之间的对话全部采用越轴的方式进行剪辑，在形成别扭的视觉感受的同时，把双方不和谐的关系体现了出来。电影《李米的猜想》也充分利用了越轴镜头的上述视觉特点，在李米和方文重逢的段落中，用大量的越轴剪辑传达出男女主人公之间爱的无望与悖谬。一次意外，使依靠54封信件等待了4年、1041天的李米在警局和苦等的对象方文不期而遇，此时的方文化名马冰，因为贩毒、因为身边另一名女性伴侣，不敢和李米相认。李米的歇斯底里、方文的无奈紧张在一组组越轴镜头中展开。因为爱，方文铤而走险去贩毒，可他4年前的突然失踪却使爱他的李米陷入了痛苦的深渊。因为贩毒，方文不敢和李米相认，无异于又在李米受伤的心口捅上了一刀。以爱的名义深深地伤害了他爱的人和爱他的人，这是怎样的一种无望和悖谬。影片中看似不和谐的越轴剪辑却是这种爱的无望和悖谬最佳的诠释，在越轴形成的人物关系混乱中，观众感受着剧中人"剪不断，理还乱"的爱情悲剧。

《李米的猜想》片段

总之，轴线规律是前人在创作实践中摸索总结出来的一套规律，在今天已经成为影视创作的基本准则。但是这并不意味着剪辑有一个必须遵循的固定的模式。艺术在于创新，对于剪辑来说也是如此。只有充分地了解轴线规律，才有可能打破轴线。所以全盘否定轴线规律是错误，死守轴线规律也是没有前途的。

轴线有三种，在具体的作品中，产生越轴的情况也很复杂，解决越轴的方法也不是一成不变的，不能拘泥于理论。虽然可以利用越轴进行一些特殊的艺术化表达，但越轴毕竟是一种会带来空间混乱感的情况，对于越轴的利用一定要建立在观众可以接受的基础上。

第五节　运动镜头的匹配与组接

表现运动是影视艺术的独特魅力所在，从电影、电视诞生起，影视创作者一直在不断尝试如何获得不同运动形态的镜头。运动镜头具有独特的表现魅力：创造视觉空

间立体感；造成观众介入影片事件、冲突的现场感；展示动作的场面与规模；突出表现剧情中的关键性戏剧元素；突出表现人物的内心世界；创造特定的情绪与氛围；创造影片的节奏；造成两个戏剧元素间的有机联系；揭示和深化场面的内涵。有些运动镜头所产生的视觉效果，能直接反映心理、情绪。不同的运动镜头有着不同的功能和表现力。运动镜头的组接要考虑前后镜头的运动状态以及具体的剪辑点是否合适。

一、运动镜头的功能和表现力

（一）推镜头的功能和表现力

① 突出主体人物和重点形象，突出细节，突出重要的情节因素。
② 在一个镜头中介绍整体与局部、客观环境与主体人物的关系。
③ 推镜头推进速度的快慢可以影响和调整画面节奏，从而产生外化的情绪力量。
④ 推镜头可以通过突出一个重要的戏剧元素来表达特定的主题和含义。
⑤ 推镜头可以加强或减弱运动主体的动感。

（二）拉镜头的功能和表现力

① 拉镜头画面的取景范围和表现空间是从小到大不断扩展的，是一种纵向空间变化的画面形式，它可以通过纵向空间和纵向方位上的画面形象形成对比、反衬或比喻等效果，使得画面构图产生多种结构变化。
② 一些拉镜头以不易推测出整体形象的局部为起幅，有利于调动观众对整体形象的想象和猜测。
③ 拉镜头内部节奏由紧到松，与推镜头相比，较能产生感情上的余韵，激发出许多微妙的感情色彩。
④ 拉镜头常被用作结束性和结论性的镜头，或作为转场镜头。

（三）摇镜头的功能和表现力

① 展示空间，扩大视野，能够介绍、交代同一场景中两个主体的内在联系。
② 对性质、意义相反或相近的两个主体，通过摇镜头把它们连接起来，暗示某种比喻、对比、并列、因果关系。
③ 便于表现运动主体的动态、动势、运动方向和运动轨迹，对一组相同或相似的画面主体，用摇的方式让它们逐个出现，可形成一种积累的效果。
④ 可以用摇镜头摇出意外之象，制造悬念，在一个镜头内形成视觉注意力的起伏。

（四）移镜头的作用和表现力

① 移镜头在表现大场面、大纵深、多景物、多层次的复杂场景时具有气势恢宏的造型效果。
② 移动摄像可以表达某种主观倾向，通过有强烈主观色彩的镜头表现出更为自然

生动的真实感和现场感，使运动物体更具动感和特色。

（五）跟镜头的功能和表现力

① 跟镜头能连续而详尽地表现运动中的被摄主体，它既能突出主体，又能交代主体运动方向、速度、体态及其与环境的关系，有利于通过人物引出环境。

② 从人物背后跟随拍摄的跟镜头，由于观众与被摄人物视点相同，可以表现为一种主观性镜头，使观众有种身临其境的感觉。

③ 跟镜头对人物、事件、场面的跟随记录的表现方式，在纪实类节目和新闻的拍摄中有着重要的纪实性意义。

（六）升降镜头的功能和表现力

① 升降镜头有利于表现高大物体的各个局部，有利于表现纵深空间中的点面关系。

② 利用镜头的升降可以实现一个镜头内的内容转换与调度，常用以展示事件或场面的规模、气势和氛围。

③ 升降镜头的升降运动可以表现出画面内容中感情状态的变化。

动作电影的动作场景中，升降镜头经常作为收尾，根据故事结局的倾向表达一种或悲或喜的余味，令人回味不已。在《东方秃鹰》片尾，大难不死的三位主人公站在一个土坡上，镜头从他们的全景升离，梯田状的菲律宾山坡和层峦叠嶂的山脉逐渐入画，片尾曲响起，三位主人公在画面中越来越小，才发现他们身处半山腰。一场浴血奋战，最终死里逃生，依然两手空空，影片带着一丝悲凉结束。在电影《叶问》的棉花厂院子里，叶问教棉花厂工人咏春拳的全景镜头也运用了升降镜头。

（七）综合运动镜头的功能和表现力

在实际拍摄中常常用到综合运动拍摄，即将两种以上运动拍摄方式有机地结合起来使用，例如跟摇、拉摇、移推等，实现多角度、多构图、多景别的造型效果。综合运动镜头的视点更自由，信息量更丰富，表现力更强，更自然真实、贴近生活，视觉效果连贯流畅，构图形式丰富多彩。应考虑人们的视觉心理，合理地选用不同的运动拍摄方式。

① 综合运动镜头有利于在一个镜头中记录和表现一个场景中一段相对完整的情节。

② 综合运动镜头有利于通过画面结构的多元性形成表意方面的多义性。

③ 综合运动镜头在较长的连续画面中可以与音乐的旋律变化相互呼应，形成画面形象与音乐一体化的节奏感。

（八）借助滑轨拍摄的运动镜头的功能和表现力

就滑轨的移动速度而言，慢慢推近可以表现紧张的气氛，引起观众的注意，或者表示谨慎、胆怯等，而突然推近则表现急切、紧张。《方世玉续集》的片尾，方世玉与于振海决战，点其死穴，就是以他吊绳飞向对手的主观镜头表现他一边问老妈"死穴在哪"一边出手相救的过程，推镜头与主观镜头的完美结合，给观众极强的代入感与

参与感。在《叶问》影片开场中，叶问的宅院里，廖家的掌门人廖师傅与叶问闭门切磋，借助滑轨横向运动，叶问与廖师傅分别站好的全景镜头跃然而入。接着是叶问与廖师傅的正反打镜头，此时也借助滑轨慢慢推近各自的近景。然后是滑轨绕着叶问与廖师傅360度旋转的镜头，充满了强烈的运动感，两人的功夫较量蓄势待发。接下去的功夫较量也颇为精彩，从镜头的运动中可以看出滑轨、摇臂、硬切的综合运用，一气呵成，精彩至极。在叶问与日本人的打斗戏中，又借助滑轨的弧形运动，将叶问的精湛功夫淋漓尽致地表现了出来。

（九）手持摄影拍摄的运动镜头的功能和表现力

手持摄影具有拍摄自由、机动灵活、隐蔽等特点。手持摄影常常运用在跟摄等运动镜头中。在电影《盗亦有道》（*Good Fellas*）中，男主人公第一次带女友去他常去的夜总会那场戏，很明显是以手持摄影的跟镜头作为开场的。在《拯救大兵瑞恩》（*Saving Private Ryan*）中，影片一开始，以大量的手持摄影表现残酷的战争画面，甚至有摇晃不停的镜头，给人以身临其境感，真实再现了抢滩登陆战。在《007大破量子危机》（*Quantum of Solace*）一片中，007邦德与恐怖分子用汽艇在海面上追逐的一场戏，既有在升降机上拍摄的镜头，也有在汽艇船体上拍摄的镜头。邦德与恐怖分子激烈交战，邦德因恐怖分子的激烈机枪扫射而不得不俯身躲到汽艇舱里，这个镜头很明显是摄影师与演员一起待在汽艇上手持摄影机拍摄的。镜头随着汽艇剧烈摇晃，颇具真实感。

（十）借助相关器材拍摄的运动镜头的功能和表现力

在电影摄影中，运动镜头所借助的器材种类繁多，除了滑轨、升降机、斯坦尼康、摄影机振动器、威亚等专业器材，平常民用的汽车、直升机都可以用于拍摄运动镜头。随着科技的进步，能为影视工作者所用的器材也越来越丰富。

在电影《真实的谎言》（*True Lies*）中就大量使用了相关的器材拍摄运动镜头。借助直升机、汽车拍摄的追逐戏，带给观众场面火爆的画面，也让剧情显得更为真实可信。施瓦辛格饰演的哈瑞在直升机上用望远镜寻找逃亡的恐怖分子，镜头体现了直升机剧烈的震动感，让人感觉非常真实。这个镜头应该是摄影师在演员的身边手持着摄影机并用斯坦尼康将其固定在身上拍摄的。借助汽车拍摄的追逐戏中，恐怖分子在厢式汽车的车厢里激烈争吵，此时摄影师应该也是站在汽车的车厢里拍摄的。在影片《007大破量子危机》的开场汽车追逐戏中，不仅有在拍摄车上拍摄到的以影片中演员所开的汽车为主体的客观镜头，也有摄影机在邦德车内拍摄的主观镜头。快速的剪辑、激烈的枪战、火爆的汽车追逐，构成了整部戏的动作元素。由元奎导演的法国影片《非常人贩》（*The Transporter*）中，杰森·斯坦森饰演的弗兰克·马丁是个专为黑帮运送货物的司机，某天与黑帮成员约好了在银行门口等。四个黑帮成员偷了东西急切地上了停在银行门口的车，上车后却是弗兰克与黑帮头子交谈的镜头。此时摄影机应该是固定在汽车的发动机舱，然后透过前挡风玻璃往里拍摄。还有借助电梯拍摄的运动镜头，在《真实的谎言》中就使用了借助电梯拍摄的运动镜头。施瓦辛格饰

演的哈瑞骑着骏马奔进电梯,追逐逃亡在对面电梯里的恐怖分子。接着是一个全景,同时展现了两部电梯里分别装载着特工哈瑞与恐怖分子。可以看得出,摄影机是架设在第三部电梯里拍摄了这个镜头,不仅有镜头随着电梯急速上升的画面,也有在第三部电梯里俯拍另两部电梯的镜头,给人以真实可信的感觉,似乎摄影组也参与到了事件中。

另外还可以借助各种动物拍摄运动镜头,如电影《三国志之见龙卸甲》中,刘德华饰演的赵子龙舍身救阿斗的一场戏,赵子龙骑在马上的主观镜头很明显是借助马匹拍摄的,增强了故事的真实性。

二、运动镜头剪辑的基本规则

电影之所以诞生就是为了能记录运动影像,运动镜头的剪辑是否合理,直接影响了作品的可看性。

运动镜头的剪辑主要是根据镜头的运动状态选择合适的剪辑点,即镜头的分切点,通俗地说,也就是不同运动状态的镜头从什么位置进行裁剪。

很多参考书上都会提到运动剪辑的基本规则是:动接动、静接静。事实上,对这六个字要从实践角度进行完整的认识。这里的动、静指的是剪辑点的状态,而不是镜头的状态。

镜头的运动主要包括主体的运动和镜头的运动,我们把被摄对象运动、摄像机固定的镜头称作主体运动镜头,把被摄对象相对静止而摄像机运动的镜头称作有镜头外部运动的镜头,把被摄对象和摄像机一起运动的镜头称作综合运动镜头。

一个有镜头外部运动的镜头,如果剪辑点选择在起幅或落幅的位置,剪辑点的状态就是静,如果剪辑点选择在运动过程中,剪辑点的状态就是动。这里的起幅和落幅指的是运动镜头在运动之前和运动之后的一部分静止画面。

动接动只要符合镜头的视觉匹配原则,一般情况下,视觉往往是流畅的。固定镜头内主体基本静止的情况下,按静接静的原则进行剪辑时,因为每个静止镜头的视觉中心点不一致,在视觉上反而是有跳动感的。如纪录片《故宫》中这个片段,一组静止镜头连接,视觉上会明显感觉到切换点的存在。

《故宫》片段

在剪辑时静止镜头后接运动镜头,即使剪辑点不在起幅上,形成"静接动"的效果,在视觉上一般也是流畅的,因为剧烈的运动会吸引观众的注意力,即使有视觉中心点的改变,观众也会忽略这种改变,所以,后接运动镜头的情况下,一般只要找到合理的剪辑点,视觉上都会是很流畅的。纪录片《画人陆俨少》中大量采用了静接动的组接方式,事实证明,不但视觉连贯,而且节奏也显得更为流畅。当然,如果上下两个静止镜头的视觉中心点是重合的,那么在剪辑时就不需要外在的帮助了。

《画人陆俨少》片段

剪辑运动镜头要先分析镜头的运动状态,有哪些运动因素,再选择合适的方式进行剪辑。

三、运动镜头剪辑的常见技巧

(一) 主体运动镜头的剪辑

由于单个镜头的视角、视距都是固定的,因此这类运动镜头剪辑点选择的主要依据是上下镜头中的主体动作是否流畅、自然。所以我们也把主体运动镜头剪辑称作接动作或者动作剪辑。这种剪辑可分为这样几种情况:首先,上下镜头之间表现的是同一主体的顺序运动或动作,如一个人打开门走出去,一个人走到椅子边坐下等。其次,上下镜头之间表现的是同一主体不同时空的运动或动作,也就是运动和动作不是连贯的而是跳跃的,比如上一个镜头是主人公在路上走,下一个镜头是他推开家门。再次,上下镜头间表现的是不同主体的运动或动作,它们之间只存在着逻辑上的联系或形式上的一致性。比如迈克尔·杰克逊的 MV *Heal the World* 中有这样两个镜头,前一个镜头是篮球飞向篮筐,下一个镜头是一只垒球从空中下落。前后镜头分属于不同的时空,但前后主体的动作运动轨迹构成了连续的抛物线。

一般来说,第一种情况更多地出现在电视剧、MTV、广告等现场可以得到有效控制的节目的剪辑中。在前期的拍摄中,采用多机拍摄,原本完整连贯的动作(运动)被分解成若干单元,后期剪辑的任务就是要把这些处于不同镜头中的动作单元重新组合还原。

上下镜头间表现的是同一主体不同时空的运动或动作,或不同主体的运动或动作,这两种情况应用范围则更广一些,除了影视剧,电视新闻、纪录片、各种电视栏目的剪辑中都会遇到这样的问题。在前期拍摄中,现场是不可控制的,所以动作(运动)的记录可能是不完整的、跳跃式的。后期编辑中,剪辑点选择得是否恰当,关系到主体的动作(运动)是否连贯,片子讲述的故事能否为观众所理解。

在影视作品里,一个主体动作很少是只用一个镜头完成的,往往会用两个以上不同角度、不同景别的镜头来表现一个主体动作,这就牵涉到主体动作的分解和组合。主体动作的剪辑要流畅、连贯,力求剪辑点的准确。如果上下镜头的主体属于不同时空,除了考虑视觉的流畅外,还需要给观众提供时空转换的心理依据。主体运动组接的常用技巧有以下几种。

1. 剪辑点选在大动作转换的瞬间

在剪辑时使镜头的切换点与镜头内主体动作转换的瞬间保持一致。这样做的好处在于使得剪辑点隐藏在主体动作之中,因为观众最关注的是运动中的主体,当这种运动突然发生改变,观众的注意力会被完全吸引而忽视剪辑的存在。比如,在很多动作片中,经常会有奔跑、转身、躲闪、攻击等不同类型的运动,在剪辑打斗场面时,切换点一般会选择不同类型的大动作发生的瞬间。这样剪辑点是不容易被察觉的。在两个相邻镜头中,画面上主体动作的转换点可以作为上一个镜头的出点,也可以作为下一个镜头的进点。一个基本的原则是要将大部分动作留在景别大、主体小的镜头里,

而把小部分动作留在景别小、主体大的镜头里，因为观众对不同景别内的运动的强弱感知不同，一般景别越小，感觉越强烈。大家可以试着做这样一个实验，在离对方大约五米处朝对方的脸部挥手，对方几乎没有什么感觉，在离对方 20 厘米处再做同样的动作，对方会下意识地躲闪，或者不自觉地眨眼。这个实验表明，动作离得越近，感觉越强烈。而小景别的视觉感是比较近的。大景别内的动作因为需要的感知时间比较长，因此运动需要保留时间长一些。比如电影《卧虎藏龙》中李慕白一个起身、开始走动的运动过程，前一个镜头是特写，后一个镜头是全景，特写镜头内大约有不到三分之一的运动过程，后一个全景镜头占据了超过三分之二的运动过程。

如果上下镜头的动作并不连贯，或者主体也不一样，这种剪辑方法同样适用。在剪辑中我们有时会发现有些主体，尽管自始至终处于运动中，但却没有明显的动作转换。如行驶中的汽车、火车等，主体始终在进行一种机械的固定轨迹的运动，缺少变化。这时，最好的剪辑点往往是镜头中运动物的运动方向发生变化后的第一帧画面。比如上一个镜头是汽车运动全景，当汽车转弯作弧线运动时，切至另一机位的汽车近景。电影《情归巴黎》中多次采用了在汽车转弯时切换镜头这一剪辑方法。

《情归巴黎》
片段

2. 剪辑点选在画面主体的动静转换处

镜头内部主体动作由静转动或由动转静的瞬间是最佳的切换处，比如一扇紧闭的门突然开启，由静转动那一个瞬间，或者相反，主人出门时顺手关门，房门由动转静那一个瞬间。那两个瞬间是动静转换的临界点，也是剪辑的最好时机。剪辑最忌讳上下镜头相同主体运动状态上的不一致。比如前一个镜头一辆汽车停着，后一个镜头这辆汽车在路上疾驶。这会使观众在理解上产生误会，同时视觉上也是不流畅的。一般在剪辑上要求前一个镜头的尾部就能显示主体运动的未来态势，由静到动或由动到静。如果表现从静到动的变化，那么前一个镜头应在由静到动转变后的第一帧切出。比如表现一个人从站立状态向前走，前一个镜头的切出点应选择在这个动作发生的第一帧，然后接主体行走的镜头，这样是动接动的剪辑。相反，如果表现一个人从行走的状态突然站住了，那么前一个镜头应在站住后的第一帧切出，然后接站立的镜头，这是静接静的剪辑。电影《电子情书》（*You've Got Mail*）的主体运动剪辑多处采用了这种剪辑技巧。

《电子情书》
片段

3. 剪辑点选在动作的间歇点或者完成点

我们通常会把镜头的切换点设置在一个动作的停顿处或者结束点。比如伸手开门这个动作，当手能触及门把时，画面会有短暂的静止状态，打开门后，这个动作完成，这两个点都是剪辑的最佳时机。动作的间歇点和完成点都是运动中的静止点，此时切换，能使画面的剪辑节奏与现实生活中的运动节奏相互吻合，协调一致。大部分纪录片只能依靠现场的单机抓拍获得素材。在后期剪辑中，上下镜头时空跳跃较大，我们必须在单个镜头中，求得动作内容的相对完整，而不宜将一个动作分切得过碎。把一个开门的动作分切成两个镜头，这在电影中很常见，但在纪录片中却十分少见。在多机拍摄的综艺节目中，这种剪辑方式比较常见。广州亚运会宣传片中，多次采用了这种主体运动剪辑技巧。

广州亚运会
宣传片片段

4. 剪辑点选在主体在画面中消失的瞬间

主体在画面中可能由于自身的运动或陪体的运动而消失在观众的视线中，这是剪

辑点设置的最佳处。比如，一个人蹲下拾东西，此时书桌挡住了他的身体；一个奔跑中的人，时不时被树干、柱子遮挡；站在马路边的人，常被行驶中的大客车挡住；汽车、火车进隧道等。画面上运动的主体完全被遮住的时候是画面切换的最佳时机，因为此时观众对主体的消失并不感到意外，随之而来的是注意力的转移。所以这时剪辑是合乎视觉心理的。如果不切换画面，反会让观众感觉缺少变化而失去耐心。电影《穿普拉达的女王》（The Devil Wears Prada）中表现女主人公完成形象转变的段落，把剪辑点选择在女主人公被汽车、柱子等物体遮挡的瞬间。观众发现驶过一辆汽车，或者女主人公经过一根柱子，再次出现时，人物造型就发生了变化。

当一个镜头中有多个消失点时，要注意结合其他因素，合理选择剪辑点。如电影《巴顿将军》中有这样一个镜头，远景，巴顿在美军阵亡士兵的墓地，从画面三分之一处由左向右慢慢走，前景是林立的十字架，在走动的过程中，前景的十字架可以形成六个消失点，每一个点作为剪辑点，在视觉上都是流畅的。在电影中，剪辑师选择了第二个消失点作为剪辑点，那是画面中第一个有大卫之星标志的十字架，表明这是一个犹太士兵的墓穴。在这里，导演首先考虑的是画面的政治意图表现，强调阵亡士兵的民族；其次，考虑的是镜头的长短，画面中有两个带有大卫之星标志的十字架，选择第一个而不是第二个，是因为如果选第二个作为剪辑点，剪辑前的镜头就过长了。

一般而言，当镜头画面中存在多个消失点时，选择时要考虑的是：一，消失效果是否理想，是否能保证视觉流畅；二，镜头时长是否合理；三，是否需要进行强调，把需要强调的那个画面作为切换点，利用视觉暂留，达到心理强化的目的。

图 3-14　电影《巴顿将军》画面

5. 剪辑点选在镜头出现黑画面的瞬间

黑画面也称黑场或黑屏，观众在屏幕上看到的是一片漆黑，因其信息量趋于零而兴趣值也最低。因此在剪辑中，黑画面常被用来分割画面段落，有较强的终止感。镜头中出现黑场是由于失去光源造成的，比如黑夜中，关闭屋里的灯，或者火车进隧道等，也可能是由于画面中运动主体在运动过程中挡死镜头，而形成挡黑镜头。挡黑镜头可以是前一个镜头主体向镜头光轴方向运动，挡住镜头；也可以是后一个镜头主体逐渐远离镜头，画面由黑逐渐清晰。无论是哪一种情况，镜头在出现黑画面的瞬间是剪辑的最佳时机。比如迈克尔·杰克逊的 MV *Earth Song* 第一个镜头结束处，宁静的丛林里，一辆推土机慢慢开向镜头直至把镜头完全挡黑，镜头切换，悲凉的主旋律随之响起，极富感染力。

Earth Song 片段

6. 出画入画是剪辑的最好时机

出画入画是指主体运动进入画框或者离开画框。在影视中入画意味着主体进入一个特定的时空之中，而出画则表示主体离开了原来的时空进入一个自由的时空。画框的作用就相当于舞台的四框。影视经常用出入画来实现时空的自由转换。时间和空间的转换既要符合生活逻辑，又要简洁，出画入画恰恰是时空转换最简单的方法。比如，用一个镜头表现一个人提着行李，行色匆匆走进杭州火车站，然后，接一个他静静地坐在海边长椅上的画面。显然，这两个镜头的组接会让人感到"跳"，因为空间变化太大，动作状态也不同。如果我们在第一个镜头中让这个人出画后再切，接第二个坐在长椅上的镜头，上下镜头的过渡就变得自然流畅。主体镜头不作出画处理，我们理解前后镜头是一个连贯时空，而事实上空间发生了很大的跨越，因此我们感觉不流畅。一旦主体作了出画处理，我们可以把两个镜头的时间间隔理解成是1个小时、1天或者1年，空间的跳跃在逻辑上就易于被接受。如果第二个镜头里出现医院的标志，那就是在医院，出现椰树的背景那就可能是在"天涯海角"。当然这种空间跳跃也可以是比较接近的，如电影《电子情书》中男女主人公各自出门上班这一段，连续用到了出画入画的剪辑方法，这里的空间转移就比较接近。

《电子情书》片段

出画为后期剪辑带来了很大的方便，因此在前期拍摄中要有意识地多拍一些主体的出入画镜头。

利用出画入画的方式进行运动镜头的剪辑要注意前后镜头方向上的连续性，即主体如果是从画框左侧出画，那么就要从画框右侧入画，否则就会造成运动方向上的混乱，让人以为主体又回来了。另外，当运动主体有一部分出画时切换镜头，因为视觉惯性，观众感觉上会以为主体已经完全出画。剪辑入画镜头时，剪辑点选择在主体有少部分入画处，观众仍然会产生主体是从画框外进入画框内的幻觉。这种幻觉和运动主体的速度有关，速度越快，幻觉越容易产生。

（二）有镜头外部运动的镜头的剪辑

1. 固定镜头之间剪辑点的选择

固定镜头是指在拍摄时摄像机的镜头本身不运动。固定镜头是一种特殊的镜头外

部运动方式。在影视拍摄中固定镜头通常是在三脚架上拍摄的，其剪辑点的选择要视具体情况而定。

第一种情况：如果固定镜头内的主体相对静止或基本静止，剪辑点的选择，事实上只需要考虑镜头的长度问题，通常影响镜头长度的因素包括景别、空间造型、节奏。

第二种情况：如果固定镜头中的主体是运动的，剪辑点的选择则由主体动作或运动的方向、速度等方面的因素而定，我们在上文中已作了较充分的论述。

2. 运动镜头之间剪辑点的选择

第一种情况：两个镜头的运动方式相同、运动方向相同或相似，在剪辑中可视情况选择切换点，以造成"静接静"或者"动接动"的效果。选择"静接静"就是把出点打在上一个运动镜头落幅的某一处，把进点打在下一个运动镜头起幅的某一处。这样剪辑可以使两个运动镜头中间出现平稳的缓冲和过渡，让人喘口气。使用这种方式剪辑可以不必十分留意上下镜头运动的速度是否一致，一个快摇镜头接一个慢摇镜头，只要保留足够长度的起幅和落幅，画面就不会产生明显的跳跃。这样的做法显然降低了前期拍摄的难度，因此在当前影视节目，尤其是新闻纪实类节目的剪辑中被广泛使用。这种留起落幅的剪辑方法最大的缺点在于无法表达流畅的运动、明快的节奏。"动接动"要求把出点打在上一个镜头落幅之前的运动过程中，而把进点打在下一个镜头起幅之后的运动过程中。这种去掉起落幅的剪辑一气呵成，视觉上流畅，十分有整体感。比如纪录片《故宫》的第一集，表现三大殿时用连续的相同方向、相近速度的推镜头，一组镜头全部采用"动接动"的方式，行云流水般在观众眼前次第展开故宫的场景。

《故宫》片段

第二种情况：两个镜头的运动方式相同、运动方向正好相反的剪辑，一般把剪辑点选择在起落幅处。例如纪录片《故宫》中这样一组镜头，前一个镜头是上摇，后一个镜头是下摇，前后镜头的运动方向相反，组接时就采用了静接静的方式，前后镜头保留了一定的起落幅。但如果前后镜头在情节上存在对应关系，也可以去掉起落幅直接对切。比如广州亚运会的宣传片中，就多次采用了"动接动"的方式连接两个运动方式相同、运动方向正好相反的镜头。纪录片《故宫》的第一集中关于朱棣商议建都北京并昭告天下的前后两个镜头，也采用了这种剪辑模式，表现出一种急迫感。当然还存在另外一种可能，那就是故意使用这种剪辑方法来造成视觉的混乱和心理上的不安定感，或者是确立一种独特的视觉风格，像电影《有话好好说》就是一个例子，纪实性的拍摄，镜头运动随意混乱，使观众产生晕眩感，以此形成强烈的视觉风格。

运动方式相同、运动方向正好相反的不同组接方式

第三种情况：两个镜头运动方式相异，如果运动速度相同或相近，可以去掉第一个镜头的落幅和第二个镜头的起幅。比如摇镜头→推镜头→摇镜头→跟镜头，在这组运动镜头的剪辑中只要保留第一个镜头的起幅和最后一个镜头的落幅就可以了。切换处要求运动速度尽可能一致，否则视觉上就会产生停顿或跳跃。如果前后镜头运动速度不同，必须要保留每个镜头的起落幅，起落幅的长度视影片节奏的需要而定。节奏舒缓的，运动的间歇要长一些，反之则短一些。需要注意的是在推、拉、摇、移、升、降、甩这几种运动方式中，推和拉、升和降是一种运动的正反方向，并不是两种不同方式的运动。

第四种情况：一组快速变焦推拉镜头或甩镜头在组接时，一般都要采用"静接静"，即剪辑点选择在上下镜头的起落幅中，不可采用"动接动"——这样观众容易看不清每个镜头的实质内容，镜头急速的变焦或摇移都会造成焦点模糊不清。镜头连接处，短暂的固定画面是十分有必要的。至于是既留起幅又留落幅，还是不留起幅只留落幅，或只留起幅不留落幅，这要视情况而定，关键是看起落幅处的画面是否重要，如果重要，并且希望观众关注，就保留，如果不是太重要的信息，或者是不需要观众留意到的画面内容，就不需要保留。这样处理既突出了重点，也删去了不必要的重复信息，让观众想看的东西看清楚，不想看的东西一晃而过。

3. 固定镜头和运动镜头组接时剪辑点的选择

第一种情况：如果固定镜头中的主体是相对静止的，那么当它和运动镜头组接时，一般采用"静接静"的剪辑，即运动镜头要保留适当的起幅或落幅。这种剪辑方法最大的好处在于视觉的连贯流畅。如纪录片《茅盾》中经常运用这种剪辑：俯瞰乌镇房屋（固定镜头）接小巷的全景（摇）；茅盾故居的大门（固定镜头）接故居内的全景（摇镜头）。

《茅盾》片段

第二种情况：如果固定镜头中的主体是运动的，当它和运动镜头剪辑时，其剪辑点可以选择在主体动作结束处。比如上一个固定镜头是一个人摔门而去，下一个镜头是跟镜头匆匆跑下楼梯。我们把上个镜头的出点打在摔门而去这个动作的结束点。这是一种"静接动"的组接方式，它的优点在于上下镜头过渡平稳，内容连贯。如纪录片《故宫》中，上一个镜头是大门打开直到停止（固定镜头），下一个镜头紧跟推向宝座上的朱棣（推镜头）。有时，我们还会选择另一种剪辑方式，那就是"动接动"——在主体动作完成之前寻找一个适当的出点，在运动镜头的运动过程中寻找一个恰当的入点。比如同样是固定镜头内大门慢慢打开的镜头接一个运动镜头，广州亚运会宣传片采用的就是"动接动"的剪辑方式，即大门还在打开的运动过程中镜头切出，后接一个没有起幅的横摇镜头。这样剪辑的特点是节奏明快、流畅，和作品的整体节奏感以及所表现的运动主体十分契合。

固定镜头主体运动后接运动镜头的不同组接方式

第三种情况：如果固定镜头和运动镜头的主体存在某种内在的、显而易见的逻辑关系，那么在剪辑点的选择上可以不考虑上下镜头动静的过渡问题，也就是说运动镜头一般不留起幅和落幅。但是固定镜头中主体动作还是要求相对完整的。比如，上一个镜头是跟拍冲刺中的运动员，下一个镜头是看台上手持望远镜的观众，是个固定镜头；再比如上一个镜头是固定的，一个人坐在车窗边，眼睛望着窗外，下一个镜头是路边景物快速后移的运动镜头。这两处的剪辑都是利用上下画面主体的内在呼应关系，完成动静之间的自然转换，这与观众的日常生活经验相符合，因此镜头仍是流畅的。纪录片《画人陆俨少》中固定镜头和运动镜头的组接一般都采用的是这种静接动或动接动的模式。

（三）综合运动镜头的剪辑

综合运动镜头是用运动的镜头去反映运动的对象，比如表现一群鸟儿在空中自由翱翔，这时我们一般会依据鸟儿飞行的方向和速度使用摇镜头来捕捉、跟踪鸟儿的飞

行。因此综合运动的镜头有这样的特点：镜头内有两种不同性质的运动。它们之间既是相互独立的，因为运动的发生主体不同，而且光就运动而言是互不干扰的，同时，这两种运动又存在着必然的关联性。一般情况下镜头运动要以主体运动为依据，也就是说镜头运动所选择的运动方式、方向、速度、景别要根据表现主体运动的需要而定，因为这是内容和形式的关系，形式总是要服从内容。我们选择综合运动的剪辑点也要从这个原则出发。

1. 动接动

如果在剪辑中有一个综合运动镜头，而与之相连接的另一个镜头的主体是运动的，那么不论这个镜头是静止状态的还是运动状态的，一般采用"动接动"。剪辑时首先考虑的是上下镜头外部在哪个点上其主体动作最为匹配，然后再根据上下镜头运动的静动、速度、方向等因素决定其最佳剪辑点。如为了表现一个人急匆匆地赶路，我们可先用一个跟摇镜头，在选择下一个镜头时，先要考虑主体动作在运动方向上不能相反，景别要有明显变化，出入点的步伐节奏必须一致等。如果下一个镜头也是一个综合运动镜头，那么还要考虑在剪辑点上镜头运动的方向不能相反。如果动接动，运动的速率也是最好一致的。《杜拉拉升职记》中的连续综合运动剪辑就符合这一剪辑原则。

《杜拉拉升职记》片段

2. 静接静

如果剪辑中有一个综合运动镜头，与之相组接的镜头的主体是相对静止的。那么不论这个镜头是否存在外部运动，一般都采用"静接静"。选择剪辑点时都以镜头内主体的动作为主，在主体动作开始或结束时切换，再结合上下镜头运动的速度快慢及画面造型有机地组接镜头。比如，镜头A，跟摇一辆小汽车由高速行驶逐渐减速，停止，镜头B，推摇小汽车停在原地。这其中镜头A是一个综合运动镜头，而镜头B则是一个主体静止的运动镜头。我们在组接时，首先要考虑上下镜头中主体动静的匹配，所以可以选择A镜头小汽车停止后切出；B镜头小车切入后镜头要有起幅。也可以考虑另外一种剪辑方法，在这两个镜头中间加入C镜头：A镜头在减速后停止前切出，切入C镜头——一个红绿灯，然后切至B镜头。这样利用一个插入镜头就较好地解决了上下镜头之间动静的转换，无论从内容表现还是视觉上都是顺畅的。又如电影《断背山》中，前一镜头摄像机跟摇运动主体走向河边，下一镜头是主体蹲在河边说话的一个主体不动的近景镜头。剪辑点选在摄像机停止运动后，主体走到河边停下，整个镜头处在静态时切换。

《断背山》片段

本章练习

一、思考

1. 上下镜头光色匹配一般适用于什么情况？而上下镜头光色不匹配一般又适用于什么情况？

2. 除了加强节奏，表现一种不和谐的剧情，越轴还能起到什么作用？

3. 如何理解运动镜头组接"动接动、静接静"的基本规则？

二、实训

1. 用不同景别完整表现一个事件

用不同景别的镜头拍摄运动会上某个具体比赛项目的全过程，选择不同景别的镜头有序完整地表现该比赛项目的全部内容。练习如何通过不同的景别组合完整地表现一个事件。

2. 如何解决越轴问题

拍摄用于轴线剪辑的镜头。一组是两人对话的同轴镜头、越轴镜头、骑轴镜头、双人镜头。一组是一个镜头汽车从左向右行驶，一个镜头汽车从右向左行驶，一个是汽车转弯的镜头，一个是高速旋转的车轮镜头或者后视镜之类的镜头。

根据合理越轴的策略，利用素材镜头完成合理越轴的剪辑。

3. 合理利用越轴

用在轴线两侧的摄像机拍摄两组运动会代表队入场的镜头。在满足其他剪辑条件的前提下，从同一轴线的镜头中选择10个连接起来。在满足其他剪辑条件的前提下，从处于不同轴线的两组镜头中选择10个交叉连接起来。

比较两组镜头在视觉效果和节奏感上的差异。

4. 运动镜头的剪辑

根据运动镜头组接的几种情况，拍摄相应的镜头，然后进行不同组接方案的剪辑，并比较不同剪辑方案效果上的差异。

观摩作品推荐

1. 电影：《花样年华》《我不是药神》《美国丽人》《无耻混蛋》《一夜风流》《大阅兵》《李米的猜想》《电子情书》。

2. 纪录片：《意志的胜利》。

阅读书目

1. 布鲁斯·布洛克. 以眼说话 [M]. 汪弋岚，译. 北京：世界图书出版公司，2012.
2. 朱羽君. 电视画面研究 [M]. 北京：北京广播学院出版社，1989.
3. 贝拉·巴拉兹. 电影美学 [M]. 何力，译. 北京：中国电影出版社，1978.
4. 张凤铸. 电视声画艺术 [M]. 北京：北京广播学院出版社，1997.
5. 李·R. 波布克. 电影的元素 [M]. 伍菡卿，译. 北京：中国电影出版社，1986.

本章拓展学习资源

1. 镜头的裁剪：运动剪辑的基本规律
主讲教师：蔡滢

2. 镜头的裁剪：运动剪辑的常用技巧
主讲教师：蔡滢

3. 镜头的组接：景别的基本概念
主讲教师：刘晓妍

4. 镜头的组接：景别在影视作品中的意义（上）
主讲教师：刘晓妍

5. 镜头的组接：景别在影视作品中的意义（下）
主讲教师：刘晓妍

6. 镜头的组接：景别的基本句型
主讲教师：刘晓妍

7. 镜头的组接：轴线的概念
主讲教师：刘晓妍

8. 镜头的组接：合理越轴
主讲教师：刘晓妍

第四章

声音的剪辑

📹 本章聚焦

1. 声画匹配
2. 有声语言的剪辑
3. 影视音乐的剪辑
4. 影视音响的剪辑

📹 学习目标

1. 了解三类声画关系的特点,掌握合理应用不同声画关系的技巧。
2. 了解有声语言的作用,掌握有声语言的剪辑技巧。
3. 了解影视音乐的作用,掌握影视音乐的剪辑。
4. 了解影视音响的作用,掌握影视音响的剪辑。

📹 知识点导图

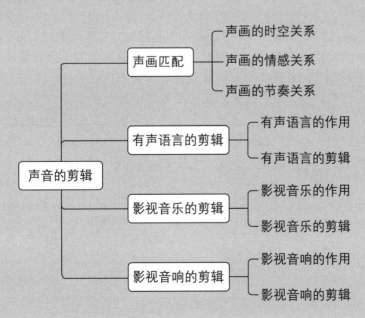

章 前 导 言

1927年第一部有声片《爵士歌王》(The Jazz Singer)问世,在当时被誉为"伟大的哑巴开口了"。不管是无心之举还是华纳公司有意为之,这部影片揭开了有声电影时代的序幕。此后,在电影艺术近百年的发展历程中,电影作为视听综合的艺术形态,其中的声音元素不断发展,不断开拓新的作用,和画面元素一起形成了完整的视听语言。声音和画面的匹配关系不断完善,声音剪辑的技巧也不断丰富。

影视作品中的声音不是孤立的,其意义的产生以及剪辑是否合理都要结合画面来判定,因此,影视作品中的声音剪辑,其实质是声画关系处理是否恰当。所以声音的剪辑包括两个层面的任务,一是通过声音的选择以及剪辑处理,使声音和画面形成恰当的匹配关系,二是通过具体的声音素材的剪辑点的确定,使得声音和画面的剪辑点组合合理。

影视作品的声音一般分为人声、音乐、音响三大类。在剪辑过程中,声音具有独立的地位,可以和画面剥离,单独进行处理。声音剪辑点的确定应依据声音的状况以及声音和画面的关系、不同声音之间的关系而定。根据声音的分类,声音剪辑可以分为语言剪辑、音乐剪辑和音响剪辑。

第一节 声画匹配

图4-1是非线性编辑系统的一张界面截图,我们可以清晰地看到:声音和画面分处于不同的轨道。当我们对声音进行剪辑时,会发现声音和画面可以解除绑定。一旦解除声画的绑定关系,我们对声音的剪切处理就和画面不再有关联,声音的剪辑点和画面的剪辑点不再必然同步。通过这张非线性编辑系统界面截图我们可以很直观地看到影视声音在剪辑操作时的独立性,这也决定了声画关系可以多样化。虽然声音和画面在剪辑过程中可以独立进行剪切,但作为构成一个作品的两大元素,声音和画面必须彼此配合,形成合理的匹配关系,才能更好地完成作品的主题表达。

声画匹配是将画面和声音这两类信息作整体综合处理,使画面和声音既有各自的特色,又能够协调、配合,高度统一,最终使影视作品成为一种相对完美的视听综合艺术。声画之间的匹配关系从不同的角度,可以分为时空关系、情感关系和节奏关系。

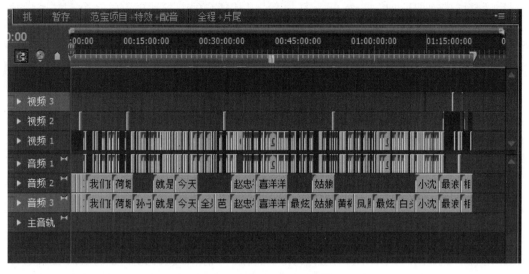

图 4-1　非线性编辑系统界面

一、声画的时空关系

声画的时空关系可以是一致的也可以是错位的。声画的时空关系一致，也就是通常说的客观声音的运用，声音的来源和画面同属于一个时空。一种情况是声音和画面表现的是同一个对象，比如一个打斗的场面，声音是打斗的动作音响。另一种情况是，声音和画面表现的不是同一个对象，比如电视节目《中国好声音》中经常出现这样的镜头：画面是导师各种纠结的表情——选还是不选？声音是学员的歌声。虽然声音和画面分别表现了不同的对象，但从时空属性而言，两者是一致的。又如电影《辛德勒的名单》中纳粹血洗犹太人聚居地那一段，大屠杀时密集的枪声和纳粹军官弹奏的莫扎特的钢琴曲虽然声源没有同时出现在一个画面中，但两者还是属于同一个时空。

很多情况下，影视的声画元素可以属于不同的时空，比如纪录片中的解说或者剧情片中的旁白。解说和旁白以画外音的形式出现，从时空角度分析，是由另一个时空的人声对影片的故事情节、人物心理加以叙述、抒情或议论。通过解说和旁白，可以传递更丰富的信息，表达特定的情感，启发观众思考。影视作品中主观附加的配乐或特殊音效和画面的时空也是一种错位关系。如电影《广岛之恋》，当女主人公回忆在法国被关押的那段经历时，画面是几年前法国的地下室，声音是现在日本咖啡馆的交谈和背景音乐，声音和画面明显属于不同的时空。

《广岛之恋》片段

二、声画的情感关系

声画的情感关系可以是相应的，也可以是对立的。在声画的组合过程中，大多数时候，即使采用主观化的配音，声画之间的情感关系还是和谐匹配或符合逻辑关系的。

影片《梦之安魂曲》（Requiem for a Dream）以其狂热的、充满想象的、令人震撼的独特视角，描述了四个人满怀希望又充满失落的悲剧生活。配乐可谓是本片中最大的亮点之一，分为夏季、秋季和冬季三个乐章。在有着浓厚黑色基调的电影作品中，影片的配乐自然也很压抑，尤其是冬季这部分，充满了痛苦与不可自拔的绝望感。将电子、摇滚、工业之音和现代先锋音乐糅合成一剂迷药，从夏到秋再到冬，唯独没有春天，和电影的主题十分贴合。整个配乐的灵魂是那段经典的重复变奏电子组合乐段，也就是片中在几个序曲以及尾章中重复用到的节奏，一次次帮助画面将剧情推向高潮，让观众被吸引而无法自拔。电影《燃情岁月》（Legends of the Fall）的配乐巧妙而又精彩地运用了日本的洞箫来表现男主人公内心时而宁静、时而狂野，体现他飘忽不定和潇洒不羁的个性。

除了影视作品，纪实性作品也会采用配乐加强主题的表现力度，如江西卫视《传奇故事》栏目中的《尘封77年的爱情故事》，结尾部分的配乐节取自电视连续剧《富贵浮云》的主题曲《浮生千山路》。当哀婉的歌声伴随着长镜头中老人慢慢远去的背影，让人不期然想起了唐代诗人陈陶《陇西行》中的诗句"可怜无定河边骨，犹是深闺梦里人"，既表达了对坚守七十七载的爱情的歌颂，也表达了对用血肉之躯捍卫祖国的烈士的敬仰，并更深一步对战争进行了反思，表达了珍惜和平的愿望。

在某些影视作品中，声画的情感关系呈现为对立形态。如电影《有话好好说》，通过配乐的选择使声画关系时常处于一种矛盾的状态，制造了强烈的间离效应，一再将观众从故事中抽离，提醒观众时刻保持对片中人物的批判性观察，使观众在情感相对游离于故事进程的状态下开怀大笑，并引发对"有话为什么不能好好说？"的深入思考。如赵小帅第一次到夜总会追砍刘德龙的那场戏中，怒气冲冲、满含杀意的赵小帅手持菜刀冲进一间间练歌房、健身房寻找刘德龙，伴随着赵小帅的踹门声，房间里轰鸣的音乐喷涌而出，许多传唱一时的表达情爱的流行歌曲的片段连缀在了一起，配合着画面上赵小帅颇为生猛地冲进冲出的动作，一种荒诞的意味无言地传达给了观众。

《有话好好说》片段

三、声画的节奏关系

声画的节奏关系可以统一也可以对立。节奏是一种与快慢、紧张或舒缓有关的感觉。画面有画面的节奏，比如默片时代，观众依然会因为画面的运动快慢或情节的紧张与否产生不同的节奏感觉。有声片问世后，影视作品加入了声音的节奏。大多数时候，声画的节奏关系是合拍的，如乌克兰的国家形象宣传片，作品的前半部分音乐节奏舒缓、悠扬，画面的运动也是缓缓的，起伏平稳，呈现悠闲的生活情态，整体营造出一种恬淡宜人的氛围。而作品的后半部分，配乐在短暂的消失后再次出现时，节奏突然变得强劲而又有活力，镜头的运动速度和幅度也随之变化，呈快速、大起伏的运动状态，同时还运用特技，使镜头内的主体运动加快。不管节奏是舒缓还是强劲，声画的匹配都十分和谐。又如电影《天堂电影院》的主题曲，恬淡的节奏深刻地诠释了怀旧的情怀，令人不期然想起美好的时光与令人怀念的岁月，直探人心，余韵缠绵，与影片画面节奏十分合拍。

乌克兰国家形象宣传片

有些作品,声画的节奏不仅不统一,而且形成一种显著的对立关系,如电影《堕落天使》中黎明扮演的杀手执行任务一段,画面采用高速摄影,形成慢动作效果,节奏较弱,但配乐的节奏感很强,加上枪击时子弹四射的音响,整体声音节奏的强度很高,画面和声音的节奏形成了强烈的反差,但这种反差和作品所表现的主人公的迷惘、无所适从又是如此协调。

《堕落天使》片段

作为视听语言的两大构成元素之一,声音在作品中的作用是毋庸置疑的。影视中的画面与声音两者互相影响、合作,共同构成了影像的表意符号。从剪辑层面而言,声画的匹配是选择组合的过程。艺无定规,声画匹配是一种表现方式,声画不匹配也可能呈现出另一种艺术效果。创新才能推动艺术发展,剪辑时必须充分考虑声画的组合关系是否合理,追求最佳的艺术效果。

第二节 有声语言的剪辑

一、有声语言的作用

影视作品中的有声语言指的是人所发出的由音调、音色、力度、节奏等因素所组成的声音,即人的话语,是人类在交流思想感情时所使用的声音手段。影视作品中的有声语言根据表现形式的不同可以分为解说(旁白)和对话两大类,其作用也各有不同。

(一)解说(旁白)的作用

解说(旁白)是影视作品中主要起解释、说明作用的有声语言,在纪录片、新闻等非剧情类作品中称为解说,在剧情类作品中称为旁白。

1. 解释说明

解释说明是解说(旁白)在影视作品中最基本的作用,即对影视作品的画面进行相应的讲解和说明,其特点是"源于画面,又不重复画面"。解说(旁白)可以让受众对画面内容有更深层次的认知。如纪录片《世界历史》中有一个镜头,画面上展示的是一条街道,解说词为:"普通民房沿街而建,木结构、长方形,高三层,每层都纵向一分为二,致使房间宽度只有 20 到 30 英尺或更窄。门窗是木制的,关窗使用木窗板。由于木头材料过多,而烟囱设备又不完善,所以时常发生火灾。"通过解说,就将画面无法直接展示的内容告诉了观众。

电影《红高粱》迎亲段落中,画面是迎亲队伍,声音是"我"的旁白:"那天抬轿子的、吹喇叭的都是李大头的伙计。只雇了一个轿把式,他是方圆百里有名的轿夫,后来就成了我爷爷。"交代了"我爷爷"的身份,也从而引发了观众兴趣,让观众有目的地去关注巩俐扮演的"我奶奶"和姜文扮演的"我爷爷"之间的情节发展。

2. 升华提炼

对主题进行升华提炼，是解说（旁白）的一个重要作用。在影视作品中，解说可以将创作者的思想倾向、观点直接表达出来，对全片思想内容和精神内涵的凝结点进行强调，往往是点睛之笔。如纪录片《京剧》的解说词："时代的霜刀雪剑，给生活在有情和无情岁月中的代代中国人，带来的是一段如此漫长的伤害与创痛。他们是不幸的，因为历史的主宰，让他们不得不与一个写满耻辱与不公、血泪与饥寒的百年乱世狭路相逢。然而，他们又是幸运的，因为在这样的飘零乱世，正式走过百年的京剧，给了他们不离不弃的温情和佑护。当风雨来临，灯火阑珊处，舞台之上传来这天籁之音，给每一个贫贱或高贵、伟大或卑微的生命，传递着亘古的温暖与慰藉、希望与力量。"这段解说非常鲜明地表达出了创作者的观点。

电影《布达佩斯大饭店》（*The Grand Budapest Hotel*）中安德森（Wes Anderson）借助泽罗的旁白："还是有文明的微光存在，在野蛮的屠宰场上，这就是人性，他就是其中之一。"点出了整部影片的主题，增加了故事的深度，并能引发观众的情感共鸣。

3. 抒情表意

解说（旁白）可以抒发情感、表达情意。如纪录片《西湖》中这段解说："与杨万里的咏荷相比，于谦的这首咏荷显然并不逊色：涌金门外柳如烟，西子湖头水拍天。玉腕罗裙双荡桨，鸳鸯飞近采莲船。因为他所展现的，是与荷花有关的生动细节，展翅的鸳鸯，荡动的船桨，风拂的柳树，起伏的涟漪。这真是灵动的西湖啊。"这样的解说非常的诗情画意。

电影《投名状》中当男主角义正词严地讲出"不被人欺，也不能放纵手下欺负百姓"的理由，二弟被其说服，这时插入了一段三弟的旁白："那一刻，我们都被感动了。后来发生的一切我才知道，他骗我们！那一天，只是他野心的开始！"这样的旁白具有情绪上的引导功能。随着剧情深入，男主人公的行为完整呈现，观众会产生更复杂的情绪，从而获得对人性的更深认识。

4. 衔接串连

衔接串连画面，是解说（旁白）的又一个作用。比如纪录片的某些画面本身会缺乏自然过渡，甚至会使观众感到无序，通过解说的衔接、串连、整合，可以将表面上无联系、互不相关的镜头，有机衔接起来，体现内容的推进。如《沙与海》中，有几个镜头构成一组画面：刘丕成在井边压水—燕子窝—刘泽远的女儿在切菜烧菜，妻子在烧火。画面本身联系并不紧密，解说词为："无论是大海还是沙漠，对于刘丕成和刘泽远来说，都是无法与之抗拒的大怪物。无论是生存还是发展，他们似乎都走在同一条道路上，就是顺应。"解说词接着写道："在这个基础上，天长日久，当他们和周围的环境协调起来的时候，无论面对什么情况，他们都会镇静而有序地加以对待。除了天气预报，外部世界的其他消息对他们都无关紧要。"原本并无联系的画面，两个家庭、两条线索，通过解说词的衔接串连，就有了结合点，使故事顺畅自然地沿着创作者预设的轨道发展。

在影片《苦月亮》（*Bitter Moon*）中，男主人公的旁白实现了内容由现在到过去的

时空转换,旁白在这里成了时间与空间过渡的唯一途径。

张艾嘉导演的电影《心动》叙述了一个女导演筹备一部讲爱情故事的电影的过程。随着剧情的展开,观众会发现,女导演筹备的这个剧本实际上是她自己的故事。所以这部电影的时空跳跃性很强,现实时空和回忆时空不断交替出现,女导演这个角色的旁白在一些段落里保证了现实时空和回忆时空转换时的连贯性。比如影片一开场,女主角与朋友在酒吧里看乐队演出,当男主角上台时,女主角专注地看着他,同时出现了女主角的一句旁白:"我记得他说过,他以前就见过我。"这句旁白结束后,就切入了女主角回忆中与男主角第一次见面的场景。这句旁白为时空转换提供了依据,不会让观众产生很突兀的感觉。

(二) 对话的作用

1. 推动剧情发展

对话作为剧中人物的语言,信息量大而且容易被观众理解,具有很强的叙事功能。用对话可以交代大量的事件信息,推动剧情的发展。如电视剧《潜伏》里余则成和上级去南京刺杀叛徒李海丰的途中,余则成和上级的对话就交代出为什么会派他去执行任务,一是因为合适,刺杀对象不认识他,为后续情节埋下伏笔,二是因为余则成庇护了女友左蓝,他的上级出于保护之意,举荐他外出执行任务,顺便也交代了左蓝的身份以及部分前序情节。

《潜伏》片段

2. 展现时代背景

不同的时代有不同的热点,有不同的说话方式。通过符合时代特征的对话设计,可以展现出时代的色彩。如顾长卫导演的电影《孔雀》,金枝和女主人公的哥哥相亲后,在饭馆里和女主人公的母亲有一段对话。

《孔雀》片段

母亲:那这桩亲事就算定下来了?你还有啥要求就直说。

金枝:没有啥,能嫁到城里头是俺上辈子修来的福分。除了四十八条腿以外,就俩条件,一,分出来单过,二,俺俩都没有工作,给个本钱做个小买卖。

这段对话具有浓郁的20世纪80年代气息,除了指代全套家具的"四十八条腿",观众还可以解读出巨大的城乡差别、父母和成家的孩子一起居住等时代信息。

3. 展示人物性格

言如其人,一个人的说话内容和说话方式往往表现出个体的性格。如电影《辛德勒的名单》片头开场部分,辛德勒在军官俱乐部的一系列对话,把一个长袖善舞的精明投机商人的形象表现得淋漓尽致。电影《喜欢你》的片头,男主人公和下属的对话塑造了一个爱好美食的霸道总裁形象,收购酒店后和女主人公的对话则表现出他智商高而情商低的性格特征。

《辛德勒的名单》片段

4. 展示人物关系

不同的人物关系,对话的方式是不一样的,朋友、恋人、父母、同事、上下级之间说话的语气以及遣词造句都不一样。如电影《中国合伙人》中成东青两次送礼物给

孟晓骏。第一次是为了帮助刚回国的孟晓骏，送给他一套别墅，这一举动让孟晓骏十分生气并直接离开了。第二次，成东青带孟晓骏去他原来当助教的学校，以孟晓骏的名义捐赠了一间实验室，孟晓骏看到这一场景时十分感动。这时成东青说："其实我不怎么喜欢上次送给你的礼物，但是这次的礼物我挺喜欢的。"这句话体现了成东青对孟晓骏的歉意以及对孟晓骏理想的认可，表现出解除误会、重归于好的朋友间的关系。电影《集结号》中团长给谷子地布置防守任务那段中，"娘们走路才磨这地方""咱们老八区教导团出来的战友还剩几个了""你一个，我一个"，从这些对话中观众可以获取这样的信息：两人是上下级，但曾经是战友关系，因为两人的对话在不涉及军事任务的时候是非常随意的、平等的。

《集结号》片段

5. 展现人物心理

言为心声，很多时候对话是人物心理的外化，通过对话观众可以感知到人物说话时的心理。如电影《雷雨》中，侍萍已经知道周萍就是自己的亲儿子，当她看到周萍打了二儿子鲁大海时，十分悲痛地走到周萍面前抽噎着说："你是萍——凭——凭什么打我的儿子？"这里她本想认自己的亲生儿子，说"你是我的萍儿呀"，但又怕不妥当，马上用同音字"凭"来连接。周萍因为不知道眼前的侍萍就是自己的亲娘，于是冷冰冰地问："你是谁？"侍萍的回答仍旧是双层含义："我是你的——你打的人的妈。"她本想说"我是你的妈"，但转瞬改口。这段对话把侍萍作为一个母亲面对亲生儿子想认又不敢认的隐忍心理完全展现了出来。

二、有声语言的剪辑

有声语言的剪辑应当以镜头中语言的内容和形式（停顿、语速、语调等）作为依据来确定剪辑点。

（一）解说（旁白）的剪辑

解说（旁白）的剪辑主要是确定其与画面的位置关系，也就是说在什么位置开始插入解说（旁白）。解说和画面之间有滞后、同步、提前三种位置关系。解说（旁白）主要是对画面的补充、解释、说明，这一功能决定了大多数情况下解说（旁白）会滞后于相关的画面，因为要先通过画面让观众建立基本印象，再对画面进行补充说明。如纪录片《舌尖上的中国》第一部第四集《时间的味道》，引言部分先出城市钟塔上的大钟、沙漏等表示时间的景物镜头，4秒左右之后，在沙漏那个镜头出现解说，然后镜头切换。正片部分，先是10秒左右呼兰河的空镜画面，镜头不切换，出解说："秋日的清晨，古老的呼兰河水流过原野。它发源于小兴安岭，蜿蜒曲折地注入松花江。"这两处解说都是先让观众对画面建立印象，然后再对画面进行补充、解释、说明。

当画面本身没有什么特别之处，属于一目了然的，但画面背后的内容十分重要，解说具有评述和引申意义的时候，解说会和相关的画面同步出现。表4-1展示了《时间的味道》引言中解说和画面的关系。

表 4-1 《时间的味道》引言画面与解说分析

镜头画面	解说内容
镜头一：沙漏	时间是食物的挚友
镜头二：行驶中的汽车	
镜头三：城市全景	
镜头四：海滨城市全景	
镜头一：俯拍山区的森林	时间也是食物的死敌
镜头二：化冰的雪原	
镜头三：水花	
镜头一：腌制的猪腿	为了保存食物，我们虽然已经拥有了多种多样的科技化方式
镜头二：成排腌制的猪腿	
镜头三：大堆的鱼	
镜头四：真空包装的咸肉	
镜头五：各种真空包装的腌制肉类	
镜头一：腌白菜的动作	然而腌腊、风干、糟醉和烟熏等等古老的方法
镜头二：腌咸鱼的动作	
镜头三：成排风干的墨鱼	
镜头四：悬挂的咸鱼	
镜头五：做熏肉的动作	
镜头一：咸肉特写	在保鲜之余，也曾意外地让我们获得了与鲜食截然不同、有时甚至更加醇厚鲜美的味道
镜头二：灌香肠的动作	
镜头三：大串的香肠	
镜头四：做腌制食品的动作	
镜头五：做禾花鱼的材料	
镜头六：切片的熏肉	
镜头七：摆盘的醉蟹	
镜头八：切好的风鸡	
镜头九：切泡菜	
镜头十：腊味煲仔饭特写	
镜头一：包菜棵的动作	无解说
镜头二：臭鳜鱼特写	

续表

镜头画面	解说内容
镜头一：乌鱼子沙拉	时至今日，这些被时间二次制造出来的食物，依然影响着中国人的日常饮食
镜头二：两排煲仔饭	
镜头三：晒紫菜的场景	
镜头四：紫菜特写	
镜头五：乌鱼子大特写	
镜头六：虾膏特写	
镜头一：快镜头，人们在南货店选购商品	并且蕴藏着中华民族对于滋味和世道人心的某种特殊的感触
镜头二：运动镜头展示厨房的食材	
镜头三：海边的景物空镜	
镜头四：盐山	
镜头五：挂钟	
镜头六：做熏肉的火塘	
镜头七：做香肠的老人的背影	

很明显，解说是对画面内容的升华，真正体现出源于画面又不重复画面的特征。

在过渡性段落，解说会先于画面出现，解说起到的是过渡性的解释作用，承上启下。如《时间的味道》9分30秒左右，第一部分中的金顺姬和泡菜的故事讲完后，画面是在屋外拍摄的金顺姬的家人聚餐的剪影，配的解说是："在4000公里之外的南国，每当秋风渐起，那里的人们也会被另一种时间的味道所吸引。"解说之后，出现前景是大串香肠，背景是香港街头的画面。

窥一斑而见全豹，从《时间的味道》这一集中解说的处理，我们可以发现解说出现位置的一些基本规律：片头或大段落的开始基本采用解说后于画面出现的方式；作品中，大都采用解说和画面同步的方式；过渡性段落，解说会先于画面出现。

影视剧中的旁白，作用和解说类似，和画面的关系也和解说类似。

《布达佩斯大饭店》片段

如2014年上映的电影《布达佩斯大饭店》开篇部分，电影画面始于一位女孩来到墓园为崇拜的作家扫墓，这位作家的石像上，本该出现名字的地方，仅仅刻着"作者"一词。她将自己的钥匙挂在无名作家的石像上，并拿出一本名为《布达佩斯大饭店》的书。她将书翻过来，底面赫然印着作家的照片，作家表情凝重地看着镜头。接着以茨威格的小说《心灵的焦灼》开篇的一段话作为旁白内容，旁白在画面之后出现。通过作家的旁白我们了解了布达佩斯大饭店在20世纪60年代的经营状况，以及泽罗的身份背景信息。在后来的剧情中，旁白基本和画面同步，画外音旁白使我们捕捉到许多画面无法传达的细枝末节，如穆斯塔法身上的香水味可绕梁三日，泽罗与阿加莎恋爱结婚的细节，牛茅国（茨威格故乡奥地利的隐喻）的独立国家地位被法兰西的吞并所破坏，等等。旁白在影片中承担叙述的功能，补充了大量通过画面难以表现的信息，节约了叙事时间。

又如电视剧《亮剑》第一集开场，画面是日军从空中轰炸北平的资料镜头，稍后，出现旁白："公元 1937 年 7 月 7 日，日本军队于北平的卢沟桥向中国驻军悍然发动进攻，中国国民革命军第 29 军奋起反击。由此中国抗日军民开始了长达八年艰苦卓绝的抵抗日本侵略者的战争。……八路军新 1 团在团长李云龙的指挥下，数次率全团向日军实施反突击，战斗极为惨烈，主峰阵地反复易手，攻守双方均伤亡惨重。"这段旁白在开篇部分全面地交代该剧所涉及的时代背景，对抗日战争的起因和战争的激烈程度作了简练的概括和描述。观众在这段旁白的引领下无意识地直接进入艰苦卓绝并惨烈异常的战争近况当中。当观众正在为战况忧心，期待八路军能够出奇制胜时，旁白介绍出了观众期待着的人物形象：能带领战士们杀出血路的战斗英雄李云龙。

（二）对话的剪辑

对话是剧情类影视作品重要的组成部分，同样的对话内容用不同的剪辑方式呈现，会给观众带来不同的视听心理感觉。对话处理的好坏，直接影响到人物性格的表现、情节的推动、作品的节奏感，最终影响作品的可看性。

有对话的段落，其剪辑任务包括两大块内容，一是对话场景的分切，二是对话的剪辑。

1. 对话场景的分切

对话段落中场景的分切受对话人数的多少、主体以及镜头是否运动等因素的影响。

（1）对话的一般场景

2 至 3 人之间的对话，如主体动作性不强，镜头的分切适宜多、短。因为对话的人数不多，动作性又不强，相对会显得比较沉闷，多而短的镜头的分切能产生比较多的视觉变化，吸引观众的注意力。如韩国电视剧《情定大饭店》，女主人公和男二号韩泰俊在汽车上那段对话，段落长 1 分 58 秒，镜头数 42 个，全部为固定镜头，主体处于相对静止状态，有单人近景、双人背影的中景、后座乘客的近景三个机位。《潜伏》第一集，科长和余则成在汽车中布置任务那段对话，从 26 分 59 秒开始，到 29 分 05 秒结束，2 分零 6 秒，一共 26 个镜头，除了中间插入一个接头汽车的镜头，其余都为单人近景镜头。从这两个案例分析可知，在对话的一般场景中，镜头切换常比其他场景要多。同时，在这类对话场景中，镜头切换的频率还会因为对话内容以及对话双方的情绪差异而产生变化。第一个案例《情定大饭店》中两人有争执，情绪较为激烈，镜头分切明显偏多，后一个案例《潜伏》中的对话涉及生死、机密，情绪相对沉重，镜头分切相应偏少。

《情定大饭店》片段 1

又如电视剧《小欢喜》中，母女俩为了逃早课争吵的那个片段，讲的是宋倩、乔英子母女俩因为乔英子学习的问题吵架。此时两个人的关系比较紧张，所以用的景别也相对较小。一开始，就用近景交代了两个人的人物关系，突出了紧张的氛围。随着宋倩（母亲）的转身，镜头切到她的身上，近景的过肩拍也交代了两人的位置关系和状态。之后用全景全面展现了两人的位置关系。两人情绪稳定后，宋倩开始询问英子早课的事情。在这个片段中，宋倩用的是带人物关系的近景（镜头中有交代英子的站位），而英子则用的是特写镜头，表现了她此时不敢反抗母亲的心理。当宋倩询问英子

逃课几天的时候，使用了三个跳切镜头让剪辑节奏加快，从最初的中近景到近景再到特写，这三个跳切增加了宋倩对英子的压迫感，母女间的冲突立刻展现。当英子不说实情，宋倩拉着英子去医院时，景别选择全景，交代了两个人的位置关系和动作，突出了两个人在这场戏中的"力量"悬殊。当英子成功甩开母亲，镜头一切，英子的镜头切到宋倩身上，这里依旧采用了三个跳切镜头，宋倩对英子的压迫感再次提升。

宋倩有往前走的趋势时，镜头就切向了英子，母亲的向前换来了她的后退，表现了英子在家庭关系中一直是属于躲避（受压迫）的一方。当英子退后的时候，镜头切成了中近景，舒缓节奏情绪，为接下来剧情的小高潮作了铺垫。当宋倩指责英子的时候，镜头随着宋倩手的动势又切成了全景，舒缓了这种紧张的情绪，为下一个小高潮作了准备。当英子说出自己压力大后，跳切镜头将剪辑节奏迅速加快，另一个小高潮到来。

宋倩转身的时候，镜头切到全景，展现了整场戏的人物调度，也舒缓了小高潮给观众带来的紧张感。

当宋倩问"你认识她多久了"的时候，镜头的剪辑节奏变快，但英子回答的时候，剪辑速度下降，这里用剪辑速度表现了两个人物的心理状态和情绪。

当英子和宋倩解释的时候，宋倩的反应激烈。这个片段的剪辑采用了"逻辑重音"的方法。在宋倩情绪没那么激烈的时候，镜头切到了英子，但当宋倩说出那句自己想真正表达的话时，镜头切到了宋倩，突出了对宋倩心理的描写。

剪辑节奏的加快加上插入了合适的反应镜头，突出了人物间的矛盾，为接下来英子情绪的爆发作了铺垫。

随着宋倩的一步步紧逼，英子的情绪终于爆发了。在这个片段中，用紧凑的镜头切换（跳切镜头）表现了英子情绪的崩溃。在英子的强烈抱怨下，宋倩的一巴掌将这场戏的情绪点飙到最高，镜头也随着宋倩巴掌的动势由特写变成近景，这样切缓冲了两人情绪的激烈感，也为之后情绪的缓冲作了很好的铺垫。随后，用两人近景的镜头舒缓了情绪的表现，宋倩转身走出画面，近景切成全景，实现了人物的场面调度，同时也将这一场争吵戏画上句号。①

纪实性作品中的对话虽然镜头切换频率不高，但通过镜头内部调度，形成了内在的剪辑点，构成了场景的变化。如纪录片《望长城》中有大量视听效果俱佳的长镜头，这些包含了丰富内容和多种景别、角度、运动方式的长镜头，有的是移动拍摄跟踪特定"过程"，有的是完整记录特定访谈内容，在其中，镜头的每一次"内外部"运动都可以看作是一次剪辑，对我们学习对话场景的分切有着借鉴意义。

（2）对白少、人物多、动作性较强的场景

如人物多，动作性较强，镜头的分切应少，镜头应长短结合。因为人物多、动作性较强的对话场景，提供给观众的视觉信息、视觉变化已经足够多了，因此镜头的分切就不需要太频繁，否则会让观众产生很混乱的感觉。如韩国电视剧《情定大饭店》

① 跟着《小欢喜》学争吵戏剪辑诀窍！［EB/OL］.（2019-09-02）.［2019-09-03］. https://mp.weixin.qq.com/s/mqJirQ8UTzeslI4mdsel0Q.

第一集开始部分，从女主人公出场开始，到女工作人员把食物搬上料理台结束，时长 2 分 52 秒，12 个镜头。其中，第一个镜头是一个调度镜头，摄像机跟随女主人公运动，一路寒暄，时长 38 秒。之后到 56 秒是 9 个固定镜头，全都是近景、特写。接一个过渡的 20 秒跟拍镜头后，就是一个 1 分 35 秒的长镜头直到段落结束。这个长镜头充分显示了调度的能力，先是女主人公走过过道去搭乘电梯，在电梯口遇到一个年轻的男服务生，镜头转向跟拍该服务生，随他进入客房服务部。之后，他被派去买汉堡，另一个男服务生端着鸡蛋去厨房求助做一份煎蛋，路遇穿着白色厨师服的厨师。镜头随后跟随厨师进入厨房，有厨师端着大盘的面包出门和第二个男服务生相遇，他在帮同事推送货车，最后镜头转到被帮助的女工作人员，她端起塑料箱放到料理台上，镜头结束。

（3）对白多、人物多的场景

这样的场景，镜头内的信息量已经足够多，内在节奏也比较强，因此场面调度要灵活，人物调度和镜头的调度要紧密结合，可多采用运动镜头，镜头的分切适宜长。一般规律如此，但有的作品为了表示内在的戏剧张力，会有新的剪辑风格。

如《色戒》片头搓麻将那段，四个太太之间的对话，从端着点心托盘的女佣上楼的运动镜头开始，到王佳芝的特写镜头结束，段落时长 3 分 10 秒，镜头数 65 个，平均一个镜头不到 3 秒，大量近、特写镜头只有 1 秒左右。在 65 个镜头中有 6 个运动镜头，除了第一个是全景外，其他镜头都是近、特写景别内的调度。镜头调度和人物运动、人物对话紧密结合，形成了流畅的视觉感受，同时把四个太太之间微妙的人物关系表现了出来。

2. 对话的剪辑

根据傅正义先生（我国著名的影视剪辑师）的总结，对话剪辑可分为两种表现形式、五种处理方法。

（1）对话的平行剪辑即平剪（也称同位法）

对话的平行剪辑包括三种剪辑方法。

第一种，声音与画面同时出现，同时切换。上个镜头的声音结束后，声音与画面都留有一定的时空，而下个镜头切入时，声音与画面也留有一定的时空。上下两个镜头间要根据人物对话的情绪选择剪辑点。这种剪辑方法比较适合表现人物之间正常情况下的交流、谈天，节奏较慢。（图 4-2）

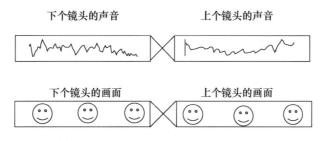

图 4-2 对话的平行剪辑（第一种方法）

第二种，声音与画面同时出现，同时切换。上个镜头的声音一结束，声音与画面立即切出，而下个镜头的声音与画面都留有一定的时空。（图4-3）

这种剪辑方法在人物对话中最为常见。上一个镜头人物话音一落就切对方的反应镜头，观众是先看到他的脸部反应再听到他的语言反应。这是比较符合我们日常生活经验的一种剪辑方式。

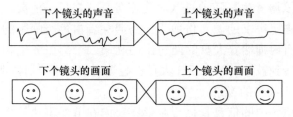

图4-3　对话的平行剪辑（第二种方法）

第三种，声音与画面同时出现，同时切换。上个镜头的声音一结束，声音与画面立即切出，下个镜头一开始，声音与画面立即切入。这两个点的选择应是上个镜头的声音一完即切，下个镜头一开始声音与画面即刻切入。（图4-4）

这种剪辑方法在人物正常对话时不常用，只有在表现双方争吵或辩论时采用这种剪辑方法才最为合适，因为双方你来我往，话语交锋十分激烈。

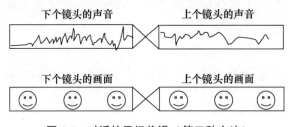

图4-4　对话的平行剪辑（第三种方法）

（2）对话的交错剪辑即串剪（也称串位法）

对话的交错剪辑有两种剪辑方法。

第一种，声音与画面不同时切换，而是交错地切出、切入。上个镜头画面切出后，声音延续到下个镜头的画面上，而下个镜头的声音要与本镜头人物的口型、动作相吻合。这种剪辑方法也被称作拖声法。（图4-5）

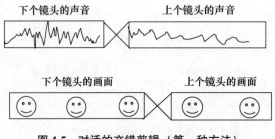

图4-5　对话的交错剪辑（第一种方法）

第二种，声音与画面不同时切换，也是交错地切出、切入。上个镜头的声音切出后，画面内的人物表情动作仍在继续，而将下个镜头的声音捅到上个镜头的人物表情动作画面中去。这种剪辑方法也被称作捅声法。（图4-6）

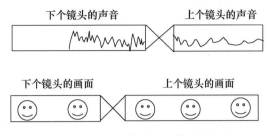

图4-6　对话的交错剪辑（第二种方法）

这两种错位式的剪辑方法在人物对话中比较常见。在选择剪辑点时，应从剧情内容出发，结合人物的表情及人物对话的内容，恰当地选择。这两种剪辑方法的优点在于既能表现人物情绪上的呼应和交流，又能使对话流畅、活泼，有一定的戏剧效果。

上述五种对话剪辑方法，在不同的对话情况下应合理选择。以电影《情归巴黎》中男二号大卫和女友丽莎讨论婚嫁的对话段落为例（表4-2），可以看到对话剪辑的五种方法除了第一种外全部出现，不同的剪辑形式反映出人物的关系以及人物的性格和心理。

表4-2　电影《情归巴黎》对话片段分析

镜头	画面内容	对话内容	剪辑形式
1	运动双人镜头，从过道慢慢走到服务台。	女：累你中途离席，真对不起。饿吗？我饿坏了。 男：让我替你准备热水浴，煎一个超级薄饼。有鸡蛋、芝士、青椒、番茄吗？ 女：没有青椒、番茄。 男：那就煎一个稍稍逊色的超级薄饼。	长镜头，对话中间不切换。
2	过肩拍丽莎的近景，一脸仰慕的表情。	女：大卫，你是最棒的。	镜头1、2之间用对话平行剪辑的第二种方法，留有停顿。
3	过肩拍大卫的近景，表情随意。	男：你认为放热水、煎薄饼比得上救治儿童？	镜头2、3之间用对话平行剪辑的第二种方法，留有停顿。
4	过肩拍丽莎的近景，喜悦的表情转为严肃。	女：但可以救我。 男：你对我要求真不高。 女：那么，为什么不娶我呢？	镜头3、4之间用对话平行剪辑的第三种方法，不留停顿。镜头4后半部分，采用交错剪辑的方式，大卫说话时镜头不切换。
5	过肩拍大卫表情惊讶，目光闪烁游移，吸了一口气后开始说话。语气略带肯定的反问。	男：对啊，为什么不呢？	镜头4、5之间用对话平行剪辑的第二种方法，停顿较长。

续表

镜头	画面内容	对话内容	剪辑形式
6	过肩拍丽莎,转头,吸气,开始说话。	女:婚事不可以随便开玩笑。 男:OK。	镜头5、6之间用对话平行剪辑的第二种方法,停顿较短。镜头6画面未切换时,大卫声音提前进入。
7	过肩拍大卫表情认真、语气严肃肯定地说话。	男:为什么不呢?	镜头6、7之间用对话交错剪辑的第二种方法。
8	过肩拍丽莎的近景,严肃的表情。	女:你明白个中的意义吗?	镜头7、8之间用对话平行剪辑的第二种方法,停顿稍长。
9	过肩拍大卫眉飞色舞的表情,语气激动。	男:两人长久在一起。	镜头8、9之间用对话平行剪辑的第三种方法,不留停顿。
10	过肩拍丽莎的表情,一脸期盼,大卫话音未落,丽莎就接口回答。	男:你牵挂我,我牵挂你。 女:那我接受。	镜头9、10之间用对话交错剪辑的第一种方法。
11	过肩拍大卫吃惊的表情。	男:真的,为什么?	镜头10、11之间用对话平行剪辑的第二种方法,停顿稍长。

对话平行剪辑的第一种情况在2000年左右的韩剧中使用较多,这与韩剧整体节奏平缓、内容相对家常有一定关系。电影《肖申克的救赎》(*The Shawshank Redemption*)中,男主人公和狱中难友在食堂中对话那场戏,情绪较为平和,也较多采用了这种剪辑方式。电影《喜欢你》中男主人公和女主人公分手后,情绪非常低落,和他的私人厨师在用餐前的对话的第一、第二组镜头也采用了这种剪辑方法。相对于其他对话剪辑方式,对话平行剪辑的第一种方法是谁说话镜头给谁,对话之间的间隔较长,在现代影视作品中的使用相对较少。

对话剪辑方法的选择固然和对话的内容以及对话双方的心理有关,也受到作品风格的影响。早期的影视作品,更多地选择对话的平行剪辑,如好莱坞著名的对话剪辑"三镜头法",就是通常说的谁说话镜头给谁。现代作品则更强调作品信息量的丰富,经常是谁说话,镜头就给听话的一方,通过声画交错来丰富镜头的信息。有的作品甚至会在对话过程中插入大量其他时空的相关镜头,通过非线性的时空片段组合,形成独特的视听效果。表4-3整理了电影《告白》中小修和森口老师打电话的对话处理方式。

表4-3 电影《告白》对话片段分析

镜头	画面内容	对话内容
1	小修从礼堂侧门走出,拿出手机接听电话	森口老师:小修,是妈妈喔。对不起,让你这么寂寞。 小修:你是谁?
2	森口老师打电话剪影	森口老师:好久不见,我是森口老师。
3	小修接电话近景	森口老师:炸弹被我收起来了,天真智商做的天真装置,

《告白》片段

续表

镜头	画面内容	对话内容
4	剪刀剪炸弹线的特写	森口老师：我三两下就解除了。
5	小修接电话特写	森口老师：谁叫你在网站上爱炫耀制作过程。 小修：闭嘴！
6	森口老师打电话剪影	森口老师：我偏要继续讲。
7	众多学生在礼堂齐声吟唱全景	森口老师：关于报复你的事情，你一点都不珍惜自己，我就算杀了你也没用。
8	多名学生近景	
9	森口老师打电话剪影	森口老师：所以一直在找其他方法。
10	礼堂学生全景	
11	电脑网页	森口老师：频繁造访你的个人网站。
12	小修边接电话边走动	森口老师：我看了你写给妈妈的情书。
13	电脑网页	
14	森口老师打电话剪影	森口老师：不过说谎不可取。
15	小修无力地倒在墙上	森口老师：身为你的前任班导师，我有义务导正你的谎言。
16	电脑网页	森口老师：妈妈的学校和住家出现（在）留言板。
17	小修无力倒在墙上	森口老师：你以为是你妈留的？
18	小修坐在电脑前	小修：妈妈！
19	小修瘫倒在墙角	森口老师：你隔天一早就赶过去了。
20	电脑网页小修独白	小修：门后就是妈妈的身影。
21	森口老师打电话剪影	森口老师：但是你故意不见他就走了。
22	电脑网页小修独白	小修：为了去达成我的伟业。
23	森口老师打电话剪影	森口老师：你真有脸撒这种谎。
24	小修瘫倒在墙角	小修：你…… 森口老师：你大步踏进研究室，小心抱着一堆无聊的发明。
25	小修抱着箱子走进研究室	森口老师：打算秀给妈妈看，可是你妈妈并不在。
26	小修站起	森口老师：对不对，渡边同学？
27	桌上的合照特写	
28	小修拿起妈妈桌子上的合照，小修妈妈的一位男同事走进研究室	妈妈的同事：你哪位？ 小修（拿着照片问道）：她是八副教授吧？ 妈妈的同事：你认识她？ 小修：她是我在世界上最尊敬的人。 妈妈的同事：可是现在变成濑口副教授了。
29	合照特写	小修：濑口？ 妈妈的同事：他们现在去蜜月旅行了，那把年纪居然还奉子成婚。
30	小修哭着出画	森口老师：你丢下一切，哭着跑回房间。
31	小修接电话	

续表

镜头	画面内容	对话内容
32	森口老师打电话剪影	森口老师：我为什么那么清楚？
33	森口老师看着小修哭着下楼	森口老师：因为我都看见了。
34	小修边接电话边跑	森口老师：贴出她研究室的人是我。
35	森口老师打电话剪影	森口老师：我从被你杀死的北原口中，
36	北原与森口在咖啡厅交谈	
37	森口老师打电话剪影	森口老师：听到你最大的弱点。
38	小修边接电话边奔跑、北原讲述交替	北原：修哉只是太寂寞了，只是想吸引妈妈注意。
39	森口老师打电话剪影	森口老师：我稍微查了一下就一清二楚，
40	小修边接电话边奔跑、森口老师打电话剪影交替	森口老师：你想杀人给她看的对象，她现在的住家和家人。
41	小修在礼堂内突然停止奔跑	小修：别讲了！
42	森口老师打电话剪影	森口老师：哈哈哈……
43	礼堂内同学们惊讶地看着小修	森口老师：我想亲眼看看你有多想妈妈，呵呵。
44	森口老师看着小修奔跑	
45	森口老师打电话剪影	
46	小修从妈妈的研究室跑向大街	森口老师：故作镇定的你，看来真凄惨。
47	电脑网页小修独白	小修：那时我想通了。
48	小修在大街上边哭边跑	森口老师：我被心爱的妈妈抛弃了，应该说被忘得一干二净。
49	电脑网页小修独白	小修：我离开了大学。
50	小修在大街上边哭边跑	森口老师：好绝望，好痛苦，不如去寻死。
51	俯拍礼堂内同学	森口老师：顺便波及越多人越好，这是你装炸弹的真正动机。
52	森口老师打电话剪影	森口老师：你是白痴吗！
53	小修手拿电话瘫倒在窗前	小修：你怎么会这么清楚？
54	森口老师打电话剪影	森口老师：搞不清楚的是你。
55	小修走在人群中	森口老师：为什么要害无辜的人牺牲？你明明一心只想着你母亲。
56	森口老师打电话剪影	森口老师：为什么是爱美和北原被杀？
57	爱美和北原笑脸	
58	电脑网页小修独白	小修：杀谁都可以。
59	森口老师打电话剪影	森口老师：既然如此就去杀你妈。
60	小修在礼堂内	小修：闭嘴！
61	礼堂内某老师与小修争夺手机	某老师：你在干什么？手机给我！

续表

镜头	画面内容	对话内容
62	小修把礼堂内老师推倒，跑走	森口老师：警察马上就会逮捕你，北原的尸体差不多被发现了。
63	森口老师打电话剪影	森口老师：你傲慢，
64	北原笑脸	森口老师：又胆小，
65	北原尸体	森口老师：她是唯一一个懂你的人。
66	电脑网页小修独白	小修：未成年杀一个人也还好，反正有少年法保护我，也不会被判死刑。
67	森口老师站在电脑前	森口老师：就算法律会保护你，
68	森口老师打电话剪影	森口老师：我也不会原谅你的。
69	礼堂内人头攒动	森口老师：今天拆完炸弹之后，
70	小修在人群内奔跑	
71	礼堂内人头攒动	森口老师：我去见了一个人。
72	小修在人群内奔跑	
73	礼堂的人头攒动	森口老师：把你准备的礼物
74	森口老师打电话剪影	森口老师：送给她。
75	森口老师提着包上楼梯	
76	小修突然停止了奔跑，愣在原地	
77	森口老师上楼梯，开门进入小修妈妈的研究室	森口老师：你天天想念的那个人，我轻轻松松就见到了，她昨晚才刚蜜月回来。
78	小修拿着手机出神	
79	小修妈妈在研究室接过小修照片	森口老师：我对她说了一切，说你多爱她，爱到牺牲许多人，
80	森口老师打电话剪影	
81	小修照片	森口老师：她一点都没有忘记你，
82	森口老师打电话剪影	
83	小修拿着电话，眼眶里满是泪水	小修：别说了……
84	警察扒开人群	森口老师：总之，
85	小修妈妈在研究室出画	森口老师：我把你准备的厚礼，
86	森口老师打电话剪影	森口老师：你的伟大发明送出去了，
87	森口老师把包留在了研究室	森口老师：东西放完就走了。
88	小修的鼻血滴在了地上	
89	小修拖着步子跟跄地走着	森口老师：你母亲人很好，
90	森口老师靠在墙上打电话	森口老师：我默默祈祷你不要按下引爆键，
91	小修还在流着鼻血	森口老师：可是你
92	礼堂内学生们鼓掌欢腾	
93	小修在讲台上演讲成功露出笑容	

续表

镜头	画面内容	对话内容
94	森口老师打电话剪影	森口老师：按下去了。
95	礼堂内学生们鼓掌欢腾	
96	小修在讲台上的侧脸近景	小修：开玩笑的。
97	按下了引爆键	
98	研究室发生了爆炸	

在这个对话段落中，现实和多个回忆时空交错呈现，形成了多元的时空关系，丰富了叙事的信息，同时将小修的内心进行了外化。

（3）对话之间的停顿控制

从实践中我们会发现，对话之间的停顿不同，意义会产生很大的差别。如表4-2展示的电影《情归巴黎》中男女之间这组对话：

女：那么，为什么不娶我呢？
男：对啊，为什么不呢？

原片中，当丽莎鼓起勇气向大卫表白后，大卫迟疑良久，才用一种犹豫的语气半是肯定半是否定地进行了回应。因为作为一个花花公子，大卫并没有结婚成家的打算，但作为一个还在热烈追求丽莎的追求者，否决女方的提议显然不合适。对话间长时间的停顿，将大卫此时的内心状态以及两人真正的关系清晰地表达出来。如果换一种剪辑方式，对话间毫无停顿，那么表达出的会是另一种含义：大卫对丽莎的提议求之不得。

从这个例子可以看出，如果要表现人物之间特定的关系或特定的人物性格、人物心理，是可以通过对话的间隔来实现的。

当对话语速较快时，为了突出人物之间交流的激烈，声音剪辑点之间可以不留空隙。当一方语速较快而另一方语速较慢时，对语速较快的一方，可以在话音刚落的同时镜头画面就切换，对语速较慢一方可以在话音结束后，作一定时间的停顿再切换画面，这样的剪辑方式可以表现出一方很急切，另一方气定神闲。不同的对话内容与形式决定了不同的对话剪辑方案。

第三节　影视音乐的剪辑

影视艺术是一种视听结合的艺术形式，影视音乐作为影视艺术中的一个重要元素，具有不可替代的作用。尽管音乐的处理可以由专业的录音师来完成，影视作品的剪辑师仍必须深刻领会影视音乐的作用，掌握影视音乐剪辑的一般方法和基本规律。

一部优秀的影视作品，如果没有好的音乐来衬托，几乎算不上一部完整的作品。影视音乐是一个神奇的天地，一个蕴藏丰富的世界。它能够深化主题思想，抒发人物

的内心情感，渲染环境气氛，加强作品艺术结构的连贯性和完整性，激活整部影视作品。

一、影视音乐的作用

（一）深化作品的主题思想

每一部作品都有它要表达的主题思想，作品中各种艺术元素都是围绕着突出主题思想而发挥着各自不同的作用。比如电影《勇敢的心》（*Brave heart*）的主题思想就是"爱情"和"自由"。影片结尾那一曲 *Freedom* 是整部影片中起画龙点睛作用的一首曲子。当华莱士使尽最后一点力气，高喊出"自——由！"时，镜头迅速切换，背信弃义的罗伯特痛苦地闭上了眼睛，威尔斯王妃也悲伤地流下了眼泪……在生命最后一刻，华莱士似乎在人群中看见了他思念的美伦，这时音乐进入高潮，苏格兰风笛以高亢的基调奏出了"自由"这一主题，华莱士对自由的追求震撼着我们每个人。

《勇敢的心》片段

12 集专题片《邓小平》在序曲中以歌曲《春天的故事》展开，随后这首歌在各集中一直贯穿。专题片围绕着邓小平坎坷的一生，表现他虽几经沉浮，仍百折不挠，为了中华民族的强盛，为了让中国人民富起来，开创了一条具有中国特色的社会主义道路。《春天的故事》优美深情的旋律、言简意赅的歌词烘托着画面，深化了主题，表达了对邓小平高度的颂扬。

（二）抒发人物的内心情感

音乐能够表达人物的思想情感，抒发人物的内心。

在影片《海上钢琴师》（*The Legend of 1900*）中，1900 弹钢琴时偶然间看到甲板上的一位少女，心中由此而产生一种朦胧的爱慕之情，于是即兴弹奏出一段柔情似水、细腻甜美的旋律。音乐的旋律中既有对少女形象的描绘，也透出他淡淡的哀愁，衬托了主人公那充满温情而又感伤的心理，充分表现出他的内心由于对少女的爱恋而产生的不安、企求等复杂情感。

电影《爱乐之城》（*La La Land*）中的主题曲 *Someone in the Crowd*，由女主人公和她的三位室友共同演绎。她们都想当演员，却只能在咖啡店当临时工，试镜屡试屡败，却也屡败屡试。这是一首节奏感极强且欢快的歌曲，但欢快的背后其实却是"以乐景写哀情"，道尽了这群有着"明星梦"的女孩们在追梦道路上的辛酸。即便如此，她们也从未放弃过梦想，甚至从未动摇过。歌曲 2 分 20 秒左右的处理，鼓点速度越来越快，力度越来越强，随后又刹那归于平淡。似乎是某个静谧的夜晚，女主角独自一人坐在家中的角落里，默默地回顾一路走来的自己，顾影自怜。随后歌曲再起，从一支小提琴开始轻轻演奏主旋律，逐渐变成多支，再加入管乐和整个乐队，帮助主人公释放了心中的情绪。

《爱乐之城》片段

在语言已无能为力时，一万句欢乐的台词都不能尽情释放你的欢乐，一万句悲伤的对白也不能彻底宣泄你的悲伤，这时音乐是最好的表达方法。它能够传达那些无法

言说的东西，表达言语无法表达的情绪和心境。

（三）渲染环境气氛

音乐能够营造作品需要的气氛，或轻松幽默，或诗情画意，或神秘诡异。

例如影片《美丽人生》中，主人公圭多和多拉第二次邂逅时，音乐轻松而活泼，渲染着喜剧氛围，也为他们的"美丽人生"拉开了恋爱的序幕。圭多骑着自行车在大街上匆忙前行，嘴里喊着"闪开！闪开！"，这时的音乐如同他的车轮一样轻巧灵活，为影片抹上了幽默的一笔。慌乱中圭多骑车撞到了多拉，他自己也被爱神丘比特之箭射中，对多拉萌生了浓浓爱意。

歌剧院内圭多聚精会神地注视着心中的"公主"多拉，期待着爱神的降临，这时歌剧院内上演的正是《威尼斯船歌》，音乐渲染出诗情画意的环境气氛，清润的女声划破夜空，反衬出夜的静谧："美丽的夜，爱情的夜，天空中星光闪烁，用柔和的声音歌唱爱情的夜，让歌声随风飞去，带去愁思万千，飘逸微风轻轻吹。"古典的曲调平稳而轻柔，透着浪漫的气质。圭多在心里默默念着："快来看看我吧，公主！我在这里，我的公主，转过脸来！"终于，圭多在歌剧的高潮部分迎来了他与公主第一次纯真的心灵交汇。醉人的音乐，交织的爱意，让观众随圭多一起沉浸在甜蜜的爱情之中。

又如影片《花样年华》讲述的是20世纪60年代发生在香港的故事，故事题材并不新鲜，但表现手法却很独特，整个影片笼罩在淡淡的忧郁气氛中。音乐的运用尤其独到，那缓慢、略带忧伤的三拍旋律在影片中的多次出现，和幽暗的场景及郁郁寡欢的女主人公的脸部表情相结合，贴切地刻画和烘托出女主人公的孤独与无奈，营造了整部影片的怀旧气氛，给观众留下非常深刻的印象。

心理惊险片如《沉默的羔羊》（*The Silence of the Lambs*）、《闪灵》（*The Shining*）等则通过背景音乐渲染气氛，制造恐怖紧张的效果，给观众以强烈的心理刺激。

（四）加强作品艺术结构的连贯性和完整性

影视音乐对观众的影响是潜移默化的，它用一种隐匿的方式进入观众的内心，使人产生一种心理上的反应，但这种反应通常是下意识的，当人们感觉到它的时候，那已经是一段时间以后的事了。

在影片《时光倒流七十年》（*Somewhere in Time*）中，《帕格尼尼主题狂想曲》（*Rhapsody on a Theme of Paganini*）既是影片的一个主题旋律，连接着男女主人公的爱情，又是一个重要的剧作元素。这一旋律从头到尾贯穿着整个作品，带着百转千回的情愫，穿越时空久久萦绕。1976年，当理查德在展览厅发现麦肯纳年轻时的照片时，他立即为之倾倒，此时主旋律缓缓飘出，像一缕穿越时空的阳光，将两个人的目光连在一起。沐浴着主题曲的似水柔情，风华绝代的佳人麦肯纳第一次呈现在观众面前。理查德对这种奇妙的感觉大感不解。在麦肯纳的故居，他发现了女主人的八音盒，其中的音乐竟然是理查德喜欢的《帕格尼尼主题狂想曲》。此时，主旋律以八音盒这种画内音乐的方式出现，但带给观众的惊奇远非一般的画内音乐所能相比。经过不懈的努力，理查德回到了1912年，找到了年轻的麦肯纳小姐，两人一见钟情，理查德情不自

禁地哼唱出《帕格尼尼主题狂想曲》，而麦肯纳对这首从未听过的乐曲也是一听倾心。音乐在此时的出现颇有戏剧性，因为这首曲子诞生于1934年，对于1912年的麦肯纳来说它其实是不存在的。也正因为如此，《帕格尼尼主题狂想曲》成了理查德从未来带给她的最珍贵的礼物。《时光倒流七十年》这部影片既没有别出心裁的恋爱方式，也没有激情四溢的感情画面，但《帕格尼尼主题狂想曲》贯穿起了整部影片的结构，让观众自始至终沉浸其中。

一些专栏节目经常利用"间奏音乐"段落转换的作用，告诉观众节目版块在音乐出现时结束，如《新闻直播间》《凤凰早班车》等。

《实话实说》《艺术人生》等谈话节目中，凡出现一个新的观点或转变一个话题，现场的乐队就演奏几个乐音来加以提示，既活跃了气氛，又引起了观众的注意。

二、影视音乐的剪辑

音乐剪辑要以音乐的情绪色彩为基础，以旋律节奏为依据，结合画面造型因素来完成。一般来说，音乐剪辑需要解决两个问题，其一是音乐和画面的关系，其二是音乐的拼接组合。不同类型的影视作品，其音乐剪辑的原则技巧不尽相同。

按音乐的使用类型，可以将影视作品分成两种，分别是以音乐为主导的影视作品和以音乐为陪衬的影视作品。例如电视节目中的MV就是典型的以音乐为主导，搭配相关的故事情节和歌词的电视节目形式。此外，典型的音乐类节目《中国好声音》《我是歌手》等，也是以音乐为主导的电视节目，节目中歌手的演唱以及乐队的现场伴奏占据节目的绝大部分篇幅。这两类电视节目中，剪辑点的确定要以音乐为主，画面剪辑点和音乐的节拍点具有密切关系。非音乐主导的影视作品，音乐的运用大多数以渲染气氛为目的。例如《感动中国》《中国梦想秀》这类综艺节目是以语言为主导向观众传递信息，背景音乐只用于渲染节目的情境、情绪。各种影视作品中，由于音乐种类不尽相同，音乐剪辑点处理的方式也有较大的差异。

（一）MV剪辑技巧

MV的剪辑一般重情绪状态，不重镜头逻辑，剪辑时主要依据词曲意境和情绪的延续性。形式上，MV剪辑看起来十分随意，不需要遵循传统故事片剪辑的规律，往往有跳轴、人物动作不连贯等情况，根据音乐节奏跳切、闪切等都可以。目前的MV有两种形态，一种是常规的MV，是独立的歌曲配以画面，还有一类是影视剧主题曲MV，带有宣传影视作品的目的。

剪辑常规MV常用对口铺底，即用歌手演唱时的不同状态的镜头串联起整首歌曲作为铺底，穿插歌手其他空间、不同动作的各种状态、相应的空镜头和表演情节。如MV《背心》空镜头和特效元素都是为主题"时间逝去"服务，怀表元素贯穿始终。MV《相信我》主题是"信念"，作品中拳手状态和乐队演唱穿插剪辑，情绪表现由低走向高，表达出只要有信念最终必将成功的主题。

和常规MV宣传歌手或歌曲的目的不同，影视剧主题曲MV的主要诉求是宣传影视

作品，MV 的内容一般要体现影视作品吸引观众的主要元素，如人物（明星）和重要场景（特效、奇特场面等）。如电影《追凶者也》主题曲 MV，采用荒诞喜剧风，大量使用跳剪，间奏部分选取人物状态使用了"鬼畜"的剪辑手法，相应的唱词字幕也使用了比较夸张的呈现方式。

（二）歌唱类节目剪辑技巧

歌唱类节目在选择音乐剪辑点时主要考虑画面与音乐的主题、基调相结合，将音乐节奏视觉化。比如很多歌唱类节目的画面剪辑点会选在音乐的节奏点上，并且通过景别和视角上的变化获得画面上的节奏感。镜头运动力求与音乐的旋律线和情感线吻合。《我是歌手》第二季第二期周笔畅的《烦》展现了快节奏歌曲的剪辑节奏。歌曲开始运用了叠化的剪辑特效，将画面自然地切到了电视机前其他选手观看的画面，显得顺畅真实，有种画中画的感觉。每个剪辑点都是以歌词、歌手的情绪、乐队的伴奏为依据，进行切换。主歌部分，镜头大部分是全景、近景相互切换，都是缓慢的推拉摇移镜头。副歌部分唱一句切换一个镜头，乐队伴奏或伴唱时镜头也自然切到相应画面，镜头随着歌曲的节奏感变强，切换频率变高，添加了摇臂镜头，画面变得有层次感。歌手张宇的《我是真的爱你》这首慢歌的剪辑节奏明显缓慢一些，切换镜头的次数减少，大部分时候在唱了两到三句歌词后切换，并且衔接的大部分是推镜头和摇镜头，全景景别镜头的选择也比快歌多。

（三）非音乐为主的影视作品的音乐剪辑技巧

非音乐为主的影视作品中，音乐为烘托画面气氛、渲染人物情绪而存在。这种音乐可能是特意创作的，也可能是从现成的音乐资料中挑选出来的。比如电影《城南旧事》为表现吴贻弓导演所提出的影片基调"淡淡的哀愁，沉沉的相思"，选用李叔同填词的学堂歌曲《送别》作为这部影片音乐的主旋律。电视剧《人间正道是沧桑》中杨立青在黄埔军校就读时演讲那一段，选用华尔兹的旋律，音色华丽，充满激情，和主人公充满革命热情的心态极为吻合。在处理音乐的剪辑点时，除考虑声画关系之外，更为棘手的工作是对音乐进行修剪、衔接，使得音乐在基调、色彩、节奏、长短上都与画面相配，而音乐本身在衔接转换时应和谐流畅，无跳跃感，保持节拍、乐句、乐段旋律的完整性。音乐之间的衔接必须注意旋律的起伏、高低、强弱，按照强音接强音、弱音接弱音、强音接弱音、弱音接强音、静音接静音等规律来剪辑。剪辑点要求准确，误差不能超过 1/4 帧，否则就会产生听觉上的不流畅。

《人间正道是沧桑》片段

第四节　影视音响的剪辑

音响是影视作品中除有声语言、音乐之外其他声音的总称。对于影视作品而言，音响是极其重要的一种声音元素。日本导演新藤兼人在《裸岛》的"导演阐述"中写

道:"那些丰富的自然音响——海浪声、风啸声,是比对话含义更深刻的语言。"[①]

音响和语言、音乐在影视作品中是补充呼应、相互结合的关系,音响有表现真实感、表达意义、表现情绪的功能。尽管音响的处理可以由专业的录音师来完成,但影视作品的剪辑师应领会音响在影视作品中的作用,掌握影视音响剪辑的一般方法和基本规律,这样一方面便于和录音师进行沟通,另一方面,一些简单的节目可以不假手录音师,剪辑人员直接就能完成音响的处理。

一、影视音响的作用

人类生活在一个被各种音响包围的大千世界里,风吼雷鸣、流水潺潺、百鸟婉转,或是车水马龙、觥筹交错……汇成这个我们可以聆听的世界。自从有足够的技术将音响加入到影视作品中后,影视作品就变得更加亲切,更富有魅力。每一部成功的影视作品都是由精彩的镜头、耐人寻味的故事和恰到好处的声音等配合而成,灵动的音响能为影视作品添上点睛的一笔。

(一) 表现环境,引起心理共鸣

如电影《入殓师》中环境音响的运用,主人公大悟第一次按照报纸上的地址去寻找入殓师公司时,周围有汽车驶过的机械声以及街上的嘈杂声,随着他慢慢地走近入殓师公司,周围嘈杂的声音退去,只有死一般的寂静,偶尔伴有几只鸟儿凄凉的叫声。这些环境音响说明入殓师公司地处偏僻,凄凉的鸟叫声更将环境衬托得异常冷清,给观众不祥的心理暗示。大悟与美香在河滩上挑选石头的场景,周围有清脆的鸟叫、潺潺的流水声。这鸟语花香之地勾起大悟儿时与父亲互赠石头的美好回忆,对妻子与未出生的孩子的祝福,对未来三人小家庭幸福生活的憧憬。澡堂老太太死后,屋外有呼啸的风声、海水澎湃拍打海岸的声音、鸟儿凄惨的叫声,这些声音有种沧桑之感,加重了观众心中的悲痛。总之,环境音响在表达出所处环境的特征的同时,也会从心理上传递给观众一定的信息,让观众的情感随着音响而起伏。

《入殓师》片段

斯皮尔伯格导演的《侏罗纪公园》(Jurassic Park)曾在1994年获得第66届奥斯卡金像奖最佳音响奖。影片在表现饲养员用牛喂恐龙时,用牛的惨叫声、恐龙的吼叫声、人的惊叫声等音响替代了直接表现恐龙吃牛的镜头。这种富于情绪的音响直接激起了观众的情绪反应,间接影响了观众观影的心理状态,有巨大的情绪感染力。

电影《天下无贼》中火车过隧道时,画面变黑,惊心动魄的争抢较量由各种音响展现,高质量的音响效果很好地渲染了打斗的神秘紧张气氛。

电视剧《老河》的创作中,用大量的黄河水声构成轰隆隆的、厚实沉重的环境音响,表现"三中全会"在祖国大地上激起的汹涌澎湃的心声。短剧《外来媳妇本地郎》第五部的制作中,通过广州城中村熙熙攘攘的人群造成的杂乱的环境音响来体现喧嚣忙碌、纷繁杂乱的城中村的地域特征。环境音响不但能表现剧情大背景下的真实

① 诺埃尔·伯奇. 电影实践理论 [M]. 周传基,译. 北京:中国电影出版社,1992:87.

环境，而且有鲜明的时代特征，是影视作品的质感所在，能够激发观众的心理共鸣。

（二）夸张化处理细节音响，强调剧情，突出气氛

选择某处细节音响作夸张处理，往往会起到画龙点睛的作用。这是一种笔墨少而起大作用的方法。

如电视剧《羊城骑楼下》突出了在医院打吊针时"嘀嗒、嘀嗒"的滴液声，正常生活中一般是不可能注意到这种音响的。为了表现主人公焦急的心情，录音合成时录音师夸大了这种"动效音响"的音量，而将其他环境声、人物嘈杂声、音乐都作压低处理。这种手法与许多影片中夸大定时炸弹的引爆时钟的"嘀嗒"声如出一辙，能造成剧情悬念。

电视片《天下泉城》中清照祠一段，对绵绵细雨的声音进行了放大处理，李清照哀婉词句的吟诵与放大后的细密的雨声结合在一起。画面是雨中的清照祠、湖中的荷花、河边的垂柳、屋檐下的芭蕉、长满春藤的古亭、静静的漱玉泉、水上的船只，所有这些景物以持续的清晰可闻的细密雨声为衬托，让观众不自觉地融入诗情画意中。

《我是歌手》这档节目中，每个歌手开始演唱前的心跳声是最为典型的效果音响。歌手闭上双眼，全场寂静，只有心跳声，增加了电视机前观众的紧张和期待。

（三）表现真实感

好莱坞大片经常采用直升机的轰鸣声、战斗的枪炮声、人群的慌乱声等具象音响来增加影片真实感。这些写实的音响效果基于影片的背景，能实现场景再现。如影片《泰坦尼克号》高潮部分的音响设计：巨轮前行时意外与冰川相撞，出现剧烈的碰撞声；人们在灾难来临之际惊慌失措，逃跑声、喧闹声、惊呼声此起彼伏；巨轮摇晃前行，船身倾斜，船舱中的物品倾倒跌落发出巨大声响；海浪愈来愈猛烈，海水翻滚着灌入巨轮，最终巨轮沉没。这一段音响设计为观众真实还原了泰坦尼克号经历的海难，画面和声音结合起来，使人们身临其境，感受到了灾难带来的巨大震撼。

《泰坦尼克号》片段

导演杨德昌在影片《牯岭街少年杀人事件》中大量使用远景俯瞰镜头，在尽可能大的纵深空间展示人物活动，音响声经常从画面深处传来，在表现出真实空间感的同时又作为剧作动机而存在。影片曾多次安排停电以营造"黑画面"式的昏暗光效，这样，视觉上的许多不足被遮掩了，声音成了信息传达的主角。在"袭击2-17帮会"那场戏里，黑暗中只能见到晃动的手电筒光，这时，人物关系单凭画面是无法辨认的，观众只能从铁器械斗声、喊杀声中去感受血腥场面。整场戏只用了三个大全景，机位基本固定，表明导演对黑暗现实采取冷眼旁观的态度，客观冷静的画面和极具真实时空感的景深音响说明了一切。

二、影视音响的剪辑

音响包括客观性音响和主观性音响两种，前者重在写实而后者长于写意，因此对

剪辑点的要求也不尽相同。

（一）客观性音响的剪辑

客观性音响是指镜头中实有的声音（同期声），是和画面一起被摄录下来的，而且其声源往往就在画面之中。比如画面上是农贸市场，音响是人声嘈杂，叫卖声不绝于耳。有时声源并不在画面之中，而是暗示着另一空间的存在。比如电影《秋菊打官司》的结尾，画面是秋菊走在去请村长喝儿子满月酒的路上，音响是警车的鸣叫声，暗示村长因故意伤人罪被逮捕的场景。

客观性音响剪辑可分为四种。

1. 拖声法剪辑

拖声法剪辑是上个镜头画面切出后音响拖至下个镜头画面上的音响剪辑方法。这样做除了可保证音响尾音的完整之外，还可使前一镜头画面所表现的情绪或气氛不至于因镜头的转换而中断，得以连贯而充分地传达出来。例如：前一个镜头表现观众热烈的鼓掌，后一镜头是演讲者走向讲台。在后一镜头的画面上，虽然没有鼓掌的人，鼓掌的声音却往往延续下来。这样的处理使人们鼓掌的情绪得到充分的表达，也真正符合现实。如果上下两镜头画面上的主体都有产生客观性音响的可能，且后面一个镜头的主体所产生的音响声同节目主题关系不大，则这种音响可以不用，仍将前一镜头的声音延续下来。例如：前一镜头表现夹道欢迎的群众，后一镜头表现贵宾车队缓缓驶来。汽车本来也可以发出声音，但与场面的情绪无关，而前一镜头的欢呼声却可以制造热烈的气氛，因此汽车声在这里并不需要，而欢呼声可以延续下来。这里提供的案例中，第一个镜头是火车行进的镜头，第二个镜头是口技演员模仿火车行进的声音，为了使两个镜头的声音能形成连续的效果，强调口技演员的高超技艺，第一个镜头的现场音响延续到了第二个镜头中。第三个镜头是现场观众观看表演后乐不可支的反应镜头，观众的反应镜头本身也具有声音，但前一个镜头表现口技演员的高超技艺，更具有情绪张力，在处理时就压低了观众的现场音响，将上一个镜头中口技表演的声音延续到了下一个镜头中。

《从毛泽东到莫扎特》片段

2. 捅声法剪辑

捅声法剪辑是下一个镜头的画面切入之前，其音响先于画面出现在上一个镜头的画面中的一种音响剪辑方法。这种未见其人、先闻其声的剪辑法可以让观众对即将看到的画面产生一种预期和猜测，激起他们的好奇。这种方法在新闻、纪录片中经常使用。比如在机场上迎接贵宾，前一镜头表现机场上等待的人群翘首以待，后一个镜头表现空中盘旋的直升机。如果采用捅声法剪辑，将后一个镜头的直升机轰鸣声提前到上一个镜头的尾部，那么观众就会理解成这些人听到飞机声音后，看到飞机在盘旋。在电影中也会用这样音响处理方法实现转场。如李安导演的电影《喜宴》中，前一个镜头是女主人公睡下，后一个镜头是飞机降落。后一个镜头的音响提前进入前面的镜头，利用效果强烈的音响完成了场景的转换。电影《荣誉》（*Fame*）在不同的教学场景转换时，连续采用后一场景的声音提前进入的捅声法进行剪辑。

《荣誉》片段

3. 积累式剪辑

积累式剪辑是一组镜头剪辑中，每次只作画面的切换而把音响依次顺延到下一个镜头中去的音响剪辑方法。如果相连的一组镜头都有客观性音响，而且素材中每条音响的长度较长，那么就可以采用积累式剪辑，通过音响不断叠加积累，形成和声。例如，我们要表现水利工地紧张忙碌的劳动场面，在一系列相连的推土机、石方、喊号子等镜头中，每个镜头都较短，如果音响和画面同时切换，每种声音都不完整，整个音响就显得十分零碎单调。将上下镜头的音响混合起来，最后其声音的分量才能与画面上所表现的现场气氛相称。在纪录片《丹麦交响曲》中，一个个镜头中不同音响的积累，构成了一个国家立体的声音形象。

4. 平剪法

平剪法即音响与画面同时切入切出的一种音响剪辑方法。这是音响剪辑中最常见的一种手法，优点是效果十分真实，像新闻、纪录片等一般都采用这种方法剪辑。平剪法要求在选择剪辑点时注意这样几个问题：第一，要剪在音响的节奏点上，强接强，弱接弱，强接弱，弱接强，静接强，静接弱，弱接静，要根据具体情况作出合适的选择，而且每个音响都要相对完整，切忌拦腰一刀，比如汽车喇叭只响了半声就切断，这是很别扭的。第二，要有音响"景别"观念，音响的景别要和画面的景别一致。荷兰导演伊文思在拍《愚公移山》时要求录音师必须跟在摄影师后面拾音，摄影师的镜头转向哪儿，话筒就伸向哪儿，录音的景别必须和摄像的景别统一。所谓音响的景别是指音响的远近感和声音范围。远小近大，全景中的音响范围广一些，而声音小一些，特写的音响范围窄一些，而声音大一些。比如表现一场足球赛，在大全景中，我们能听到球迷的呐喊声、裁判的哨声、脚触球的声音，而这其中，脚触球的声音最小。如果是单人镜头，一球员追球拔腿怒射，那我们听到的只能是脚踢球后发出的巨大"嘭"声。如果这两个镜头中的音响是一样的，那就失去了真实性。

（二）主观性音响的剪辑

主观性音响是指镜头中没有的声音，是创作者为渲染气氛、表现人物而人为加入的一种音响。主观性音响不是任何时候、任何场合都可以随手拈来使用的万能工具，它的存在需要一定的观众心理依据，必须在观众心理认可的基础上来使用。

主观性音响的剪辑要从剧情出发，根据情绪发展的需要，结合画面的造型元素，选择合适的剪辑点。

1. 添加镜头中客观不存在的声音

主观音响应用的一种情况是添加镜头中客观不存在的声音，如一些恐怖片会加入能引起恐怖联想的音效声，加强影片的恐怖气氛。又如几声清脆的鸟鸣加上一段应景的音效便能营造出春暖花开、莺飞燕舞的情境，几声低沉的底鼓加上浑浊不清的低音便能营造出恐怖阴郁的气氛。这些现实中不存在的音效，会形成特定的情感体验效果。

2. 放大处理现实音响

从真实的环境声音中，选择一个具有代表性的音效，突出其声音细节，或突出整

体声音中的某个部分,使所要展示的主体或者准备转入的叙事的特征得到细腻、生动的体现,给观影者带来早于画面的深刻的听觉印象。如影视作品中常见的定时炸弹的音效,人物在惊恐、慌乱情况下的强烈心跳声等,都是此类手法的实际运用。

3. 无声的应用

电影《毕业生》中,当男主人公本被逼无奈穿着潜水服走出房门来到父母的宾客面前,上个镜头中喧闹的人声突然静默了,只留下本放大的喘息声。"此时无声胜有声",消失了的本父母的催促声和宾客的调笑声在静默中无限放大,观众一下子感受到了本那种无奈、疏离的心境,仿佛自己也被逼得喘不过气来。

《毕业生》片段

4. 主观性音响的音乐化使用

波布克在《电影的元素》中曾以安东尼奥尼的影片《奇遇》中"岛上搜索"这个段落为例分析了主观性音响的音乐化使用效果。书中说:"这个段落的成功关键在于卓越地运用了音响效果。场面的情调发生变化时,海浪击石的声响逐渐增大。我们虽然在银幕上并不总能看到海浪,但我们始终听见这一阵阵刺耳的有时使人感到揪心的浪声。人声时起时落,呼喊着失踪者的名字,叫唤着这群人里其他人的名字。在迷茫的音浪中飘浮过来不成片段的对白,结果形成一种几乎是交响乐式的音响效果,对戏剧性动作起着烘托作用。它清楚地刻画出这群人生活内容的空虚,一如不停地轰响着的海浪百无聊赖地拍击着岩石。"①

综上所述,主观性音响以表现性为其基本特征。在实际创作过程中,主观性音响并不能随心所欲加以使用,要遵循声音的基本物理规律和观众的观影心理规律,合理地使用,正确选择主观性音响的类型以及使用方式,同时将主观性音响和客观性音响以及其他各种声音元素和画面结合起来,形成有机的整体,才能使影片实现良好的效果。

本章练习

一、思考

1. 处理声画关系时需要考虑哪些方面?
2. 声音剪辑点的变化除了能造成声画位置关系的变化,还具有哪些作用?
3. 解说和画面的位置关系有哪几种?一般规律是什么?
4. 找到对话剪辑五种不同处理方法的具体案例,并简单分析为什么采用该剪辑方法。
5. 任选《中国好声音》或其他歌唱类节目中的一个段落,拉片分析其剪辑特点。
6. 找一个运用主观性音响的案例并分析其作用。

二、实训

1. 声画组合实训练习
(1) 实训一:声画的空间关系组合
① 拍摄一组大雾弥漫的镜头。

① 李·R. 波布克. 电影的元素 [M]. 伍菡卿,译. 北京:中国电影出版社,1986:102.

②准备几种表现不同空间形态的声音，如表现幽静环境的鸟鸣虫叫的音响、热闹集市的音响、带有恐怖意味的一个空铁罐在石板路上滚动的声音、打斗的声音、吵架的声音、秘密约会的对话声等。教师可以让学生发挥创意准备更多类型的声音。

③把不同的声音和拍摄到的大雾弥漫的镜头组合在一起，自己体会并可让别人判断表现的是什么空间。

(2) 实训二：声画的情感关系组合

①准备几组表现不同情绪、情感的镜头。

②尽可能多地准备一些具有不同情绪、情感色彩的声音素材，音乐、音响以及人声都可以。

③用排列组合的方式，对声画素材进行组合，可以是表现同一情绪、情感色彩的素材相组合，也可以是表现不同情绪、情感色彩的素材相组合，比较不同组合最终的表现效果。

(3) 实训三：声画的节奏关系组合

①准备几组具有不同视觉节奏感的镜头，如快节奏的一组、慢节奏的一组、节奏紧张的一组、节奏舒缓的一组、节奏相对中性的一组等。

②准备几组具有节奏感的声音素材，音乐、音响以及人声都可以。

③用排列组合的方式，对声画素材进行组合，尝试多种不同的组合，比较不同组合最终的节奏表现效果。

2. 对话剪辑实训练习

(1) 实训一：对话的平行剪辑

①拍摄一段两个人从闲聊到发生激烈争执的素材，两者之间的关系可以是朋友、恋人、兄弟、姐妹、同事等，关键对话的语气、语速要有明显的从平和到激烈的变化。

②用拍摄到的素材的前半部分，即对话的语气、语速比较平和的部分，根据双方说话的内容，合理选择平行剪辑的三种方法进行对话剪辑，并说明每个剪辑点采用某种方法的理由。

(2) 实训二：对话的交错剪辑

①用拍摄到的素材的后半部分，根据双方说话的内容和语气，合理选择交错剪辑的两种方法进行对话剪辑，并说明每个剪辑点采用某种方法的理由。

②把实训一中的对话平行剪辑改成交错剪辑，比较两种剪辑方法的差异，分析比较和缓的对话是否一定要用平行剪辑的方法，用交错剪辑是否也能取得很好的效果。

3. 影视音乐剪辑实训练习

(1) 实训一：音乐节目的剪辑

①选一首MV，教师事先把MV的声音和画面分离，并把画面镜头全部打乱。

②让学生根据原始的声音进行画面剪辑。

③把学生剪辑的MV和原片进行比较，看有哪些不同，并比较效果。

(2) 实训二：配音剪辑

教师任意选择一段有配乐的影视素材，把音乐和画面分离，单独作为素材。另外准备三段音乐作为素材，这三段作为素材的音乐，可以选择和原始配乐情绪、节奏都

比较相近的音乐，也可以选择和原始配乐情感色彩反差比较大的音乐。学生从所给的四段音乐素材中选择一段给素材画面配音，并说明选择的理由。

4. 影视音响剪辑实训练习

（1）实训一：音响的平剪法

① 选择一段有明显音响声的素材如一段打斗镜头，并把素材的音响声删去。

② 学生从音响素材库中选择合适的音响声，用音响的平剪法进行配音。

③ 比较配音的段落和原始素材的效果。

（2）实训二：音响的拖声法、捅声法剪辑

① 把原始素材的同期声音响和画面分离。

② 运用音响拖声法剪辑的有关技巧把上个镜头的音响延长到下个镜头。

③ 运用音响捅声法剪辑的有关技巧把下个镜头的音响提前到上个镜头。

（3）实训三：音响的积累式剪辑

① 用同期声拍摄一组劳动场面，或其他有多种音响声同时存在的场面。

② 画面镜头用一组截短了的镜头相连接，即画面镜头要比原始的声音镜头短。

③ 在给画面配音响时采用音响剪辑的积累式剪辑，即保留音响原来的长度，因为画面镜头已经截短，每个镜头都会有一段音响声超过画面，延续到下一个镜头，把每个镜头的音响声放在不同的声音轨道上，形成各个镜头的音响不断叠加的效果。

观摩作品推荐

1. 电影：《毕业生》《辛德勒的名单》《罪恶迷途》《罗拉快跑》《香水》《荣誉》《饮食男女》《爱乐之城》。

2. 纪录片：《丹麦交响曲》《舌尖上的中国》。

3. 宣传片：广州亚运会宣传片。

阅读书目

1. 傅正义. 影视剪辑编辑艺术 [M]. 北京：北京广播学院出版社，2003.

2. 卡雷尔·赖兹，盖文·米勒. 电影剪辑技巧 [M]. 郭建中，译. 北京：中国电影出版社，2008.

3. 珀塞尔. 对白剪辑：通往看不见的艺术 [M]. 王珏，朱熠，译. 北京：人民邮电出版社，2012.

本章拓展学习资源

1. 镜头的元素：影视声音的作用
主讲教师：蔡滢

2. 镜头的元素：影视声音的分类
主讲教师：蔡滢

3. 镜头的裁剪：对话剪辑的技巧
主讲教师：蔡滢

第五章

影视剪辑综合技巧

▶ 本章聚焦

1. 剪辑重构时间
2. 剪辑构造空间
3. 叙事剪辑
4. 表现剪辑
5. 影视节奏剪辑

▶ 学习目标

1. 了解影视时间的特点和分类,掌握影视时间的剪辑技巧。
2. 了解影视空间的特点和分类,掌握影视空间的剪辑技巧。
3. 了解影视叙事的特点,掌握影视叙事剪辑的主要任务。
4. 了解表现剪辑的特点,掌握表现剪辑的技巧。
5. 了解影视节奏的概念和影响影视节奏的元素,掌握影视节奏剪辑的技巧。

知识点导图

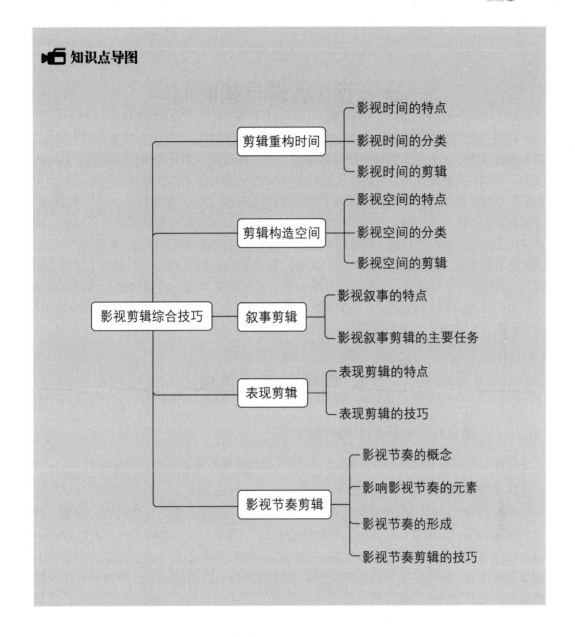

章 前 导 言

影视剪辑是一个综合的过程，不仅要考虑镜头组之间视觉的流畅、声画的匹配，还要考虑作品整体的情绪表达、节奏呈现、结构安排等宏观问题。在剪辑的最终阶段，即精剪阶段，要合理地综合处理各个元素，形成恰如其分的时空关系和节奏曲线，从而实现叙事、表意的目的，展现出作品的特质，形成特定的风格。

第一节　剪辑重构时间

时间因素的出现使从活动照相术发展而来的电影成为一门不同于其他传统艺术的、运动的视觉艺术。电影在其最初的发展阶段，并未能做到自由支配时间，相反，是时间支配了一切：时间预先为导演决定了影片的长度，时间决定了情节发展的范围，甚至预示了作品的结构。直到电影艺术家懂得有意识地运用蒙太奇，才获得了艺术上的解放。在剪辑台上，产生了一种新的电影时间，这种时间有自己的规律和艺术语言。从此，电影支配了时间。在相当长的一段时间里，人们热衷于对电影时间的研究，像蒙太奇学说，从时空关系来看，它侧重的就是时间的调度，通过时间来组织空间。"在剪辑艺术中，时间是主要的因素。实际上，剪辑师支配着时间。他能把应当在一分钟内发生的动作扩展为一个仿佛是一个小时的场面；他能通过片段的闪切，把一小时的动作压缩成一分钟。"[①]剪辑师之所以能对影视进行重构性的剪辑，就在于影视时间所具有的特点。

一、影视时间的特点

（一）建立在幻觉基础上的时间感知

影视时间具有非线性连续的特征，影视时间的连续感建立在幻觉的基础上。

1. 省略的连续

当时间被压缩时，即物理时间大于情节时间时，我们依然会有时间的连续感。时间的压缩实际上是用蒙太奇的方式对动作重新进行组合，在重组的过程中可以省略一部分动作和空间，从而达到时间压缩的目的。这样的省略之所以能够成立，和人的心理感知特性密切相关。根据格式塔完形心理学的解释，人的感知有一种倾向，就是把所感知到的光波刺激变成可辨认的形式或形态。在这一心理补偿机制的作用下，当观众看到一系列不连续的动作片段时，会根据生活经验把被省略的部分补充完整，在心理上获得完整的感觉。在影视中时间被省略了，但观众在心理上仍然感到时间是连续的。这就是影视时间的非线性连续。影视的叙事省略是通过光波、声波不断取消中间区域来实现的，而光和声却又给人以连续感。对于影视制作者来说，不可更改的制作规律是，不论时间在一场戏里压缩到什么程度，动作必须始终保持一种连续的幻觉，仿佛它是发生在我们称为实时的那个连贯流程之中。只要保持连续时间的幻觉，只要动作发生的空间看起来是合逻辑的中断，时间看起来就会是连贯的，观众也就接受了。最经常用来达到这一目的的手法就是反应镜头。一个动作开始了，然后我们切出去观

① 李·R. 波布克. 电影的元素 [M]. 伍菡卿，译. 北京：中国电影出版社，1986：116.

看那个动作造成的反应，当我们回到动作上来的时候，它已经前进到另一个新位置，却没有人注意到那取消了的一段时间。

如奥利弗·斯通（Oliver Stone）导演的《挑战星期天》（Any Given Sunday），第一场戏是打橄榄球。电影在表现这场戏时，省略了球扔出去给了谁、谁又扔出去给了谁这种动作和球的运动过程，而是通过球员之间肩部撞击、脚步急促移动等局部动作，表现出比赛到了白热化的程度。虽然时间大幅省略，但观众并没有因为省略的时间过程而感到不适，依然产生了比赛完整进行的感觉。这样的剧情内容中，如果将比赛完整呈现，反而失去了艺术的表现力。

电影《少年的你》中女主人公在篮球馆被同学欺负那场戏，通过被球击打的几个特写的连接，就完成了女主人公被人霸凌这样一个内容的呈现。这里体现出一种剪辑的创作观念：剪辑首先是剪辑情绪，只要能把情绪呈现出来，过程完全可以省略。

《少年的你》片段

2. 延长的连续

当时间被延长，即从几个角度表现一个事件进程时，情节时间超过了物理时间，还是会在观众心理上构成一个和现实生活类似的时间感觉，观众并不会觉得时间被延长了。例如周新霞老师谈及她在剪辑《我和我的祖国》之《相遇》中"医院"那场戏时提到，根据原始素材，事件过程是这样的：白天高远问护士最近有什么动静吗，护士回答没什么动静，晚上高远翻看报纸也没有看到什么消息，又问医生最近有什么消息，医生反问他："消息，什么消息呀？"原片表现的是一整天这样一个时间段，周老师在剪辑时感觉时间周期不够长，不能把高远听到领导提示他注意原子弹发射后满心惦记的那种心理很好地表达出来，于是在剪辑时对时间进行了延长处理。白天，问护士，然后接一个窗户的空镜，再接一个晚上一个人在病房的镜头，然后又是一个白天的镜头，再次问护士（这个镜头和第一个镜头其实是同一组素材），然后接晚上在病房翻看报纸，问医生最近有没有什么消息，医生反问："消息，什么消息呀？"从具体镜头看是一天延长到了两天，但观众的心理感受是，高远的这个等待过程似乎还不止两天。影视的剧情时间虽然通过剪辑人为延长了，观众的心理上仍然有连续的感觉。

《我和我的祖国》片段

3. 被打断后的连续

影视作品中，当一个完整的时间进程被打断后，观众会自动把中断的时间重新连接起来，获得延续的时间感觉。影视可以不连贯地表现一个完整的时间进程，这正是影视的一个很大的特点。影视是用一个个分切镜头来表现事件的。在生活中，即使我们的注意力集中在视野中的某个细节上，一旦视野中的其他部分发生变化，我们至少会意识到。可是在影视分切镜头中，当观众看见的是观察细部的特写镜头时，他们就看不见其他动作了。当镜头回到全景时，那些此前不在观众视野里的动作并没有因为观众看不见而停止，而是已经前进，把观众带到一个新的位置。观众会接受这种状况，并不会因此感到不适。例如在电影《英雄》里，无名和长风决斗的过程中，经常会插入一些空镜头，如滴水的屋檐、雨中的棋盘等，观众并不会因此失去时间的连续感。这些插入的镜头不属于叙事过程，只起到营造气氛的作用，但它们却不会破坏影视正常的叙事。这正是影视叙事的特点。换成文学作品，用类似的方法，叙事就会变得支

《英雄》片段

离破碎、不知所云了。

(二) 影视时间具有不稳定性

我们都有这样的观影经验，有时，放映时间长，但感觉上很短，有时，放映时间并不长，但心理上却觉得已经是很长的时间了。为什么会产生这样的现象呢？因为人没有感知时间的器官，对时间的判断依赖于其他感官。实验证明，视觉元素和听觉元素都会影响观众对影视时间的感觉。从视觉角度来说，决定镜头的长短时要考虑给观众足够的时间看清所要表现的内容，让观众觉得镜头的长短恰到好处，既看清楚了所有的内容，又不会觉得冗长。一般需要综合考虑镜头的景别、明暗、动静、色彩、情节以及叙事的感染力等因素，才能确定最佳的镜头时值。从听觉角度来说，声音的节奏会影响人对时间的感知，声音的强弱、长短都会影响节奏。同时，声音有距离感，而空间距离是人判断时间的重要依据。通过处理改变声音的距离感，也会影响观众对时间的感觉。

(三) 影视中的时间和空间互相影响

1. 空间影响时间

人的感觉器官如眼、耳、鼻、口和皮肤，均可用于对空间的感知，我们凭双眼（所谓的目测）和双耳可以判断距离、空间的大小、运动的形态，但人却没有衡量时间的感觉器官，所以人的时间感最不完善，以致不能觉察时间的稳定流逝。人往往用空间距离来衡量时间，这种生理特性在影视中得到了充分的利用。在前后镜头的空间距离很接近的情况下，比如一个镜头是银行的大门，一个镜头是银行内的柜台，观众会觉得时间的间隔很短，而事实上，这两个镜头的时间可以是相隔很远的，两个镜头中的空间也可能是毫无关系的。但人具有这样一种思维惯性，会对一起出现的现象进行联想，认为其彼此之间具有密切的关系。库里肖夫利用剪辑创造空间的实验就是最好的证明。四个在外部形态上比较类似的、不同的空间片段，先后出现在观众面前，观众直觉地认为那是一个空间的四个部分。在认同了空间统一的同时，其实也就认同了时间上的统一，具有连续性的时间感是由具有统一性的空间提供的。

2. 时间影响空间

用时间来衡量空间其实并不科学，我们说，从这里到那里要40分钟，但同样的40分钟每个人能走多远是不一样的，而且还有使用不同交通工具的差异。但在日常生活中，人往往会用时间来衡量空间距离。问路的时候，大多数人都会回答你，从这里到目的地要花多长的时间。很少有人的答案是：多少多少公里。正是这样的生活习惯，使得影视中的时间影响了观众对空间的判断。例如这样一种情况：一个人出画后，再次入画，出画、入画之间的时间长短影响了观众对没有出现在画面中的那部分空间的感觉。时间越长，观众会觉得空间距离越远，反之，时间越短，观众会觉得空间距离越近。这种判断是极其主观和不确定的，完全由观众的心理决定。

影视中的时间有着无限的自由度。在现实中不可控制的永恒流逝的线性时间，在影视中呈现出多种复杂的形态。

二、影视时间的分类

梅兹曾指出:"叙事本身含有两种时间,一种是故事本身的时间,二是说故事的时间……叙事的功能之一在于,根据某种时间架构,创造出另一种时间架构。"[①] 影视作为物质现实的再现,存在着事件本身的时间结构和再现时的时间结构。另外从观众的接受角度来看,还有一个对前两者的感知时间。因此,一般认为,影视中存在着三种不同性质的时间形式:物理时间、情节时间和心理时间。

(一) 物理时间(即放映时间,也就是说故事的时间)

物理时间指的是一部影视作品在放映时所需的时间。对于一部影视作品来说,这个时间是固定不变的,不管面对怎样的观众,在任何环境下都一样。这是纯客观的时间,不受任何主观因素的影响。

(二) 情节时间

情节时间指的是故事本身的时间。这个时间可以从一刹那间直到无限。如微电影《最后三分钟》(*The Last 3 Minutes*)的男主人公是一个清洁工人,在工作中,心脏病突发,摔倒在地,手里捏着的一块水晶也跌落了。镜头透过水晶,用追溯的方式展现了男主人公的一生:妻子离开了酗酒的他;他和妻子幸福地生活;他和妻子的第一次相遇;他离开战场回家;战争中的他接受了战友的托付,送信给战友的情人(即他的妻子);他的童年生活;他刚出生,父母在他的摇篮里放了一块水晶。作品结尾再次回到男主人公倒地的现场,观众这时才明白,原来那一大段戏是男主人公临死前闪电般的回想。这里有两个情节时间:从男主人公发病到死亡的时间和他临死前回想中的时间。这两个情节时间具有并列关系,它们不是先后延续的,但都占用了物理的放映时间。美国导演库布里克的影片《2001:太空漫游》(*2001: A Space Odyssey*)(1968)则表现了从原始人到2001年的一段漫长的人类历史,其中从类人猿到太空在视觉上的转换只是借助于类人猿手中的一根骨头,他把那根骨头往天空一扔,骨头在空中的特写镜头接上了一艘太空船的近景镜头,它们在形状上是相似的。在这两个镜头的落幅和起幅的交接中,仅仅1/12秒,时间就跨越了数万年。以上的例子说明在影视作品中,物理时间和情节时间往往是不一致的,但观众并不会因此产生时间感觉的混乱。人对时间的感觉本身就具有不确定的特点,心理时间在影视中的地位就显得尤为突出。

《2001:太空漫游》片段

(三) 心理时间

心理时间是观众在观赏影视作品时,物理时间和情节时间综合起来,在观众心理上所造成的一种独特的时间感。一个较长的镜头可以使观众感到较短,反之亦然。心

① Lapslet, R. & Westlake, M. 电影与当代批评理论 [M]. 李天铎,谢慰雯,译. 台北:远流出版公司, 1997: 186.

理时间的长短会因观众个体的差异而产生差异。如果说物理时间是纯客观的,那么心理时间就是纯主观的,它固然会受物理时间的影响,因为虽然人对时间的感知不是十分的精确,可也不是无限制的,但在特定范围内,观众对时间的感知可能是不同的。大多数情况下,普通观众在观看喜剧片和悬疑片、动作片时会觉得时间过得很快,而在看文艺片时会觉得时间过得比较慢。心理时间就像是以物理时间为轴线上下振动的正弦波。一部影片的节奏感正是在这个由物理时间和情节时间所形成的观赏心理时间的系统之中产生。观众自然而然地接受并理解了影视中的时间,因为这实际上是他们自己创造的时间。

三、影视时间的剪辑

(一) 实时时间的剪辑

这是一种情节时间与物理时间相同的影视时间剪辑方式。一般一个镜头里的时间就是实时的,在同一镜头中,空间的运动、主体的活动和镜头的运动是同步等时的。这种实时的时间表达在影视纪录片所惯用的长镜头中表现得最为明显。《纪录中国》栏目中有一期介绍山西平遥古城的节目:清晨,古镇最繁华的老街上店铺林立,一个游动单机,一个长镜从头到尾,出了东家进西家,一气呵成,十分真实。纪录电影《远在北京的家》中保姆谢素平被主人无故辞退,一时舍不得离开自己照顾的主人的孩子,由于有足够的屏幕时间展示过程,她那难以割舍的感情、怅然若失的表情得以充分表现。电视剧《女子特警队》里,队员们训练完回到集体宿舍后,摄像机以正面低角度拍摄了一个长达数分钟的长镜头:训练后的疲惫,女队员宿舍的环境,人物频频出画入画的现场活动感……如果没有与情节时间几乎相等的物理时间去展示这些场面,就很难有这些感人的场面。

当然影视的实时时间并不仅存在于单个镜头中,在影视屏幕上,只要我们所看到的事件(空间)是由镜头叙事者完整传达的,没有时间上的缺省,即使有一些镜头运动或者在同一空间里多机对切,时间依然是连贯的。比如各种体育赛事的实况转播就是实时的,多机位切换的画面屏幕时间与现实时间同步。

(二) 剪辑压缩时间

压缩时间,是影视中最常使用的一种时间处理方式。时间的省略和压缩是叙事的需要,"没有一个故事可以被完整地讲述。的确,只有通过不可避免的省略,一个故事才能获得生机"[1]。在生活中,也没有人会按实时过程来复述一段往事。影视要在有限的放映时间里展现故事中可能超过屏幕时间几倍、几十倍甚至上百倍的时间。纪录片《求职一年间》,用半个小时时间讲述三位大学生毕业后的一年内为工作四处奔波的遭遇和经历;而《毕加索90岁》则用50分钟展现了毕加索90年的人生旅程。美国影片

[1] 里蒙-凯南. 叙事虚构作品 [M]. 姚锦清,等译. 北京:生活·读书·新知三联书店, 1989: 228.

《公民凯恩》（*Citizen Kane*）仅用了八个镜头，就准确而细致地表现了报业大家凯恩和他第一任妻子苏珊娜九年间感情破裂的全过程。（图5-1）

图5-1　电影《公民凯恩》画面

导演奥逊·威尔斯在这一场戏中巧妙地利用相同空间（凯恩的餐厅）的不同时间（主人公服饰的四季变化）的同一动作（吃早餐），简洁地表现了漫长的情感变化过程。光看这一组镜头，观众无法判断每次剪辑到底省略了多少时间，但是他们能感觉到这个感情恶化的过程很长，这就够了。强调镜头剪辑在视听上的连贯与流畅，就是要使观众不去考虑镜头之间跳跃省略了多少时间。

影视中通过剪辑来省略时间并不是做简单的减法就行了，而是在原有的时间序列中选择对创作主题有用的片段，重新组建成一个线性的时间结构。这是一个完整的有意义的结构，目的在于完成跳跃性简要叙事。在一些动作片中，我们常能感受到压缩剪辑带来的逼真的视听效果。

一般时间的压缩出现在镜头与镜头之间，每次镜头的切换都意味着一个旧时空的结束和新时空的开始，因为即使上下镜头中的空间没有变化，时间总是不同的。观众仅凭他的视听经验来判断上下镜头之间的时空关系，也许能意识到有时间上的省略，但是只要时空省略不至于影响他对剧情的理解，分散他的注意力，对这种时空跳跃观众是不会在意的，甚至很乐意接受——因为省略是影视与观众之间的一个约定。

（三）剪辑延伸时间

延伸时间是指放映时间长于情节时间。在影视中，为了特殊目的，也时常用延长时间来获得所需效果。电影《猫头鹰桥上的事件》就是用30分钟时间来表现死前一瞬间的念头。体育直播节目中，对一些精彩瞬间，会采用回放、慢动作，以及把不同视点、不同景别的同一次动作镜头组接在一起，再插入球员、观众、教练的反应镜头，将精彩的瞬间延长。

影视中延长时间的方法有如下一些。

1. 在事件过程中穿插反映细节的特写镜头

《战舰波将金号》片段

最经典的例子就是电影《战舰波将金号》中关于敖德萨阶梯的那个段落，频繁地插入短促的特写镜头（其中最短的仅0.2秒），延长了大屠杀的时间，使得放映时间超过情节时间，而观众的心理时间则更长。同时空间也扩大了，敖德萨阶梯显得又高又长，似乎总也走不完。这种时间和空间的变形、夸张、强调了反动军队的残暴，产生了巨大的艺术感染力。

2. 运用重叠剪辑延长时间

重叠剪辑是指用多个分解镜头表现一个完整动作时，镜头之间的剪辑并不以精确的动作节点为依据，在下一个镜头的开始部分重复上一个镜头的结尾部分。由于对同一动作用不同机位、不同景别来拍摄，然后通过剪辑连接在一起，上下镜头中动作的重叠（部分重叠）由于角度、景别变了，观众不易察觉，而动作的时间却由于重复而延长了，从而充分展示关键动作的过程，强调动作的真实性和力度。在电视转播的一些大型活动中，多机位的设置使得这种延时效果的获得十分容易。

3. 通过重复剪辑延长时间

重复剪辑的一种情况是针对具有"高度观赏性"——也往往是高度危险性的动作。比如1985年成龙自编自导自演的影片《警察故事》结尾，就留下了重复剪辑的经典范

例：为了追捕歹徒，夺回装有犯罪证据的皮包，成龙从楼上凌空跳起抓住商场的灯杆，从近十层楼的高度滑下。这个"搏命出演"的镜头从不同角度先后表现了三次。由于是将同一个情节重复表现，就意味着物理时间比情节时间多了两倍，时间被延长了。

重复剪辑的另一种情况是通过不同主体的重复动作延长时间，达到加强某种情绪的作用。如电影《世界之战》（War of the Worlds）中，外星人出现，男主角和现场人群反复回头看的一组镜头，在意义表达上重复，部分镜头在画面内容上也类似，通过这种重复，延伸时间的同时放大了人们看见外星人的惊恐感。（图5-2 至图5-4）

图5-2　电影《世界之战》画面

图5-3　电影《世界之战》画面

图 5-4　电影《世界之战》画面

要注意的是,重复剪辑彻底打断了情节正常叙述的线性状态,通过故事时间的停顿,而将观众置于纯粹观赏画面的位置上,观众就容易"出戏"。所以通过重复剪辑延伸时间的同时,需要采取一些弥补手段,将观众重新拉回到故事的情境当中。

4. 通过平行蒙太奇延长时间

通过采用多机拍摄的镜头以及其他相关镜头,使时间得到延长。如百米赛跑,从开始起跑到冲刺,中间的过程只有短短的几秒钟。如果采用平行蒙太奇的剪辑方式,把从不同角度拍摄到的运动员跑动的精彩镜头选择组接起来,再加上观众呐喊、关注的一些镜头,播出时间在不知不觉中就延长了。紧张的情节在延长的时间中进行,可以造成一种悬念的延时效果,激发期待心理。虽然时间延长了,观众并不感到拖沓,收视期待反而得到满足。如果不这样剪辑,只选择用一个镜头表现百米赛跑的全过程,虽然突出了比赛的快,但观众在很短的时间里会忽略掉很多内容,会感到不满足。因此很多体育比赛都会采用平行蒙太奇的剪辑方式,把多方的信息呈现出来,以满足观众的收视期待。

5. 运用升格拍摄和影视特效延长时间

这种延时的效果往往带有一定的抒情色彩,时间的延长主要是为了让观众的情感得到升华和宣泄。比如苏联电影《雁南飞》中,男主人公鲍里斯在树丛里中弹倒地的一组镜头就极具风格,高速摄影获得了诗意化效果,不仅表现出画面的内涵,传达的意境也令人遐想,使人难忘。而好莱坞导演阿瑟·潘的《邦妮和克莱德》(*Bonnie and Clyde*)最后一幕表现这对雌雄双煞在树林中被乱枪射死,也同样运用了升格拍摄,被誉为暴力美学的经典场面。又如王家卫的电影《堕落天使》中黎明扮演的杀手在执行任务时使用升格拍摄,整个过程被人为放慢,杀戮行为的暴力血腥被消解,多了一份迷离和恍惚,一切似乎都是一个梦,让人不自觉沉浸其中。

影视作品之所以能对时间作延长、压缩等处理,其本质原因是影视中的时间是假

定的，和被摄物本身的时间属性无关。影像和被摄物在直观形态上具有统一性，但在时空意义上，影像一旦形成，就和被摄物切断了联系。即使是直播节目中的时空，虽然和实际时空已经极为接近了，但还是有所不同，它们处于封闭的时空中，可以摆脱实际时空的意义而独立存在。

第二节　剪辑构造空间

一、影视空间的特点

（一）开放性

作为时空艺术，影视的空间特征和单纯的空间艺术如摄影艺术不同。摄影作品的空间是封闭的，表现的是静态、无声的瞬间，其表现重点必须在画框内。因此，摄影艺术强调构图，在选择了最佳的拍摄距离、拍摄角度，安排好前景、后景等一系列构图元素后，才按下快门，而快门一旦按下，哪些空间进入作品就固定了。而作为时空艺术，影视包含时间的延续，可以在时间中表现主体，而在时间中，拍摄的距离、角度、焦距、前景、后景等构图元素会发生变化，同时，随着时间流逝，拍摄的内容以及主体所处的空间环境也可能发生改变。因此，对于影视作品来说，一个被摄对象不一定是一开始就出现在画幅中的，而是可以在运动的过程中进入画幅，在画幅中的位置可以从非中心位置运动到中心位置。例如同样是拍草地上的一朵花。用照相机拍，可能会选择用近景或特写的景别，用长焦距，用俯拍或正面拍摄，花的位置一般会放在黄金分割点附近。不管怎么选择，用照相机拍最终只能获得单张图像。而用摄像机拍草地上的一朵花，情况就完全不一样了，空间在时间中展开，最终获得的是一组连续完整的图像。摄像机可以在一个连续的过程中从不同的角度、不同的距离把一朵花的各个方面呈现给观众，这朵花可以是一开始就出现在画面中，也可以随着镜头的运动进入画面，又从画面中消失。摄影是单纯的空间艺术，它所能表现的只是一个封闭的空间，一个无法变化的空间。而影视空间因为有了时间的存在，是一个充满变化的空间。尽管电影屏幕和电视机也有边框，但是这种边框是随时可以被打破的，当一个表现对象进入边框，或从边框消失，边框在观众的心理上似乎就变得不存在了。如电影《饮食男女》的片头，一个鱼缸的近景，郎雄扮演的父亲从画框外伸手进入画内抓鱼，而大半个身子留在画外，边框被打破，一个开放的空间就出现在观众心里。

声音的存在，使影视空间的开放性更加彻底。运用画内人和画外人对话，或看不见但能感觉到的环境音响，就能轻松地使影视空间摆脱画框的限制，成为自由开放的空间。利用声音来展示画外空间，使观众在看到有限空间的同时在心理上感知到了那个看不见的无限空间。所以影视空间具有有限和无限的双重特征。屏幕边框的存在，

《饮食男女》片段1

使得能被观众看见的空间是有限的，但时间以及声音的存在又使这四条边框在观众心理上能被轻易打破。比如画面上是一间卧室，音响是海浪拍打岩石的声音，尽管观众没有看见海，但观众的生活经验会让他感觉到那个由音响展现的户外空间——海边。如果换一种音响——集市嘈杂的叫卖声，观众对于户外空间的想象就会变成一个热闹的集市。当画内人和画外人对话时，观众虽然没有看见画外的说话者，但会感觉到他和他所处空间的存在。这种存在事实上是通过声画剪辑建立起来的。同样的画面可以在剪辑过程中配上不同的声音，用于展示不同的空间。画内人和画外人的对话，可以只由一个演员完成。一个演员把自己的对话部分说完，说的过程中每句对白留出一定的空白时间。在剪辑时，一句对白剪完，画面用画内人的，声音用事先录好的对白。依次剪完所有的对白，一场画内人和画外人对话的戏就完成了，一个并不存在的画外空间也暗示给观众了。

（二）空间的立体感

影视空间不但和单纯的空间艺术不同，和同样是时空艺术的舞台艺术也不同。舞台艺术的空间是三面的，第四面墙被观众所占据，它所能展现的空间只能是观众面对的那部分空间。而且剧院中的观众在观看戏剧的过程中，其视点是不能大范围变化的。影视中，替代了观众眼睛的摄像机，其观察视点是自由的，可以在立体空间中选择任意一个拍摄角度。尽管观众在屏幕上看到的实质也是一个二维的平面，但因为摄像机拍摄的角度是立体的、多变的，观众在视觉幻觉的帮助下，会感觉自己看到了一个立体、完整的空间。

二、影视空间的分类

影视空间开放、立体的特征使得对影视作品空间的表现有两种模式：一种是再现空间，一种是构成空间。

（一）再现空间

再现空间是通过摄像机的多种运动形式，不断变换视点，并且改变画面的空间布局，以连续的不中断的记录方式，展现完整的统一空间。观众在连续时间的空间结构中，得到空间再现的知觉。这尽管不是真实的现实，却最大限度地消除了假定空间与现实空间的隔阂。巴拉兹在《电影美学》一书中谈到："随着摄影机去搜索整个空间，并利用我们的时间感测出各个拍摄对象之间的距离，我们在这里感受到的是空间本身，而不是有纵深度的空间画面。"[①] 这种手法是纪实类节目经常使用的创作方法。长镜头可以使特定的事件或动作在一段连续不断的时间进程中、在连贯的空间平面上延伸发展，而景深镜头能够让观众看到现实空间和事物的实际联系。在那些以长镜头为主的纪录片或者新闻中，传统意义上的剪辑其最大作用是减少多余的部分，而不再是决定性的因素。这种空间表现模式在强调客观性、真实性的作品中大量使用。因为电视比较讲究

① 贝拉·巴拉兹. 电影美学 [M]. 何力，译. 北京：中国电影出版社，1978：78.

镜头的纪实性，因此，再现空间在电视中尤其是非电视剧类的节目中出现的比例较高。

如纪录片《背鸭子的男孩》中大量运用具有空间再现性的长镜头，使得画面具有强烈的时空真实感。影片在开头利用固定长镜头，拍摄主人公徐云站在镜头面前，没有动作，只有与母亲的对话，母亲声音从画面外传来，交代了事件的开端。固定长镜头的使用增加了记录的真实性。作品中运动拍摄的长镜头则通过镜头调度，丰富了画面内容，扩展了画框空间，给观众带来了身临其境的体验。如徐云从警察局里面出来，看到放在地上的鸭子，在三岔路口向三个不同的方向来回奔跑寻找刀疤男，摄像机跟踪拍摄，全方位地展现了空间，增强了画面的立体感和真实感，同时让影片的节奏更加张弛有度，也构成了一个反映人物内心活动的心理空间，表现了主人公徐云内心的惶恐和无助。

（二）构成空间

如果说再现空间主要发挥了长镜头的纪录特性和运动特性的话，构成空间则是在剪辑台上完成的。它并不是真实空间在屏幕上的直接反映，而是将一系列记录真实空间的片段，经过选择、取舍、重新组合后形成新的空间关系和形态，这就是我们通常所说的通过剪辑"创造出的空间"。因为影视时间可以压缩、延长，因此和时间结合在一起的影视空间也就可以任意地进行处理，缩小或者扩大。甚至可以把不同时空的镜头组接在一起，剪辑出现实中并不存在，但观众以为是同一个空间的空间。20世纪初，库里肖夫就曾尝试用蒙太奇来"创造地理"。在国营百货大楼附近拍的青年男子镜头，在果戈理纪念碑附近拍的青年女子镜头，在莫斯科大剧院拍的相遇镜头，从美国电影上剪下来的白宫镜头，在救世军教堂拍的两个人走上台阶的镜头等，依次组接起来，结果就构成了这样一个段落：

镜头1：一个青年男子从左向右走来（在莫斯科国营百货大楼附近拍摄）。
镜头2：一个青年女子从右向左走来（在莫斯科果戈理纪念碑附近拍摄）。
镜头3：他们相遇，握手，男青年用手指向前方（在莫斯科大剧院拍摄）。
镜头4：一栋有宽敞台阶的建筑物（美国的白宫）。
镜头5：两个人走向台阶（莫斯科的救世军教堂）。

通过这样的剪辑，不同的空间便组成了一个统一的空间。影视剪辑正是这样把观众带到一个特殊的时空中去的。它依据各空间片段之间的关系，利用画框把空间分割、压缩，又利用人的视觉错觉等心理机制使空间扩展、延伸，在一种独特的运动形态中提供了空间表现的自由。当然这种空间表现的自由是一种有条件的自由，其前提是参与构造新空间的镜头彼此之间必须有能让观众产生联想的逻辑联系。库里肖夫实验中出现的几个空间中都有巨大的建筑物，容易让观众产生它们是同一个空间的联想。如果中间有一个室内的镜头、一个海边的镜头，观众就很难甚至根本不会产生它们是同一个空间的联想。

通过剪辑构成的空间之所以会被观众所认可，其根本的原因是：作为电影和电视基本结构单位的镜头，其意义是不完整和不确定的。除了具有蒙太奇意义的长镜头，单个镜头本身很难表达一个完整、明确的意义。意义的产生必须要通过镜头的组合。

单个镜头虽然具有相对独立性，可以在一定程度上真实地反映现实的某一角落，表达艺术家的一定看法，并且具有一定程度的运动属性和形式化特点，但是其功能和作用毕竟是有限的。用语言学来比方，单镜头就是一个单词，它不能独立叙事，难以记录完整的动作和事件，只有依靠上下镜头之间的连接来完成造句，才能完成表达任务。"只有把一幅绘画当作一个整体来观察的时候，才能理解其中某一块颜色的意义。一个乐句里的一个音符和一句话里的一个字，也都只有通过整体才能说明其含义。一个镜头在整部影片里的地位和作用也是这样。"①

巴拉兹在《电影美学》中曾举过一个例子："我们看见一个人走出了一间屋子。接着我们便看见屋内乱七八糟。各种迹象说明这里刚发生过格斗，紧接着就是一个特写，表明鲜血正从椅背上滴下来。这几个镜头就足以说明问题了。"②

无论是库里肖夫还是巴拉兹，他们都试图证明一个镜头本身并不能有完整的叙事和表意功能，只有把它们和其他相关镜头组合在一起时，才能传达完整的意义。由于约定俗成的作用，观众认可了用几个镜头来表现一个空间的做法，即使那些镜头不属于同一个空间，只要这些镜头在观众的经验中是彼此有联系的，观众会默认连续出现的彼此能建立逻辑联系的镜头属于同一个空间。笔者曾经做过一个尝试：一个学生进入浙江传媒学院大门的镜头，同一个学生走进杭州科技大学图书馆的镜头，同一个学生在浙江理工大学的阅览室看书的镜头，将这三个镜头组接在一起后，会形成似乎是在同一个高校空间的错觉。

构成空间实验

三、影视空间的剪辑

（一）以小见大，通过局部空间的组合表现事物空间的全貌

《饮食男女》片段2

就单个镜头来说，它所记录的空间是片段的，受景别和视角以及画框的限制，但是在一组镜头中，把这些不同景别、不同视角的镜头按照其空间内部存在的某种关系有秩序地组织在一起，就可以在屏幕上呈现事物存在的相对完整的空间面貌。电影《饮食男女》的片头部分，父亲做饭的空间没有用全景式的镜头进行展示，而是运用一系列小景别镜头，通过局部空间的展示，让观众在心里形成了一个厨房空间。

（二）用跳跃性的时空组接突出重点，简化过程，节省时间

空间剪辑是对现实空间的选择和取舍，保留实质性的主要内容，而省略删除多余的部分，从而突出重点、简化过程、节省时间，强调具有表现力的细节。跳跃性的时空组接不仅保证了观众连续的空间幻觉，也留给了观众以想象的空间。例如纪录片《回家》中，描写熊猫高高被放归山林的过程，并不是事无巨细一一道来，而是在流动

① 贝拉·巴拉兹. 电影美学 [M]. 何力，译. 北京：中国电影出版社，1978：103.
② 同上书，第108页.

的时空中突出重点，选择了熊猫进铁笼——众人抬铁笼上汽车——汽车开动——众人抬熊猫上山——打开铁笼放归熊猫这几个片段时空，既真实又简练，时空的转换与观众视觉兴趣中心的改变同步。

空间的不同组合，既可以产生缩短时间的效果，也可以产生延长时间的效果。关于这一点，巴拉兹曾有过很精彩的论述：假定在同一个房间里先后演出两场戏，中间穿插了在前厅的另一场戏，那就使人觉得只经过了很短一段时间。如果不用前厅的场面，而穿插在澳大利亚或非洲的场面，那就会让人觉得经过了很长的时间，甚至不能再回到开头那个在房间里的场面。

（三）用空间剪辑丰富叙事方法和结构形式

空间剪辑可以对现实空间进行剪裁、加工、组织、改造，使之成为独特的元素。这使影视的空间表现领域更加广阔，而且由于剪裁取舍的灵活，转换的自由，组合的多样化，使得影视的叙事方式和结构形式更趋丰富多彩。纪录片《我们赢了！——留住北京申奥成功的那一天》，整部片子的叙事时空结构颇具特色。它以2001年7月13日在莫斯科举行的2008年奥运会举办地投票表决的全过程为线索，时空组织灵活自由，根据会议议程，分别插入对另外几个申办城市——大阪、巴黎、多伦多、伊斯坦布尔的介绍。脉络清晰，时空结构富于变化。

（四）用空间剪辑表达寓意，创造意境，制造情绪和戏剧效果

利用空间的对列，把两个或两个以上不同空间，同时或不同时发生的事件系列平行组接，使它们之间发生关系、相互作用，可以产生强烈的情绪效果、戏剧效果和丰富的寓意。在《我们赢了！——留住北京申奥成功的那一天》中，当萨马兰奇主席宣布2008年奥运会的举办地为北京市时，随着会上中国代表的欢呼，镜头切至北京、上海、香港、澳门、台湾，在广场上、在家中、在候机大厅、在教室里……人们在这一时刻无比激动和自豪，这种情绪通过不同空间的平行组合，不断地积累放大，并且传递到每一位观众的心底。

（五）用空间剪辑形成多种节奏

空间剪辑是影视中制造节奏的重要手段，它可以将内部节奏、外部节奏、视觉节奏、听觉节奏有机结合起来，以体现剧情的发展，使片子的节奏丰富多变、生动自然而又和谐统一。节奏的变化往往也对增强叙事的艺术感染力起着重要作用，能引导观众的心理情绪向创作者设想的方向发展。在纪录片《大学第一课》中，学生离开军营的最后一次列队，在表现行进的同时展现了同学们恋恋不舍的表情、撕心裂肺的喊口号声，空间变化本身渲染了极其自然的生活气氛和浓烈的真情实感。

节奏性的空间转换也是表达情绪和情感的艺术手法。2001年中央电视台的国庆特别节目《可爱的中国》表现了普通群众对祖国母亲的拳拳热爱之心。其中有一位摄影记者回忆当年插队的时候与房东之间感人至深的故事，人物接受采访的讲话空间和他讲述事件的叙事空间穿梭出现，强化了特定情境中的心境和情感变化，并且克服了长时间访谈造成的视觉单一，空间流动感强而且节奏鲜明。

（六）用空间剪辑弥补拍摄的失误

有时，由于拍摄的失误，会漏拍一些镜头，运用空间剪辑的方法，可以从其他素材中找到合适的镜头借用。另一种情况是因为大气或其他原因无法拍到需要的空间镜头，只能到以前所拍的素材或作品中借用。要注意的是，这种借用可一不可二，否则就会穿帮。如有一次在连续两天的《新闻联播》中，不同的消息用了同一个镜头，很明显是借用镜头了，但因为连续出现，就容易被细心的观众发现，影响节目的公信力。一种是剧情片，在拍摄完进入剪辑阶段时，发现缺少镜头，再搭布景重新拍摄又不现实，只能从其他场景的素材中找一个替代。如傅正义老师曾经讲过这样一个例子，在剪辑《三国演义》"火烧赤壁"一段时，有这样一场戏：周瑜杀了蔡和后，下令向赤壁进发。这时，先锋黄盖的船队徐徐驶出，周瑜在大船上看了看船队，向下拱手示意。这里缺一个黄盖的镜头，不知周瑜对谁拱手，光有呼而没有应，对人物的塑造不利。为了刻画人物，也为了剧情需要，剪辑师从上一集"诸葛祭风"中，借用了周瑜点将时，黄盖的一个近景拱手镜头。这个镜头正好方向、视线与这场戏所要求的方向、视线一致，又同是夜景戏。虽然属于不同的时空，但插在周瑜拱手示意的镜头后，给观众的感觉是时空统一的。

现在，影视空间的重要性已为越来越多的人所认识，而且，随着节目形态的多样化，影视空间这一概念已不仅仅等同于屏幕空间，它还是现场空间、观众观看空间等多个空间的复合体。由于电视大众媒介特性，电视空间要比电影空间更复杂多样。比如在奥运会开幕式、世界杯足球赛等现场直播节目中，屏幕上既有现场的空间，又有演播室的空间，还有资料镜头展现的空间。各种空间交叉在一起，形成了多元立体的空间结构。

在影视剪辑过程中，对空间的处理可以有很大的主观性，要根据实际需要，选择合适的空间剪辑处理方式。

第三节　叙事剪辑

叙事是影视的两大功能之一，也是影视作品的终极目标之一。基于受众对故事的喜爱，甚至可以说叙事是影视最重要的目的。叙事性作品在影视中的占比有绝对优势。电影以剧情片为主，电视节目尽管类型多样，但占据收视率排行榜前列的基本上是电视剧。除了电视剧，现在的电视节目中还有很多讲述纪实性故事的节目，近年来大热的综艺节目更是十分强调叙事的能力，对剪辑师的要求是具有导演思维。因此掌握叙事的能力对于影视从业人员来说十分重要。尽管叙事的主观性很强，同样的事件在叙述过程中可以有很多方式，但叙事的基本技巧和一般规律是一致的。叙事的基本技巧是内容的分解与重组，其一般规律是叙事要符合生活逻辑。

一、影视叙事的特点

叙事具有主观性，叙事方式和叙事过程的差异能引导观众得出不同的结论。

（一）时间呈现的主观性

1. 叙事顺序

从时间角度来分析，事件本身的发展遵循的是时间线性连续的规律，既不能提前，也不能后退，之所以"世上没有后悔药可卖"，就是因为事件一旦发生就无法撤销了。一个客观的事件，它永远处于现在时态。但一个进入叙述的事件，它的时间特征就和影视时间一样是非线性的连续。即使是直播事件，制作人员也可以打断叙述的进程，插入其他内容。而非直播事件，则可以任意控制叙述顺序，甚至从结果追溯起因都可以。当有两条以上线索时，可以用依次剪辑的方法，也可以用交替剪辑的方法。

把若干单个镜头按照不同的排列顺序组接起来，能表达的意思可以是大相径庭甚至相反的。普多夫金进行过类似的实验，这个实验由三个镜头构成：（1）一个人在笑；（2）一把手枪直指着；（3）镜头（1）中的人露出惊惧的神态。按照（1）至（3）的顺序，这个人是胆小之人；而倒过来，按照（3）至（1）的顺序，这个人便成了勇士。

镜头顺序的变化，能够改变镜头间的关系和镜头内物象的意义。引起这种现象的原因，实际上就是生活经验和逻辑推理。影视画面本身具有的真实感使得观众对创作者在屏幕上创造的逻辑关系有种不可抗拒的认同。

不同顺序的镜头组接会产生不同的意义，镜头段落安排的前后顺序不同，产生的意义也可以完全不同。前者是局部性的改变，后者带来的变化则可以是整体思想意义上的。巴拉兹在《电影美学》一书中以"剪刀的把戏"为题，举了一个电影史上有趣的例子，很能说明问题。

当年，爱森斯坦的影片《战舰波将金号》在全世界获得巨大成功的时候，一个北欧的电影发行商也想购买这部影片，但是其所在国的电影检查官员认为这部影片的革命性太强，不同意购买。发行商不愿意失去这个他认为肯定赚钱的机会，于是要求电影出品方能允许他把原片稍稍地重新剪辑一下。电影出品方同意了，但有一个条件，那就是不允许增加或者减少一个镜头。发行商对这个条件爽快地答应了，他只要求把影片中的场面调换一下位置而已。这引起了电影出品方的兴趣，爱森斯坦本人也想知道他要换哪个场面，怎么换法。凡是看过这部影片的人都知道，影片一开头的几个场面表现的是军官怎样虐待水兵、给水兵吃已经生蛆的腐肉。当水兵们很有礼貌地提出抗议的时候，临时战地军法会议却决定把他们的代言人逮捕起来并判处死刑。舰上的全体水兵都被叫到甲板上来观看行刑，犯人被带上了甲板，行刑队起步行进，但是在开枪的一刹那，枪手却把枪口转向了军官，起义了！舰上和岸上都发生了战斗。舰队的其他舰只奉命前来镇压"叛变"，但舰上的水兵却让起义者驾着"波将金号"逃跑了。那位北欧发行商的修改方案是：先不表现临时军法会议和执行死刑这两个场面，

这样就使观众以为水兵之所以要"叛变"、枪杀军官和把军官扔到海里去，并不是因为他们的伙伴被判处了死刑，而只是因为食物里发现了蛆。从发动"叛变"到其他军舰前来镇压为止的一段毫无改动，但接下来却出现了执行死刑的场面，这样一来，起义者就似乎没有逃到罗马尼亚去，而是被执行了死刑。野蛮的报复性的死刑、水兵的起义和执行队拒绝执行等场面虽然没有被删掉，但其间的关系却完全丧失了，结论则成为：船上无缘无故发生了一次暴动，军官们迅速掌握了主动，叛变者受到了应得的惩罚，真是自作自受！这仅仅是调换了一个场面的位置的结果！既没有删去一个镜头，也没有换掉一个字幕。可见镜头组接顺序的不同，对内容和主题的表现可能会产生根本性的影响。

即使是直播事件，也可以通过重复、回放等手段改变屏幕事件的发展进程。几乎没有任何一个直播节目是纯记录、直接播出的。在直播过程中，一定会对事件叙述作主观性的处理，如重复重要的内容，插入属于其他时空的资料镜头。在作类似这样的处理时，事件本身仍然是不停歇地在继续进行的。当镜头回到事件时，中间已经跨越了一段事件的进程。

2. 延时关系

叙事本身和被叙述的事件的时间往往不一致。叙述事件可以对时间进行压缩和延长。这一点在本章第一节中已经详细阐述。

（二）叙事视点的多元化

在现实中，对于事件的观察，要么是当事人的视点，要么是旁观者的视点，两种视点不可能同时存在。而进入叙述的事件，则可以在一个叙述过程中进行视点的切换，既可以用第一人称，也可以用第三人称来叙述。影视叙事比文字性作品的叙事更为复杂。因为影视作品是用视觉元素和听觉元素共同进行叙事，而在剪辑过程中，视觉元素和听觉元素是可以分离、重新组合的。在叙事中，两者的关系呈现多元化样态。可以是声画统一，以同一个视点叙述事件，在新闻以及纪录片中一般采用这种声画关系，也可以是声画平行，声音和画面叙述不同的事件，这种处理方式也是很常见的。在单位时间内，声音和画面分别叙述不同的事件，就增加了单位时间内的信息量。对于现在适应快节奏生活的观众，这样的声画处理方式能极大程度满足他们对信息量的需求。甚至可以出现声音和画面以不同的视点叙述同一个事件的情况。如电影《罗生门》中，当武士的亡灵叙述事件过程时，声音是武士的，用的是第一人称，按照常规的拍摄方法，这时画面应该出现武士所看到的事件内容，即一个主观镜头，可实际的画面其视点是一个旁观者的视点，叙述者武士也出现在画面中，声音和画面分别从主观和客观两个角度对事件进行了叙述。

《罗生门》片段

二、影视叙事剪辑的主要任务

（一）处理好叙事顺序和叙事时间

以电影《云水谣》的剪辑为例，该片讲述的是一段刻骨铭心的感情、一生难以释

怀的心结。影片中现实空间的场景包括香港、台北、西藏，过去空间的场景包括朝鲜战场、台北、西藏，时空交错，十分复杂。为了将现实的时空与过去的时空有机结合起来，在近九个月的剪辑时间中，剪辑师战海红从大量原始素材中逐一挑选，精心整理剪辑思路，最终采用了倒叙结构、多线索交织的全新立体的剪辑手法，令叙事条理明晰，剧情更加跌宕起伏，充分贴合观众的审美。战海红老师在分享剪辑《云水谣》的经验时说："一定要找到与影片的'形''感'吻合的剪辑方式。"在宏观方面，她充分考虑了整部影片的谋篇布局、线索推进、情节发展；在微观方面，每个段落、每个场景的切换她都细心留意。"时空和结构的布局在这部片子中是最重要的，因为采用不同的叙事方法和处理技巧，会有不同的艺术效果，有可能会形成完全不同的影片主题及内涵。"剧中，她采用了多镜头积累的方式，生动诠释了剧中人物间纯真美好的爱情。"一个镜头就能说明故事、阐明剧情，但是观众会觉得在感觉上还没表达够。所以我会用三个、四个类似的镜头来积累，让情感有一个递进的过程，给观众足够的观影感受。"这部影片追求的是唯美的、略带伤感的情感。比如影片中陈坤饰演的陈秋水与徐若瑄饰演的王碧云在码头分别的那场戏，是剧中两人最后的诀别，在剪辑的时候就要着重营造两人在雨中分别的不舍之情。一是采用了跳接的手法，二是使用了重复镜头的表达方式。再搭配雷声、雨声等音效，将视听语言高度结合，为剧情做足了铺垫及渲染。交叉时空的立体剪辑手法贯穿于整部影片之中，有效地增强了影片的视觉冲击力、吸引力。"线性的组接方式会让影片看起来冗长，用非线性、立体的思维来剪辑这部影片，会将影片高度地浓缩、提炼，叙事跳脱平铺直叙，更有层次，令情节更加跌宕起伏。"

又如《绣春刀》的剪辑师朱利赟在分享剪辑经验时提到这样几个例子："第一个例子，原剧本中，赵敬忠给沈炼兄弟三人派任务杀魏忠贤，和兄弟三人出城追赶魏忠贤是两场戏，剪辑时，我们把这两场进行了交叉剪辑，使得第一个情节点的节奏大幅度提升，影片的力量得以增强。第二个例子，原剧本中，赵敬忠要利用严府之战杀沈炼兄弟三人灭口，和张英给兄弟三人派任务去严府也是两场独立的戏，我们也对这两场戏进行了交叉剪辑，同样达到了提升叙事力度和节奏的效果。第三个例子，追杀完毕后，三弟死了，大哥被抓，只有沈炼带着周妙彤逃出来，找到三弟的时候，只见冰冷的尸体。第二天，皇帝下令，处死大哥。原剧本是完全按照时间顺序写的，在大哥死之前，沈炼还有一场化装出城的戏。剪辑的时候，我们完全抛弃了剧本的时空，把沈炼发现三弟的尸体后痛哭流涕和大哥被杀平行剪辑在一起，删掉了沈炼化装逃出城的戏，把两兄弟的死变成一个情绪高点，让全片在这里实现了情感爆发，收到了非常好的情绪表达效果。"

《七月与安生》的剪辑师李点石在分享剪辑经验时也提到了打破原有的叙事时空限制，通过情绪来串联镜头的例子，如家明与安生在北京相遇，直到七月心生怀疑前去撞破，这整段戏中，原本场次顺序如下：

咖啡厅：家明和安生聊天，得知安生近况；
老家街头：七月看橱窗里的婚纱，手机摔坏；
室外：安生男朋友遇车祸，家明安抚安生；
七月家中：七月打给家明，电话不通；七月在家吃饭，爸妈催婚；QQ 聊天，家明冷漠地让七月早些休息；

银行：七月在银行柜台工作，下决心又打给家明，讲述自己的梦，家明的反应令七月感觉不对。

李点石分析道："如果用一个情绪统领这一段戏，应该是'不安'。家明与安生再相遇，得知安生正陷入不伦关系，这是不安；安生的'男友'出车祸，家明震惊又心痛，也是不安；在老家的七月做着结婚的准备，却突然发现家明反应异常，更是不安。这是三人命运再次纠葛的开始。在剪辑的考虑中，希望将三个人的情绪更紧密地扭结在一起。于是，咖啡厅中安生询问'你和七月也快结婚了吧'之后，用交叉的方式接入老家街头正在看婚纱的七月。家明走向车祸现场，与七月手机被撞落在地对剪。车祸场次过后七月的段落中，删除与爸妈讨论婚礼的较实的对话，加入很多其他空间和场次的状态镜头，如七月开会、在洗手间和窗前发呆等，同时将她在电话中对家明试探性的梦的叙述作为声音衬底，最后是七月回到银行工位上的状态等。不再拘泥于逐场戏的顺序与交代，而是在整个段落中，最大化地放大剧中人物不安和怀疑的情绪，用情绪去连接这些素材、这些镜头，把它们统一在'不安'这个情绪里。"

片子上映后，观众的反应证明这种碎片化、情绪化的叙事剪辑方式能得到很多观众的认可。

（二）行为过程的分解和组合

行为过程的分解和组合有两层含义，其一是指单个主体动作的分解和组合，其二是指含有两个以上主体的场面动作的分解和组合。

1. 主体动作的分解和组合

主体动作是指镜头内人物的肢体动作。主体动作的剪辑要流畅、连贯，力求剪辑点的准确。根据不同的情况，主体动作的分解和组合常用以下两种方法。

① 常规剪辑法，也称分解法，即将一个完整的动作过程通过一半动作对一半动作的剪辑，将两个不同角度、景别的镜头组接起来。也就是上一个镜头中留下主体动作的上一半，下一个镜头保留主体动作的下一半，剪辑后还原这个完整的动作。值得注意的是，这种剪辑中剪辑点的选择并不是以镜头的绝对长度为依据的，而是要寻找动作过程中由动到静、由静到动的瞬间停顿处。人的许多动作中，这个短暂的静止瞬间都会出现在动作的中间，如开门的动作，在伸手触及门把的瞬间，动作会出现短暂的停顿，而这恰好又是在整个动作的一半处。其他一些常见的动作如走路、握手、喝水、站起、坐下等也都可以用这种方法处理。这样剪辑最大的好处是可以使一个完整的动作不间断、无跳跃，自然流畅。一般情况下，如果人物的动作整体快慢一致，上下镜头的运动速度相同，镜头景别和角度又无特殊变化，都可以采用常规剪辑法。我们结合走路的常规剪辑，来了解一下这种剪辑方法运用时的一些注意事项。走路的剪辑中，无论上下镜头的主体是否相同，都要注意左右脚的起幅落幅一定要合理。也就是说，上个镜头左脚踩定后，在右脚抬起的第一帧之前剪，下个镜头从右脚抬起的第一帧用起。同样道理，上个镜头右脚踩定后，在左脚抬起的第一帧之前剪，下个镜头从左脚抬起的第一帧用起。这样的镜头就非常流畅。

如果镜头由全景变为近景或特写，上一个镜头可见脚，下一个镜头看不见脚，这

样的镜头组接，上一个镜头可根据左、右脚的动作，而下一个镜头可根据主体人物肩部动作来选择剪辑点。如果左右肩也看不见，就看主体的头部动作。但都要注意在停顿处剪，不能在动作中剪，同时要注意上下镜头主体动作方向的匹配。有一种特殊情况，如果表现的主体是面向镜头走来，就不能采用这种动作停顿瞬间剪辑的常规手法，否则上下镜头的动作会出现停顿感。因为在正面镜头中，脚抬起的动作位于视轴上而且处于后景，动感不强。正确的剪辑方法是从脚抬起后往下踩的第一帧开始用起，这样动感强，上下镜头衔接连贯。

② 变景剪辑法，也叫增减法，是区别于分解法的一种主体动作分解与组合的方法。它是用两个不同景别、不同角度、不同长度的镜头把一个完整的动作过程表现出来。比如在上一个镜头中，保留动作的三分之一或者三分之二，在下一个镜头中留用的镜头长度则刚好与之对应，留下三分之二或者三分之一，两个镜头剪辑在一起，正好构成一个完整的动作。这里所说的三分之一和三分之二是大概的数值，不一定也不可能严格遵守这样的比例，因为合适的剪辑点不一定在这个位置上。这种方法主要用于上下镜头之间景别或角度变化大（如全景一下变到特写），或者人物形体动作的速度不一致，或者人物的情绪不连贯这几种情况下的剪辑。我们知道，人眼对影视画面中主体运动的速度的判断是受主体在画框中所占比例、运动角度等因素的影响的，同样的运动速度，特写镜头的视觉感受就比较强烈，而在远景镜头中则让人感到缓慢、不醒目。此时，如果用常规剪辑法剪辑，就会使人觉得镜头之间的动作速率不匹配，忽快忽慢或者动作出现重复、停顿。因此，在组合这些镜头时，上下镜头中的人物形体动作留用的长度，应根据人物动作的快慢、景别的大小和剧中主题的具体要求来确定，上下镜头的长度可长可短。其基本原则是景别大的，主体所占比例较小，动作幅度较小而且不醒目，留用的长度可以长一些，而景别小的，主体所占比例大，动作幅度大，则留用长度可以短一些。和常规剪辑法不同的是，变景剪辑法是在动中剪，动接动，如人物的回头、转身、低头、抬头、弯腰、直身等都可采用变景法剪辑。

常规法和变景法都可以在主体动作分解和组合中采用，无论采用哪一种方法都要还原生活的真实，符合生活的常理。

2. 场面动作的分解组合

在一个场面中通常包含了一个以上主体的行为动作，显然场面动作的剪辑方法要和主体动作的剪辑有所不同。在以时间为线索的不同空间的叙事场景中，常用"解析法"对过程进行分解组合。所谓"解析法"就是将一段相对完整的事件过程解析成不同的片段，从中选择最主要的、最有代表性的片段进行组合，以建立起这一事件的完整"印象"。比如《罗拉快跑》中有一个片段：罗拉为救男友来到赌场，掏出仅有的几个马克，没想到竟连押连中，终于赢得了救命的20万马克。罗拉跑出赌场，奔向与男友约定的地点，这时的一组镜头是这样的。

镜头一：罗拉跑出赌场；
镜头二：罗拉穿过一个大广场，一个长镜头跟拍；
镜头三：一条小马路，奔跑着的罗拉和一辆救护车同时从远处跑来，到达罗拉和

男友约好的见面地点附近。

这三个镜头浓缩了罗拉从赌场到约定地点一路发生的事，尽管它已经是经过省略和变形了的，但事件还是完整的，过程是逼真的。在电视纪录片中，解析法是最常用的场面动作处理方法，简洁实用。但需要注意的是，你选择的镜头必须是动作过程中的关键点上的镜头，也就是说表意要清楚，同时还要注意上下镜头之间视觉上的连贯——这是实践中经常容易被忽略的问题。

在同一空间的叙事场景中，常用的过程分解和组合的方法有以下几种。

① 以一个镜头完整地记录整个场景。为了避免单调，采用场面调度，以摄像机或者主体的运动来获得角度、景别的变更。在纪录片创作中，一些关键的重要场面也是采用这种不间断的纪录方法。尽管这种镜头不需要后期剪辑，但是它要求摄像师有较好的剪辑意识。

② 一个主镜头插入若干短镜头。这是最常用的一种场面处理方法。在虚构的叙事作品中，往往先用一个全景镜头把整场戏全部记录下来，然后再对主要部分变换景别重复拍摄。这些镜头从不同的距离呈现这一场景的片段，对一场戏的关键情节进行强调。在剪辑中，用插入镜头取代主镜头中相同的内容部分。比如表现一个迟到的学生走进教室，可以先用一个全景拍下整个过程，再插入特写：一张空桌椅；老师严厉的目光；同学们挤眉弄眼。用这三个特写插入全景之中，形成一个叙事的场面。在非虚构的叙事作品中，由于现场的动作不可重复，一般采用现场抓拍和事后补拍两种手法。现场抓拍建立在全景拍摄的基础上，可迅速地改变角度和景别，捕捉需要的局部镜头，然后再拉开成全景。事后补拍是指在这一场景的活动结束后，根据需要补拍一些当时来不及拍到的镜头，比如一张空桌椅。一般补拍的镜头多是空镜头。

③ 两个或更多的主镜头平行地交错在一起。这样，观众的视角就交替地从一个主镜头转到另一个主镜头。这种分解组合方法使观众不再是旁观者，而是更进一步地介入到事件之中。比如《罗生门》中强盗多襄丸把武士的妻子拉到捆着她丈夫的现场，这时出现了一个对峙的场面，这个场面由七个镜头组成。

镜头一：远景。三人的一个三角形构图。
镜头二：中近景。武士的过肩镜头拍后景的妻子，武士扭头向强盗。
镜头三：中近景。强盗的过肩镜头拍后景的武士，强盗扭头向武士妻子。
镜头四：中近景。妻子的过肩镜头拍后景的强盗，妻子扭头向强盗。
镜头五：中近景。强盗的侧面镜头，后景是妻子看强盗，强盗扭头看武士。
镜头六：中近景。武士的过肩镜头，后景是强盗，武士扭头看妻子。
镜头七：中近景。妻子的侧面镜头，后景是武士，妻子扭头向武士看，无能为力，摄影机从她背后开始向前推到妻子的正面特写，然后拉开。

在这场戏中，有三个主镜头分别代表了武士、妻子、强盗的视线，既渲染了气氛，又刻画了人物的心理。

电影《廊桥遗梦》（The Bridges of Madison County）结尾，男女主人公分手那场戏也采用了这种表现方式。

《廊桥遗梦》
片段

我们在表现一个段落时可以运用这几种方法中的任何一种，或者几种方法都运用，关键是要根据内容的需要。在叙事剪辑的过程中要明确，影视作品是要在大众媒介中进行传播的，创作者不可能对每一个观众进行解释，作品本身必须是清楚明白的。

第四节　表现剪辑

表意是影视的另一大功能，即使在叙事性作品中也会有用于表现情感、表达思想的表现性段落。而且，表现性段落的剪辑比一般的叙事性段落的剪辑更具难度。掌握一定的表现性段落的剪辑技巧，在创作中可以提升作品的艺术内涵。

一、表现剪辑的特点

（一）以镜头的对列为基础

表现性段落的剪辑一般被称为表现剪辑，它是与叙事剪辑相对应的一种模式剪辑，以镜头的对列为基础。所谓镜头的对列是指在镜头更换中，由于内容和形式的呼应、对比、譬喻、暗示，往往能创造性地揭示镜头之间的有机联系。马尔丹解释说："表现蒙太奇，它是以镜头的并列为基础的，目的在于通过两个画面的冲击来产生一种直接而明确的效果，在这种情况下，蒙太奇是要致力于让自身表述一种感情思想，因此，它此时已非手段而是目的了。它已不是将尽量利用镜头之间的灵活连接来消除自身的存在作为理想的目的，相反，它是致力于在观众思想中不断产生割裂效果，使观众在理性上失去平衡，以使导演通过镜头的对称予以表达的思想在观众身上产生更活跃的影响。"[①]

（二）不以叙事为目的，重在表达情感、情绪、心理或思想

表现剪辑并不以叙事为目的，而是不拘泥于现实生活逻辑，对现实进行"变形处理"，以表达创作者的主观思想情感，激发观众的联想。表现剪辑的理论基础是爱森斯坦提出的镜头冲突理论。他认为通过剪辑能使上下镜头产生碰撞，从而产生一种定向的"激情效应"，构成一个引人入胜的"情绪场"。他的学生罗姆进一步形象地把镜头的冲突比作火镰打在火石上，从而迸发出能够点燃观众思想感情的火花。爱森斯坦把他的理论运用到实践中，形成独具特色的"杂耍蒙太奇"。爱森斯坦所说的"杂耍"并不是杂技和马戏中的玩意儿，而是指具有冲击力量的强烈感染观众的场面，这些场面在时空上有时是非连续的。《战舰波将金号》中的敖德萨阶梯是体现杂耍蒙太奇的最好的例证：沙皇军队的士兵，一排排向前行进和射击；手无寸铁的妇女、儿童、残疾

① 马赛尔·马尔丹. 电影语言［M］. 何振淦，译. 北京：中国电影出版社，1980：108.

人惊慌地逃跑和丧生；因为失去儿子而失魂落魄的年轻母亲饮弹身亡；顺着阶梯滚下去的摇篮车——所有这些场面集中在一起，形成一种激烈的动态的节奏和紧张的感觉，使观众毫无喘息机会地被这场戏给吸引住了。

（三）镜头在对列中产生暗示和隐喻的效果

爱森斯坦在他的电影中就经常通过镜头的对列来进行隐喻。如影片《十月》中，用一个被推倒的沙皇塑像镜头的倒放造成塑像自动回位的银幕效果，形象地表达了"复辟"这一抽象概念。爱森斯坦把这一手法称作"镜头形象文字"，并举例说明："水和眼睛的画面表示流泪；耳朵靠近门的画面＝听；狗＋嘴＝吠；嘴＋儿子＝号叫；嘴＋鸟＝歌唱；刀＋心＝忧伤；等等。可是这就是蒙太奇，这就是我们在影片中所做的事，把这些属于描写的，意义简单、内容平常的镜头变成理性的镜头组合。"①

（四）意义和作用的产生依靠观众的联想完成

寓意和象征是表现剪辑常用的两种手法，即使在新闻纪录片这类非虚构的、以纪实语言形态为主的影视节目创作中，表现剪辑也是一重要的创作手段。在表现剪辑的过程中，创作者将自己的思想情感隐藏在画面之中，通过镜头的对列进行展示，让观众自己去分析、判断、提炼、总结，从中得到感悟和启示，实现情感、思想的表达与真实具体可感的形象的融合。表现剪辑其价值的实现必须有观众的创造性参与，而不像叙事剪辑那样，观众只需要认同和接受。因此表现剪辑具有很强的主观性，会受到个体接受能力的制约以及文化圈层形成的集体无意识的影响。

二、表现剪辑的技巧

表现剪辑常用的方法主要包括对比剪辑、隐喻剪辑、重复剪辑等。表现剪辑的各种组接技巧大都是针对镜头的剪辑，即以上下镜头造成对比、隐喻等效果，但也不排除两个场面或段落之间的剪辑。

（一）对比剪辑

对比剪辑是把两种内容上、形式上产生强烈对比甚至相反的镜头组接在一起，以表达创作者想要传达的某种寓意、情绪。比如内容上的热烈与冷峻、富有与贫困、伟大与渺小，视觉形式方面、光线造型上的高调与低调、暖调与冷调，景别上的两极景阶，视角上的大仰大俯等。

对比剪辑通常可以分为两类。

1. 把不同主体的两种对立因素进行对比

上下镜头的主体是不同的，而且不强调时间上的同时性和空间上的连续性，镜头

① 何苏六. 电视画面编辑［M］. 北京：中国广播电视出版社，1997：183-184.

的内容或形式产生一种强烈的冲突。比如纪录片《一个艾滋病病毒感染者》中，主人公李子亮在艾滋病病毒感染者身份公开后遭受了巨大的压力，妻子弃他而去，片子通过对比剪辑，表现热闹的除夕之夜，子亮家冷冷清清、凄苦悲凉。（表5-1）

表5-1　纪录片《一个艾滋病病毒感染者》中的对比剪辑分析

镜号	景别	摄法	画面内容	声音内容	长度
1	远景	跟拍	村里小孩下课回家	喧闹声	8秒
2	特写	固定	小孩手拿玩具	喧闹声	2秒
3	远景	固定	村民去邻村看戏	喧闹声	7秒
4	特写	固定	小孩放炮	鞭炮声	3秒
5	全景	摇	乡村	鸡鸣声	8秒
6	特写—近景	拉	子亮的三个孩子在家里玩	玩耍声	3秒
7	远景	摇	人群围着戏台看戏	唱戏声	6秒
8	特写—近景	俯拉	子亮蹲在门槛上		8秒
9	特写—远景	拉	村里的小孩提着灯笼，大人放焰火	喧闹声	8秒
10	远景	摇	观看焰火绽放的人群	喧闹声	14秒
11	近景	固定	子亮吃药动作的墙上投影		10秒
12	远景	固定	昏黄惨淡的月光		4秒

这一段情节中固然有叙事的成分，但最主要的还是表达了主人公一家遭受沉重打击后陷入无力自拔的悲凉的情感状态。马尔丹认为平行蒙太奇的真正意义并不在于叙事，而是"体现在它使那些剧情象征性地协调起来"，"而这些事件的并列表现必然会产生一种重点，在一般情况下是广泛普遍的思想意义"，而对比剪辑是平行蒙太奇的一种特例，上下镜头的内容和形式是相反相成的。

2. 同一主体的对比

在上下镜头中主体是相同或相近的，在时间上一般存在着较大的跳跃。这种手法在一些通过今昔对比表现建设成就的影视专题片中运用得较多。例如原来是一片滩涂，如今是厂房林立的工业开发区；昔日森林茂密的山头，如今满目疮痍，狂风刮过，扬起一阵沙尘；当年稚气未脱的少先队员，如今已是气宇轩昂的军中骄子。有的广告也通过对比手法突出产品的性能特征。

在影视实践中，我们有时还会采用同机位、同景别的镜头对同一主体进行对比。这种剪辑不仅在内容上通过冲突产生新含义，而且在视觉形式上也显得很有意味，用不变的视觉形式来凸显变化的内容元素。比如波兰制作的纪录片《最后的原始森林》就是用一组这样的镜头结束的，画面前景是沼泽地原始森林，用在相同位置、以相同景别与视角拍摄到的反映春夏秋冬四个季节的不同镜头组接在一起，在视觉上造成强烈冲击，让人想起了白居易的诗句"离离原上草，一岁一枯荣"，表现了自然界的生命节律。在一些抒情性的电视文艺作品中，还常用画面的色彩和影调上的对比来渲染情绪，比如MV Earth Song 中，没有被战争破坏的家园用鲜艳的色彩表现，战争之后的满

目疮痍则用了一种类似黑白的色彩表现。这种黑白和彩色的对比，不仅使画面更加丰富，而且增加了时空转换的气氛。

 对比剪辑根据其关系镜头的相互位置，可分为近比式和远比式两种剪辑手法。前面我们所举的几个例子都是近比式的，通过组接直接对比，关系镜头相比邻，紧凑集中，节奏急迫，具有强烈的视听震撼力量。而远比式剪辑，关系镜头距离较远，比如一年前一对男女青年在咖啡馆中邂逅，一见钟情，而一年后，还是老地方老位置，恋人却平静地在此分手。这两个关系镜头并不相邻，而且可能距离较远。这种远比式剪辑可以充分从容地展现变化的原因与过程，节奏舒缓，能给人以更多咀嚼回味的余地。

（二）隐喻剪辑

 隐喻剪辑是将两个镜头（或两组镜头）并列，由关联中产生心理上的冲击，促使观众产生由此及彼的联想和想象，含蓄而形象地表达作者的主观思想和情感。隐喻剪辑这种手法和文学中的比喻手法相似，往往以一个镜头为本体，另一个镜头为喻体，本体镜头是具有实在意义的叙事元素，而喻体镜头则是虚拟的远离叙事环境的表现元素。一般的隐喻剪辑本体镜头在前，喻体镜头在后，这种顺接式剪辑的好处在于对正常叙事的干扰少，喻体镜头的插入具有强调作用和提示功能，但它并不会使原来的叙事进程发生逆转。

 也有喻体镜头在前的情况。比如 BBC 制作的纪录片《汽车的联想》中，有这样两个镜头。① 全景：屠夫在肢解一排排吊起的猪。解说：这是动物被肢解最终成为肉食的场所。② 全景：汽车装配线上工人在操作。解说：这是亨利·福特汽车的生产流水线。再如《罢工》中，前一个镜头是资本家在挤柠檬，后一个镜头是士兵在追捕罢工工人。像这样喻体镜头在前的镜头处理方法，常用在某一段落的开头或转折处，有时可以产生嘲讽性或喜剧性的效果。更为巧妙的喻体镜头也承担部分情节功能，这样不仅自然且不着痕迹，同时还不中断叙事。比如在普多夫金的《母亲》中，喻体镜头从母亲探监塞进纸条"外面的春天到了"，到工人游行，冰河解冻，到儿子越狱，跑到流动的浮冰上，逃脱敌人追捕，直到儿子和母亲在游行队伍中相聚，冰河解冻这一喻体始终是作为剧情元素而存在的。

 电视纪录片创作要求客观真实，因此喻体镜头和本体镜头一般会在同一叙事空间里进行选择。比如1996年中央电视台《夕阳红》栏目播出的纪实短片《搭伙计》，记录了两位合作默契的打铁老人的生活。全片最后是两位老人收工后，锁门走人，画面中是两块对称的门板，挂着一把大锁。解说词说："两块门板连在一起，靠一把锁。两个树干长得粗壮匀称，是靠同一条根。两位老人能搭那么长伙计不闹别扭，因为两人都是勤快人、老实人。"这种比喻真实而又能引发人思考。

 喻体镜头是用来说明、解释、引申本体镜头的意义的。当然本体和喻体是相辅相成的关系，喻体镜头的意义的产生，也决定于本体镜头的思想基调与心理色调。如果不与本体镜头相连接，它的象征意义就表现不出来。

 隐喻剪辑的关键是本体和喻体镜头的选择，首先要考虑的是这两者之间应该存在被人广泛理解和接受的关联，如果过于隐晦，那么观众只能猜测，不知所云。爱森斯

坦在影片《十月》中试图用交叉剪辑把一整套怪状的基督像和欢乐女神与修女蛋形面具镜头连接在一起，获得像炸弹或炮弹瞬间爆炸一般的效果，并以此来隐喻沙皇军队的穷兵黩武，但是令人费解。如果隐喻完全成了一种"私人语言"或者某个小圈子中的"语言"，恐怕很难实现其追求的表意效果。电视作为大众传媒，尤其要注意隐喻的可理解性，过于生硬的比喻只能给人以一种故弄玄虚、穿凿附会之感。

其次，本体和喻体的差异越大越好，只有这样才能显示隐喻的独创性和新颖性。比喻既要合情合理，又要出人意料。日本有一部片子叫《日本昆虫说》，导演把一组昆虫活动的镜头和表现主人公命运的镜头组接在一起，形成了一种隐喻的关系，比喻日本进入高速发展期后，有许多人和主人公一样，像昆虫挖洞似的，藏身在洞穴之内，无法将头探出洞外去接触周围的万千世界，并随时可能遭受毁灭性打击。把人比作昆虫，这就是一种奇比，有新意。中央电视台《新闻调查》播出的《最后的民办教师》中，主人公王军军的公办教师身份经过许多周折也没能确定下来，全家人为此万分焦虑，疼爱他的奶奶临终前还惦记着此事。王军军伤感和无奈地叙述自己的遭遇，而讲到奶奶这一节时，他没能继续说下去，而是垂下了头，紧接着，依次出现了两个镜头。

镜头一：天空中一只鸟从高处展翅直线快速下坠；
镜头二：一片芦苇在风中摇摆不定。

在这里，鸟儿和芦苇是编导选择的喻体，鸟儿迅速下坠的意象给观众以心理失重（难过）感，风中摇摆的芦苇则意味着心情的不平静。我们看到，原来抽象的情感获得某个相似意象（下坠和摇摆），让观众心理进入一个相应的情境中，被新闻事件透露出来的情绪所感染。影视中的隐喻就是通过对喻体的精心选择，把它和本体加以关联而产生的。

（三）重复剪辑

重复剪辑是指有意识地让具有一定寓意的动作、景物或形象的镜头在片中再次或多次出现，通过视觉或听觉上的重现，以突出重点，创造出强调、渲染、对比等艺术效果，从而深化主题，充分表达思想意义。比如美国20世纪40年代影片《魂断蓝桥》（*Waterloo Bridge*）中，导演巧妙地构思了道具——吉祥符，它的六次重复出现，赋予影片以浓烈的情感色彩。它既是女主人公玛拉和罗依爱情的信物，又是玛拉命运的见证，既形象，又深刻。吉祥符的保佑，并没能改变战争对男女主人公爱情和命运的摧残，从而深化了影片的主题。电视剧《大宅门》里，白景琦的那把宝剑，在几个关键性的时刻重复出现，则充分体现了主人公豪爽不屈的性格。

除了道具外，其他的一切视听元素，诸如人物、景物、光影、动作、角度、场面、语言、音乐、音响，只要经过艺术提炼，就能成为重复剪辑的构成元素。从重复剪辑中前后关系镜头重现的异同上，我们又可以将其分为完全式重复剪辑和变奏式重复剪辑两种。

1. 完全式重复剪辑

完全式重复剪辑是指关系镜头的内容和形式都近于重复，也就是说不仅镜头内容

相同或相近，并且镜头表现形式或组接形式乃至音画组合形式也相近或者完全相同。比如浙江电视台拍摄的纪录片《龙父》，讲述了一位身处异国他乡的美籍华裔，在花甲之年得知其生父20世纪50年代在抗日前线失踪，于是回国开始了漫长的寻找这位属龙的父亲的道路……在片中有一轮硕大无比的满月镜头，在这30分钟的短片中被反复使用了七次。此情此景使人不由得想起了苏轼的名句"月有阴晴圆缺，人有悲欢离合"，亲情、乡情与悲情，希望与惆怅，所有这一切都通过月亮形象的反复重现表达得淋漓尽致。重复使用的镜头（或场面）一般都是精心挑选的，多为点睛之笔，其内容和形式常常有较强的抒情性或者特殊的寓意。镜头的时空特性比较弱，叙事成分较少，常为空镜头。经过多次的原样重现，对人的视听感官反复强化刺激，引导人们咀嚼画面之外深刻的思想意义，可达到突出重点，强调主观思想情感表达的目的。

《舌尖上的中国》第一季第四集《时间的味道》中反复出现钟的镜头，意在突出时间对于食物加工的意义，和主题十分契合，用重复性镜头的运用帮助观众领悟作品内在的意蕴。

完全重复式剪辑在MV的创作中运用得比较多。MV以视觉信息诠释及表达音乐，叙事功能在MV中被弱化。当音乐本身有一种不断重复的主题乐章出现时，与之对应的画面也要求不断重复。

2. 变奏式重复剪辑

变奏式重复剪辑反映着事物发展的螺旋形式。事物在其发展的周期中虽然有某些特征或元素重复出现，但是这种重复不等同于循环，而是在发展变化的基础上，在更高层次上的重复，就像音乐中的主题变奏。变奏式重复剪辑不仅具有强调事物某些特征的作用，而且具有渲染、对比、呼应的艺术表现功能和揭示事物发展变化本质的作用。苏联电影《莫斯科不相信眼泪》中，卡捷琳娜和拉奇柯夫在同一个苏沃洛夫街心花园中会面的情节，前后两次空间同一，气氛相似，然而却相隔16年，重复中有变化，貌似而神异。前一次会面，卡捷琳娜满面愧色，将自己怀孕之事如实相告，并请求原谅，而拉奇柯夫却说"过去的，就让它过去吧，咱们分手，各奔前程吧"，拂袖而去，只丢下卡捷琳娜孑然一身坐在长椅上。16年后的会面，又在当年分手的街心花园，仍是那张长椅，周围气氛也与当年相差无几，然而这次却是拉奇柯夫献上一束鲜花，表示自己的痛悔之情，而卡捷琳娜却斩钉截铁地告诉他："过去的已经过去了，女儿和你没关系，现在我要和另一个人结婚了。"两次会面看似重复，实则反映了两个人地位命运的变化。变奏式重复剪辑最大的好处在于能把情感意念的表达融合在叙事之中。

美国影片《肖申克的救赎》中，20年来瑞德参加的无数假释场景用三个相似的段落重复表现。三次假释的开场镜头在形式上极为接近，除了服装变化，其他视觉元素几乎一致。但内容上前两次瑞德一心希望得到假释，态度诚恳，苦苦哀求，却被拒绝，第三次，老年瑞德已经对假释无所谓，面对有假释决定权的官员态度恶劣，却意外地获准假释了。（图5-5至图5-7）

图 5-5　电影《肖申克的救赎》画面 1

图 5-6　电影《肖申克的救赎》画面 2

图 5-7　电影《肖申克的救赎》画面 3

从这三张截图我们可以体会到变奏式重复剪辑方式的作用：一方面表现了时间的流逝带给瑞德的变化，另一方面表现了剧中监狱的形式主义，加强了作品的批判性。

在一些介绍地方风土人情的风光艺术片中，我们常能看到相同或相似的场景，编导在不同的段落中根据不同的需求，以不同的变奏形式结合主题加以表现，带来强烈的艺术感染力。比如一部描写草原生活的纪录片，多次出现富于地域特色的"牧牛场面"：有的是在黄昏，一轮落日满天晚霞；有的是在蓝天白云之下，牧民们唱着乡土气息浓郁的牧歌；有的用写意的大远景；有的用舒缓的摇镜头；有的用剪影勾勒。重复而富于变化的画面不仅营造了诗一般的意境，而且还推动了情节发展，抒发了主人公的情感，深化了主题。

有时我们也可以根据镜头之间结构上的相同或相异形式来重复剪辑，其效果接近于文学修辞上的叠句。比如影片《天云山传奇》中，宋薇从周瑜贞那儿听到过去恋人罗群的消息，脑海里浮现出以前分手的情景，导演用了这样八个镜头。

镜头一：远景。罗群向宋薇挥手告别。
镜头二：特写。宋薇的面部。
镜头三：远景。罗群向宋薇挥手。
镜头四：特写。宋薇的面部。
镜头五：远景。罗群向宋薇挥手。
镜头六：特写。宋薇的面部。
镜头七：大远景。罗群终于消失在断垣之后。
镜头八：特写。宋薇的面部。

这八个镜头事实上是由四组两极镜头组成，其内容基本相同，镜头结构一致，多次反复，淋漓尽致地表达了女主人无限惆怅的心理状态。

重复式剪辑是影视中运用得较多的一种表现手段，由于影视具有时间和空间穿插的自由，使这种剪辑方式大有用武之地。"正像音乐是依靠一种不断重复的主题的时隐时现的音响运动一样，电影结构也是依靠一种不断重复的绘画式主题的时隐时现的视觉效果的运动。"① 佛里伯格的这段论述对正确理解重复式剪辑颇有启迪。

表现剪辑的镜头组接方式是非写实的，即表现剪辑并不是按照现实世界的逻辑和关系来组合镜头，而是依据创作者的主观想法来组合镜头，从而使镜头与镜头的造型组合成为主观心理与思想的表现。上面我们介绍的是表现剪辑最常见的几种技巧，在实际创作中，这几种表现剪辑技巧经常相互混合在一起，共同服务主题。比如，中央电视台2002年改版时推出的《开始曲》，画面选取了旭日、天安门、国旗、长城、人民英雄纪念碑、国徽等极具象征意味的视觉符号，通过有变化的反复产生视觉重音，与音乐形成对比，表现了一种博大恢宏、豪情满怀的意境。

这几种表现剪辑技巧基本的创作原则是有相同之处的：首先是镜头据以组合的主观的情感逻辑或思想逻辑线索应该明晰，能紧紧扣住观众的心弦；其次是无论是情感

① 转引自：岩崎昶. 电影的理论 [M]. 陈笃忱，译. 北京：中国电影出版社，1984：76.

还是思想，应具有相当的深度和厚度，如果只是纯个人的或者少数人的内心体验见解，那么据以组合起来的一系列镜头也难以感人至深；再次是要有新意，有创造性，这对表现剪辑来说很重要，镜头间的组合要富于个性和独创性，当然创新是建立在贴切自然的基础上的，生硬的比喻是对观众的不尊重，很容易造成逆反心理。

表现剪辑具有很强的主观性，一方面它是创造者意图的表达，另一方面，意义的实现又必须有一个观众接受的过程。不同的观众对同一个表现性段落的理解可能是完全不一样的。在创作过程中，可以用不同的手段、不同的形象镜头去表现同一个意义。如何通过具体的形象来表达意义，大家今后需要进行不断的摸索。人生阅历的积累、对事物独到的看法，都有助于表现剪辑的完成。

第五节　影视节奏剪辑

节奏是影视中非常重要的一个因素，我们总是不断地听到创作者在谈论节奏、评论者在谈论节奏、观众在谈论节奏。节奏就像是无形的弹力线，时松时紧地串联着屏幕内容，也时松时紧地维系着观众观看的情绪。控制好节奏张力以有效影响观众的视觉—心理感受，是影视创作中的重要问题。节奏在很大程度上是通过后期剪辑来实现的。节奏剪辑是否合理，直接影响观众的观看心理。而节奏的形成又是一个非常复杂的过程，可以说，影视中所有的元素都会对节奏产生影响。

一、影视节奏的概念

节奏是运动的产物。节奏源于运动，源于变化。尽管形成节奏的方式多种多样，但是，每一种节奏都离不开两种要素：一是时间因素，即运动过程；二是变化因素，即可比成分的交替更迭。也就是说，影视的节奏既体现在时间流程里，又表现在空间的运动形态上；既依附于活动的影像中，又渗透在变化的声音里。值得注意的是，节奏并不限于一成不变、有规律的运动。沉静是一种节奏，紧张也是一种节奏，由沉静转为紧张再转为沉静，这是节奏的更替和人们身心感受的需要。生活中复杂的节奏体验是艺术中节奏变化的依据。艺术适应了人们身心感受变化的特点，以可控的方式创造了节奏，强化了人们对于节奏的审美感受。

影视节奏是各种视听元素和内容元素运动变化的产物，它作用于人的情绪，是保持观众注意力、激发情感共鸣的重要环节。

影视节奏有以下一些特点。

（一）表现上的直接性

影视在节奏表现上有着独一无二的优势，它可以把在自由的时空中运动着的活动影像直接诉诸人们的视觉，使人们直接感受到运动的速度和强度，这样就更有利于节奏的表现，也更有利于观众感受到节奏的存在。

（二）作用于观众的情绪

节奏具有心理调节器的作用，它通过对运动世界快慢缓急变化的反映，不断破坏人们固有的心理秩序，促使心理活动的增加，不断造成人的新鲜感，这种生理现象构成了节奏的物质基础。影视导演、编辑就是通过对情节发展、影像造型、镜头组接与转换、光影色彩、语言音响等这些元素变化强度、幅度的控制，来使观众产生激动情绪或者平息激动。

（三）功能上的主观性

影视节奏的安排应当以吸引人们的兴趣、引发人们的情感共鸣为目的。观众心理情绪既是节奏的作用点，也是编辑、控制节奏的出发点。在实际创作过程中，要充分地考虑观众的心理情绪需求，以此作为安排节奏、控制变化强度与幅度的依据。

二、影响影视节奏的元素

影视作品的内容元素、造型手段、声音、剪辑都会对节奏产生影响。

（一）内容元素

镜头剪辑要考虑所叙述内容的情绪基调，不能为内容服务的剪辑，即使镜头剪接得再流畅，也是无意义的。节奏效果来自内在与外在的统一，形式上的变化应受制于内在发展的基调。

内容元素在这里主要指影视作品中事件、情节或内容情绪发展的强度和速度，它关系着影视作品的快慢缓急的进展过程，是影响影视节奏的关键性因素。

内容元素的安排首先应基于人们对现实生活的体验，要以客观事物本身发展变化速度为依据。

影视剪辑尽管是利用可控因素来艺术地表现现实生活，但是，其创作仍然必定是以现实生活及其体验为逻辑基础的，尤其是对于以纪实为本性的电视创作来说。当内容元素契合了人们凭借现实体验所产生的情绪期待时，影视节奏才能有效地激发观众情感活动的变化发展。忽略了客观事物固有节奏的剪辑是难以作用于观众情绪的。内容元素对影视节奏的影响正是以人们的这种心理可变性为基础的，一方面力求通过事件发展、内容陈述上的详略轻重的变化，创造张弛相生的节奏，另一方面，在节奏中又融入了创作者结合现实生活体验希望赋予作品的情绪。

同一内容可以有不同的节奏效果，不同的节奏效果又可以对观众产生不同的情绪影响。剪辑师的任务之一就是根据节目内在的表达规律，作出最足以感染观众、引发观众情绪共鸣的节奏安排。

影视作品大多是通过不完整的事件片段组合，向人们展现一个主题。即使是在讲述一个相对完整的故事，那么，这个故事的发生、发展也是和生活同步的，所有的变化、情节都隐藏于日复一日的真实时间流程里，隐藏于跟踪拍摄的大量素材中。把这

个主题或者这个故事的各个部分连接为一条紧凑有力的整体贯穿线，就是内容元素对影视节奏的影响过程。

（二）造型手段

节奏要成为人们可直接感受的形态，需要借助造型的手段。影视作品中各种造型手段都能为节奏的形成服务。

造型手段的各种构成因素，产生出或快或慢，或重或轻，或急或缓，或远或近，或大或小，或明或暗，或虚或实的节奏变化，是视觉器官作出反应的前提。但是由于观众观看的位置基本是固定的，观众的视线方向与摄影角度的方向实际上不可能总保持一致，但是视觉经验补偿了这种差异。这种补偿的代价，便是加快视觉运动的节奏。以正常速度拍摄的影像大多视角不同，经组接之后的影片，就成了各种视角变化的影像运动，观众必须立即对此作出反应，即调动以往的经验，在不改变自己观看位置的情况下，接受被摄物视角方位和距离呈现的影像变化。所以，一般地说，将不同角度，如俯拍、仰拍、摇拍、移动拍摄而成的镜头较快地组接起来的影片段落，和把远景—近景、大全景—特写，包括快速变焦的镜头组接在一起的片段，对观众视觉冲击力较强，视觉节奏也就加快。相反，长镜头或以相似景别组接起来的片段，视觉节奏相对减缓。前者就像寻找、跟踪、追视的活动形态，后者则呈现为凝视或巡视的形态比较多。在一般情况下，我们对远景的观看比较轻松和舒缓，对近景和特写的观看就容易紧张起来。特殊情况下，如近景中的主体位置一直不变或没有动作，则紧张的状态会削弱，节奏变慢。如果远景镜头切换较快，也可能使观看活动变得紧张起来，节奏加快。具体而言，造型手段对节奏的影响主要体现在以下几个方面。

1. 主体运动对节奏的影响

主体运动速度、方向、幅度会对视觉节奏产生明显的影响。主体运动快，节奏快；主体运动慢，节奏慢。在主体动作中"动接动"，节奏加快；在动作暂停处"静接静"，节奏放慢。同向主体动作的顺势而接，节奏相对流畅、平稳；反向主体动作交错连接，节奏变得活跃，视觉有跳动感。一些优秀的演员能把剧情所规定的人物内心体验用各种手势、表情和形体动作节奏体现出来。像著名表演艺术家盖叫天，在以程式化为特征的京剧表演艺术中，就曾观察捉摸云的流动、烟的缥缈，为自己的身段手足运动寻找一种节奏美。以专注于反映普通人家的日常生活、努力刻画细腻微妙的情感世界著称的日本导演小津安二郎非常注重以人物的动作眼神营造节奏。例如一个拿筷子的动作，小津会规定拿着筷子时，演员的眼睛要先看筷子的上部，再看下面。这也就可以解释为什么小津的电影中看起来平平无奇的一个场景、一个镜头，都会让观众感觉富于韵味。而一个又一个富于韵味的镜头连接起来，便成了一部独具特色的电影。美国影片《克莱默夫妇》中父子两次一起做早餐的段落，场景相同、景别类似，节奏感大相径庭，第一次是混乱、急躁的节奏，第二次是伤感、凝重的节奏。镜头内人物动作的强度和速度是造成这种节奏差异的主要原因。第一次，从来不做家务的父亲在母亲离家出走后，不得不承担起家务，给儿子做早餐，手忙脚乱加上情绪不稳，动作急躁、幅度大。第二次，父亲已经熟练掌握了做早餐的技巧，而且父子面临离别，动

《克莱默夫妇》片段1

《克莱默夫妇》片段2

作舒缓、轻柔。不同的主体动作强度形成了不同的节奏感。

除主体之外，陪体或环境运动也是一种构成影像节奏的重要手段，比如纪录片《龙脊》中烟雾缭绕的大山、错落有致的梯田，使景物介入叙事之中，形成完整统一的影像运动节奏。

2. 摄像机运动对节奏的影响

摄像机运动的快慢、方向同样可以引起不同的节奏感受，而且，运动摄影能够赋予静态物体以运动的效果，产生节奏的变化。摄像机的推、拉、移、升、降和改变焦距的操作，也可以使被摄物产生各种各样的运动节奏变化，这种动态摄像是MV创作的常用手段，比如在一些摇滚类型的MV中，常会使用快速的推拉镜头来表现音乐强烈的节拍和感情色彩。

电影摄影机快门速度的改变同样可以使影像的运动节律产生变化。每秒拍摄的画格多于24格或少于24格，前者被称作升格拍摄，后者则是降格拍摄。升格拍摄的银幕效果是慢动作，因为放映机的放映速度还是24格/秒，所以动作的银幕时间被拉长了，而降格拍摄的银幕效果是快动作。这就是由于摄影机机械运动节奏的改变所产生的不同的影像节奏效果。卓别林的一些喜剧化表演就是通过降格拍摄使其动作节奏加快从而产生滑稽的效果。美国影片《失去平衡的生活》（Koyaanisqatsi）是一部以反映生态平衡为主题的纪录片，大量运用了快慢对比的手法。近代工业文明之前，用升格拍摄，银幕上呈现慢动作效果；近200年以来的工业文明的画面则采用降格拍摄，画面中的人和汽车的速度已到疯狂的程度……这样把司空见惯的景物用不同速率拍摄，改变了日常生活的节奏，就产生了一种间离效果，使人们关注到许多平时不曾注意的细节，体会到该片的哲理含义。吴宇森导演就非常喜欢在动作片中使用升格镜头，升格镜头使枪战中的动作被夸张、渲染，改变了动作的原有节奏。他的影片在火爆激烈的枪战场面中，经常会突然出现静止僵持的片刻，为新一轮的高潮积蓄能量，形成了有张有弛的节奏感。

3. 构图对节奏的影响

不同的构图形式以及镜头之间构图的变化也会对节奏产生影响。比如均衡构图稳重、庄严，充分展现了安静从容的美学风格，节奏感平稳。在纪录片《故宫》的开始，镜头从大殿内慢慢拉开，出殿门后拉升，整个镜头采用绝对均衡的对称式构图，节奏感稳重。而倾斜构图会产生或动荡不安或充满活力的感觉，整体节奏会比较强烈。如电影《东邪西毒》的片头，动作场面使用倾斜构图，使激烈的打斗动感更强。打斗间隙人物还如同戏曲中的亮相一般突作停顿，手持刀剑指向画面下角，人物手臂、刀剑形成的主线条沿对角线贯穿画面，画面具有的张力在动作停顿瞬间将人物上一动作的余势和下一动作的起势贯穿起来，动静结合而又自然流畅。乌克兰的某个形象宣传片，全片采用倾斜式构图，表现出一种勃勃的生机，节奏轻松、明快。

《东邪西毒》片段

静态构图和动态构图的结合常可以产生一种张弛有序的节奏感。如《黄土地》整部影片以静态构图为主，凝重、厚实，但是其中"腰鼓"一场戏，用一种奔放、热烈、释放生命力的动态构图形成强烈的对比，使影片的节奏跌宕起伏。在这场戏中导演动

用了150名群众演员，身穿黑棉袄，头扎白羊肚手巾，腰系红丝带，腰鼓打得地动山摇。导演通过各种"动"创造出高亢热烈的情绪和节奏，表现出翻身农民的喜悦和力量。以静衬动，用运动来表现视觉重点和情感高潮，是影视创作中常用的节奏处理手法。我们也可以反用，即以动衬静，用静态构图来构成快节奏。在波兰纪录片《最后的原始森林》中，导演用一组流畅的运动镜头表现冬季白雪皑皑的原始森林，其间插入千姿百态的雪花的固定镜头，在音乐的配合下，这几幅静态构图成为该段落的视觉中心和节奏重音。

另外，长短焦镜头的使用可以形成特殊的构图效果，从而造就某种特殊的节奏感。长焦镜头能缩短前景和后景之间的距离，它的视野范围小，同时，被摄物作横向运动时，其速度显得更快。黑泽明在名作《七武士》中利用长焦镜头中的前后景在运动速度上的差异，强化被摄物的横向运动，堪称经典。在村民、武士与山贼进行殊死战斗的那场戏中，黑泽明将长焦镜头的这种优势发挥得淋漓尽致：在前景的树木飞速惊掠的衬托下，后景中山贼横向冲来的马匹显得格外惊心动魄，充分营造了影片的紧张气氛。而广角镜头则相反，在拍特写时会使被摄物变形，当被摄物作纵向运动时也显得夸张。电影《惊情四百年》里就频繁地使用广角镜头进行运动摄影，夸大了的纵向运动和变形的纵向空间平添几丝诡异的气氛，和影片的魔幻主义风格相得益彰。

4. 景别对节奏的影响

说起影视的空间节奏，人们常常会谈及景别，不同景别镜头之间的组接是视觉节奏变化的因素之一。由于不同景别所表现出来的动作其速度感是不同的，因此可以利用景别的大小差别来调节视觉节奏。在一组小景别中插入大景别，或者在大景别后跳接小景别，这些都是改变视觉重音、转换节奏的常用方式。在叙事性的影视作品中，利用前进式句型和后退式句型在景别及叙述效果上的对比，交替使用，也可以调节节奏。如电影《无间道》中，刘德华和梁朝伟扮演的两个主人公在天台谈判，镜头从特写一跃跳接大远景，再从远景及几个超短镜头快速切换为大特写，情绪上的大起大落表现得淋漓尽致，同时也形成了一种跌宕起伏的节奏。

《无间道》片段

另外，剪辑中景别的大小直接影响镜头的长度，一般来说远景镜头要长于中景镜头，而中景镜头又长于特写镜头。不同取景范围内信息量的多少决定了镜头的长度，所以摄像机与物象的距离往往与拍摄时间成正比，马尔丹认为："景别的大小一般决定镜头的长度……因此，一个全景一般总比特写镜头的时间长。"① 所以一般说来，远距离拍摄大都因镜头时间长而节奏倾向舒缓，近距离拍摄则可能因时间短而节奏紧凑。马尔丹还认为，一系列特写镜头可以产生一种异常有力的压倒一般描绘的激烈的戏剧性，全景则更多地造成一种令人难以忍受的懒散，而从全景转向特写表达心烦、紧张的突然变化，从特写转向全景所产生的效果则是无能为力和听天由命。

景别的变化带来了视点、视距的变化，也引起了视域范围的变化，变化过程有缓急快慢，就形成了景别运动的另一种节奏——空间节奏。比如远景画面接大全景画面，再接全景画面，节奏抒情、舒缓。如果用全景—特写（近景）—全景的交叉剪辑，上

① 马赛尔·马尔丹. 电影语言 [M]. 何振淦，译. 北京：中国电影出版社，1980：105.

下镜头之间景别的差异则造成画面空间较大的变化，观众的视觉和心理紧张。一般认为特写镜头是视觉的节奏重音，起强调某种情绪的作用，用在戏剧高潮处或剧情突变处。但是有时也用大全景或全景作为节奏重音。比如表现一对恋人在经历了漫长的一系列挫折之后，终于在码头上相见了，这时我们可以设计这样一组镜头。

镜头一：中景。男主人公捧着鲜花在人群中寻找，女主人公提着行李四处张望。

镜头二：全景。男主人公捧着鲜花四下张望。

镜头三：中景。女主人公提着行李在人流中不断回头。

镜头四：全景。汽笛响起，轮船徐徐离开码头。

镜头五：大全景（俯拍）。空旷的码头上只有男女主人公在汽笛声中紧紧拥抱在一起。

毫无疑问，在这里大全景是重音高潮所在。

上下镜头之间选择何种方式转换景别，也影响视觉节奏。如果选择直接切，那么景别之间的转化缺少过渡，显得硬朗而不拖泥带水，空间元素的不和谐甚至对立直接暴露在观众的眼前，其节奏鲜明。电视纪实作品和诸如交响乐等音乐作品的直播中常有这种转换法。纪录片《最后的原始森林》从头至尾所有镜头都在音乐的节奏点上直接切换。在交响乐直播中，导播一般会根据音乐的节奏和不同的声部进行声画对应的切换。另一种常见的景别转换方法是上下镜头之间部分重叠，也就是叠化，以此使景别空间上的反差弱化，其节奏是平稳舒缓的，从而获得视听上的流畅感。一些有较强抒情色彩的 MV 或电视散文中常用这一手法。

5. 色彩和光影变化对节奏的影响

光线、色彩都是影视画面中的重要视觉因素，而且是流动的视觉因素，不同的明暗关系和色彩对比作用于人的视觉，往往会引起不同的心理和生理反应。因此，色彩和光影变化往往能在人的心理上引起一种强弱变化的节奏。色彩和光影变化造成的节奏，给人相应的情绪、情趣、情感、气氛等不同的感受。

明亮的镜头往往会给观众比较兴奋、热烈的感觉，昏暗的镜头则正好相反。色彩的多少，色彩鲜艳与否，都是影响节奏的原因，色彩越多，越鲜艳，节奏感越强。如电影《饮食男女》片头父亲准备晚餐的一段，父亲身穿高饱和的蓝色上衣，和食物的色彩形成反差，不同食物的色彩，鱼肉的粉红、青菜的碧绿、大肉的红棕透亮、辣椒的红、萝卜与墨鱼的白交替出现，形成了色彩的交响乐。

在创作中除要考虑片子的整体影调和色调之外，往往还要注意明暗和色彩变化，以产生光影和色彩的节奏感。像伯格曼的电影《呼喊与细语》，讲述了四个女人的故事，影片明暗对比强烈，使观众在观看时视觉心理运动节奏凝重、迟缓，而且有一种暧昧、神秘的色彩。安东尼奥尼的电影《红色沙漠》中红、灰、蓝、黑、黄、绿色彩的流动变化，在总的紧张、刺目的红色基调中形成一种色彩上的节奏变化。

（三）声音

由于声音本身具有长短强弱的变化，因此，声音是形成节奏的重要手段。

1. 各种不同性质的声音组合可以形成节奏的变化

首先，一段音乐其本身的强弱变化就构成了节奏上的起承转合。一些无解说词、以音乐为主的电视片中，镜头转换的节奏往往依据音乐节拍形成的节奏，而且听觉节奏一般会比视觉节奏更有力地作用于人们的情绪。其次，几种不同性质的声音之间的对比也可以形成节奏的变化。在一些以音乐旋律为基础的电视片中，适时地加入某些同期声或者音响效果，能够以反差来吸引关注或衬托情绪、调节节奏，这样的技巧在实践中已得到越来越巧妙的运用。

2. 声音与画面的配合可以增加叙事的内在节奏感

声音具有强烈的情绪感染力，它和画面的有机配合而形成的声画蒙太奇是影视艺术的重要构成形式。对于影视来说，声音不仅是蒙太奇效果的重要表现，而且也是影视叙事中最基本的构成因素。解说词、人物采访、现场声各自具有不同的节奏。通常，现场声具有较强的动感，而解说虽然可以有各种语速、情绪，但是，总体上仍然会显得比较单调，人物同期声则各具性格特征。在影视作品的剪辑中，一般需要考虑这几种声音的搭配运用，以避免单调。

在现代的影视作品中，音乐、音响、画面在节奏上呈现出对应、对比、对位等更为复杂的节奏关系，往往能创造出更加和谐或强烈的节奏感。

电影《情迷哈瓦那》（*Dirty Dancing Havana Nights*）中，男女主人公在群情沸腾欢呼独裁者倒台的场面中相互寻找，这时的音乐舒展起伏，与喧闹的画面形成视听节奏上的对比。这一手法的运用，大大地加强了电影的艺术表现力。

电影《西雅图不眠之夜》（*Sleepless in Seattle*）中，音乐和画面各自独立发展，音乐并没有随镜头节奏而改变自己的结构。该影片由墓地开场，以清冷的钢琴伴奏，但画面很快转入新丧妻的主人公的厨房，又转到他的办公室——画面和音乐是两条平行的线索，节奏既独立又相辅相成。

丹麦和荷兰制作的旅游风光片《丹麦交响曲》和《荷兰花》的一个共同特点是，音乐和音响相得益彰，共同组成了声音节奏。音响被音乐化了，而音乐又构成了音响结构，从而形成由画面、音乐、音响交织的声画交响乐。在画面中，我们看到的是清澈的河水绵延到堤岸，远处的马群，纷飞的彩蝶，漫山遍野的花朵，我们听到的是水的流动，马儿嚼草，蝶群的"嗡嗡"声，鸟叫虫鸣……然后音乐渐起。音乐、音响和画面在这里水乳交融，而这种韵律是创作者通过剪辑赋予的。

在影视中音响、音乐是较独立的节奏系统，是影像运动的有机组成部分，使影视节奏既可看到又可听到。声画不同的组合方式使得影视节奏呈现出更为丰富的变化。

（四）剪辑

影像运动记录的基本单位是镜头，镜头的长度及其组接的次数、顺序就构成了剪辑的节奏。通过镜头长度变化、镜头转换速度、镜头结构方式等剪辑手段来形成节奏，是影视节奏控制中最基础也是最重要的部分。

1. 剪辑率对节奏的影响

所谓剪辑率是指在单位时间长度的画面中镜头转换的次数。比如在电影《法国中

尉的女人》（*The French Lieutenant's Woman*）中有两个时间接近的片段：影片序幕中有一个长达两分钟的长镜头不间断拍摄画面。从斯特里普扮演的萨拉背对镜头开始，到转身，摄影一直跟踪她登上防洪大堤，镜头上升，萨拉只身孤独地向长堤里头走去；另一个片段也在防洪堤上，时间长度为两分零十秒，却用了25个镜头。前一段画面中镜头相对比较长，转换次数少，剪辑节奏就缓慢，我们称之为低剪辑率；后一段画面中镜头相对比较短，转换次数多，剪辑节奏就快，我们称之为高剪辑率。

　　镜头长度、剪辑率和节奏这三者之间的关联性为许多电影学者所关注。马尔丹指出，以短镜头为主的影片和以长镜头为主的影片，两者的节奏是截然不同的。普多夫金认为："快而短的片段引起兴奋的感觉，而较长的片段则给人一种镇定、松缓的感觉。"① 确实，一个短促而有力的镜头是有冲击感的，而一个特别长的镜头在观众身上就引发了一种期待，甚至是一种焦虑，总之，是一种问号。假如镜头越来越短，节奏越来越快，这是剪辑率加速，它给人的感觉是不断增长的紧张；镜头越来越长，这是剪辑率减速，它给人以一种平静或者紧张不安之后逐渐出现的松弛之感。马尔丹引用了《法国高等电影学院学报》上一段文章来说明镜头长度运动与观众心理因素之间的关系："我们并不是以同样的方式从头到尾去看一个镜头的。首先，我们看到它，认出它的背景，如果愿意，我们可以称之为展示。就在此时，我们的注意力也高度集中，抓住了这个镜头的意义和出现的原因，动作、言语、运动，这种种推动了剧情的进展。以后，注意力就降低，如果镜头冗长，就使观众产生厌烦心理、失去耐心。如果镜头正好在注意力降低时切断，并且为另一个镜头所替代，注意力就会不断被抓住，人们也会说影片有节奏了。因此所谓电影的节奏并不意味着抓住镜头之间的时间关系，而是每个镜头的延续时间和由它激起并满足的注意力运动的结合。"②

　　不同形式的镜头长度运动形成了不同的视听节奏，最终影响的是观众的心理节奏、情绪节奏。短镜头的迅速转换，可以在观众的视觉上产生"震惊感"。如果在一系列镜头中，当每一次镜头变换所产生的震惊感尚未消失以前，下一次的镜头变换已经来到，那就会使每一次的效果积累到下一次的效果上去。这样一次次的效果积累，就会造成一定的气氛和情绪。

　　如果剪辑率过低，致使震惊感从高点迅速消失，那么镜头之间的连接就不会产生积累的效果，视听节奏就会变得拖沓，让人昏昏欲睡。相反，如果剪辑率过高，每次镜头切换所产生的震惊感尚未开始增进时，就已被切断，那么同样不能造成积累效果，视听节奏混乱、炫目，让人莫名其妙。因此，我们认为剪辑率应该视内容需要而定。有时某个镜头在叙事段落中至关重要，但是观众很熟悉，就可以适当短一些；有时画面和情节无太多关系，但是内容新奇或者很美，也可以适当长一些。

　　在剪辑率固定的镜头剪接中，当积累效果增长到一定程度时，制约效果就会逐渐产生，这是由于观众适应了镜头变换的频率，生理和心理的紧张感正在逐步化解，视

① 普多夫金. 论电影的编剧、导演和演员 [M]. 何力, 译. 北京：中国电影出版社, 1980：119.

② 马赛尔·马尔丹. 电影语言 [M]. 何振淦, 译. 北京：中国电影出版社, 1980：124.

听节奏也趋于平缓。比如一组均为两秒的镜头组接，其前后的节奏感觉是不一样的，越到后面就会觉得越慢。要改变这种状况，只有运用剪接加速的办法，也就是视情况将剪辑率逐渐提高，使每个镜头都比前一个略短一些，通过提高对观众的视听刺激的频率，加强刺激的强度，加快节奏。例如纪录片《最后的原始森林》的结束段落，镜头内容为几组相同地方不同季节的自然景色，通过强烈的视觉对比来表现宁静的原始森林所蕴含的蓬勃的生机活力和独有的节律。这个段落总长度为24秒，共由25个镜头组成，前面7个镜头的长度在2～3秒之间，随后3个镜头的长度为1秒左右，第11到第19个镜头的长度只有10～18帧，第20到第24个镜头的长度都是5帧，最后一个镜头为1秒。这一系列镜头一组比一组短，实际上就是利用剪辑率逐渐提高的办法，创造扣人心弦的效果。

由于提高剪辑率的实际效果主要表现为短镜头的逐渐加速切换，后一个镜头的长度并不取决于叙事的需要，而主要是为了获得某种节奏而参照前个镜头长度作出取舍，因此这种镜头长度的处理方式也被叫作"比较长度"。它的应用范围只能限于主体相同或相关、景别相似、共同表现同一个问题的一系列对列的镜头中，本书前面曾提到的电影《罗拉快跑》中罗拉的男友打电话给罗拉诉说10万马克被一个拾荒者捡走，拾荒者会带着钱去周游世界那一段，镜头从拾荒者走出地铁站开始，闪现世界各地的风光，那些表现世界风光的镜头从七八帧开始，逐渐缩短到五六帧，最后缩短到只有一两帧，随着镜头的缩短，节奏越来越强烈，表现出人物内心的焦虑越来越严重。

《罗拉快跑》片段

2. 镜头结构方式对影视节奏的影响

镜头结构方式既体现为镜头连接顺序，又可以指镜头连接的技术方式，比如，叠化、渐隐渐显、变焦、划像等都包含有节奏因素，需要根据具体作品的要求，考虑这些技巧是否符合节奏的需求。不同的剪辑速度展现不同的感情色彩。匀速剪辑（即匀速的镜头转换）显得从容稳定；慢速剪辑（包括采用慢动作处理）多用于情绪的抒发，节奏舒缓；快速剪辑则易激发强烈的情绪。以交替快切为例，交替快切是指平行交替地剪接两组甚至两组以上的镜头，往往用于表现矛盾、冲突、悬念、对比等情绪状态。在这样的剪辑中，第一个镜头和最后一个镜头都应该保证有相当的长度，因为第一个镜头起到交代作用，让观众明白发生了什么，最后的镜头代表结束，由中间快速剪辑所积累起来的情绪在这里得到充分释放，在内容上也是对叙事结尾的交代。中间段落则加速快切，节奏上呈不断递进态势，可以形成不断加剧的紧张感，从而吸引观众。值得注意的是，在这种剪辑方式中，由于视觉暂留作用，后一镜头比前一镜头稍短，即提高剪辑率的方式，较之同样长度镜头的剪辑会更有感染力，尤其是在一组相同景别的镜头组接中，如果想保持匀速效果，后一镜头应该相应少两帧，以此类推，这就是剪辑中的"加速度"规律。镜头转换速度的快慢应与这一段落的节奏基调、镜头构成方式联系在一起。作为剪辑师，要善于判断每一个镜头内及各种镜头组合所蕴含的节奏因素，结合叙事内容，有机地安排镜头序列，获得最适宜的镜头转换节奏。

美国电影理论家波布克在其《电影的元素》中说："每一部影片都有独特的内在和外在节拍。实际上，影片的质量和许多方面取决于这些节拍或节奏。内在和外在节奏

的处理主要属于电影剪辑中的工作范围。"① 剪辑节奏是一种外在节奏，镜头转换的快慢、衔接方式的变化等都诉诸观众视听感官。法国电影理论家莱昂·摩西纳克说，节奏"不仅存在于画面本身之中，并且存于画面的连续之中。因此，电影表现力的最重要的部分是外在的节奏"②。外在节奏应以内在节奏为依据，在剪辑中两者是密不可分的，假如场面的内容是激动人心的、极度兴奋的，外部节奏要求快，镜头短促，镜头之间直接切换，使一个细节跳到另一个细节，一个场景跳到另一个场景，一个动作突变为另一个动作。比如，在美国影片《情人》中，是这样处理表现车祸的镜头组接的：

镜头一：车辆来往行驶的街道，一个背向摄影机穿过街道的行人，一辆汽车驶来把他遮住了。

镜头二：很短的闪现的镜头。司机刹车时一副惊骇的面孔。

镜头三：同样短的瞬间场面。因惊叫而张大嘴的被轧者的面孔。

镜头四：从司机的座位俯拍。在转动的车轮旁边的两条腿。

镜头五：因刹车而向前滑行的车轮。

镜头六：停止不动的车旁的尸体。

精选的各个片段以短促的节奏剪接在一起，能够适应观众的内心节奏，因此，这种剪辑节奏是恰如其分的。但是假如在一个沉静的片段中，场面安宁、平静，也使用快切，就会打乱影像内在的节奏，造成跳动和突兀。要避免这种情况的产生，往往采用长镜头，加大组接点的间距，使用"叠化""淡出淡入"代替"切"，减缓时空场景转换的速度。主体运动、摄影机运动、镜头变焦运动、镜头组接运动及至声音诸多范畴的节奏，或张或弛都与情节节奏和情绪节奏相结合，我们称之为顺应式节奏。与之相对的是变异式节奏，其特征是不同节奏呈现"紧打慢唱"的对立。比如美国影片《教父》（The Godfather）结尾，刚刚即位的小教父迈克尔在教堂参加婴儿的受洗仪式，画外音是受洗仪式中牧师慢条斯理的祈祷语和婴儿哭声，画面却是五大家族主要成员被迈克尔派人一一杀死的场面，利用声画关系的强烈反差，形成具有强烈表现力的心理节奏和情感节奏，获得了非同一般的艺术感染力。

《教父》片段

三、影视节奏的形成

（一）社会语境对影视节奏的影响

我们通常认为，影视节奏与观众审美心理、经济状况和生活节奏的不同有着密切的关系。通常那些社会生活悠闲、安定的地区，影片的节奏也比较舒缓优雅，而人口稠密、社会竞争激烈、生活充满压力和不确定因素的地区，影片则往往是以快节奏为主。从世界范围来看，欧洲的电影节奏缓慢，美国电影则节奏较快，中国香港地区电影的节奏比美国电影更快。但是近年来全球影视作品一个共同的发展趋势是通过剪辑

① 李·R. 波布克. 电影的元素 [M]. 伍菡卿，译. 北京：中国电影出版社，1986：121.
② 转引自：岩崎昶. 电影的理论 [M]. 陈笃忱，译. 北京：中国电影出版社，1984：78.

不断加快节奏，中国的学者贾磊磊称之为"暴雨剪辑"。以好莱坞电影为例，在1930—1960年间，大多数好莱坞故事片大体包含300～700个镜头。到了20世纪80年代末，许多影片的镜头数达到了1500个以上。紧接着出现了镜头数达2000～3000个的影片。① 这种现象，正如本雅明预言的，主体与对象的距离消失了，艺术品像一颗射出的子弹击中了观赏者，视觉特质转变为触觉特质。观众在通过影像去占有对象的欲望支配下，只是希望去获取更多更奇异的影像。这使得影视必须用更加快速和密集的方式，尽可能在有限的时间内传递更多的信息，满足观众对于影像的需求。

（二）确定影视节奏的基本原则

1. 根据作品的特质确定合适的节奏基调

要结合作品播出的社会文化语境，综合考虑影响节奏的各个元素，为作品选择合适的节奏，并采用恰当的方式形成特定类型的节奏。

2. 确定具体段落节奏及其转换

节奏是在运动和相对静止的更替中形成的，如叙事内容的紧张与松弛是动与静，镜头切换的快与慢是动与静，声音的强与弱也是动与静。从这个意义上看，我们可以用"动静相生"来作为把握节奏的一个原则。动静节奏既可以由叙事内容的丰富与简约、内容性质的紧张与舒缓等对比来安排，也可以利用声画关系、景别等形式元素的巧妙组合来调节。节奏处理的核心就是安排好节奏的动静转换。节奏的动静转换有两类方式：一是渐变式，强调节奏的自然变化，也就是镜头动静关系的转换是建立在镜头逐步推进、内容不断铺垫的基础上的，节奏变化的界限不是很明显。二是突变式，强调前后节奏的对比，以加大动静反差的方式，造成视觉心理的震惊感，节奏变化强烈。这样的突变技巧在影视作品中被常用于段落转场和制造强烈视觉效果的场合中。

3. 处理好内外节奏的关系

无论是渐变还是突变，外在节奏都应该与内在节奏保持一致。比如，内在节奏慢，外在造型手段上也多采用能够体现慢节奏的方式。但是，也有些时候，为了取得更好的叙事效果，内在的动静变化与外在的动静变化可以暂时分离，这是一种更为深刻的意义上的内外融合与统一。如电影《集结号》开篇的战争部分，一开始，是队伍快速地挺进，主体运动和摄像机运动都十分迅速，甚至采用不稳定的摇晃摄影以加强画面的节奏，此时内外节奏是统一的，接着深入敌军腹地进行侦察，外在节奏突然减弱了，镜头运动变得十分缓慢，人物的运动也变得小心翼翼，但内在的紧张感却不断增强。是否有敌人？敌人什么时候会回击？一个个不可预测的问题如悬着的达摩克利斯之剑，让观众在忐忑不安中变得越来越紧张，内在的节奏感也越来越强烈。此时，外在节奏的慢使得内在节奏不断加强，两者是一种另类的和谐。直到一声枪响，发现敌人的踪影，战斗开始，观众才呼出一口气，缓解了内在的紧张感。

《集结号》片段

① 戴维·波德威尔. 强化的镜头处理——当代美国电影的视觉风格［J］. 章杉，译. 世界电影，2003（1）：5-7.

四、影视节奏剪辑的技巧

节奏的剪辑一方面是整体节奏曲线的营造，内外节奏的控制，另一方面是具体段落中快慢节奏的形成。在前文中，我们提到影响节奏的有内容元素、造型手段、声音和剪辑率，因此，一种特定节奏的形成要综合考虑各种元素对节奏的影响，进而形成特定节奏。

（一）如何形成快节奏

1. 短镜头连接

短镜头连接可以形成较高的剪辑率，如果再采用逐渐缩短镜头长度的方式进行组接，通过剪辑加速度，形成剪辑的积余效果：在第一个镜头形成的震惊感还未消退之前接第二个镜头，依次剪辑，可以造成很强的内在节奏感。

2. 选用自身节奏感强烈的镜头

单镜头内，由于造型元素的不同，节奏感会有很大的差异，一般而言，运动强烈的、非均衡构图的、景别较小的、色彩饱和度高的、光线效果明亮的、采用非标准焦距的镜头，节奏感会比较强。

3. 注意节奏的变化，通过节奏的对比提升节奏

节奏形成的本质是运动和变化，如果每个镜头的节奏强度相等，那么，即使单镜头的节奏比较强，整体节奏也会逐渐减弱。反之，每个镜头的节奏不同，在节奏的变化中，通过节奏的对比，会使节奏更强。如电影《喜宴》中父亲来探亲前，儿子为了不让父亲发现自己是同性恋而收拾房间那一段，段落一开始，整体节奏就较强，镜头以小景别为主，镜头运动速度以及主体运动速度都较快，构图复杂，信息量饱满，但在段落中间部分，运动停止，节奏相对减弱，然后，节奏再次加强，一组快动作镜头将节奏推向新的高度，中间节奏的暂时减弱是一种蓄势，使后续的节奏显得更强。

4. 利用节奏感很强的声音

声音节奏是最易于被观众感知的，声音节奏对整体节奏的形成有非常重要的意义。舒缓的画面配上快节奏的声音，最终的节奏感会较强，而慢节奏的声音则会减弱画面的节奏感。

（二）如何形成慢节奏

1. 选用长镜头，降低剪辑率

和短镜头相反，以长镜头连接，相应段落的剪辑率较低，一般情况下，节奏感较为缓慢。

2. 选用自身节奏感舒缓的镜头

和节奏感强烈的镜头相反，运动速度慢或幅度小的、构图均衡的、景别较大的、色彩饱和度低的、光线效果较为暗淡的镜头，节奏感会比较弱。如果段落内基本采用这样的镜头，整体段落的节奏感就会慢而舒缓。

3. 配以节奏感舒缓的音乐

如电影《花样年华》的结尾，单镜头的时长较长，镜头或是固定镜头，或是运动舒缓的镜头，镜头色彩以灰调为主，光线是黄昏柔和的效果，音乐节奏舒缓而带着淡淡的哀伤。这一段落表现的是男主人公对逝去爱情的感伤，但这种感伤是含蓄、内敛的，缓缓的节奏和内在的情绪十分吻合。

《花样年华》片段

精确的节奏是在剪辑台上实现的，而其中的一些处理手段也是可以灵活运用的。

必须提醒注意的是，影视剪辑师在考虑节奏处理的问题时，要考虑影视收看方式和传播目的的影响，也就是说，大部分影视作品的节奏和镜头长度必须首先保证观众能够获得必要信息，看得清楚明白，在这个前提下，才能去考虑节奏处理上的各种艺术表现。

传统的理论认为，节奏是从剪辑中获得的一种视听效果，也即是说，节奏是由组接镜头时所产生的镜头外部变换而形成的。也有人认为，影视节奏产生于镜头内部主体的运动形态，与镜头外部结构无关。这两种截然相反的观点都失之偏颇。

正如我们前面所分析，节奏是运动的产物，影视的艺术特征之一就是运动性，主体在运动，镜头在运动，声音在运动，色彩在运动，镜头内部有运动，镜头之间也构成运动。镜头之间的连接流动是通过剪辑完成的，因此剪辑的一项重要任务就是创造符合内容、主题表达要求的有风格的节奏。影视节奏并不完全取决于剪辑，但剪辑是创造节奏的不可或缺的环节和手段。剪辑的目的并不只是为了形成节奏，但节奏问题是任何一名剪辑师面对任何一部片子时都不得不处理的问题。

节奏问题很简单，因为我们人就是节奏的动物，每个人都能感受节奏、制造节奏。但是节奏的问题又很复杂，一方面影响节奏的因素太多，另一方面我们很少会单独使用某种节奏手段，而总是根据剧情和艺术的需要、导演的风格，将节奏手段和叙事或表现融合起来。因此优秀的节奏绝不是由某种单纯的剪辑技巧带来的，它体现了创作者独特的匠心和艺术功力，体现了编导对生活的理解与把握、对美的认识与追求。

本章练习

一、思考

1. 剪辑为什么能改变时间？
2. 剪辑时构造空间的手段有哪些？
3. 叙事剪辑的基本任务是什么？
4. 表现剪辑在运用时要注意哪些问题？
5. 影响影视节奏的元素有哪些？
6. 可以采用哪些方法形成特定的节奏？

二、实训

1. 影视时间的剪辑

(1) 实训一：用剪辑压缩时间

以一场足球赛或篮球赛或其他体育比赛的实况录像作为素材。素材的总时间长度要比实际比赛时间长。通过剪辑把成片压缩到实际时间的三分之一，并使压缩后的比赛仍然有完整的感觉。

(2) 实训二：用剪辑延长时间

选择实训一素材其中的某一段落，合理运用延长时间的方法，用三种以上的方法把该段落的时间延长一倍。

2. 影视空间的剪辑

(1) 实训一：通过局部空间的组合表现事物空间的全貌

用十个以上的镜头从不同的角度、用不同的景别拍摄某一建筑的全貌，同时用一个带有摇、推的长镜头拍摄该建筑从左到右、从远到近的全貌。这个长镜头主要作为剪辑效果的参照和对比。

从素材镜头中选择五个镜头表现该建筑物，要能给观看者留下完整空间的感觉。剪辑完后，和那个表现建筑物全貌的长镜头进行比较，观察两者的表现效果有什么不同，哪种方式更优越。思考这种差别是方法本身造成的，比如说长镜头在表现全貌上一定比用局部镜头组合表现全貌效果好或者不好，还是因为拍摄或者剪辑水平不够造成的。如果是后者，可以尝试采用其他的拍摄方式和剪辑方案。力求通过实训练习，从中找到一些规律性的东西。

(2) 实训二：用剪辑构造空间

准备一个开门的镜头和很多不同空间包括室内、室外的镜头，例如一个卧室的镜头、一个办公室的镜头、一个大街上的镜头等。也可以用一个接电话的镜头和一组其他空间的镜头或者其他镜头作为实训的素材。

用开门的镜头接不同的环境镜头，感受镜头组接后的空间效果。一般情况下，只要不穿帮，开门镜头接素材中的任何一个镜头给观众的感觉都是正常的。开门的镜头可以意味着进入室内，也可以意味着离开，进入户外空间。

3. 叙事性段落的剪辑

(1) 实训一：根据叙事逻辑进行镜头排序

教师把一个完整的叙事段落的所有镜头分解并打乱顺序，作为素材提供给学生。

学生根据逻辑把打乱的镜头进行排序，并说明理由。

(2) 实训二：用剪辑改变叙事情节

以电影《罗拉快跑》为原始素材，在原片的三种结局之外，剪辑出第四种故事，例如可以把第三次叙事中罗拉赢钱的内容和第一次叙事中罗拉男友抢超市、最后两人被警察围捕的内容进行组合。

4. 表现性段落的剪辑

实训：运用具象进行抽象概念的表现

教师找一篇具有哲理性的散文如朱自清的《匆匆》，学生自己收集他们认为适合这

篇散文主题的素材，素材可以是自己设计拍摄的，也可以从现成的影视作品中挑选。或者学生自己选择一个抽象的主题如友情、喜悦、悲伤等，并准备好素材。

综合运用表现剪辑的三种方式对素材进行剪辑，剪辑完成后，学生之间互相进行观摩，品鉴是否表达出了要表达的意义。

5. 影视节奏的剪辑

（1）实训一：通过剪辑控制节奏

根据影响节奏的因素如镜头的时长、主体运动、摄像机运动、景别、明暗、色彩、构图、声音等准备一些素材镜头，其中要有不同长短的镜头、有运动和静态的镜头、有不同景别的镜头，有不同明暗的镜头、有色彩鲜艳与黯淡的镜头、有色彩简单和复杂的镜头、有构图复杂和简单的镜头、有有声和无声的镜头等。

从素材镜头中选择十个镜头，剪辑一个节奏越来越慢的段落。

从素材镜头中选择十个镜头，剪辑一个节奏越来越快的段落。

从素材镜头中选择十五个镜头，剪辑一个节奏由慢到快的段落。

从素材镜头中选择十五个镜头，剪辑一个节奏由快到慢的段落。

（2）实训二：通过声音改变节奏

准备一段相对中性的视频素材，如两个人走在路上，两个人面对面坐着，一个人收拾房间，一组风光镜头，等等，再找几首不同节奏的音乐或几种不同节奏感的音响。

同一个视频配上具有不同节奏感的声音，比较配上声音后节奏感的变化。

观摩作品推荐

1. 电影：《辛德勒的名单》《有话好好说》《十月》《英雄》《李米的猜想》《2001：太空漫游》《莉莉·玛莲》《公民凯恩》《战舰波将金号》《警察故事》《绳索》（希区柯克导演）、《黄土地》《呼喊与细语》《红色沙漠》《七武士》《情迷哈瓦那》《西雅图不眠夜》《堕落天使》《集结号》《克莱默夫妇》。

2. 节目：《中国好声音》。

3. 纪录片：《回家》《我们赢了！——留住北京申奥成功的那一天》《舟舟的世界》《最后的原始森林》。

阅读书目

1. 傅正义. 影视剪辑编辑艺术［M］. 北京：北京广播学院出版社，2003.

2. 卡雷尔·赖兹，盖文·米勒. 电影剪辑技巧［M］. 郭建中，译. 北京：中国电影出版社，2008.

3. 李·R. 波布克. 电影的元素［M］. 伍菡卿，译. 北京：中国电影出版社，1986.

4. 马赛尔·马尔丹. 电影语言［M］. 何振淦，译. 北京：中国电影出版社，1980.

本章拓展学习资源

1. 影视作品的时空：影视时间的特点
 主讲教师：李琳

2. 影视作品的时空：影视时间的剪辑技巧
 主讲教师：李琳

3. 影视作品的时空：影视空间的类型；再现空间和构成空间
 主讲教师：姚争

4. 影视节奏的剪辑：影视节奏概念解析
 主讲教师：李琳

5. 影视节奏的剪辑：影响节奏的因素——视听元素
 主讲教师：李琳

6. 影视节奏的剪辑：影响节奏的因素——剪辑方式
 主讲教师：李琳

7. 影视节奏的剪辑：控制影视节奏
 主讲教师：李琳

第六章

剪辑塑造结构

▶▄ 本章聚焦

1. 影视结构调整的意义
2. 线性时空结构
3. 串联式时空结构
4. 交错式时空结构
5. 套层式时空结构
6. 重复式时空结构

▶▄ 学习目标

1. 理解影视结构调整的意义。
2. 了解线性时空结构的概念及特点,掌握线性时空结构的剪辑要领。
3. 了解串联式时空结构的概念及特点,掌握串联式时空结构的剪辑要领。
4. 了解交错式时空结构的概念及分类,掌握交错式时空结构的剪辑要领。
5. 了解套层式时空结构的概念及特点,掌握套层式时空结构的剪辑要领。
6. 了解重复式时空结构的概念及特点,掌握重复式时空结构的剪辑要领。

知识点导图

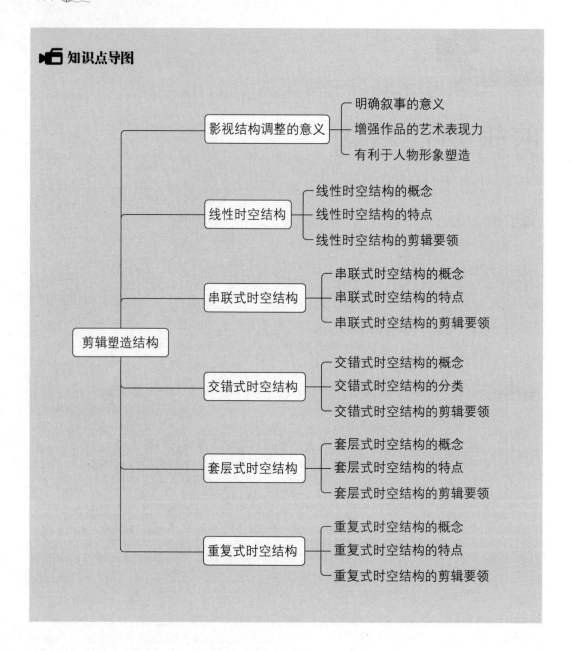

章 前 导 言

影视的时空结构是指在影视叙事中对时间与空间的整体安排，它是由镜头的先后排列顺序形成的。时空结构的安排与调整是剪辑的最终任务。通过结构的调整，影视作品最终成型，并完成相应的叙事、表意的目的。

第一节　影视结构调整的意义

周传基教授曾经这样给影视剪辑下定义："影视剪辑就是用光波、声波重新结构时空的过程。"从这一定义看，剪辑不仅仅意味着镜头组接的技巧，它还是一种结构方式。苏联著名导演米哈伊尔·罗姆指出："剪辑本身可以分为两个方面来看，第一，剪辑就是影片各段之间的组接……第二，剪辑是一段戏内部的结构。"① 剪辑是影视的一种结构方法，它的特殊性在于，剪辑不仅仅可以结构内容、传达含义，还可以结构时空，即选择分处在不同时空的若干画面、片段，按照一定的逻辑和时空关系，连接组合成一个新的不同于现实的影视时空。早在电影诞生初期，美国电影《一个消防队员的生活》就采用属于不同时空的实拍素材和资料镜头剪辑出了似乎是同一时空的电影。通过结构的调整，影视作品最终成型，实现了创作的意图。

一、明确叙事的意义

同样的素材，不同的结构形式可以传达不同的内涵。镜头段落前后安排的顺序不同，所产生的意义可以完全不同。剪辑师洪梅老师曾谈到她剪辑《乔家大院》时对"乔致庸结婚"这场戏结构的调整，这种调整充分体现出结构调整的意义。根据原始剧本，"乔致庸结婚"这场戏本来是放在乔致庸第二次到包头做"霸盘"并大胜而回之后的，洪梅老师在研究了素材之后，改换结构，将这场戏放到了乔致庸第一次做"霸盘"失败之后，那时，乔家家族危机更加严重，必须获取新的资金支援才能解救家族危难。根据剧情，乔致庸有一个青梅竹马的恋人，但一家大钱庄老板的女儿一心想嫁给他。如果照原始的结构安排，"乔致庸结婚"这场戏的戏剧冲突就显得不够强烈，乔致庸内心的矛盾也不够凸显，甚至观众会质疑乔致庸对青梅竹马恋人的感情。但按照洪梅老师的结构安排，叙事的意义就变为乔致庸为了解决家族危机，不得不放弃自己的感情，和钱庄老板的女儿结婚，这样一改，戏剧冲突立马显现出来，人物的矛盾与痛苦也就有了展现的空间。有时候，结构的安排虽然不会改变事实，但可以加强或减弱主题意义。如浙江电视台教育科技频道的栏目《小强实验室》，有一期是关于汽车防撞钢梁的测试比较，在选择的测试样本中，有欧美车，有日韩车。节目的编排中，把防撞钢梁最厚的别克新君威和防撞钢梁最薄的本田雅阁放在一起，虽然编导没有加上主观的评论，但相连出现的镜头本身让观众自然形成了一个观点：本田雅阁的防撞钢梁太薄了。而这种通过镜头结构让观众主动得出的结论更具有说服力。

《小强实验室：
B 级车防撞
钢梁测试》

① 米哈伊尔·罗姆. 电影创作津梁 [M]. 张正芸，等译. 北京：中国电影出版社，1994：207.

二、增强作品的艺术表现力

结构调整同样是加强主题表现、实现意义表达、增强作品艺术表现力的重要手段。如克里斯托夫·诺兰导演的《记忆碎片》(Memento),就是一部典型的结构大于内容的作品。电影的故事本身如果按照正常的顺序式结构表现,其实并不出彩,甚至可以说是普通。男主人公莱纳·谢尔比在家遭到歹徒的袭击,妻子被残杀,自己脑部也受到严重的伤害。醒来后,他发现自己患了罕见的"短期记忆丧失症",只能记住十几分钟前发生的事情。为了让生活继续下去,更为了替惨死的妻子报仇,他凭借文身、纸条、宝丽来快照等零碎的小东西,保存记忆,收集线索,展开了艰难的调查,最终发现了真相。但该片采用了一种特殊的结构形式,叙事结构整齐地划分为两条并行线索,黑白的是正叙,是故事发展的前半部分,彩色的是倒叙,是事情愈演愈烈的后半部分。但这倒叙不等同于普通意义的简单倒叙,即《走出非洲》(Out of Africa)、《泰坦尼克号》那样的倒叙式作品,只有开始和结尾一小部分是现在时,中间大部分是回忆,回忆部分还是按照顺序式结构进行的。《记忆碎片》则是一种回放式的倒叙,作品把事件拆分成二十多个段落,每一个段落的结尾接前一个彩色段落的开头,开头又接下一个段落的结尾,如同一句话倒着说每一个字,是彻头彻尾的倒叙。这样的结构形式体现出"碎片"这一主题,也更能体现记忆从零散到整体的回归。故事的主人公患有罕见的健忘症,只能记住几分钟内发生的事情,以至于在和达德奔跑的过程中,不知道是追人还是被追了。对于他来说,生活就是支离破碎的。用这种情节的非正常叙述,让观众切身地进入了主角的内心世界。观看《记忆碎片》能得到一种前所未有的快感,观众就如同主人公莱纳一般永远不知道几分钟之前发生了什么,那种迷失比看不见未来更令人绝望,因为人都有一种追本溯源的寻根精神。只有将这些错位的记忆碎片整理拼凑起来,我们才能恍然大悟,故事,原来这般开始……因此很多人评价这是一部剪辑出来的精彩作品,它曾获得第七十四届奥斯卡剪辑奖提名。其他如《公民凯恩》《巴别塔》(Babel)、《云图》(Cloud Atlas)、《盗梦空间》(Inception)、《芝加哥》(Chicago)、《源代码》(Source Code)、《罗拉快跑》《恐怖游轮》(Triangle) 等电影也因为特殊的结构模式增加了作品的艺术魅力。

三、有利于人物形象塑造

结构的调整不仅在叙事、表意层面具有积极的意义,在人物形象塑造上,也能起到很大的作用。如《三国演义》剧本中有这样一段,诸葛亮率领大军出征时,军队集体患病,有位隐士主动献药,治好了士兵的疾病。电视剧在剪辑这段内容时,对剧本结构作了调整,将隐士主动献药剪辑成诸葛亮寻药。通过借用镜头,加上了诸葛亮在山间艰难行走,并发现了一座草屋(借用了刘备三顾茅庐中那个草屋的远景镜头),暗示这是隐士的家,下一个镜头接隐士在中军帐中向诸葛亮献药,就通过结构的调整,

把剧情中原本在此事上无所作为的诸葛亮塑造成了爱兵如子的统帅。

大型户外真人秀节目《奔跑吧兄弟》在剪辑时往往围绕预先设定的人物标签调整事件的原始结构，在结构调整中建构起特定的形象。在游戏环节，把和人物设定有关的几次游戏的内容集中到一起，剪辑出一个在现实中并不存在的游戏过程，强化预先设定的人物标签。

又如浙江电视台的一部人物专题片《蛋神》，一开始是主人公和其他几个村民激烈争执的一个段落，把一个自信的"蛋神"人物形象一下子树立起来，引起了观众的好奇。接着作品采用层层递进的结构，从初次养鸡失败，到科学调研，后来依靠科技致富，再到主动寻求科技创新，开发新的品种，最后讲述"蛋神"不顾别人嘲笑他傻，带领村民集体致富。短短九分钟，一个鲜活的"科技致富，共同致富"的典型人物形象就塑造出来了。合适的结构在人物形象塑造的过程中起到了至关重要的作用。

《蛋神》

第二节　线性时空结构

线性时空结构是所有影视结构中最基础的一种结构，也是历史最悠久的一种结构，这种结构最接近生活本来的面貌，因而容易被观众接受。

一、线性时空结构的概念

线性时空结构即以情节发生发展的时间顺序为依据来组接空间的一种时空结构形式，它符合生活自身的逻辑和因果关系，是一种传统的时空结构方法。在影视剧中，最常使用的就是这种线性时空结构。人们常说的戏剧式、小说式结构其实都是线性时空结构。如早期的电影《月球旅行记》《劳工的爱情》，20世纪五六十年代的电影《罗马假日》（*Roman Holiday*）、《罗马十一点》《精神病患者》（*Psycho*），20世纪90年代的电影《漂亮女人》（*Pretty Woman*）、《廊桥遗梦》，前些年的电影《血战钢锯岭》（*Hacksaw Ridge*）、《湄公河行动》，以及大多数电视剧，都采用这种时空结构形式。这些影视作品具有明显的时间线索，都按照时间的先后结构事件，观众易于理解情节的发展。另外，这种结构方法具有朴实的叙述风格，在纪录片中被广泛运用。如纪录片《画人陆俨少》以陆俨少的一生为线索，分别选取了陆俨少少年求学、日军入侵后避居德清、逃亡重庆、抗战结束后东归回乡、中华人民共和国成立后进入画院、"文化大革命"期间坚持绘画练习、"文化大革命"后再次焕发创作热情、离开人世等重要的事件，严格按照时间的先后进行结构安排，完整地展现了陆俨少先生为了绘画事业而贫贱不移、富贵不淫的一生，表现了陆俨少先生为了绘画而矢志不渝的精神。又如大型纪录片《大国重器》以独特的视角记录了中国装备制造业创新发展的历史。该片将镜头对准普通的产业工人和装备制造业企业转型升级创新中的关键人物，真实记录了他们的智慧、生活和梦想，通过人物故事和制造细节，鲜活地讲述了充满中国智慧的机

《画人陆俨少》

器制造故事，再现了中国装备制造业从无到有、赶超世界先进水平背后的艰辛历程，展望了中国装备制造业迈向高端制造的未来前景，时间脉络十分清晰。

二、线性时空结构的特点

（一）有明显的事件线索

采用线性时空结构的作品中，事件线索贯穿始终，有头有尾，段落层次分明，事件发展有明显的因果关系。以事件的因果关系为叙述动力，以线性时间为顺序，戏剧化展开故事，部分作品也会少量用到闪回、插叙，整体叙事链单一。

（二）整体结构布局严谨规整

采用线性时空结构的作品，整体结构布局较为严密，起承转合过程完整，头尾往往形成呼应关系，段落之间的转换过渡较为自然，时空一般较为封闭。因此比较适于事件性较强的题材，比如情节十分曲折而且完整的题材，也常用在主题明确、目的性强的专题片中。

（三）线索单一

采用线性时空结构的作品中没有过多的枝蔓，内容安排上以时间、空间或逻辑关系为序，环环相扣，层层推进。这种结构的作品一方面易于为观众理解接受，一方面也有局限与弱点，如很难对客观世界的复杂形态作多侧面、全方位的反映，包容性较差。一些具有多义性或争议性的新闻事件就不适合用这种结构，具有多线索的剧情片也不适合用这种结构。

三、线性时空结构的剪辑要领

（一）以时间为线索结构全片

线性时空结构适合以时间的发展为线索，随着事件发展中时间的推进，把事件内容逐渐展示给观众。

以时间的发展为线索来结构作品，要注意不要自然主义泛滥，从早上到晚上，事无巨细，像记流水账一样。在结构安排的时候要注意选择具有代表性的事件，重点突出，详略得当，尤其是剪辑《×××的一天》《×××的一生》这样的纪录片时。

（二）以空间变化结构全片

时间性不强而空间变化有明显规律的内容，可以用空间位置视点视距的改变，来安排结构，比如早期的纪录片《话说长江》《话说运河》《再说长江》从整体看就是按

照空间有规律的变换来安排结构的。

纪录片《卢浮宫之旅》第一集《皇室之梦的宫殿》是典型的以空间为依据结构全片的作品，随着解说，从卢浮宫外的标志性建筑玻璃金字塔开始，按照游览线路，向观众一一展示了卢浮宫的三大馆——叙利馆、德农馆、黎塞留馆，介绍了每个馆的建筑以及艺术瑰宝。采用这种移步换景的结构方式可以形成自然的过渡，将主要介绍对象——串联。

（三）以认识事物的逻辑顺序结构作品

除了时间、空间，线性时空结构还可以用认识事物的逻辑顺序作为线索来展开叙事内容，如大型纪录片《大国崛起》深入解读了 15 世纪以来大国崛起的历史，每一集选取一个国家，探究其兴盛背后的原因，层层递进，揭示了不同国家兴盛与衰落的内在与外在因素。很多新闻专题和新闻深度报道也会采用这种结构形式。

如 BBC 学龄前频道 CBeebies 在 2016 年播出的少儿科普纪录片 *Do You Know*，每集 14 分钟，由美女主持人带领大家实地考察牛奶工厂、气泡水厂、宠物店等，从现象展示到科学原理揭秘，层层深入，以认识事物的逻辑为顺序展开叙述，让孩子们轻松愉快地了解了大千世界中各种现象存在的科学原理。

第三节　串联式时空结构

一、串联式时空结构的概念

学过电学的人都知道串联电路是什么样的，在封闭的电路中，一个个电阻依次排列，串联式时空结构的本质特点就如串联电路一样。

串联式时空结构指的是影视作品中存在两个或两个以上故事的叙事时空，各个叙事时空均完整和相互独立。它们在叙事过程中不是互相穿插地呈现，而是一个叙事时空呈现完成后接着呈现另一个叙事时空的结构形式。电影《爱情麻辣烫》是这种结构的典型，用一对适龄青年的新婚准备即"结婚"，串联了其他五个爱情故事，包括表现少年懵懂爱恋的"声音"、表现青年热恋的"照片"、表现新婚夫妇的游戏和回归的"玩具"、表现中年夫妻的隔阂分离的"离婚"、表现老年夕阳红的温暖的"麻将"。这些小故事全都是封闭式的，每个故事里的人物都在各自固定的时空环境和人物关系中独立存在，各个故事之间没有时间、人物和事件上的关联。影片的六个小故事虽然各自独立，但它们却是通过一个主题即现代都市人的爱情生活来构筑的，由此产生以"一线"串"五珠"的结构形式特征。电影《北京爱情故事》采用的也是串联式结构，通过不同年龄段五对恋人的爱情故事，讲述了一个人一生的爱的寓言，全年龄段、全方位地展现爱情。

除了剧情片，纪录片也会采用串联式结构，比如纪录片《舌尖上的中国》就属于这一类型。每一集都由多个和食物相关的故事或食物介绍组成，一种食物介绍完再开始介绍新的一种食物，每条线索依次出现，通过每集统一的主题实现串联。

城市宣传片这种作品类型，往往也会采用串联式结构。如城市宣传片《LOVE 嘉定》全片展示了老城、西街、新城不同的生活状态，尽管生活区域不同，但人们的积极、乐观的生活态度是相同的，充分演绎了作品的主题"重要的不是所站的位置，而是所朝的方向"。

《LOVE 嘉定》

二、串联式时空结构的特点

（一）每个板块具有相对完整性和独立性

串联式时空结构最大的特点是每个板块相对完整地叙述一个内容，如果将其中一个从作品中剥离，它依然可以成为一个完整独立的小故事或小专题。一般来说，在这种结构中，每一叙事时空内的结构都是线性结构，各个板块相对独立。

（二）主题表现上的统一性

各个板块虽然在外在形态上各自独立，但内在主题上又具有统一性，整部作品通过一条共同的主题线索串联起来。这种结构方式擅长表现繁杂丰富的内容，依靠结构把看似缺少关联的事件整合在一个主题之中，做到形散而神不散。通过同一主题的独立板块不断强化主题，产生了积累式的表达效果。

三、串联式时空结构的剪辑要领

（一）保持单一板块的完整性

用串联式时空结构进行叙事时，应该注意保持各个板块内容的相对完整和线索上的单一清晰，因此，单一板块内的时空跳跃不宜太大，比较适合采用线性时空结构进行事件的叙述。

（二）板块之间的转换自然连贯

采用串联式时空结构的作品，一个完整的作品由多个板块构成，要注意各板块之间的转换，既要给观众前一板块结束、后一板块开始的提示，又不能让观众产生一种割裂感。因此在板块转换的过程中，往往会采用一些具有设计感的转场方式。如电影《爱情麻辣烫》第一个板块和第二个板块的转换方式是前一个板块的男主人公进入洗手间，关上门，后一个板块的男主人公走出洗手间，通过同一个空间的人物调度，实现了板块的转换。后面的故事板块转换方式如：自动扶梯的一上一下，或者前一故事的

主人公看电视，叙事对象转为电视中参加相亲节目的嘉宾，等等。在纪录片中，板块的转换主要依赖于具有承上启下功能的解说，在总结前一板块的同时，开启一个新的板块的叙述。

（三）板块的选择服务于主题

采用串联式时空结构的作品中的板块不是随意组合在一起的，要注意各个板块既要相对独立，又必须能被一个主题所统领，使得它们在一种意义的结构上形成一个整体。

第四节 交错式时空结构

一、交错式时空结构的概念

交错式时空结构是一种将不同时间、空间发生的事件进行穿插交错组接，以表现同一主题的一种影视时空结构形式。通过时空顺序的大幅度跳跃、颠倒，将过去、现在、未来穿插，把现实、想象、梦幻巧妙地组合在一起。作为多线索叙述的时空结构形式，交错式时空结构与串联式时空结构的主要区别在于各个叙事时空是交错地穿插呈现，还是依次呈现。交错式时空结构中，时间和空间的顺序被打乱，但是一般是同一主体在不同阶段（时间）的不同情境（空间）的对列比较，内容之间存在着逻辑上的关联性，能够共同地服务主题、深化主题。

在现代影视作品中，交错式时空结构已经成为普遍采用的一种结构形式，较之线性时空结构的单一，交错式时空结构更能展示复杂的事件以及表现事物的多样性。

二、交错式时空结构的分类

根据线索之间的关系，可以把交错式时空结构分为两类。

（一）多线索之间相对独立的交错

这种交错式时空结构类型中，各个叙事时空可以像串联式结构那样剪辑成独立的事件。该结构形式最初由格里菲斯开创，如他导演的影片《党同伐异》（*Intolerance*），创造性地把不同地点、不同时代发生的四个历史事件穿插、交错剪辑在一起，以表达他的艺术构思和主题。电影具有四条时空线索，每条线索具有相对独立性。

A. "巴比伦的陷落"：公元前539年，巴尔城的神父们图谋反叛王子伯尔沙撒，准备在盛宴中将他杀害，待波斯王的将士攻打巴比伦时，大家同归于尽。

B. "基督的受难"：圣修尔皮斯大教堂举行弥撒，追念耶稣受难。

C. "圣巴戴莱姆教堂的屠杀":法王查理九世为排除异己,消灭卡尔温教派,在圣巴戴莱姆教堂进行大屠杀。

D. "母与法":现代某工厂工人进行罢工遭镇压,事后一个工人被控杀人,其妻四处奔走,终使丈夫获救。

格里菲斯把四个不同时代似乎互不相关的故事组接在一起,共同表达一个主题:不同阶级、不同党派、不同政治团体间的相互攻伐,排斥异己。也许是片段之间的逻辑关系过于抽象隐晦,这部构思宏伟独特的巨作在票房上遭遇惨败。

汤姆·提克威2012年执导的影片《云图》在结构上和影片《党同伐异》如出一辙,影片交错展现了六个不同人物、不同时空的故事。

A. 1850年,南太平洋,美国公证人亚当·尤因在船上被不明寄生虫病折磨,他用日记记录下自己所见所闻。

B. 1931年,苏格兰,落魄青年罗伯特·弗罗比舍为音乐大师记录曲谱,受到半本旅行日记的启发,创作出了恢宏壮阔的《云图六重奏》。

C. 1975年,美国加州,小报记者路易莎·雷冒着生命危险调查一桩核电站丑闻,在老唱片店,她被一段不知名的乐章打动。

D. 2012年,英国伦敦,被囚禁在养老院的出版商蒂莫西·卡文迪什揣着一叠由女记者写成的纪实文学,打算将自己的"越狱经历"拍成电影。

E. 乌托邦未来,首尔,餐厅服务员克隆人星美-451开始形成自我意识,反抗人类,她在人类图书馆看了一部关于飞越老人院的电影。

F. 文明毁灭后的未来,夏威夷,牧羊土著扎克里对高科技文明的先知心怀敌意,他的部落唯一相信的女神叫星美。

影片中不同的人物、场景和事件在时空中更迭变幻,不变的是每个主角身上都带有彗星形状的胎记,它像亘古灵魂的烙印,将人性中的反抗精神代代延续,最终织成一幅浩瀚璀璨的云图。

迈克尔·杰克逊的MV作品 Earth Song,只有七分钟的片长,由四个空间组成:歌手所处的空间即大火后的纽约、坦桑尼亚草原、亚马孙雨林、克罗地亚。每个空间又具有现在、过去、未来三个时间段。四个空间交错呈现,表现的是同一个主题:地球被破坏,当地人祈祷,获得上苍呼应,神秘力量涤荡地球,一切恢复到从前,安宁祥和的地球回来了。在这个统一主题的引领下,四条时空线自然交织在一起。

又如人文纪录片《沙与海》,描述了生活在沙漠与海岛的两户人家的生存状态。通过交错呈现的方式,展现出沙漠与海岛的自然环境、沙漠牧民人家和海岛渔民人家两个家庭的生活苦乐、两家子女的活动及心愿、两家大人及子女特有的对外界的心态以及两家少年的生活情趣细节等。虽然两个家庭的生活环境和条件不一样,但是编导试图在表现他们各自独有的生活方式的同时,寻找某种共同点。事实上,他们的生活都牢牢被大自然左右,沙漠可以摧毁一切,正如海潮可以摧毁一切一样。对两位主人公来说,对于未来子女的难以把握,也给他们带来了同样的孤独感。全片冷静地将两个完全不相识的家庭放在了一起进行了考察,展示出特定时代两代人的观念冲突。

这种交错式时空结构，各个叙事时空之间具有独立性，连接各个叙事时空的是线索间内在主题上的相似性。

（二）多线索之间互相影响促进的交错

这种交错式时空结构，各个叙事时空之间具有内在联系，线索间有机交错，按照因果、对比等逻辑关系组合安排，以此来推动事件的发展和主题的表达。这种时空结构也被称为"网状结构"，和多线索之间相对独立的交错结构不同，这种交错结构形式，多个线索之间会有一个外在的交集。

如各种灾难片中，往往有灾难不断迫近和营救两条线索交错呈现，最终营救成功，如电影《2012》《流浪地球》等。又如电影《芝加哥》中，现实时空和隐喻时空交错，对美国的司法制度和传媒业进行了深刻的反思。又如电视剧《人民的名义》中，具有事件关联性的不同人物所处的叙事时空交错出现，多线索共同推进，展现了跌宕起伏、惊心动魄的反腐故事。

电影《通天塔》的交错式结构则更为复杂。影片讲述一对在摩洛哥沙漠度假的夫妇遭遇的悲剧，触发了一个涉及四个不同家庭的连锁故事。

北非摩洛哥境内的小山坡上，黑人兄弟俩正无忧无虑地放着羊，此时他们的父亲手捧着刚刚从日本朋友那里得来的步枪，欣喜地向他们走来。乱世之中拥有如此稀罕物，自然如获至宝。父亲随意向远处打了一枪以试试手感，远处随即传来一辆旅游巴士的紧急刹车声。此车上坐满了来自世界各地的游客，其中一对美国夫妇理查德与苏珊来荒凉的非洲旅游完全是为了挽救他们濒临崩溃的婚姻，只留下心爱的孩子在美国由墨西哥保姆照顾。在经过了反复的争论以及内心的挣扎之后，两人依然摆脱不了怅惘的心结，正搭巴士奔向下一个目的地。不料悲剧突然降临，一颗子弹穿过车窗，击中了妻子苏珊。为了挽救爱人危在旦夕的生命，理查德千方百计四处求救，怎奈人生地疏、语言不通，任何一个简单的情况解释起来都遇到重重障碍。美国政府很快得知消息，立即展开外交求援。当地的警察也迅速发现了肇事的父子，将三人包围在山坡。与此同时，远在美国家中的墨西哥保姆很想在离家长达九年之后回去参加儿子的婚礼，于是，她说服侄子陪她带着理查德的两个美国小孩儿同回墨西哥。在路上，由于人种、肤色以及语言不通等原因，他们被警察当成绑架孩子的嫌犯而遭追捕，继而又与小孩失散。在遥远的日本，曾赠予非洲朋友步枪的日本人亦面临着重重的困境，不久前妻子莫名自杀，聋哑的女儿在母亲自杀后更加自闭，并且还靠勾引她遇到的每个男人来宣泄心中的痛苦。短短的11天中发生的事情，几乎浓缩了这世上所有的不幸，而这些不幸几乎都源于沟通的不畅。

三、交错式时空结构的剪辑要领

（一）单条线索尽量使用线性时空结构

交错式时空结构由两条以上的时空线索交织而成，为了让大多数观众能接受作品

的表达意图，一般情况下，单条线索应尽量使用线性时空结构，基本上按时空顺序展开，同时，以时空交错的方式来组接不同的线索。比如以泸沽湖摩梭人最后的母系氏族社会为背景的纪录片《三节草》，在结构上就有两条线索，一条是当地最后一个土司的王妃肖淑明帮助小孙女拉珠向成都某公司求职的前前后后的全部过程，另一条是肖淑明的自述，谈她传奇的经历，展现历史。最后两条线索交汇在一起：拉珠终于得以走出泸沽湖，而肖淑明的自述则揭示这件事件的意义。两条线索，各自采用线性时空，一条代表着新一代泸沽人的命运，一条则代表老一辈泸沽人的遭遇，交织形成交错时空。两条线索互相撞击，交叉发展，各具风格，既有很强的纪实效果，又有很浓的诗意韵味。

（二）时空切换要找准契机

交错式时空结构中线索交替呈现，在什么情况下进行线索的切换，是剪辑过程中需要考虑的一个重要问题。如果线索间是相对独立的关系，如《沙与海》这类作品，往往选择在一条线索的某一小段内容结束后进行切换，然后表现另一条线索相对应的内容。如《沙与海》中，介绍完沙漠中的牧民刘丕成一家的基本情况后，切换到海岛这条线，介绍渔民刘泽远一家的基本情况，然后切换到牧民刘丕成一家的谋生方式，这一部分内容结束后切换到刘泽远一家的谋生方式。两条线索虽然没有直接联系，但叙述内容相互呼应，在两个家庭各方面的平行对列中完成了整体叙事，使作品的视听效果和审美效果达到了预想状态。

如果线索之间是互为因果、彼此影响的关系，则需要在情节的节点上进行切换，使线索之间彼此推进，不断将剧情推向新的高潮。如电影《2012》的结尾部分，所有人上船后，突然发现因为有东西塞住了水压系统，船舱无法关闭，引擎也因此无法启动。巨大的海浪冲进船舱，船的正面是珠穆朗玛峰，因为无法启动引擎，船在水流冲击下离山峰越来越近。男主人公意识到问题的存在，在儿子的协助下解决了问题，千钧一发之际，船舱关闭，引擎启动，方舟向后倒退，危机解除。在这一段中，指挥舱、男主人公的家人所处的空间、其他受困者、男主人公解决问题的过程、船外越来越近的山峰，五条线索交替呈现，营造出惊心动魄的紧张气氛。随着危机越来越近，情绪越来越紧张，戏剧张力越来越强，直至临近顶点，危机解除，紧张的情绪突然缓解。从表6-1中我们可以发现每一次线索的转换都卡在情节的关键点上，或形成悬念，或推进情绪，增强了作品的艺术表现力。

表6-1 电影《2012》片段分析

《2012》片段

时空线	剧情	切换点	前后线索关系
家人所在空间	男主人公告别家人去解除故障	受伤者的弟弟呼救	
其他受困者	受困于水下，大声呼救，镜头越来越近	呼救者特写	平行并列，突出情况危急
男主人公	水下潜行	水下潜行	突出男主人公行为的重要性

续表

时空线	剧情	切换点	前后线索关系
家人所在空间	妻子救助受伤的兄弟,儿子潜入水中去帮助他的父亲,妻子发现儿子不见了	妻子难过地大喊	设置悬念,为下一步儿子的作用作铺垫
船外	迎面而来巨大的山峰	山峰	危机加剧
指挥舱	监视屏显示方舟离山峰只有1850米,在监视屏中看见去解除故障的男主人公	众人看着监视屏中的男主人公	突出男主人公行为的重要性
水力舱	儿子进入水力舱帮助父亲,父亲给儿子手电筒后再次潜入水中	潜入水中	因为有了儿子帮助,增加了解除故障的希望
家人所在空间	妻子受惊大叫,受伤的兄弟,哥哥灰心,弟弟劝导他	弟弟看着不安的动物时的特写	其他人开始灰心,加重危机感
船外	船在移动	船移动	递进,加重危机感
指挥舱	父亲的动作	监视屏中男主人公在去除故障	转折,希望也在增加
船外	船近景	船	加重危机感
其他船上人员	众人惊慌失措	人物动作	递进,加重危机感
水力舱	父子一起	儿子大喊	设置悬念
船外	船全景,离山峰很近	船接近山峰	递进,加重危机感
指挥舱	监视屏显示系统故障,信号丢失	指挥舱内有人喊"我们快完了"	递进,加重危机感
水力舱	儿子发现电缆断了,父亲说他去修电缆	父亲说完他去修电缆	转折,希望来了
指挥舱	信号恢复,发现水下有山脊,离山峰只有400米	说完"我们要撞上了,船长"	转折,生死存亡关头到了
水力舱	父亲找到卡住齿轮的物体	卡住齿轮的物体	转折,希望来了
船外	撞上山峰	撞击	转折
水力舱	父亲拿掉障碍物,齿轮开始转动	儿子挥手表达喜悦	转折
船外	舱门慢慢合拢	舱门	顺承
水力舱	父子离开,齿轮合缝	齿轮合缝	顺承
指挥舱	发现故障解除,船长下达后退指令	桨叶转动	顺承
船外	动力指令没有生效,船继续向前,迫近山峰	船迫近山峰	转折
指挥舱	各种呼喊,认命地捂住耳朵,监视器不断提醒还有多少米	监视器提醒还有40米	递进
船外	撞击山峰	撞击山峰	递进

续表

时空线	剧情	切换点	前后线索关系
水力舱	父子离开	父亲上扶梯	转折，不知情的父子以为已经成功了
船外	撞击山峰	撞击	转折，给父子提示
水力舱	船晃动，父亲撞到头	父亲撞到头	递进，父亲重新感到危机
指挥舱	惊慌的表情	窗前近在咫尺的山峰	递进
船外	撞击山峰	撞击山峰	递进
指挥舱	看到撞击引起船体受损，惊慌的表情，绝望的表情，系统提示开始后退	系统提示开始后退	转折
船外	船后退	船全景	顺承
指挥舱	绝后逢生的喜悦		

第五节　套层式时空结构

一、套层式时空结构的概念

这是一种比较戏剧化的时空结构形式，是指从一个时空中引出第二时空，再从第二时空中引出第三时空等，其中外在的故事是框架，内含的故事是核心。这种手法类似文学作品《一千零一夜》，安德鲁给国王讲故事是第一时空，她所讲的故事是第二时空。这种结构在一些影视剧中也时常采用，如《阮玲玉》《我的父亲母亲》等。《阮玲玉》一共有四个层层包含的时空，第一个是导演拍摄《阮玲玉》这部影片的时空，第二个是剧情时空，第三个是阮玲玉本人所演的影片以及其他资料图片构成的时空，第四个是采访阮玲玉旧友的现实时空。《我的父亲母亲》的结构形式是"子母型"的，"母"故事是儿子回家为父亲奔丧，"子"故事是父亲和母亲的恋爱往事。

二、套层式时空结构的特点

套层式时空结构的故事形态如同俄罗斯套娃一样，一层里包含着第二层，打开一个大的模型，里面还有一个小的模型，小的模型里甚至还有更小的模型，如此层层相套。其最普遍的应用是"片中片"（如《八部半》）、"片中戏"（如《最后一班地铁》）、"片中书"（如《改编剧本》）。

如《法国中尉的情人》在现实世界中套入了一个拍电影的故事。《改编剧本》（Adaptation）则展示了一个"片中书"的结构：第一层故事是主人公查理和他弟弟唐纳德改编《兰花窃贼》这本小说的过程，第二层故事则是《兰花窃贼》这部小说中的故事。其他典型案例还包括《蒲田进行曲》《小街》《冒险王》《如果爱》《七个神经病》（Seven Psychopaths）等。

除了影视剧之外，这种结构形式在 MV 中也比较多见。如 MV《霸王别姬》就采用了这种套层式时空结构。歌手屠洪刚的演唱构成了第一时空，而歌曲演绎的西楚霸王和虞姬生离死别的故事形成了第二时空，京剧舞台上的《霸王别姬》则构成了 MV 的第三时空。三个时空环环相扣，使歌曲意境深远，感人至深。

三、套层式时空结构的剪辑要领

（一）多层次结构之间相互呼应

采用套层式时空结构的作品中存在两个以上的时空，这些时空从时空属性看彼此独立，如《阮玲玉》一片中，张曼玉所属的现实时空和剧情时空相互独立，《我的父亲母亲》中"我"所属的时空和所叙述的"我的父亲母亲"的故事时空也是两个时空维度，但这些不同时空维度的时空线索又是交替呈现的，在时空转换过程中要注意形成相互呼应的关系。

（二）通过套层式叙事映射现实

采用套层式时空结构的目的是通过不同维度的时空的对比，引发观众的思考。如电影《阮玲玉》是一部跨越时空限制的电影，也是张曼玉摆脱花瓶角色的代表性作品，影片强调张曼玉在现实时空的存在，正是因为阮玲玉和张曼玉之间具有类比性。

在拍摄《阮玲玉》之前，张曼玉也饱受媒体报道给予的压力，一如当年的阮玲玉。在外界舆论的压迫下，阮玲玉作为思想前卫，刚刚觉醒，想要追求自由而又受到封建思想禁锢的女性，一直在挣扎和斗争，在拍摄时因为入戏太深，在"我要活"的呼喊声中失声痛哭，最终过不了自己心里的坎，挨个和每个友人道别之后长叹"人言可畏"而去。影片不仅展现了那个时代、那些八卦舆论对于阮玲玉的压迫，也通过张曼玉的演绎，表现出这份压抑和迫害延续到了今天，使我们深深地感受到昨天的现实是今天的历史，而今天的现实又在延续着以往的故事。正是这种叙事结构的应用，使这部电影具有了更深层次的意义。

第六节　重复式时空结构

一、重复式时空结构的概念

重复式时空结构以多层叙事链为叙述动力，以时间方向上的回环往复为主导方式（非线性发展），其故事情境是循环的，正如每日重复搬石头的西西弗斯。这种时空结构方式淡化情节过程，而强化讲述方式，意义不是在故事中而是在叙述中产生，往往不给出确定的结局和意蕴。它调动观众参与意义建构，以观众的理性思考取代移情入戏。这一结构形式最初出现于黑泽明导演的《罗生门》。影片中包含了几个重复的时空：大盗、武士妻子、武士亡灵、樵夫分别叙述武士被大盗所杀这一事件。不同的人由于各自立场不同，对同一事件的叙述产生了本质上的差异。《罗拉快跑》也是这种结构形式的典型代表，作品的主体部分是罗拉接到男友求救电话后筹钱营救男友的过程的三次重复。

近年来，比较典型的采用重复式结构的电影有《恐怖游轮》《源代码》《一个字头的诞生》等。在《恐怖游轮》中，女主角经历重复的轮回的同时，这些轮回还彼此交互，同样的人同时在同样的场地的不同位置出现，甚至彼此追杀，给此剧提供了多种理解。导演表示，本片有三个结局，但是最终都导向了同样的终点，即最后的车祸一幕，将梅丽莎留在这个无尽的循环中。它以逻辑严谨的线索交错，留下开放式的剧情和并未完全解答的谜题

《源代码》男主人公柯尔特被选中执行一项特殊任务，这任务隶属于一个名叫"源代码"的政府实验项目。在科学家的监控下，利用特殊仪器，柯尔特可以反复"穿越"到一名在列车爆炸案中遇害的死者身体里，但每次只能回到爆炸前最后的 8 分钟，也就是这一天清晨的 7 点 40 分。理论上，"源代码"并不是时光机器，"回到"过去的柯尔特无法改变历史，也并不能阻止爆炸发生。之所以大费周折让受过军方专业训练的柯尔特"身临其境"，是因为制造这起爆炸的凶手宣称将于 6 小时后在芝加哥市中心制造另一次更大规模的恐怖行动。为了避免上百万人丧生，柯尔特不得不争分夺秒，在"源代码"中一次次地"穿越"收集线索，在这爆炸前最后的"8 分钟"里寻找到元凶。

《一个字头的诞生》中刘青云饰演的黑帮小喽啰黄阿狗在 32 岁的人生路口面临两个抉择，一是继续胡混，二是轰轰烈烈大干一场。他在黑帮小头目的唆使下，决定参与或不参与他们的一次犯罪行动，即偷运黑车。第一段中黄阿狗懦弱，与几个同伙替黑帮偷运轿车，这群乌合之众手忙脚乱，最后稀里糊涂客死他乡。第二段中黄阿狗强悍，神勇伟大，够义气有心计，办事做人当机立断雷厉风行，于是阿猫求他陪其一起到台湾做杀手，机缘巧合、造化弄人，虽然付出的代价惨重，但是走向成功，独霸一方。

二、重复式时空结构的特点

重复式时空结构的共同特点是:时空虽然是重复的,但每次再现的情节以及细节都不相同,影片的目的不是叙述故事,而是通过差异性的重复表现一种哲理。重复式时空结构不仅是一种风格技法,更是一种形式与内容一体两面的观念表达。如《罗生门》所要表现的是人性的"自我",《罗拉快跑》所要表现的是时间对于命运的影响,《恐怖游轮》体现了轮回观念。又比如米切尔·曼彻夫斯基的《暴雨将至》以修道院院长和修士柯瑞摘番茄、天边黑云密布暴雨将至开场,在打乱顺序讲述了三个故事之后,结尾处又回放了开头的场景。这部电影借助循环式的重复时空结构,将种族间冤冤相报、代代循环的悲剧性主题表达得发人深省。

三、重复式时空结构的剪辑要领

重复式时空结构在剪辑时,应在重复的叙事时空中体现出一种变奏,呈现出有变化的循环往复。对于同一内容的反复叙述无疑是枯燥乏味的,但如果能采用螺旋式的再现,每一次的叙述都比前一次更加深入,因为角度不同,带来情节颠覆性的转变,那么这样的重复无疑会使观众觉得精彩。影片《全民目击》对于重复式时空结构的应用就相当成功。

影片中有四段完整的线性叙事:第一段,以媒体视角报道了第一场庭审,司机孙伟翻供认罪;第二段,以检察官童涛视角讲述他对林泰的认识,第一场庭审后调查孙伟,而后收到匿名视频,在第二场庭审上激怒林泰认罪,林萌萌无罪释放;第三段,以律师周莉视角回溯第一场庭审前接到孙伟妻子电话,赢得第一仗,意外获得匿名视频,传给童涛;第四段,周莉发现视频乃伪造,找到伪造证据的拍摄地,同时林泰接受庭审认罪(回忆,真相大白),而童涛寻找"龙背墙"的含义,林萌萌洗心革面。将其转化为表格的形式便如表6-2所示。

表6-2 影片《全民目击》段落—时间线表

段落(视角) 时间线		第一场庭审	第二场庭审	第三场庭审
一	媒体视角	→		
二	童涛视角	——————————→		
三	周莉视角	——————————→		
四	全知视角			

由表格可以明显看出,第一场庭审分别以媒体视角、童涛视角和周莉视角重复叙述了三次,第一场庭审前至第二场庭审重复叙述了两次,虽看似烦琐,但在这些重复叙述中鲜有多余冗杂的镜头。下面按照时间段落进行不同视角叙述的比较。

在第一场庭审前，童涛视角交代了他与林萌萌的私下关系——林萌萌是童涛女友的学生，并交代了童涛与林泰多年来的恩怨，童涛对林泰及周莉有所防备。周莉视角讲述她受林泰之嘱托，她接到孙伟妻子电话，以及准备改变煽情的庭审战术。这一时间段内，童涛视角提供的信息主要用于建立人物间的关系，树立人物在观众心中的初步印象，承接了第一段叙事，补充了其中缺少的信息。而周莉视角则提供了一个情节点——周莉是因为接到孙伟之妻电话才有了第一场庭审的精彩辩护。此段中周莉的形象也有了颠覆性的转变——由第一段中神秘莫测的主动方（控制庭审局面）转变为被动方（收到匿名者的"摆布"），暗指幕后操纵者另有其人，也为孙伟夫妇的来历设下悬念。这两段的叙事在故事时间线上所处位置相同，但提供的信息并无太大关联，唯一的关联就是周莉形象由强到弱的转变。

第一场庭审的全过程，影片用了20分钟的时间通过媒体视角进行叙述，而童涛视角仅四十余秒回顾全程，周莉视角亦然，第一段与后两段的叙述，时间差异较大。第一段首次描绘庭审现场，是从普通看客的立场来对整个事件及主人公进行大致了解，叙事时间与故事实际时间基本相近。第二段童涛视角的叙述是与童涛对林泰的分析穿插进行的，在童涛对林泰的了解基础上，即使是看似铁证如山的案件，在庭审上各种突如其来的变数也不足为奇，因而此段的剪辑着重表现周莉"不鸣则已，一鸣惊人"的辩护战术，间接塑造了林泰老奸巨猾的形象。第三段周莉视角的叙述是她基于有力证据进行辩护，因而剪辑更加干脆利落，突出周莉方的稳操胜券与童涛方的不知所措间的对比。二、三两段的复述都是以最短的时间，针对各自获取到的信息，针对不同的侧重点进行叙述，反复却有突破——第二段对第一段补充的信息是，寻找替罪羊是林泰固有手段，老谋深算，不足为奇，第三段对第二段的补充是周莉在庭审现场获得孙伟可能犯罪的证据。

第二场庭审前，童涛视角讲述了他审讯孙伟夫妇，找林泰对峙，以及收到匿名视频，而周莉视角讲述了跟上一段几乎一样的内容。周莉说："毫无疑问，我们正在跟检察院赛跑，同样的方向，同样的跑道。"的确，他们在第二场庭审前都被林泰的精心部署兜得团团转，双方都怀疑孙伟夫妇是被林泰收买，也都找到林泰当面对峙，更是接连收到匿名视频，只不过童涛的视频是周莉传给他的。在童涛视角中，观众按照他的推断得出周莉和孙伟夫妇、林泰都是一伙的，而通过周莉视角，我们了解到事实上周莉本身也不相信林泰，她只是个"不感情用事的生意人"，并且也在不断地追寻真相。同样时间内的这两段相互平行，并且视点人物有交集（在大楼里相遇），一前一后的安置无非是设置了一层悬念，而后再在下一段解开悬念，让观众由一个误解（周莉替林泰掩盖罪行）陷入另一个误解（对林泰是杀人凶手深信不疑）当中。第二场庭审在童涛视角有一个完整的叙述，而周莉视角仅一笔带过，只为情感烘托，给人一种女儿替父亲顶罪的假象。

经过以上分析可以看出影片的螺旋式叙事是如何处理相同时空内不同视角的叙述的，实际上就是在各个段落间造就相互补充或相互冲突的关系，以获得戏剧性效果，形成设悬—解悬甚至再设悬的结构。

本章练习

一、思考

1. 线性时空结构一般适用于什么情况？
2. 为什么影视作品能采用非线性时空结构？
3. 结构的调整是任意的还是需要受到限制？

二、实训

实训一：验证影视时空结构调整的意义

选择电影《阮玲玉》中阮玲玉自杀前和朋友告别场景和自杀后葬礼上场景穿插的那个段落，依照时间顺序重新进行剪辑，并和原片进行比较，体会不同的时空结构方案对于主题呈现的不同效果。

实训二：选择一部采用串联式时空结构的影视作品，将其剪辑为交错式时空结构，并对两种结构形式进行比较。

观摩作品推荐

1. 电影：《云图》《记忆碎片》《全民目击》《罗生门》《走出非洲》《泰坦尼克号》。
2. 纪录片：《画人陆俨少》《话说长江》《舌尖上的中国》《大国重器》《大国崛起》。

阅读书目

1. 米哈伊尔·罗姆. 电影创作津梁 [M]. 张正芸, 等译. 北京：中国电影出版社，1994.
2. 周新霞. 魅力剪辑：影视剪辑思维与技巧 [M]. 北京：中国广播电视出版社，2011.
3. 普罗菲利斯. 电影导演方法（第3版）：开拍前"看见"你的电影 [M]. 王旭峰，译. 北京：人民邮电出版社，2009.

本章拓展学习资源

1. 影视作品典型结构
 主讲教师：李琳

附 录

本教材在线案例中引用的影视作品版权信息一览表

序号	作品名称	出品方	导演
1	《工厂大门》 (Sortie des usines Lumière, La)	/	路易斯·卢米埃尔 (Louis Lumière)
2	《贵妇人失踪》 (Escamotage d'une dame au théatre Robert Houdin)	/	乔治·梅里爱 (Georges Méliès)
3	《老祖母的放大镜》 (Grandma's Reading Glass)	/	乔治·阿尔伯特·史密斯 (George Albert Smith)
4	《火车大劫案》 (The Great Train Robbery)	Edison Manufacturing Company	爱德温·鲍特 (Edwin S. Porter)
5	《一个国家的诞生》 (The Birth of a Nation)	David W. Griffith Corp	大卫·格里菲斯 (D. W. Griffith)
6	《战舰波将金号》 (The Battleship Potemkin)	莫斯科电影制片厂	谢尔盖·爱森斯坦 (Sergei Eisenstein)
7	《阮玲玉》	嘉禾电影有限公司	关锦鹏
8	《消失的古格王朝》	中央电视台	/
9	《情归巴黎》 (Sabrina)	Paramount Pictures	西德尼·波拉克 (Sydney Pollack)
10	《四时五十四分》	浙江传媒学院	黄菊
11	《盖世武生》	浙江传媒学院	张光照
12	《罗拉快跑》 (Lola rennt)	X-Filme Creative Pool	汤姆·提克威 (Tom Tykwer)
13	《悲情城市》	年代国际股份有限公司	侯孝贤
14	《大事件》	寰亚影视发行（香港）有限公司	杜琪峯
15	《花样年华》	泽东电影公司	王家卫
16	《罪恶迷途》	浙江新原野娱乐传媒有限公司、北京二十一世纪威克影业投资有限公司、余杭万影文化发展有限公司、鼎龙达（北京）文化发展有限公司、北京中盛和创文化传媒有限公司	非行

续表

序号	作品名称	出品方	导演
17	《巴顿将军》(Patton)	Twentieth Century-Fox	弗兰克林·斯凡那(Franklin J. Schaffner)
18	《惊情四百年》(Dracula)	Columbia Pictures	弗朗西斯·福特·科波拉(Francis Ford Coppola)
19	《毕业生》(The Graduate)	Embassy Pictures, Lawrence Turman	迈克·尼科尔斯(Mike Nichols)
20	《美国丽人》(American Beauty)	DreamWorks	萨姆·门德斯(Sam Mendes)
21	《无耻混蛋》(Inglourious Basterds)	The Weinstein Company	昆汀·塔伦蒂诺(Quentin Tarantino)
22	《宾虚》(Ben-Hur)	Metro-Goldwyn-Mayer	提莫·贝克曼贝托夫(Timur Bekmahambetov)
23	《一夜风流》(It Happened One Night)	Columbia Pictures	弗兰克·卡普拉(Frank Capra)
24	《色戒》	焦点电影公司	李安
25	《大阅兵》	广西电影制片厂	陈凯歌
26	《李米的猜想》	华谊兄弟影业有限公司、骄阳电影有限公司	曹保平
27	《故宫》	中央电视台、故宫博物院	周兵、徐欢
28	《画人陆俨少》	上海市嘉定区文化和旅游局	林旭坚
29	《电子情书》(You've Got Mail)	Warner Bros. Entertainment	诺拉·艾芙隆(Nora Ephron)
30	《穿普拉达的女王》(The Devil Wears Prada)	Twentieth Century-Fox	大卫·弗兰科尔(David Frankel)
31	Earth Song	Sony Music Entertainment	尼古拉斯·勃朗特(Nicholas Brandt)
32	《茅盾》	嘉兴电视台	/
33	《杜拉拉升职记》	上海电视传媒公司等	陈铭章
34	《断背山》(Brokeback Mountain)	River Road Entertainment	李安
35	《广岛之恋》(Hiroshima mon amour)	Argos Films	阿伦·雷乃(Alain Resnais)
36	《有话好好说》	北京新画面影业有限公司、广西电影制片厂	张艺谋

续表

序号	作品名称	出品方	导演
37	《堕落天使》	泽东电影公司	王家卫
38	《潜伏》	东阳青雨影视文化有限公司、广东南方电视台	姜伟，付玮
39	《孔雀》	广东中凯文化发展有限公司	顾长卫
40	《辛德勒的名单》 (Schindler's List)	Universal Pictures	史蒂文·斯皮尔伯格 (Steven Spielberg)
41	《集结号》	华谊兄弟影业有限公司	冯小刚
42	《布达佩斯大饭店》 (The Grand Budapest Hotel)	American Empirical Pictures, Indian Paintbrush, Studio Babelsberg	韦斯·安德森 (Wes Anderson)
43	《情定大饭店》	韩国文化广播公司（MBC）	张容佑
44	《告白》	Toho International Company Inc.	中岛哲也
45	《勇敢的心》 (Brave Heart)	Paramount Pictures	梅尔·吉布森 (Mel Columcille Gerard Gibson)
46	《爱乐之城》 (La La Land)	Summit Entertainment	达米恩·查泽雷 (Damien Chazelle)
47	《人间正道是沧桑》	江苏省广播电视总台	张黎
48	《入殓师》	松竹映画	泷田洋二郎
49	《泰坦尼克号》 (Titanic)	Twentieth Century-Fox, Paramount Pictures	詹姆斯·卡梅隆 (James Cameron)
50	《从毛泽东到莫扎特》 (From Mao to Mozart: Isaac Stern in China)	Harmony Film	默里·勒纳 (Murray Lerner)
51	《荣誉》 (Fame)	Metro-Goldwyn-Mayer	凯文·唐查罗恩 (Kevin Tancharoen)
52	《少年的你》	河南电影电视制作集团有限公司、拍拍文化传媒（无锡）有限公司、深圳市中汇影视文化传播股份有限公司、天津磨铁娱乐有限公司、我们制作有限公司、喀什嘉映文化传媒有限公司	曾国祥
53	《我和我的祖国》之《相遇》	华夏电影发行有限责任公司、博纳影业集团股份有限公司、阿里巴巴影业集团有限公司	张一白
54	《英雄》	北京新画面影业有限公司	张艺谋
55	《2001：太空漫游》 (2001: A Space Odyssey)	Warner Bros. Entertainment	斯坦利·库布里克 (Stanley Kubrick)

续表

序号	作品名称	出品方	导演
56	《饮食男女》	Good Machine，中央电影事业股份有限公司	李安
57	《罗生门》	日本大荣电影有限公司	黑泽明
58	《廊桥遗梦》 (The Bridges of Madison County)	Warner Bros. Entertainment, Amblin Entertainment, Malpaso Productions	克林特·伊斯特伍德 (Clint Eastwood)
59	《克莱默夫妇》 (Kramer vs. Kramer)	Columbia Pictures	罗伯特·本顿 (Robert Benton)
60	《东邪西毒》	学者电影有限公司	王家卫
61	《无间道》	寰亚电影发行公司	刘伟强、麦兆辉
62	《教父》 (The Godfather)	Paramount Pictures	弗朗西斯·福特·科波拉 (Francis Ford Coppola)
63	《集结号》	华谊兄弟影业有限公司	冯小刚
64	《2012》	Columbia Pictures	罗兰·艾默里奇 (Roland Emmerich)
65	《小强实验室：B级车防撞钢梁测试》	浙江电视台教育科技频道	/
66	《蛋神》	浙江电视台公共频道	/
67	《LOVE 嘉定》	上海市嘉定区文化和旅游局	林旭坚

后 记

历时两年，《影视剪辑实务教程》终于要和广大师生见面了，这是我花费时间、精力最多的一部教材，一是因为这是一部新形态教材，除了文字之外，还有大量的案例资源需要梳理和制作，二是因为北京大学出版社确实是一家高标准、严要求的出版社，不断推动着我去完善教材的方方面面。

关于本书的出版，要感谢的人很多。感谢给予我指导的前辈们，感谢无私分享创作经验的业界朋友们，尤其要感谢我曾经的学生，现就读于东北师范大学的葛光和同学，在成书过程中，他做了大量的辅助性工作，如制作图片资料、整理案例资源、完善案例信息等，为教材的按时出版提供了很大的帮助。最后，要感谢书中所引用的案例资源的创作者们，你们创作的这些已经或终将成为经典的作品，让影视剪辑的后学者有了可资学习、借鉴的模板。在前人取得的光辉成就的照耀之下，后学者才有希望走出他们自己的道路。

再次感谢对本教材予以帮助的各方人士。

李　琳

北京大学出版社
教育出版中心 精品图书

全国高校广播电视专业规划教材

	
电视节目策划教程	项仲平
电视导播教程（第二版）	程晋
电视文艺创作教程	王建辉
广播剧创作教程	王国臣
电视导论	李欣
电视纪录片教程	卢炜
电视导演教程	袁立本
电视摄像教程	刘荃
电视节目制作教程	张晓锋
视听语言	宋杰
影视剪辑实务教程	李琳
影视摄制导论	朱怡
电影视听语言	李骏
影视照明技术	张兴
影视音乐	陈斌
影视剪辑创作与技巧	张拓
纪录片创作教程	潘志琪
影视拍摄实务	翟臣

21世纪信息传播实验系列教材（徐福荫 黄慕雄 主编）

	
多媒体软件设计与开发	张新华
电视照明·电视音乐音响	蓝辉强 李剑琴 陈海翔
播音与主持艺术（第二版）	黄碧云 睢凌
广告策划与创意	唐佳希 李斐飞
摄影基础（第二版）	张红 钟日辉 王首农

21世纪教育技术学精品教材（张景中 主编）

	
教育技术学导论（第二版）	李芒 金林
远程教育原理与技术	王继新 张屹
教学系统设计理论与实践	杨九民 梁林梅
信息技术教学论	雷体南 叶良明
网络教育资源设计与开发	刘清堂
学与教的理论与方式	刘雍潜
信息技术与课程整合（第二版）	赵呈领 杨琳 刘清堂
教育技术研究方法	张屹 黄磊
教育技术项目实践	潘克明

全国高校网络与新媒体专业规划教材

	
文化产业概论	尹章池
网络文化教程	李文明
网络与新媒体评论	杨娟
新媒体概论	尹章池
新媒体视听节目制作（第二版）	周建青
融合新闻学导论	石长顺
新媒体网页设计与制作	惠悲荷
网络新媒体实务	张合斌
突发新闻教程	李军
视听新媒体节目制作	邓秀军
视听评论	何志武
出镜记者案例分析	刘静 邓秀军
视听新媒体导论	郭小平
网络与新媒体广告	尚恒志 张合斌
网络与新媒体文学	唐东堰 雷奕

21世纪特殊教育创新教材·理论与基础系列

	
特殊教育的哲学基础	方俊明
特殊教育的医学基础	张婷
融合教育导论（第二版）	雷江华
特殊教育学（第二版）	雷江华 方俊明
特殊儿童心理学（第二版）	方俊明 雷江华
特殊教育史	朱宗顺
特殊教育研究方法（第二版）	杜晓新 宋永宁 等
特殊教育发展模式	任颂羔

21世纪特殊教育创新教材·康复与训练系列

	
特殊儿童应用行为分析（第二版）	李芳 李丹
特殊儿童的游戏治疗	周念丽
特殊儿童的美术治疗	孙霞
特殊儿童的音乐治疗	胡世红
特殊儿童的心理治疗（第二版）	杨广学
特殊教育的辅具与康复	蒋建荣
特殊儿童的感觉统合训练（第二版）	王和平
孤独症儿童课程与教学设计	王梅

21世纪特殊教育创新教材·融合教育系列

	
融合教育理论反思与本土化探索	邓猛
融合教育实践指南	邓猛
融合教育理论指南	邓猛

| 融合教育导论（第二版） | 雷江华 |

21世纪特殊教育创新教材（第二辑）
特殊儿童心理与教育	杨广学 张巧明 王 芳
教育康复学导论	杜晓新 黄昭明
特殊儿童病理学	王和平 杨长江
特殊学校教师教育技能	昝 飞 马红英

自闭谱系障碍儿童早期干预丛书
如何发展自闭谱系障碍儿童的沟通能力	
	朱晓晨 苏雪云
如何理解自闭谱系障碍和早期干预	苏雪云
如何发展自闭谱系障碍儿童的社会交往能力	
	吕 梦 杨广学
如何发展自闭谱系障碍儿童的自我照料能力	
	倪萍萍 周 波
如何在游戏中干预自闭谱系障碍儿童	朱 瑞 周念丽
如何发展自闭谱系障碍儿童的感知和运动能力	
	韩文娟 徐 芳 王和平
如何发展自闭谱系障碍儿童的认知能力	
	潘前前 杨福义
自闭症谱系障碍儿童的发展与教育	周念丽
如何通过音乐干预自闭谱系障碍儿童	张正琴
如何通过画画干预自闭谱系障碍儿童	张正琴
如何运用ACC促进自闭谱系障碍儿童的发展	苏雪云
孤独症儿童的关键性技能训练法	李 丹
自闭症儿童家长辅导手册	雷江华
孤独症儿童课程与教学设计	王 梅
融合教育理论反思与本土化探索	邓 猛
自闭症谱系障碍儿童家庭支持系统	孙玉梅
自闭症谱系障碍儿童团体社交游戏干预	李 芳
孤独症儿童的教育与发展	王 梅 梁松梅

特殊学校教育·康复·职业训练丛书（黄建行 雷江华 主编）
信息技术在特殊教育中的应用	
智障学生职业教育模式	
特殊教育学校学生康复与训练	
特殊教育学校校本课程开发	
特殊教育学校特奥运动项目建设	

21世纪学前教育规划教材
学前教育概论	李生兰
学前教育管理学	王 雯
幼儿园歌曲钢琴伴奏教程	果旭伟
幼儿园舞蹈教学活动设计与指导	董 丽
实用乐理与视唱	代 苗
学前儿童美术教育	冯婉贞
学前儿童科学教育	洪秀敏
学前儿童游戏	范明丽
学前教育研究方法	郑福明
外国学前教育史	郭法奇
学前教育政策与法规	魏 真
学前心理学	涂艳国 蔡 艳
学前教育理论与实践教程	
	王 维 王维娅 孙 岩
学前儿童数学教育	赵振国

大学之道丛书精装版
美国高等教育通史	[美]亚瑟·科恩
知识社会中的大学	[英]杰勒德·德兰迪
大学之用（第五版）	[美]克拉克·克尔
营利性大学的崛起	[美]理查德·鲁克
学术部落与学术领地：知识探索与学科文化	
	[英]托尼·比彻，保罗·特罗勒尔
美国现代大学的崛起	[美]劳伦斯·维赛
教育的终结——大学何以放弃了对人生意义的追求	
	[美]安东尼·T.克龙曼
世界一流大学的管理之道——大学管理研究导论	
	程 星
后现代大学来临？	
	[英]安东尼·史密斯 弗兰克·韦伯斯特

大学之道丛书
市场化的底限	[美]大卫·科伯
大学的理念	[英]亨利·纽曼
哈佛：谁说了算	[美]理查德·布瑞德利
麻省理工学院如何追求卓越	[美]查尔斯·维斯特
大学与市场的悖论	[美]罗杰·盖格
高等教育公司：营利性大学的崛起	
	[美]理查德·鲁克
公司文化中的大学：大学如何应对市场化压力	
	[美]埃里克·古尔德 40元
美国高等教育质量认证与评估	
	[美]美国中部州高等教育委员会
现代大学及其图新	[美]谢尔顿·罗斯布莱特
美国文理学院的兴衰——凯尼恩学院纪实	
	[美]P.F.克鲁格

教育的终结：大学何以放弃了对人生意义的追求	
	[美] 安东尼·T.克龙曼
大学的逻辑（第三版）	张维迎
我的科大十年（续集）	孔宪铎
高等教育理念	[英] 罗纳德·巴尼特
美国现代大学的崛起	[美] 劳伦斯·维赛
美国大学时代的学术自由	[美] 沃特·梅兹格
美国高等教育通史	[美] 亚瑟·科恩
美国高等教育史	[美] 约翰·塞林
哈佛通识教育红皮书	哈佛委员会
高等教育何以为"高"——牛津导师制教学反思	
	[英] 大卫·帕尔菲曼
印度理工学院的精英们	[印度] 桑迪潘·德布
知识社会中的大学	[英] 杰勒德·德兰迪
高等教育的未来：浮言、现实与市场风险	
	[美] 弗兰克·纽曼 等
后现代大学来临？	[英] 安东尼·史密斯等
美国大学之魂	[美] 乔治·M.马斯登
大学理念重审：与纽曼对话	
	[美] 雅罗斯拉夫·帕利坎
学术部落及其领地——当代学术界生态揭秘（第二版）	
	[英] 托尼·比彻 保罗·特罗勒尔
德国古典大学观及其对中国大学的影响（第二版）	
	陈洪捷
转变中的大学：传统、议题与前景	郭为藩
学术资本主义：政治、政策和创业型大学	
	[美] 希拉·斯劳特 拉里·莱斯利
21世纪的大学	[美] 詹姆斯·杜德斯达
美国公立大学的未来	
	[美] 詹姆斯·杜德斯达 弗瑞斯·沃马克
东西象牙塔	孔宪铎
理性捍卫大学	眭依凡

学术规范与研究方法系列

社会科学研究方法100问	[美] 萨尔金德
如何利用互联网做研究	[爱尔兰] 杜恰泰
如何撰写与发表社会科学论文：国际刊物指南	
	蔡今忠
如何查找文献（第二版）	[英] 萨莉·拉海齐
给研究生的学术建议	[英] 戈登·鲁格 等
社会科学研究的基本规则（第四版）	
	[英] 朱迪斯·贝尔
做好社会研究的10个关键	
	[英] 马丁·丹斯考姆

如何写好科研项目申请书	
	[美] 安德鲁·弗里德兰德 等
教育研究方法（第六版）	
	[美] 梅瑞迪斯·高尔 等
高等教育研究：进展与方法	
	[英] 马尔科姆·泰特
如何成为学术论文写作高手	[美] 华乐丝
参加国际学术会议必须要做的那些事	
	[美] 华乐丝
如何成为优秀的研究生	[美] 布卢姆
结构方程模型及其应用	易丹辉 李静萍

21世纪高校职业发展读本

如何成为卓越的大学教师	[美] 肯·贝恩
给大学新教员的建议	[美] 罗伯特·博伊斯
如何提高学生学习质量	
	[英] 迈克尔·普洛瑟 等
学术界的生存智慧	[美] 约翰·达利 等
给研究生导师的建议（第2版）	
	[英] 萨拉·德拉蒙特 等

21世纪教师教育系列教材·物理教育系列

中学物理微格教学教程（第二版）	
	张军朋 詹伟琴 王恬
中学物理科学探究学习评价与案例	
	张军朋 许桂清
物理教学论	邢红军
中学物理教学法	邢红军
中学物理教学评价与案例分析	王建中 孟红娟

21世纪教育科学系列教材·学科学习心理学系列

数学学习心理学（第二版）	孔凡哲
语文学习心理学	董蓓菲

21世纪教师教育系列教材

教育心理学（第二版）	李晓东
教育学基础	庞守兴
教育学	余文森 王晞
教育研究方法	刘淑杰
教育心理学	王晓明
心理学导论	杨凤云
教育心理学概论	连榕 罗丽芳
课程与教学论	李允
教师专业发展导论	于胜刚

学校教育概论	李清雁	语文课程与教学发展简史	武玉鹏 王从华 黄修志	
现代教育评价教程（第二版）	吴钢	语文课程学与教的心理学基础	韩雪屏 王朝霞	
教师礼仪实务	刘霄	语文课程名师名课案例分析	武玉鹏 郭治锋	
家庭教育新论	闫旭蕾 杨萍	语用性质的语文课程与教学论	王元华	
中学班级管理	张宝书			
教育职业道德	刘亭亭	**21世纪教师教育系列教材·学科教学技能训练系列**		
教师心理健康	张怀春	新理念生物教学技能训练（第二版）	崔鸿	
现代教育技术	冯玲玉	新理念思想政治（品德）教学技能训练（第二版）		
青少年发展与教育心理学	张清		胡田庚 赵海山	
课程与教学论	李允	新理念地理教学技能训练	李家清	
课堂与教学艺术（第二版）	孙菊如 陈春荣	新理念化学教学技能训练（第二版）	王后雄	
21世纪教师教育系列教材·初等教育系列		新理念数学教学技能训练	王光明	
小学教育学	田友谊	新理念小学音乐教学法	吴跃跃	
小学教育学基础	张永明 曾碧			
小学班级管理	张永明 宋彩琴	**王后雄教师教育系列教材**		
初等教育课程与教学论	罗祖兵	教育考试的理论与方法	王后雄	
小学教育研究方法	王红艳	化学教育测量与评价	王后雄	
新理念小学数学教学论	刘京莉	中学化学实验教学研究	王后雄	
新理念小学音乐教学法	吴跃跃	新理念化学教学诊断学	王后雄	
教师资格认定及师范类毕业生上岗考试辅导教材		**西方心理学名著译丛**		
教育学	余文森 王晞	儿童的人格形成及其培养	[奥地利] 阿德勒	
教育心理学概论	连榕 罗丽芳	活出生命的意义	[奥地利] 阿德勒	
		生活的科学	[奥地利] 阿德勒	
21世纪教师教育系列教材·学科教育心理学系列		理解人生	[奥地利] 阿德勒	
语文教育心理学	董蓓菲	荣格心理学七讲	[美] 卡尔文·霍尔	
生物教育心理学	胡继飞	系统心理学：绪论	[美] 爱德华·铁钦纳	
		社会心理学导论	[美] 威廉·麦独孤	
21世纪教师教育系列教材·学科教学论系列		思维与语言	[俄] 列夫·维果茨基	
新理念化学教学论（第二版）	王后雄	人类的学习	[美] 爱德华·桑代克	
新理念科学教学论（第二版）	崔鸿 张海珠	基础与应用心理学	[德] 雨果·闵斯特伯格	
新理念生物教学论（第二版）	崔鸿 郑晓慧	记忆	[德] 赫尔曼·艾宾浩斯	
新理念地理教学论（第二版）	李家清	实验心理学（上下册）	[美] 伍德沃斯 施洛斯贝格	
新理念历史教学论（第二版）	杜芳	格式塔心理学原理	[美] 库尔特·考夫卡	
新理念思想政治（品德）教学论（第二版）				
	胡田庚	**21世纪教师教育系列教材·专业养成系列**（赵国栋 主编）		
新理念信息技术教学论（第二版）	吴军其	微课与慕课设计初级教程		
新理念数学教学论	冯虹	微课与慕课设计高级教程		
21世纪教师教育系列教材·语文课程与教学论系列		微课、翻转课堂和慕课设计实操教程		
语文文本解读实用教程	荣维东	网络调查研究方法概论（第二版）		
语文课程教师专业技能训练	张学凯 刘丽丽	PPT云课堂教学法		

博雅教学服务进校园

教辅申请说明

尊敬的老师：

　　您好！如果您需要北京大学出版社所出版教材的教辅课件资源，请抽出宝贵的时间完成下方信息表的填写。我们希望能通过这张小小的表格和您建立起联系，方便今后更多地开展交流。

教师姓名		学校名称		院系名称			
所属教研室		性别		职务	·	职称	
QQ			微信				
手机（必填）			E-mail（必填）				
目前主要教学专业、科研领域方向							
希望我社提供何种教材的课件							
书　号		书　名		教材用量（学期人数）			
978-7-301-							
您对北大社图书的意见和建议							

填表说明：

　　（1）填表信息直接关系课件申请，请您按实际情况**详尽、准确、字迹清晰**地填写。

　　（2）请您填好表格后，将表格内容拍照发到此邮箱：pupjfzx@163.com。咨询电话：010-62752864。咨询微信：北大社教服中心客服专号（微信号：pupjfzxkf，可直接扫描下方左侧二维码添加好友）。

　　（3）如您想了解更多北大版教材信息，可登录北京大学出版社网站：www.pup.cn，或关注北京大学出版社教学服务中心的官方微信公众号"北大博雅教研"（微信号：pupjfzx，可直接扫描下方右侧二维码关注公众号）。

北大社教服中心客服专号　　　　　　"北大博雅教研"微信公众号